江岸送別

JAMES CAHILL

Parting at the Shore

Chinese Painting of the
Early and Middle Ming Dynasty,
1368–1580

江岸送別

明代初期與中期繪畫（1368-1580）

高居翰

石頭出版股份有限公司
Rock Publishing International

江岸送別：
明代初期與中期繪畫（1368–1580）

Parting at the Shore: Chinese Painting of the Early and Middle Ming Dynasty, 1368–1580

作　　者：高居翰（James Cahill）
初　　譯：夏春梅、蕭寶森、李容慧、曾文中
審　　閱：石守謙
譯稿修訂：王靜靈、夏春梅、王嘉驥
執行編輯：蘇玲怡
美術設計：曾瓊慧

出 版 者：石頭出版股份有限公司
原英文出版者：Weatherhill, Inc., New York and Tokyo
發 行 人：龐慎予
社　　長：陳啟德
副總編輯：黃文玲
編 輯 部：洪蕊、蘇玲怡
會計行政：陳美璇
行銷業務：許釋文
登 記 證：行政院新聞局局版臺業字第4666號
地　　址：106台北市大安區敦化南路二段34號9樓
電　　話：(02) 27012775（代表號）
傳　　真：(02) 27012252
電子信箱：ROCKINTL21@SEED.NET.TW
郵政劃撥：1437912-5 石頭出版股份有限公司
製版印刷：鴻柏印刷事業股份有限公司
出版日期：1997年6月　初版
　　　　　2013年6月　再版
　　　　　2023年11月　再版二刷
定　　價：新台幣1,700元

ISBN　978-986-6660-26-9

Parting at the Shore: Chinese Painting of the Early and Middle Ming Dynasty, 1368–1580 by James Cahill was first published by Weatherhill, Inc., New York and Tokyo, 1978
Copyright © James Cahill, 2013
Chinese language edition © Rock Publishing International
All rights reserved

Address: 9F., No. 34, Section 2, Dunhua S. Rd., Da'an Dist., Taipei 106, Taiwan
Tel: 886-2-27012775
Fax: 886-2-27012252
E-mail: ROCKINTL21@SEED.NET.TW
Price: NT$1,700
Printed in Taiwan

致中文讀者新序

　　很高興見到拙著中國晚期繪畫史系列第二冊的中文譯本問世，因為就我個人的學術生涯和寫作生涯而言，本書在在都誌記了一個嶄新階段的開始。第一冊《隔江山色》（ *Hills Beyond a River* ）（該書於1994年由石頭出版股份有限公司出版）的篇幅較另外兩冊要短，內容也簡單些。雖然多年來，我一直在開拓各種研究方法，想要讓各種「外因」——諸如理論、歷史、以及中國文化中的其他面向 —— 跟中國繪畫的作品產生連繫，但在當時，我畢竟還是羅越（Max Loehr）指導下的學生，所以在研究的方法上，仍以畫家的生平結合其畫作題材，並考慮其風格作為根基；至於風格的研究，則是探討畫家個人的風格，以及從較大的層面，來探討各風格傳統或宗派的發展脈絡，乃至於各個時代的風格斷代等等。

　　及至1970年代中期，我在撰寫《江岸送別》時，已經變得比較專注於其他的問題，而不再像以前一樣，只局限於上述那些問題而已：譬如，注意到了以地方派別來歸類藝術家的重要性；職業畫家與業餘畫家分野的複雜性；以及在明代畫家的社會地位與其畫作題材和風格之間，我看到了一些明確的相關性。關於最後這個問題，我在1975年密西根大學所舉辦的文徵明研討會當中，發表了一篇簡短的論文，指出唐寅與文徵明二人，除了都是偉大的畫家之外，他們在許多方面，也各自形成了不同的藝術家類型，無論是他們的生平或是繪畫皆然。同時，我也提出，藝術家因其生活模式（我們在中國人的記載當中便讀到這些），而展現出某些特徵，同樣地，其在繪畫作品之中，也會展現出一套彷彿是互相對稱的風格特徵；也因此，唐寅和文徵明基於其現實的處境，不可能互換位置，也不能畫出跟對方相同的作品。而且，令人驚訝的是，此一對稱現象也同樣適用於同一時期其他畫家身上，因此，可以拿來為此一時期的畫家作廣義的「分類」之用。於是，我主張除非我們能夠推翻這其中的關聯性，或是提出反證，否則，我們就應該正視這些關聯，並探索其意涵為何。在這之後的二十年裡，此一觀察從未被推翻，但也從來沒有被全面肯定過。前些年，我在中國所舉辦的一個研討會當中，重新就這個題目發表了新的論文（註1），我仍然希望其他的研究者能夠嚴肅地面對這個重大的課題，好好研究藝術家的社會經濟地位與其所選擇的題材及風格之間，究竟有何關聯，而不是（像我的一些同仁一樣）一味地堅持這個問題並沒有真正的重要性；或者是推說，吾人實在沒有足夠的證據來談這個問題；或乃至於昧於我所提出的這些關聯性，而仍

然堅持,所有的藝術家不管怎樣,無論他們愛畫什麼,要怎麼畫,都還是可以隨心所欲地選擇(註2)。

我相信這本書另有一些創新的特點,但由於上述的議題聚訟紛紜,致使讀者的注意力有所偏離。譬如,在第四章當中,我們探討了一批畫家,他們大多數是在十五世紀至十六世紀初的時候活躍於南京,其社會地位大約介於「職業畫家」與「業餘畫家」之間。而在我的討論之下,這些畫家首次被放在一起,並且被當做一個族群(Group)來看待;這一新的分法,如今已經廣為其他同仁所接受並引用。而在第一章與第三章當中,我對所謂「浙派」的討論,要比以往繪畫通史的處理方式,來得更為寬廣、細膩,而且,時至今日,我仍然認為,我處理「浙派」的態度,還是要比其他的學者更具有同理心。雖則如此,我對浙派的闡釋,如今已經有一部分被班宗華的傑出大作《大明畫家》(*Painters of the Great Ming*)一書所超越與修正(註3)。此外,我在撰寫本書之初所訂下的種種研究方向,也在下一冊的《山外山》(*Distant Mountains*)之中,有了更進一步的發揮。我很欣然得見《山外山》的中文版能夠與本書同時問世。儘管這兩部書早已行之有年,但我希望,中文版除了能夠對藝術史學界的研究有所深遠的貢獻之外,同時,也還能夠引起中文讀者的興趣,進而有所補益。

註1:"Tang Yin and Wen Zhengming as Artist Types: A Reconsideration," 本文之中文版見載於北京故宮博物院出版之吳門繪畫討論會專刊,英文原文參見*Artibus Asiae*, 53, 1/2, pp. 228–48.

註2:班宗華、羅傑斯和我曾經針對此一議題和其他相關議題,進行書信往返,稍後,這些書信被輯成了限量發行之*The Barnhart-Cahill-Rogers Correspondence*, 1981, Berkeley, Institute of East Asian Studies, 1982.

註3:Richard M. Barnhart et. al., *Painters of the Great Ming: The Imperial Court and the Zhe School*, exhibition catalog, Dallas Museum of Art, 1993.

序言

　　本書是拙著中國晚期畫史計劃一套五冊中的第二冊。因為事先經過設計，所以可連續閱讀，也可分開閱讀。第一冊《隔江山色》討論元代繪畫（1279–1368），元朝正值蒙古人入主中原，也是中國早期與晚期繪畫的一大分野。本書繼元代之後，接著探究明朝前兩百年的繪畫；和《隔江山色》相同，本書也包含一段自成首尾的中國繪畫發展段落，始於明初，終於十六世紀末，此時引領明代畫壇的風潮似乎已有疲態，正是革故鼎新的好時機。下一冊將於隔年隨後發表，處理明代晚期繪畫以及確實發生的徹底變革。

　　《隔江山色》的主題是：元代大家們的風格更新；對古代傳統的運用；歷史事件與環境對繪畫發展的影響；畫壇上文人業餘運動的出現，以及隨之而來的文人畫論與業餘態度。我們在本書將會見到上述主題延伸到明代，另外還有些新主題。對於地方畫派地方傳統，以及畫家的社會經濟地位與其畫風間的關係，亦即生活模式與繪畫模式之間的關係等等，我們會多加強調。晚期畫家可用的資料以及傳世的作品較多，所以能尋出此間的關聯。也因此，我們得以較全面地呈現畫家的藝術性格，進而發現事實上，他們其中有幾位的個性是非常鮮活有趣的。

　　再次深深感謝幾位對明畫研究有功的學者：首先是艾瑞慈（Richard Edwards）、范思平（Harrie Vanderstappen）、米澤嘉圃、鈴木敬、江兆申，以及葛蘭佩（Anne Clapp）；其餘諸位則見於註釋及參考書目。游露怡（Louise Yuhas）提供劉珏的註釋非常有用。1976年出版的《明代名人傳》（*Dictionary of Ming Biography*）此一鉅著，給予了明史及明代文化研究者莫大的方便，恭喜編輯顧律治（L. C. Goodrich）、房兆楹、以及對此計劃曾貢獻心力的人，同時也謝謝他們。

　　應允刊印畫作或提供圖版的收藏者與保管人，以及協助取得彩色幻燈片的江兆申先生、海老根聰郎先生、金澤弘先生、講談社的畑野文夫先生與中央公論社的鈴木紀勝先生，我都要致上謝意。另外，仍然得向台北故宮博物院的合作特申謝忱，尤其是蔣復璁院長；書畫處處長江兆申先生；出版組組長王繼武先生。明畫（元畫與宋畫亦然）以此地庋藏最豐，其中任何面向的研究都要先在展覽廳與研究室消磨些時日。他們殷殷的款待，使得我在故宮的日

子既愉快又充實。我也要再次向中華人民共和國諸博物館的館長及人員答謝，身為代表團的一員，有幸得見他們慷慨向代表團出示的畫作，值得一書的是，廣東省博物館首度特許刊印明初廣東畫家顏宗兩段僅存的作品。

羅傑斯（Howard Rogers）和文以誠（Richard Vinograd）的建言與批評，讓正文做了數處修改，頗有助益。魏德納小姐（Marsha Weidner）訂正編輯上的錯誤，編排參考書目、圖說與索引，還負責讓書籍真正方便可用，我對她銘謝在心。1974年浙派研討課的學生們對此書的貢獻，一方面是來自他們的研究論文 —— 尤其是邁特森小姐（Mary Anne Matteson）的戴進、霍茲（Holly Holtz）的吳偉、徐文琴的杜堇 —— 另一方面則是迫使我的思考重新組織，變得更加犀利。

摩根女士（Adrienne Morgan）又製作了地圖（在此聲明，正文與地圖多採現代的邊界及地名，以免前後不一而產生混淆。希望學界同行能原諒這點不合學術嚴謹規格的缺失）。藝術史系的同事，特別是格林斯來（Nancy Grimsley）以及馬爾（Wanda Mar）小姐，再次幫忙打字等其他事項。再次感謝威特比小姐（Meredith Weatherby）以及威特希爾公司（Weatherhill）的編輯群，他們編輯內文細心靈巧，書籍的設計也氣派大方。

本書獻給羅越（Max Loehr），他教導我風格是有意義的，其餘重要的議題都是由此衍生而來。

目錄

致中文讀者新序 5

序言 7

地圖 12

第一章　明初「畫院」與浙派 15

 第一節　洪武之治 16

 第二節　兩派山水傳統：浙派與吳派 17

 第三節　洪武年間的繪畫（1368–98） 18

 王履 18

 兩件佚名之作 20

 明初「畫院」 21

 第四節　永樂年間的繪畫（1403–24） 24

 保守南宋畫風的延續 25

 邊文進 25

 第五節　宣德畫院（1424–35） 28

 謝環 28

 商喜 30

 石銳 31

 李在 33

 第六節　戴進 39

 第七節　「空白」時期的繪畫（1436–65） 53

 周文靖 53

 顏宗 54

 林良 54

第二章　吳派的起源：沈周及其前輩 61

 第一節　十五世紀的吳派 62

 王紱 62

蘇州及其仕紳文化 　　　　　　　　　65

第二節　沈周的前輩畫家 　　　　　　66
　　杜瓊 　　　　　　　　　　　　66
　　姚綬 　　　　　　　　　　　　67
　　劉珏 　　　　　　　　　　　　69
　　劉珏與沈周的關係 　　　　　　73

第三節　沈周 　　　　　　　　　　77
　　生平事蹟 　　　　　　　　　　77
　　早期作品 　　　　　　　　　　78
　　個人風格的發展 　　　　　　　83
　　《夜坐圖》 　　　　　　　　　91
　　晚期的山水作品 　　　　　　　93
　　草木鳥獸圖 　　　　　　　　　98

第三章　浙派晚期 　　　　　　　　　103

第一節　繪畫中心 —— 南京 　　　　104
第二節　吳偉 　　　　　　　　　　105
　　生平事蹟 　　　　　　　　　　105
　　人物山水畫 　　　　　　　　　107
　　人物畫 　　　　　　　　　　　113

第三節　徐霖 　　　　　　　　　　117
第四節　弘治與正德畫院的畫家 　　121
　　呂紀 　　　　　　　　　　　　121
　　呂文英 　　　　　　　　　　　122
　　王諤 　　　　　　　　　　　　126
　　鍾禮 　　　　　　　　　　　　128
　　朱端 　　　　　　　　　　　　130

第五節　「邪學派」畫家 　　　　　133
　　張路 　　　　　　　　　　　　134
　　蔣嵩 　　　　　　　　　　　　140
　　鄭文林 　　　　　　　　　　　142
　　《夕夜歸莊圖》與朱邦 　　　　144

第四章　南京及其他地區的逸格畫家 　147

第一節　浙、吳兩派以外的畫家 　　148
第二節　南京畫家 　　　　　　　　149
　　孫隆，「沒骨」畫與底特律美術館的《草蟲圖》卷 　149
　　林廣與楊遜 　　　　　　　　　151
　　「金陵痴翁」史忠 　　　　　　155
　　郭詡 　　　　　　　　　　　　158
　　杜堇 　　　　　　　　　　　　159

第三節　兩位蘇州畫家與徐渭　164

王問　166

謝時臣　166

徐渭　169

第四節　畫家的生活型態與畫風傾向　179

第五章　蘇州職業畫家　183

第一節　周臣　185

第二節　唐寅　195

第三節　仇英　211

第六章　文徵明及其追隨者：十六世紀的吳派　231

第一節　文徵明　232

早年　232

北京插曲　241

晚年　241

第二節　文徵明的朋友、同儕和弟子　252

陸治　252

王寵　261

陳淳　264

沈碩　266

第三節　十六世紀後期文氏的子孫與追隨者　269

文嘉　269

文伯仁　271

侯懋功　277

居節　277

註釋　281

參考書目　289

圖序　293

索引　297

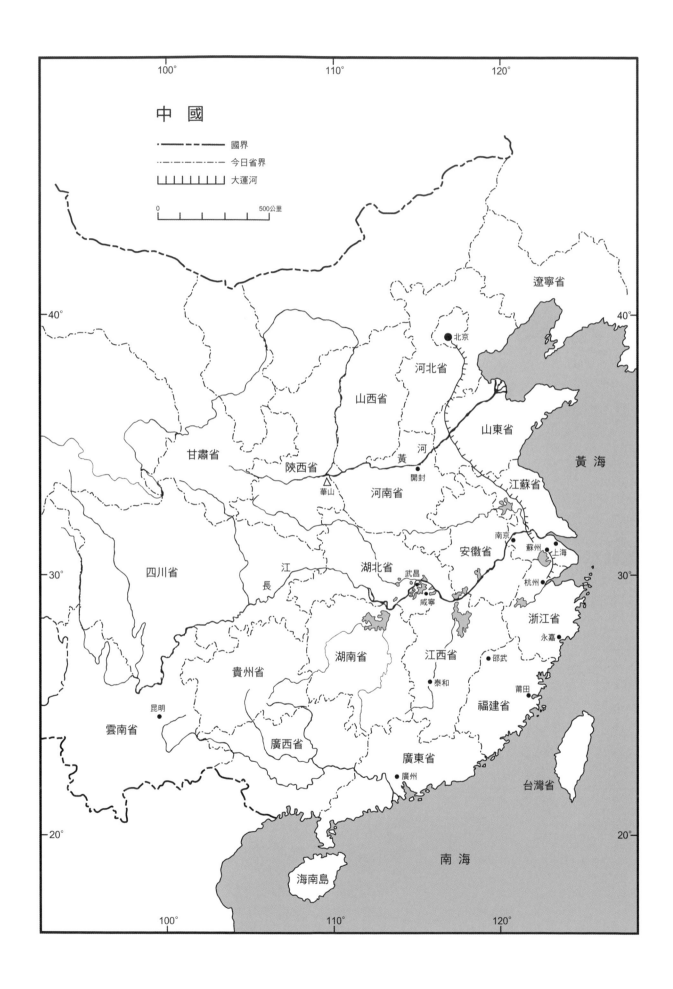

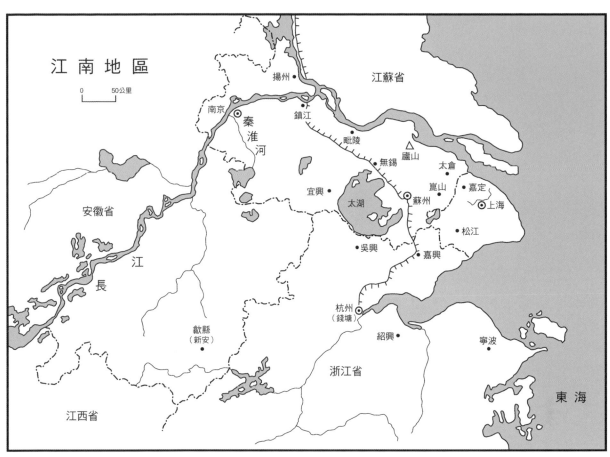

江南地區

0　50公里

江蘇省

揚州

南京　秦淮河

鎮江

毗陵

盧山

太倉

無錫

崑山

嘉定

上海

安徽省

宜興

太湖

蘇州

長　江

吳興

松江

嘉興

歙縣
（新安）

杭州
（錢塘）

紹興

寧波

浙江省

江西省

東　海

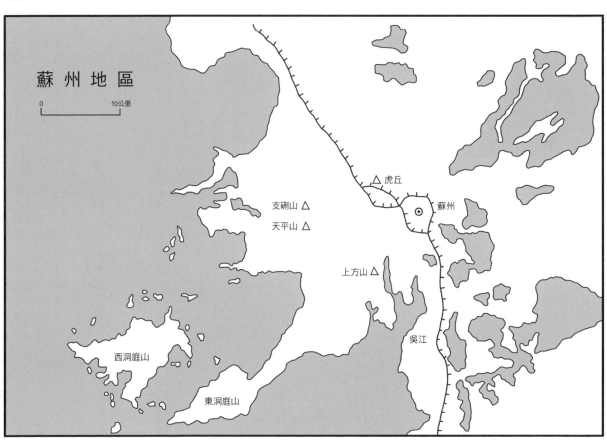

蘇州地區

0　10公里

虎丘

支硎山

天平山

蘇州

上方山

西洞庭山

吳江

東洞庭山

第1章

明初「畫院」與浙派

第一節　洪武之治

明代肇建於1368年，開創了與漢、唐、宋朝同樣長治久安的另一段漢人政權。這類朝代經常穿插一些國祚較短的王朝，其間中國起碼有部分領土是由異族統治，例如，北亞草原的遊牧民族或韃靼人便利用中國朝廷積弱不振，來侵犯中國北方或整個中國，然後建立起自己的統治王國與朝代。在明朝以前，最新近的入侵者就是蒙古人，他們以元為國號（1279–1368），統治了中國將近百年。元朝最後幾十年間問題叢生：饑荒、經濟凋敝、庸君領導無方、反元軍閥於國內各地領兵叛變，軍閥們雄心勃勃想問鼎王位，不但彼此爭戰，也與元軍殘部交鋒。元朝末年政治和社會上的紛亂，及其所帶給畫家與繪畫的影響，已在本系列的第一冊（《隔江山色》，第三章）裡有所交待。

在爭霸的諸雄中，最後打敗蒙古人與其他對手，並於1368年被擁為新朝君主的是朱元璋，他的年號洪武較為人熟知（洪武之治前後三十年，為明朝第一個紀元，1368–98年）。朱元璋年輕時是個農夫，曾在佛寺中住過一段時間，當他成為全中國的皇帝時，年僅四十歲。元朝的首都是在北方的北京；朱元璋的主要勢力在南方，於是把首都設在長江畔的南京。在統治初期，他採行了許多政策，似乎承諾回復到傳統而儒教式的政府：比如根據大唐律令立法；舉國尊崇孔子，並推行新儒家思想；重新訂定以群經詩文為主的科舉制度來選拔官員；並且重組翰林院與太學。

這種種措施，加上遷都南方與漢人重新執政，使得退隱在南方的讀書人又公開露面，在新朝廷擔任原來文官的角色。他們的樂觀期待並沒有持續很久。如同我們在前一冊書中之所見，有許多讀書人結局悲慘，其中還包括一些元末詩壇與畫壇翹楚。洪武帝在位日久，猜疑心日重，尤其不信任南方人與文人階級，他逮捕了數千人，以謀反及煽動的罪名處死。洪武帝對儒家思想的支持流於形式，因為他晚年的政策與所做所為依循的卻是相反的政治理念 —— 法家主張反人道、蔑視道德的理論，只要能達到消除所有反對國家勢力的目的，法家都允許，其甚至鼓勵最殘酷的鎮壓行為。中國就在這種慘重的代價之下，自幾十年的動亂當中，回復了政治安定。

重掌政權夾帶著鎮壓整肅：這種情況只會醞釀保守的風氣。例如，元末繪畫革新進取的風尚不復可見，此時代表保守潮流的宋代畫風受官方贊助而重新崛起，尤其是南宋院畫。

第二節　兩派山水傳統：浙派與吳派

　　在這裡必須先簡介元代與明代早期的山水傳統，以作為討論明代畫家與繪畫的背景。貿然提出這些傳統與藝術議題，對於還不熟悉前冊或其他關於元代繪畫論述的讀者來說，一時之間可能覺得迷惑，但一經我們逐層展開討論後，就會鮮明起來。

　　我們說明代初期「復興」了宋朝畫風，雖則正確地說，宋人畫風並不曾在中間過渡的元朝完全消失過。元朝一些畫家，像孫君澤與張遠（見《隔江山色》，圖2.13、圖2.16）的傑作，便承襲了馬遠與夏珪那種優雅且極其精鍊的南宋畫風（馬遠與夏珪是南宋畫院為首的兩位山水畫家）。但是大體說來，元代引領畫壇革新風潮的文人業餘畫家，都很謹慎地避開南宋畫風；馬夏畫風被認為情緒表現太外露，與南宋朝廷積弱不振的關係太密切（元代文人如此認為）。並且，他們又與職業畫家有所關聯，而元代是文人業餘畫家抬頭的時代。元代為首的畫家其正職是文人或者是朝廷官吏，而繪畫（至少在理論上）只是他們的業餘興趣，不是為了賺錢，更絕非接受委託或應他人要求而畫（業餘與職業畫家之間的重要區分，可參見《隔江山色》〔再版〕，頁17–20）。

　　元代的文人畫家排拒馬夏風格，轉而尋求更古老的山水傳統，尤其是十世紀活躍於南京的兩位畫家：董源與其門生巨然所開創的畫派。這就是所謂的董巨山水，較不雕琢，多了些泥土味；通常用來描寫江南地區層層山巒、渠道縱橫的豐富地形（此一傳統的代表作，參見《隔江山色》，圖1.13、圖1.29、圖2.11、圖3.2）。元末大部分為首的山水畫家都以董巨畫風為基礎，而後再作一些變化（除了馬夏與董巨，還有第三類的李郭傳統，此脈係以宋初最偉大的兩位北方山水畫家為名，即十世紀的李成與十一世紀的郭熙；但此一傳統在明代繪畫中並不重要，不過本章後文在論述明代「畫院」所流行的風格時，仍會遇到）。

　　元代繪畫已經揭露了一個晚期中國繪畫裡顯見的現象，本書將會經常討論，亦即畫家的社會經濟地位與其所追隨的風格傳統之間的關聯。一些來自文士階層而引領所謂「文人畫」風潮的畫家，均偏好董巨傳統，因為董巨畫風本身「平淡」的韻味符合他們的表現目的，而且其對畫家較不要求技巧，也較符合他們業餘作畫的態度。馬夏傳統與十二世紀早期的大師李唐（為馬遠與夏珪所師法），以及其他宋代院畫家的畫風，則主要由職業畫家承襲，特別是浙江杭州的地方畫派，不過很不公平，這些畫家都被降級視為工匠，也就是「受雇的畫家」，而且他們本身的繪畫成就並無法提昇其社會地位。

　　社會地位與畫風的這種種關聯一直持續到明代早期，而且到了十五世紀至十六世紀初期時，還被約定俗成地分為兩個主要的運動或「畫派」，亦即浙派（只是概略地稱呼）與吳派。這些稱呼基本上是以地域來命名，浙派意指浙江省（主要在杭州一帶），吳派指的是江蘇蘇州一帶，江蘇古稱吳，而蘇州則位於太湖的東邊。如我們先前提過的，杭州與其近郊長久以來一直是畫家沿襲南宋畫院保守風格的重鎮；蘇州則在元末及明朝大部分時期成為文人畫家主

要的薈萃之地。

至此，議題確立了，於是明代的繪畫批評家與理論家開始不斷地討論這些議題：浙派對吳派，宋畫對元畫，職業畫家對業餘畫家 —— 這些議題絕不相同，但在評論時卻彼此勾連而幾至密不可分。也就是說，如果把明朝初期與中期的繪畫，看成是採用宋朝風格的浙派職業畫家對抗師法元朝風格的吳派文人業餘畫家的局面的話，這樣的說法是非常不精確的。明代畫史的二分說法到明末董其昌（1555–1636）提出「南北二宗」之論而達於頂點。我們只當這類的說法是一些嘗試 —— 試著去組織複雜的畫史發展，並為這些評斷加上歷史仲裁 —— 在此，我們會把這些說法當作區分畫風潮流的一些方便而且具有幾分真實性的分法，而且，在以下的討論當中，我們也會試著指出，這樣的區分在哪些地方的確釐清了真實的發展，而在哪些地方則有不當，或甚至有誤導之處。我們將於第二章與最後一章討論吳派；浙派則在這一章與第三章裡探討。但在討論明朝畫院與浙派之前，我們將先討論三件明代初期的作品，它們各以不同的方式顯示出當時對馬夏風格再度產生了興趣。

第三節　洪武年間的繪畫（1368–98）

王履　通常馬夏風格都與職業畫家相連在一起，就此模式而言，元末明初的畫家王履可說是一個有趣的例外。1322年，王履出生於江蘇崑山，研習醫學之後，他便以行醫維生，並且寫過好些部醫書。他熟讀經書且擅長詩文。以一位畫家而言，他無疑是屬於業餘文人畫家的陣營。不過，聽說他年輕時曾經研究過夏珪的山水，後來又學習馬遠。畫評家稱讚他「行筆秀勁，布置茂密，作家士氣咸備。」[1]

明朝初年，當他大約五十歲時，王履登上華山頂峰。華山為陝西境內的高山，既是道教聖地，也是風景名勝，吸引了不少朝聖者與遊客。這個經驗對他來說，顯然有如排山倒海，因而轉變了他的一生與繪畫風格。在華山，他見識了大自然的奇秀，這種美超越了所有他在藝術中所領會的美，於是他才瞭解過去習畫的三十年裡，他的作品從未自「紙絹相承」的人工製品以及「某家數」的認定歸屬中解放出來。後來有人問他的老師是誰，他回答說（有意回應宋代早期山水畫家范寬常被引述的一句話）：「吾師心，心師目，目師華山而已。」

忠於外在自然之真或內在本性與情感之真：這是與其他議題錯綜交合的另一個議題。文人畫家傾向於後者，並嘗試在他們的作品中展現出來。王履並非全然秉持第一種理念 —— 按他的說法，介於真華山與畫華山之間者，乃是他的目與心 —— 但他堅持，忠於自然是形成一幅好畫的基本要件：「畫雖狀形，主乎意。意不足，謂之非形可也。雖然，意在形，舍形何所求意？故得其形者，意溢乎形，失其形者，形乎哉？畫物欲似物，豈可不識其面？古之人之名世，果得於暗中摸索邪？……」

上引文為王履所畫《華山圖冊》長序的第一段，《華山圖冊》是王履唯一存世（也是唯

一見於著錄）的畫冊，這裡引用其中的兩幅以為代表（圖1.1、圖1.2）。此段敘述直接而有意地反對盛行於文人畫家之間的創作態度（可以比較湯垕與倪瓚相對的論述，《隔江山色》〔再版〕，頁193、195、199），敘述文字伴隨了一系列的作品，而這些作品的風格同樣是在嘲諷文人畫家的主張 —— 亦即哪些傳統適合他們與同輩追隨，而哪些畫派又不適合 —— 這種看法的出現絕非只是巧合而已。事實上，王履在另一篇文章〈畫楷序〉中讚揚馬遠、夏珪以及其追隨者，並且稱他們是「畫家多人」當中他所特別尊崇的幾位：「麤也而不失於俗，細也而不流於媚。有清曠超凡之遠韻，無猥闇蒙塵之鄙格。」在此，王履針對畫評家對馬夏一派所指控的缺點提出辯解；同時，他對畫評家所不能承認的馬夏派優點，則是加以讚揚。[2]

這幅冊頁的風格一如讀過這些感想後會預期的，顯係承襲自范寬、李唐、馬遠與夏珪一脈。這正是王履在登華山之後，依據遊山時所作的畫稿繪製而成。該冊原本有四十餘開；到了十八世紀時，僅餘二十開左右；如今可考的只有十四開。[3]

傳世的冊頁很明顯有各式各樣的主題與構圖；假如我們要把這種多樣性歸因於畫家本身非凡的創意，並且注意到他不拘泥既有的構圖公式與類型，那麼他想必會回答，他只是畫他所看到的華山而已。然而，畫冊所見盡是岩石怪異地扭曲凹陷，造形有如乾坤倒掛，或許有人要問，實際的山水真是如此？

在其中的一幅冊頁（圖1.1）裡，這樣的岩塊幾乎占據了整個畫面，只在兩側留有狹窄的山谷，可以看見旅人在山徑中一直往上爬。王履是在傳達出華山風景留給他的印象，以草

1.1 王履　取自華山圖冊　冊頁　紙本淺設色　34.7×50.5公分　上海博物館

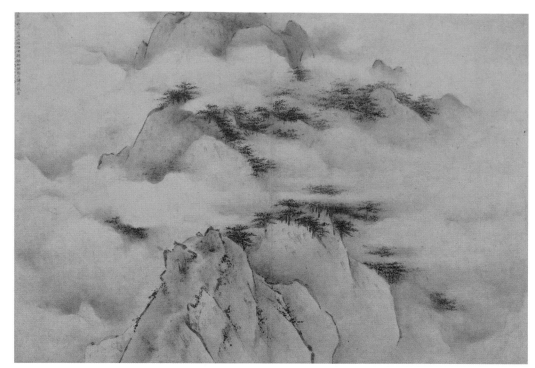

1.2　王履　取自華山圖冊　冊頁　紙本淺設色　34.7×50.5公分　上海博物館

圖作為構圖想像的起點。他的線條凝重，收尾時漸細，轉折處寬厚；正是這些互相交錯的折線，連同稀疏的皴筆以及局部的水墨暈染，構成了岩石的形狀及其裡裡外外的坑洞。樹叢與林木長自石縫或長在大圓石與山脊頂上。把如此一片龐然懸壁全面地呈現在觀者眼前，或許使人想起某些北宋山水，但王履基本上是獨立於這些先輩的影響之外；比如，他和郭熙似乎都賦予山水一種超凡的內在生命，而較不著重描繪自然地質的效果，但是畫中形體的生氣便與郭熙不同。宋朝的山水畫從未展現過這樣大膽的線條——此乃元畫遺產的一部分——也未曾如此自由地違反自然主義的金科玉律。儘管自己多次警告不要失其「形」，事實上，王履與同代的文人畫家一樣，盡情開揮了與日俱增的主觀作風在當時所可能的限度。

　　另一張冊頁（圖1.2）描繪了蜿蜒的群峰與叢叢矮松浮於雲海之上。這種煙山雲樹令人想起南宋的山水畫，但是王履又不願意囿於傳統，於是在繪畫中展現他個人視覺與感情經驗的詮釋。畫面中間偏左可能就是畫家本人，他正坐在山徑上休息，凝視著剛剛走過的煙霧瀰漫的山谷；然而，不管這個渺小的人影是誰，其以這樣縮小的尺寸出現在山水畫裡，更能表現出畫家對他周遭環境之遼闊的領會，如果王履採用了馬遠一派的典型畫風，他就沒有辦法表現得這麼好，因為馬遠一派會把人物放在前景，而且畫大其體形，使觀者無法不感到他的重要，並且隱隱縮小人物身後的景色，以配合其情感。

兩件佚名之作　王履似乎很少或根本沒有追隨者，舊有的傳統繼續主導畫壇，而畫作多專

注於一般性而鮮少獨特或個人性的主題。假如我們想要知道當時一個較正統的馬夏傳統的嫡系傳人會畫出怎樣的畫來，則可以試著從一幅可能出自明初畫家之手的《秋林遠眺圖》（圖1.3）中找到答案。這是我們剛談過典型馬遠一派構圖的好例子。兩人有僮子隨侍坐在枝葉繁茂的樹下，注視著微波起伏的水面上輕籠的霧氣。含蓄內斂的筆法密切契隨主題而變化；且水墨暈染巧妙，創造出光影流轉的效果，使人想起孫君澤畫石的手法（見《隔江山色》，圖2.13）。傳統的對角線區隔仍然主導畫面，但是這裡則被調整成較偏重水平方向（前景）與垂直方向（右側），垂直方向分化成幾道斜線作突出勢，見於構圖下方河流、山徑、樹木與岩石等處，導引視線曲折向上。這一切都只在平面上運動，完全不往深處移動；儘管畫面左側有意滲透進入邈遠之處，卻不像孫君澤畫中那遙遠的江岸，畫面上並沒有真正是很遙遠的空間。然而，即使《秋林遠眺圖》缺乏浪漫的南宋作品中那種縈繞心頭的深度，其在重新捕捉此一類型最引人的特色上，卻是當時少見的成功：例如，靈敏地呈現細節之豐富，筆法優雅，以及邀觀者融入畫中人的感情，並與其一起感受周遭的景致。

　　大約同時期的另一幅佚名之作《松齋靜坐圖》（圖1.4），更清楚地指出了這種風格傳統在明朝所將採取的走向。構圖的手法與前一幅類似，有強勁的垂直與水平元素，其間插入較短的斜線；畫面以幾何圖形分割的現象，則更甚於《秋林遠眺圖》。在均勻布滿畫面的色調中，墨色突然變淡而闢出凹陷的穴形空間，使得物形固著於畫面上；它們不但與其他作品中所呈現的物形一樣分明，而且也有凝重的輪廓線（如土履的畫一般）（此處可見一種特殊的線條矯飾作風，亦即在岩石輪廓線轉折之處，使筆頓挫而稍微鼓起，這種手法也出現在王履、甚至是更早的孫君澤的山水畫中；而且，這也成為日本畫家雪舟幾乎每繪必引的矯飾形式，可能與其餘的風格一樣，這些都是雪舟於1468–69年間停留在中國時，從浙派畫家學得的）。這些輪廓線形成顫動、方折的律動穿越畫面，顯然受到線條運動本身法則的引導，更甚於對描繪自然物形的需要，其給人的印象是大膽而非精緻細膩。儘管此畫名為「松齋靜坐」，書齋中孤獨沉默的人物是一般隱居的象徵，這幅畫在氣氛上卻不安詳寧靜。描寫岩石的皴筆犀利潦草，這種特性在孫君澤的作品中已經可以明顯看到。

明初「畫院」　這兩幅佚名畫作之間的差異，以及第二幅畫作所呈現的新趨勢 —— 畫面更趨緊密與幾何式的構圖，筆法強調線條表現，其鉤勒分明而勁健，以及隨之而來深度感的喪失 —— 正可以指出這個畫派在明初的走向，並且為我們所將要討論的繪畫運動之中的風格議題與創意，預作提示。此一運動即所謂明代「院畫」。如果我們從鉤勒畫院的歷史背景著手，立刻會遇到「畫院」本身的問題。有很多討論（或許這個主題不值得這麼多的研究）把焦點集中在質疑明代是否有「畫院」—— 也就是「畫院」一詞是否可以適用於當時發生的任何現象。和別處一樣，先去定義這個現象，然後說明其與隔代而相關或相當的現象有何差別，會

1.3　明人　秋林遠眺圖　軸　絹本淺設色　179.3×109.4公分　弗利爾美術館

1.4　明人　松齋靜坐圖　軸　絹本設色　170×106.7公分　南京博物院

比擔心此一常用的名詞是否適用，要來得有效得多。

南宋時期已有頗具規模的「圖畫院」存在於宮廷的翰林院（學者聚集的學術機構）之中，當時許多優秀的畫家都在圖畫院裡任職。雖然元代有某些畫家（如劉貫道）為宮廷服務，有些（如趙孟頫）則活躍在政府其他的機構裡，我們已經指出，元代諸帝顯然並未雇用一群畫家來組織畫院。到了明代，宣詔知名畫家入宮，並給予官銜及俸祿，再度成了正式的體制。洪武帝時期就有一批活躍的畫家。前文提及明初恢復拔擢官員的考試制度；考中進士的學者便有入翰林院的資格，其中有幾位是畫家。不過這些人之所以被錄用，也可能是為了其他的特長，如學者、書法家、詩人、星象家以及占卜人等。同時，建南京為新都，以及皇宮的營繕修復也需要壁畫，而肖像畫家必須描繪諸如功臣之類的畫像，職業畫家便因此而受詔入宮。我們從不同的資料來源所得到的印象是：這些畫家不太有嚴謹的組織，各有各的技巧和風格背景，以因應皇帝及閣臣的需要或奇想。

這些畫家包括一位馬夏傳統的追隨者；盛懋的姪子盛著；一些人物畫及肖像畫的專家；以及一位元末蘇州文人畫壇的倖存者趙原，先前提過（見《隔江山色》〔再版〕，頁155–57），趙原並沒有倖存多久：皇帝認為他不夠格做一個肖像畫家，下令斬首。盛著由於畫了道教仙人御龍圖的緣故（這個主題被認為侮蔑皇帝），遭到同樣的下場；另一位人物及山水畫家周位，曾經製作許多新皇宮的壁畫，也同樣被砍頭。周位有次曾機警地躲過了龍心不悅的災殃：他受命於皇宮壁上畫《天下江山圖》，但卻聲稱自己對整個中國的地理形勢不夠清楚，諂媚地說皇帝因經過無數光榮的戰役，必對此瞭若指掌，所以請皇帝在牆上先打草圖。洪武帝完成草圖後，周位即俯首稱其絕不敢碰觸，以免破壞了皇帝的傑作。然而，如此機智之人最後還是「同業相忌以讒死」。

很明顯地，當時整個情勢並不適合如宋朝那樣組織緊密而可稱之為「畫院」的機構出現。而且，這些畫家並無足夠的可信作品傳世（除了趙原在元朝覆亡前的作品之外），使我們無法對洪武年間宮廷的繪畫作任何詳細的探討。[4]

第四節　永樂年間的繪畫（1403–24）

洪武帝的指定繼承人——他的一位太子——於1391年過世；因此，洪武於1398年去世後，便由他已故太子的十六歲兒子登基為帝。不過，洪武的另一子朱棣起兵於蒙元首都北京，揮軍南下攻掠南京，翦除幼帝羽翼而奪權自為天子。他以永樂為年號，自1403年到他去世的1424年為止，君臨天下。1421年，永樂帝遷都北京，而以南京為留都。

遷都北京有部分是為了應付北方蒙古人長期以來的威脅，為此，永樂帝發動了若干次討伐。他還將中國的勢力擴及東南亞的大部分地區，並且策動了七次的海上大探險，多由身為回教徒的宦官鄭和指揮。這些探險遠達印度、波斯灣及非洲東岸，開啟了一條新航路，且為

中國貿易找到頗具潛力的資源與市場，並帶回外國商品和奇禽異獸。不過，這麼可觀的開始並未持續很久，到了十五世紀中葉，中國即陷於閉鎖的狀態，此一現象一直持續至明末。開疆拓土與探險時代的結束，可能是因為儒家官僚和仕紳階級之中，同樣的反商與民族優越感的保守態度所致，而這種態度亦可見於大部分的明代藝術中；因此，在論及明朝繪畫時，值得加以注意。

保守南宋畫風的延續　前面在討論馬夏山水畫風的復興時，我們可能製造了一個錯誤的印象，使人誤以為這是南宋畫院留給後代畫家主要的遺產，事實上，馬遠與夏珪的畫風自成一格，與基本上保守的畫院風格迥然不同。這種風格在十二世紀初期宋徽宗（1101–25在位）的畫院中已經形成，並由十二及十三世紀的院畫家承繼之，同時，也為宮廷外的職業畫家所紹續。雖然其中仍可分辨出個人差異和歷史變遷，但這些畫家（不論大小）作品氣味相近且表現目的一致的現象，卻更甚於其他時期的中國繪畫。

　　特別是在十二世紀末和十三世紀初期，院畫風格達到了古典時期的巔峰，為以後數世紀的職業畫家奠定了基本的保守作風和典範。在山水畫方面，傳統派的李唐可為代表；花鳥及動物畫，見於林椿和李迪；山水人物或樓閣人物畫，見於劉松年、李嵩和其他院畫家的畫作。同樣的風格又見於宋末畫家樓觀的繪畫裡；而元朝宮廷畫家如劉貫道（見《隔江山色》，圖4.6）也運用了這樣的風格；我們將會見到，這樣的畫風於是成為明初「院畫」的基本模式。後來，它又為十六世紀初期著名的周臣、唐寅與仇英一干蘇州職業畫家所援引，成為畫風轉變的起點。即使到了清朝的時候，此一畫風仍是滿清宮廷一些繪畫作品的骨幹，而且此一流風還及於宮外，比如袁江的畫風等。數百年來，這種畫風不斷為人所習用，繪畫的品質雖然不高，但仍維持了相當純淨的形式，其在各地方的作坊中師徒相承，由無數的二流畫家所延續，他們以此風格作畫，來提供悅人並富於裝飾性的作品，不但可懸掛於廳堂家室，也能取悅品味保守的人士。這些作品數以千計地流傳下來，其名款經常已被挖走，而被樂觀的商人與收藏家錯認為宋朝的名作，同時也成為今天許多博物館舊藏裡最大宗的收藏品，關於這一點，只要花過幾天工夫瀏覽過這些汗牛充棟的作品的人就能瞭解。對中國晚期繪畫作任何藝術史式的處理時，必然會顧及革新運動與個人的貢獻，而這其中非常重要的是：要時時記住潛藏著的保守風格。另外，也頗為重要的是，當一些技巧高超卻無意於原創表現的畫家，再次將這種風格提昇至有意義的藝術層次時，我們也必須能加以辨識，一如明初「畫院」即是。

邊文進　文獻記載少數幾位活躍於永樂時期的宮廷畫家中，只有邊文進和謝環兩位有作品存世可供研究。他們都是我們剛才所界定的保守畫風的大師。這裡將討論邊文進，而謝環則留在下一節裡探討。

　　邊文進（又名邊景昭）生於中國南部靠海的福建省，並可能於此接受他早期的花鳥畫訓練。有關明初及中葉福建當地的繪畫流派，並無確切資料可以說明，但有幾位來自該地的畫家在宮廷服務，他們留下的作品以及相關的記載顯示：正當革新運動在北方幾個繪畫重鎮進行時，還有一小股略顯保守的宋代畫風在福建流傳。雖然還是缺乏詳細的文獻證明，但我們也可以推斷：明代初期的統治者為了恢復蒙元以前的政治和社會制度，可能以提倡宋代畫風為一種政策上的考量。他們之所以如此，可能也因為他們的品味保守，此外也因為他們既不須、也無緣去熟悉元代文人畫家革命性的成就。不論原因為何，來自福建、浙江地方傳統（主要是未受元代業餘繪畫態度所滲透，而繼續遵循宋朝模式的那些商業傾向的傳統）的畫家在十五世紀上半葉時，不僅以其人數，也以其作品風格，主導宮廷繪畫的表現，甚至到了十六世紀初期仍有巨大的影響力。

　　邊文進於永樂時期進宮，奉待詔，任職於武英殿。此殿與鄰近的仁智殿均座落於北京皇城之內，是畫家的作畫之處；晚明一份資料記載武英殿內藏有許多繪畫及書法作品，仁智殿則有不少的畫坊，但這項資料並無法得到其他佐證。這兩座宮殿是由宮廷的宦官機構所掌管，負責監督畫家、書法家以及藝匠們的工作。然而，邊文進的宮廷畫家生涯可能是由南京開始；他著名的《三友百禽》紀年1413，現存於台北故宮博物院，[5] 題款指為成於「官舍」中，因而此時他應已供職宮廷畫家，為前往北京之前八年。邊氏於宣德（1426–35）初期仍然非常活躍，而此時他已七十多歲。大約在此時，他因受賄薦用兩位學者，而被除去象徵官位的冠帶，貶為庶民，皇帝之所以不予以重罰，乃念其年事已高。

　　邊氏的《雙鶴圖》（圖1.5）上有其落款及三枚印章，是他傳世典型的作品。此畫的規格與材質 ── 以水墨和重彩畫於絹上的掛軸 ── 為院畫的標準模式，其中盛開的梅花和竹子垂直地配置在一邊，下有土堤，禽鳥則或棲或行，此一不對稱的構圖早已成為元代的正統模式（參見孟玉潤的作品，《隔江山色》，圖4.12）。邊氏大部分的畫作都是以此一簡單公式加以變化出來的，這套公式為明代數百位花鳥畫家所遵循，數以千計的作品有怡人的裝飾性，但通常都很平凡無奇。

　　我們很難定義邊氏的個人風格，他只是直接而工巧地採用宋代鈎勒填彩的方式來作畫。不過有點特殊的是小鳥的姿態，其頭部或扭轉強烈或攏首低垂，畫家想要使其生動，卻並不成功 ── 禽鳥和高視闊步的雙鶴，均未傳達出孟玉潤畫中禽鳥所具有的靈活感，因此，邊氏筆下的禽鳥代表了宋代花鳥繪畫中生氣的喪失。邊文進在此幅畫中或其他作品當中的禽鳥和植物，似乎都經過人為安排，屬於一種靜態的表現，即使是俐落的鈎勒也無法使其生動。明代初期宮廷畫家所作的其他題材的作品，同樣也是靜態表現，而這個畫派稍後在風格上的試驗，一如我們將會發現，似乎都是在運用某種方法來克服這個缺憾。

1.5
邊文進
雙鶴圖
軸　絹本淺設色
163.5×86.6 公分
日本尼崎藪本家藏

第五節　宣德畫院 （1424-35）

在討論宣德年間活躍於宮廷中的畫家之前，我們最好先看看宣德畫院（此後我們將不再以引號括示畫院一詞；前面已提過，我們無法證實明代曾有像宋代那樣專門訓練畫家的組織存在，此處係以畫院一詞意指在那之後活躍於宮廷的畫家）。宣德年間，國庫緊縮，無法繼續永樂時期大膽有為的開疆拓土，宣德帝召回布署在東南亞的軍力，放任蒙古人作亂，使得北疆情勢惡化，並且停止了海上探險。先帝們耗費大量金銀於建都北京及軍事戰役上，宣德接手的已是一個通貨膨脹的國家。一如三百年前的宋徽宗，宣德皇帝自己也是畫家，但才分平平，善畫動物，特別是花園裡的貓、狗之類，他的畫風想必對宮廷畫家產生了一些影響；然而宣德畫風走的是折衷路線，因此很難推測他的影響到底為何。無論是通過刻意設計，或者鬆散的控制，宣德在風格或美學上的主導勢力無法與徽宗相提並論（前面已提過，徽宗為宋代宮廷院畫奠立了全新的走向）。

宣德畫院的大師多半來自保守的福建和浙江兩省，並且接受了先前所描述「基本」的宋朝畫風的訓練，但他們並不只是想立舊有風格於不朽，他們聯合了另一位可能從來不是畫院中人的大師戴進，為明代院畫獨樹一格的繪畫運動揭開了真正的序幕。相較之下，洪武和永樂兩朝的宮廷畫家所代表的僅是宋元畫家的餘緒，並且很明顯多是為了實際功能的考慮，而不是為了繪畫本身而畫；宣德畫院的畫家或是其中某些人則以宋朝畫風（也基於少部分的元朝風格）為基礎，但非墨守成規，從而開創了一波嶄新而意義非凡的風潮。

謝環　與邊文進同在永樂及宣德宮廷服職的另一位畫家為謝環，字廷循（晚年以字行）。謝環生於浙江永嘉，所受的教育不止一般職業畫家所學，同時也頗有文采。晚年更成為繪畫鑑賞與收藏家，而且，據說他應某些場合而作的畫頗近似文人畫風。[6] 他的宮廷生涯異常地持久而且顯赫：宣德皇帝格外敬重謝環，並且讓他「恆侍左右」以詢問繪事。據一位明代作家敘述，謝氏每日都與皇帝下圍棋。由於當時並無制度以獎賞或擢升畫家，因此通常只給他們純粹象徵性的名銜，尤其是擬似錦衣衛裡的軍階；錦衣衛是皇帝的貼身侍衛。洪武帝於1382年設錦衣衛，有時皇帝利用這個機構從事政治監探及其他暗地的活動。我們不知道畫家是否也參與這類的活動，但由於他們有些人為皇帝親信，或許很有可能。謝環被封為錦衣衛千戶，稍後又於景泰年間（1450–56）升為指揮。官階擢升對他在繪畫上的成就到底肯定多少，以及對於他親近皇帝、結交顯要與宦官（後者的政治影響力自永樂年間起大幅提昇）的影響又有多少，我們無從得知。有些官員便抱怨畫家不走公職擢升的正常管道；十五世紀即有兩位御史強烈批評皇帝只為了（在他人眼中的）一點雕蟲小技便給予畫家高官，以及畫家為了升職而有爭寵或賄賂等陋習；但此一批評不了了之。畫家仍然繼續得到熱愛藝術的皇帝的寵信，所受的俸祿也遠較宋朝院畫家為多，有時（我們將會看到）畫家還可以利用其地位而得到額外的利益。

　　謝環現存最好的作品《杏園雅集圖》（圖1.6）說明了他和達官顯貴們的關係：畫中描繪1437年春天於楊榮別墅花園裡的聚會，楊榮為「三楊」之一，這三個人是當時最受皇帝信任禮遇的閣臣。[7]三楊均出現於畫中，另有七位文官，謝環自己也是其中之一。由楊士奇（1365–1444）與其他人所作的題跋中可以得知，當時聚會的情景以及參與者的面貌。

　　在我們所刊印的段落中，居中的老者為楊溥（1372–1446）。他和一位名喚王英的人（1376–1450）正在玩賞一幅立軸，由一旁的僮子以竹棍挑起懸掛；在左側的僮子則正在解開另一幅掛軸。在這些人的右首，一位錢習禮先生坐於桌前，在攤開的紙幅上舉筆欲落，他翹首沉吟，好像已構思好一首詩詞準備下筆。謝環因襲了在正式與官方肖像畫中已經根基紮實的技法，以圖畫描述這些人身為朝臣的顯赫地位，並賦予這些人以文人雅士的形象，告訴我們他們既是知識分子也是鑑賞家。也許他們真的是；但我們可能會想起其他時代及地方有權有勢人物的畫像 —— 如王侯政要 —— 一類的作品。將人物表現得不僅具有世間的權力，同時還很有知性與藝術的能力。這是他們想表達的人物意象，但也總是有「功成名就」的畫家為了示好而來作這樣的畫。

　　畫中人物的背後，紫藤正攀著竹架；旁邊則有棕櫚及絲柏樹，前景有塊湖石和盛開的矮杏樹。在中間場景內，主要人物穿著厚重的朝服，飽滿而厚實，連同其平靜的面容述說著一種舒適的安全感，這有幾分是真實的（高官的庭園門禁森嚴，他及友人可以浸淫在自古以來即有的怡情悅性的消遣之中，這當然也跟明代中國所能提供的太平盛世有關），也有幾分是儒家所供奉的光榮古代的理想，其在現實界中並不全然可行，正如南宋宮廷繪畫與其現實環境

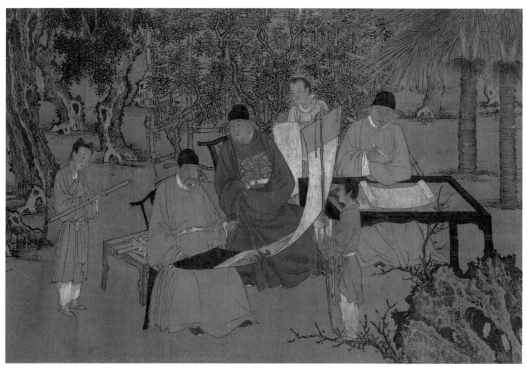

1.6　謝環　杏園雅集圖　1437年　卷（局部）　絹本設色　36.6×240.6公分　紐約大都會美術館

之間的關係一般。

這幅畫的風格正好配合所表現的主題 —— 傳統而無冒險精神,完全接受了南宋院畫風格,只在形式上作了些微的改變。南宋劉松年及李嵩等畫家的作品讓明代畫家得以如此切近學習,以至於在無確實的署名或其他證據下,有些畫作究竟應該歸入十二或十五世紀,有時實在令人難以決定。在這幅晚期的作品中,岩石及樹幹的輪廓線有點怪,墨塊和墨點突出於相近的間距之中,這是當筆劃很有節奏地提頓所產生的效果;這樣的線條鈎勒正是明代初期大多數保守院畫的典型風格。其物形緊密,區隔分明,井然有序,皴理凝重清晰。如此將畫面疏密分明地予以劃分,以作為一種構圖的基本手法,可能源自於十二世紀初期的李唐,之後便成了院畫的特色。

商喜 在1426–50年間,特別與這種緊密含蓄的畫風息息相關的是商喜,他生於江蘇濮陽。宣德年間應詔入宮,最後被封為錦衣衛指揮。商喜作畫的對象包括了老虎、其他動物、花草及人物山水。在人物山水畫方面,《老子出關圖》(圖1.7)是他很好的代表作,這張畫並未署名,然其頂端裱有十五世紀晚期一位作家的題記,指出商喜就是作者。畫中描繪了一則中國的「古事」,所謂「古事」乃是自歷史或傳說中所擷取出來的鑒戒性的軼聞或事件,並且被大多數的明代院畫引為主題。雖然如此,許多這類的院畫乍看之下卻似乎只是單純的山水,或

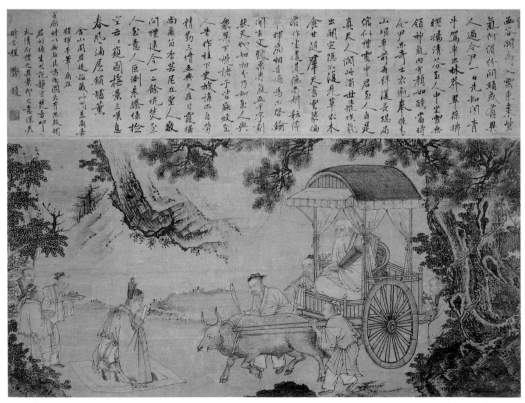

1.7 商喜 老子出關圖 軸 紙本淺設色 61×121.3公分 日本 MOA 美術館

是帶有純粹傳統人物的山水。中國各個時期的畫院、院畫家（及其贊助者）都喜歡這類的繪畫，相當於歐洲的「歷史繪畫」。

《老子出關圖》是描述東周的一則故事：帶有傳奇色彩的道家哲人老子坐著牛車離開了中國，想要前往西疆，將他寫的《道德經》一書送給守關的尹喜。老子以傳統凸額白鬚的形象出現，瑜伽式坐姿則顯示出他清靜至極的思想。尹喜手執官笏，穿著明朝官服跪於車前——畫家不只是歷史考證、甚至連約略的古代風貌也不在乎。我們可以推測牛車也是明代的式樣。擅長此類場景的職業畫家多藉著線條沉穩、鉅細靡遺的鉤勒，以造成精確的現象，至於其能否忠於史實或自然原貌，則無關緊要，這也是業餘畫家很少處理這類題材的原因，而且往往也非他們能力所能及（請參較陳汝言的作品，《隔江山色》，圖4.9）。商喜畫中的山水元素和謝環作品類似，均以審慎鉤勒且帶有緻密紋理的手法處理，同時也用來為人物營造一個淺淺的舞台。

石銳 此時另有一位保守的院畫家石銳，浙江杭州人，於宣德年間應詔進入宮廷，奉職仁智殿待詔。據說其部分山水畫乃是運用元朝畫家盛懋的風格，採青綠山水的手法；此外，他也是「界畫」的專家，所謂「界畫」是對建築物作嚴謹的刻劃。在石銳現存的作品中有三幅「古事」畫，以及以青綠山水呈現的兩幅手卷和兩幅立軸。[8] 其中的一幅立軸可能是他傳世最好的作品（圖1.8），上面有他的兩枚鈐印。

青綠山水源於唐代或者更早，直到宋代才被視為一種特殊的表現手法，甚至才有了「青綠」之名。此名取自青色與綠色的礦石顏料，是將赤銅、碳酸鹽、藍銅礦和孔雀石仔細研磨之後，加以膠合，用以塗染地表以及岩石部分。有時泥金（用法如一般顏料，以筆傳之）也沿著岩石邊緣與其他地方加上，以形成光影輝煌的效果；這種手法一名「金碧山水」。在宋代，特別是十二世紀水墨和淡彩畫最盛行時，青綠山水即以一種復古的姿態興起，刻意援引古代的畫風；儘管如此，在當時，這種重青綠的設色方式除了作為一種風格的表現之外，同時也代表了中國自然主義繪畫的巔峰。相形之下，元代的青綠山水則比較強調裝飾性復古的成分，並以平塗上色和非常格式化的筆法，刻意地遠離自然主義。

早期明代畫院的青綠山水也和其他畫風一般，以恢復宋朝模式為主，藉著在畫中提供足以安置屋舍並予人物迴旋的空間，以及採用仔細而具有描述性的細節描繪手法，使得繪畫在觀者眼中顯得有說服力，從而回復了一些自然主義的畫風。為了達成這樣的效果，為了重新掌握宋代的手法，明代畫家必定有宋朝的實際作品為研習的對象。我們知道北京故宮博物院所藏傳為十二世紀中期趙伯駒所作的巨幅山水手卷，在明初的時候係屬皇室收藏，因為洪武帝在畫上題了長跋，這也許就是石銳嘗試作青綠山水時的一個重要範本。[9] 院畫家風格的塑造，或者在進宮後風格上的轉變與精錬，其關鍵性的因素，在於他們可以一窺皇室收藏的古代畫作。一般的畫家，除非有個人特殊的管道得見私人收藏的珍品，否則很難有機會熟悉以

1.8
石銳
山水人物圖
軸　絹本設色
142.8×74.8 公分
京都國立博物館

前的大師之作。

石銳這幅畫在許多地方都追隨趙伯駒的特色，但同時也反映出他自己的時代，中間也有元畫的影響。青綠顏料並未如錢選的作品一般，是在輪廓線內平整或逐塊地敷塗，但也不是像趙伯駒那樣，係以微妙的暈染來塑造陸塊。石銳畫中的人物，則如趙氏手卷所見一樣，散置於畫面，或欣賞美景，或攀爬山路小徑，或行向屋舍，或憩於室內；但當我們就近仔細觀察，便能發現這些人物比較少有獨特的面貌，而多只是因襲傳統畫法而已。山脊有如趙氏手法般上下蜿蜒，然於末端結束之處卻比較平面，而且是正對觀眾。趙氏的構圖是以物形層層排列加以貫串，但是石銳的樹木、岩石、人物等，則在大小與色調上或多或少有所統一，並且均勻地散布在整個畫面上。我們若比較這幅畫和孫君澤的作品（見《隔江山色》，圖2.13），便可明顯地看出畫中構圖元素的豐富，孫氏的前景布置與石銳類似，但整體而言，前者的作品要簡單許多。這種過於修飾的傾向，以及人物建築插曲式的處理方式，就是畫院與浙派在巨幅山水上的特色。然而，他後來的作品為了尋求更大膽的表現效果，反而喪失了這幅畫裡可貴的洗練手法。石銳這幅作品可以視為是明代復興宋朝優雅的宮廷畫風中，最真實最精緻的表現。

石銳另一幅署名的小品山水，以往未曾出版過，但卻令人印象深刻（圖1.9）。這張畫以水墨和相當濃重的色彩施於絹上，呈現了近處的河岸以及一道遠方的峻嶺。前景水榭有三人圍坐几旁，僅僕在旁侍立；隔岸則有別館座落於叢樹之間。在規模與設計上，不禁令人想起元代復興北宋及更早期山水的構圖：最近的地塊已經位居中景地帶，並且也以河水隔開觀畫者；構圖並無清楚的焦點；河岸及山坡則以源自五代與宋初的復古方式處理，係以規格化的平行褶紋來交代山石地表，同時結合了凝重、漸層的皴法。以這種畫法營造毛茸茸的地表，或許令人想起王蒙的《花溪漁隱》（見《隔江山色》，圖3.18）和錢選《浮玉山居圖》（見《隔江山色》，圖1.12）中那種概略式的復古畫風，但如果將石銳的畫與這兩幅作品比較，立即可以看出石銳畢竟是院畫家：他的畫中沒有任意或隨興的意味；沒有業餘畫家略帶刻意的古拙，也沒有創意可以來扭轉傳統風格中的單調無奇。就像商喜的作品或石銳本人的青綠山水一樣，這幅畫純淨、沉穩、清晰可解，以富有觸感的物形引起視覺感受，而不以物形背後任何的情感或意念來引發心靈感受。

李在 宣德時期畫院兩位為首的山水畫家，乃是李在和戴進（就他曾為宮廷畫家的身分而言）。李在生於福建，或許曾受教於地方上的畫家，稍後因某些理由（文獻上並未記載）而遠赴雲南昆明。文獻接著敘述他於宣德年間奉詔入京，成為仁智殿待詔；然而，他一幅與夏芷、馬軾（同一文獻中也提及此二人）合作於1424年（此年為宣德帝即位之前兩年）的手卷，[10] 卻指出這一年李在與馬、夏兩人已在京師，或許正在等待朝廷的任命。南京與北京的

1.9
石銳
山水
軸　絹本設色
64.7×48.9 公分
巴爾的摩市華爾特斯藝廊

繁榮，以及這兩個城市所匯聚的財力與贊助，勢必吸引遠地畫家前來；當我們讀到某位畫家「應詔入宮」的句子時，事實很可能是畫家自費前來京都，雖沒什麼名氣卻野心勃勃，或者畫家應在京城為官的鄉親之邀而來，而後逐漸贏得名聲，終於引起某些高官或宦官的賞識，而向皇帝進薦。也就是在這種薦任的管道下，使得地域性的徇私（如鄉親）和賄賂之風倡行。這當然只是臆測，卻可能較吻合實情，而非後代官方文獻所作的理想化的敘述，以為只是皇帝風聞某位遠在福建的畫家的盛名，才詔其入宮，令其隨侍於側。

關於李在的山水畫風，文獻及現存作品一致指出他追循兩個傳統：一為郭熙畫風，另為馬遠、夏珪的風格。但除了這個簡單的觀察之外，兩者卻大相逕庭。畫評家以為李在以郭熙風格來畫較精鍊或謹慎的作品，而較疏放的繪畫則是循馬夏風格而作；然而，由他現存的畫作看來，似乎正好相反。

李在以馬夏畫風創作的佳例，乃是他為上述1424年手卷所作的三幅畫，其內容是描述陶淵明〈歸去來辭〉裡的情景。本書的附圖（圖1.10）係手卷的中段，描繪「臨清流而賦詩」的情景。詩人坐在岸邊松樹下，舉筆猶豫地停在空中，頷首微斜默思（如謝環畫中書法家的姿態，見圖1.6 —— 這種姿態的表現與瞬間動作的捕捉，已成為院畫人物風格的特色），僮子侍立於後，小心翼翼地，惟恐擋住了詩人的視線，並為詩人細心研墨。隔岸有兩隻白鷺。河岸則以水墨平順地渲染，將河流優雅地劃開，而後消失於遠方的霧色中。

全作非常守舊，而且帶有一種融合性的馬夏晚期的浪漫風格。佚名畫家的《秋林遠眺圖》（圖1.3）也是如此，惟其筆法較雕琢且精細。李在為這樣的畫風作了些有趣的調整。人物變大許多，樹木既不細弱也不搶眼。宋畫中這一類型的構圖，甚至是《秋林遠眺圖》亦然，前景的人物都被置於一隅，並凝視遠方，將觀者的注意力導引至山水以外。相對地，這幅畫裡的詩人形體較大，端坐於畫面中央，周遭的山水景物則降為較次要的地位（詩人並非注視遠方霧色，而是看著眼前的一對禽鳥）；觀者的視點很難離開畫中人物。一旁僮僕的姿態及動作都作了很寫實的描繪，也使得畫面沒有這類風格中常見的神秘與理想的完美氣氛（僮僕的面部表情和身上起了皺褶的衣服，顯示他是下層社會的人 —— 後面一章我們會看到周臣如何在《流民圖》中，將這種手法予以誇張地運用，用以點明畫中人物的社會地位）。李在這幅畫述說一位鄉紳的逍遙之樂，主題高雅，然而這張畫本身和同一手卷的其他作品相同，都是屬於一種世俗化的表現。這種效果有幾分來自構圖的明確，部分則因為人物以震顫的筆法，作較沉重而矯飾的描繪。毫無疑問地，這種筆法試圖重新捕捉南宋大家馬遠和梁楷的人物畫風，但是南宋大家那種調和感性與力度的功力，則是李在所望塵莫及的（明代畫家以這類較為凝滯之風學步宋風的作法，傳到後世則包括了日本室町時代以及稍後狩野派的畫家們）。

我們開始覺察到宣德時期宮廷畫家所面臨的困境：正值某些畫家已經滿足於沿用舊有的風格之際，另一些畫家感覺有必要突破，但願是因為他們體認到任何人若想要與宋代大師

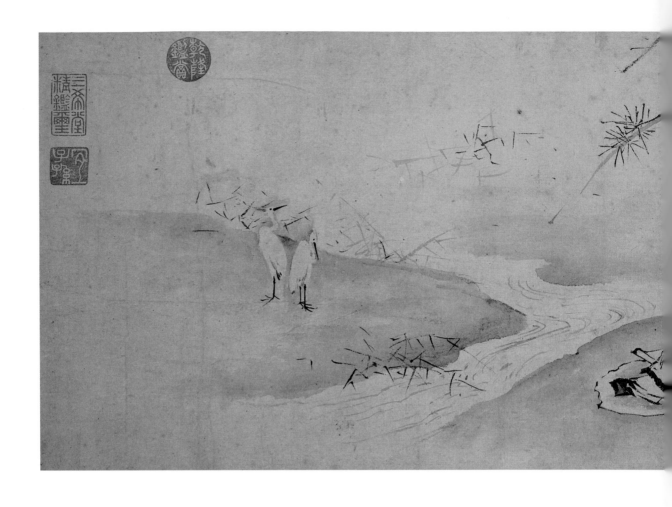

相競賽，只原地踏步是一定會輸的。然而，嘗試新風格將會帶來新危險。有了前朝元代大家的典型，這個時期任何畫派裡的出色畫家，一定都朝著元代文人畫家那種較具個人特色且表現力較強的筆墨發展。然而，中國繪畫史卻提供了無數很有代表性的例子，說明受過嚴格技巧訓練且筆法精確的職業畫家，一旦要放鬆自己而加入業餘畫家的行列時，會有一些情況發生：這些畫家無法輕易打破根深柢固的那種嚴格控制筆法的習慣，也無法放鬆自己，讓「筆隨意走」，以獲得一種筆觸上的細微層次及文人畫法所特有的那種較輕鬆且有點任性的意味，反而是流於一種緊張的矯飾風格，其筆墨線條突兀而急於標新立異，似乎是因為過於明顯地想得到生動的效果所致。於是，我們一方面看到選擇畫院風格雖妥當，但卻流於僵化；另一方面，另闢蹊徑卻也危機重重 —— 換句話說，一位畫家要捐棄一種妥當且能取悅其贊助者的畫風，所冒的不是普通的危險。然而，優秀的畫家並不怕冒險，最出色的院畫家也是如此；我們將會看到他們的實驗是有價值的。而在瞭解了他們的困境之後，我們將對明代這一脈繪畫的晚期發展，不論是其成功或失敗之處，都會有更進一步的理解。

李在最著名的作品《山水圖》（圖1.11），很能為我們介紹院畫的新方向。這幅畫並未標

1.10
李在
臨清流而賦詩
取自歸去來兮圖卷
1424 年
卷（局部） 紙本水墨
28×74 公分
遼寧省博物館

明年代，但必定展現了李在晚年的畫風，當時他可能受了領導新方向的戴進的影響。與唐棣
的《仿郭熙秋山行旅圖》（見《隔江山色》，圖2.18）以及這幅畫所本的郭熙1072年《早春圖》
（見《隔江山色》，圖2.6）相較，立即可以看出李在的作品仍是以此結構為主的再創作。[11] 但
這幅畫所仿的對象，看起來比較像是唐棣或其他追隨者的作品，而非郭熙的原作，李在可能
從未見過《早春圖》（然《早春圖》為明初宮廷藏品之一，因此他或許見過也未可知）：例如
山谷中通向廟宇的小徑和唐棣畫中相同，均位於畫面中央偏左。在畫面的右邊部分，唐棣排
入遠山以阻隔視線深入，李在的遠山更高高聳起，占滿整個空間，一點也無隙可越。畫中的
山岳甚至失去了唐氏的渾圓感。而且，他處理這些複雜岩塊的方式，既不如郭熙以有機的整
體來表現，也不像唐棣將這些凹凸起伏的單元作排列組合，而是以平扁的形狀互相疊置，再
賦予簡單的明暗對比以為區隔，小圖形疊在大圖形之上。在郭熙的主峰曲折深入峰頂的山
脊，到了李在的畫裡，則只是平平地在山峰正面迂迴上升。

　　所有這些手法代表了畫家不再汲汲於經營虛實明暗的視幻效果；捨棄了這些，也就聲明
了李在不再是宋代畫家，而開創了新風格的特色，李在的畫也因此較唐棣作品更令人欣喜，
他放棄了北宋的巨嶂式風格，而藉著目標的明確以及半自發的氣氛所賦予的雄渾物形，傳達

1.11 李在　山水圖　軸　絹本淺設色　83.3×39公分　東京國立博物館

出一種自身的巨嶂風格。他也不在乎距離遠近的定位，而以短而結實的造形單位互相連結，以造成構圖的緊密；他並且滿足於創造出了一種概括性的光影效果（這點極可能追隨戴進的手法，因戴氏在這方面算是相當成功的），不再追求光影在個別物體上的流轉。唐棣無法避開繁瑣的裝飾效果，李在則以更大膽而活潑的筆墨巧妙地避開，雖然喪失了界定物體形態的特性，卻換來一種適意輕鬆的感覺。

在細部中看來更清楚的粗放筆墨（李在其他作品則更顯著），正好指出為什麼岳正（1418–72）稱其風格為「狂」。這樣的筆墨使得畫面上的一切呈現平面化，然就一種有趣的新風格而言，這種平面化的表現是可以接受的。這種風格帶有點任性和脾氣，但至少使宮廷畫家多少從圖像製造者的卑屈地位中解放出來，允許他們擁有藝術創作者的地位。在此，畫風確定了畫史：即使我們對明代宮廷畫家的生平資料掌握得不多，卻能由其畫風明白地看出宮廷畫家在宣德時期及其後聲名日熾。而在提昇畫院的水準與名聲這方面，居功厥偉的可能非戴進莫屬。

第六節　戴進

戴進的生平事蹟與環境，以及他對當代和後世畫家的影響，近年來經過鈴木敬的研究之後，已漸趨明朗。[12] 他於1388年生於浙江錢塘（杭州一帶），可能跟隨地方畫家學過畫。二十到三十歲期間，戴進曾進京（當時尚在南京）一次或兩次。一份晚明的資料敘述他於永樂初期進京的一段軼事：他的行李和搬運行李的挑夫一起失去了下落，戴進於是憑記憶唯妙唯肖地畫下挑夫的容貌，城裡的人因而認出了挑夫，於是帶領戴進到挑夫家尋回行李。郎瑛（生於1487年）為戴進作的傳記（這是目前所知有關戴進生平最完整的資料）指出他和父親於永樂晚期來到南京，父親獲任官職（文中並未指明是何官職），雖然戴進已是一位不凡的畫家，卻仍未出名，即使靠他父親的支持也沒什麼結果，於是便回到家鄉繼續琢磨技巧。後來他的聲名漸揚，於是在宣德初年，大約1425年時，由一位福太監向皇帝進薦，福太監將戴進的四幅四季山水畫呈給皇帝，以為御覽。地點則在仁智殿。

有關這次御覽的情形各家有不同的記載，但是卻不約而同地提到戴進成為院畫家嫉妒下的犧牲品，特別是謝環。郎瑛敘述謝環（如前所述，他是皇帝最親信的藝術顧問）首先攤開春與夏景的部分，稱其畫作「非臣可及」，言下頗為讚賞。但是，當他看到戴進的秋景時，卻面有怒色。皇帝詢問原因，他答道畫中漁人「似有不遜之意」。其他文獻對於謝環反對的理由則有較清楚的描述：謝環認為漁人所穿的紅袍乃是士大夫的服裝，並非一般漁人所能穿著。文士著官服而行漁隱生涯的形象經常出現於元畫中，暗示高人隱士棄絕公眾生活，以及恥於仕元的態度；也許謝環認為戴進畫中有這種反政府的涵意。

而當謝環看到冬景一圖時，便更加證實戴進對朝廷有所不滿：郎瑛的記述提到當謝環

繼續檢視時，他宣稱「七賢過關」（這則「古事」的起源不明，但顯然是戴進冬景一畫的主題）乃是「亂世事也」——七位賢者不滿腐敗無道的朝政而離開了國家，因此這幅畫可以勉強附會成是對皇上以及朝廷的侮辱。宣德皇帝同意了這個看法並斥退畫作；戴進至少在這段時間失去了所有進入畫院任職的機會。郎瑛告訴我們，皇帝後來下令處決福太監（如果不是在明朝，這樣的懲罰也許太苛，而明代只要略有犯上之舉，處以極刑是很常見的），戴進和其門生夏芷則連夜逃回杭州以躲避官方追緝。

這段慘痛的插曲對於戴進的生涯有著重要的影響，不可輕忽，並且還須進一步地瞭解。如果認為這個事件不過是戴進與宣德畫院人士一次短暫的接觸，而沒有留下任何後遺症的話，那便是一個很大的錯誤。鈴木敬對於這個事件提出了一個頗令人信服的解釋（可惜未加以發揮），認為是戴進和保守的宮廷畫家（謝環是最年長、最有權勢的一位）之間一次嚴重衝突的高潮，而且只是冰山一角。年輕的戴進與謝環背景相同，也是來自浙江，也學習同樣的畫風，但他已經（我們假設）展開了一種具有原創性的創作，可算是一位有潛力的對手；他雖不屬於畫院裡講究年資地位的階層制度，卻隱然有向畫院挑戰的姿態，很可能對院畫家產生實質的威脅。據文獻記載，當時對戴進懷嫉妒之心的院畫家，可能不只在宮廷上見過他的畫；如同李在一樣，戴進可能早已在京城尋求高層人士的賞識贊助，並希望有服職宮廷的機會，而他在杭州及北京贏得畫名的藝術成就，也許早已使得院畫家對他起了警戒之心。

有關戴進生平最早的資料，係由陸深（1477–1545）所作，他提到了這次的御覽事件：「宣廟喜繪事，御製天縱，一時待詔有謝廷循、倪端、石銳、李在，皆有名，文進（即戴進）入京，眾工妒之」，[13] 謝環是此一看法最有分量的發言人，當場可能以漁人紅衣和七賢主題來遮掩他更深的敵意；而他在皇上面前並不以風格卻以主題來詆毀戴進，也暗示了新舊畫題之間的另一道鴻溝。一直到這個時候，宮廷畫家還投注大量的心力來描繪特殊的主題：歷史上的、傳說中的、或者當代的（如商喜留下的一幅巨畫，描繪的便是宣德皇帝及朝臣狩獵的場景）。他們理所當然地認為自己的作品和宋代院畫相同，會被評為能「正確無誤」地描繪所選擇或指定的主題。而這個傳統中後來的畫家，並不那麼關心這類的主題，以及是否能夠正確地描繪。這種轉變似乎由戴進開始，他早期的作品有時還包含「古事」的題材，然而，在他完全成熟的作品之中，即使還可見這類的題材，卻已少之又少。

戴進回到杭州後，藏匿在佛寺裡，並為寺院作畫謀生。但他仍未逃過謝環對他的憎恨，謝環甚至雇用密探來搜尋他，戴進不得已遠走雲南，來到了一位愛好藝術的貴族沐晟（1368–1439）府中任職。受到沐晟喜愛的另一位畫家是石銳，相傳石銳有一次赴沐府作客，看見許多幅戴進為沐府所作的門神畫，甚為佩服，並肯定地指出作者必為同鄉（石銳及戴進均來自錢塘），於是便邀請戴進到其家中作客，並款待他一段日子。戴進在北京宮中的那段短暫時間裡，石銳想必對他並不存敵意，或者後來有所悔悟，因而變得寬厚多了。

而後，約於1440年左右，戴進終於回到了北京。[14] 1435年，宣德皇帝駕崩，由當時年僅

八歲的太子繼位。此時當權的是三楊（謝環於1437年畫卷中曾經描繪過，見圖1.6）以及稍後一名叫做王振的宦官，而戴進得到了兩位大臣楊士奇（1365–1444）和王鏊（1384–1467）的賞識與支持，他們都認為戴進足以與古代大師平分秋色。郎瑛記述這個時期戴進的生活「循循愉愉」；人們不但樂與交遊，而且紛紛想要他的畫。沒有證據顯示戴進曾進入畫院 —— 事實上，從宣德到成化年間（1435–65），宮廷畫家的許多動態都難以查證，即使就其最廣泛的定義而言，有沒有畫院都是個問題。但戴進當時的贊助者都是朝中位極人臣之流，而且，可能他也是京城裡最受尊重且具影響力的畫家。然而，杜瓊（我們將在下一章討論這位業餘畫家）告訴我們，戴進「晚乞歸杭，名聲益重」。1462年戴進於杭州去世；許多文獻記載他死於貧困，但卻未說明原因。

　　戴進的現存作品中只有少部分有紀年，因此不管我們循的是何種發展路線，都必須以風格為基礎。很自然地，我們會先從他忠實追摹馬夏風格的畫作開始，因為他極可能在年輕時代就在錢塘學習過這種畫風，並常常於早年作品中練習之。他的許多作品可能都是這個時期所作，其中有一幅人物山水畫（圖1.12）最近由克利夫蘭美術館購得。和這一章裡介紹的其他畫作類似，此畫的構圖折衷了宋末帶有流動空間的對角線畫面，以及一種新的趨勢，也就是把焦點放在畫面中央，其餘部分則環著焦點錯置，以綿密甚至是緊湊的方式鋪排至畫緣。畫中的主題首先讓我們想到了馬麟1246年的名作《靜聽松風圖》，[15] 部分場景（包括樹木與岩石）都和馬麟的畫類似，只是不像馬麟刻劃秀潤，而是代之以明朝較剛硬且方折的筆法。四周樹石所圍繞的畫中人物被框得不甚舒適 —— 因為樹枝向內衝著他而來，皴筆像釘子般地削平河岸，且崎嶇不平。畫中人物是位疲憊的旅人，不怎麼優雅地伏坐在小徑上，以右手撐著休息，扶杖則硬生生地擱在面前，往外看著觀者。他的頭部縮攢在雙肩裡，姿勢未經美化，似乎聲明自己是明代之人，但卻居住在、或路過一個有點不太對勁的宋朝世界。姑且承認戴進不可能有意如此表現，我們還是可以在這件看似追隨宋代藝術理想的作品當中，感覺出些許的理想幻滅感。

　　何惠鑑最近提出了這幅畫另有一個更特定的主題。他注意到戴進這張畫和另一幅《渭濱垂釣》[16] 在畫幅尺寸與風格上有相近之處，於是推測這兩幅畫可能都屬於戴進一系列描述傳說中有德隱者的作品。太公望隱居垂釣於渭水之濱，周文王前往拜訪，邀請他入朝輔政，太公望傲慢地予以拒絕。何氏指出克利夫蘭美術館那件作品中的人物為許由，許由是另一個更模糊的古代傳說中的隱者，當他聽說帝堯將禪讓帝位給他，不僅回絕而且還清洗雙耳，以滌除此一不潔訊息之污。另一回，許由則曰：「滄浪之水清兮，可以濯吾纓；滄浪之水濁兮，可以濯吾足。」在克利夫蘭所藏的畫作中，戴進明顯地描繪出人物的纓和足，這一點可以支持何氏的推測，而戴進受到謝環抨擊的兩幅作品，可能表現的就是相關的主題（意即隱退以避免和官場牽扯），就此可能性看來，這個推測就特別有趣了。如果我們能以謝環1437年的《杏

1.12 戴進 穎濱高隱 軸 絹本淺設色 138×75.5公分 克利夫蘭美術館

園雅集圖》為例，謝氏的贊助支持者大多為朝中大老與公卿王侯。或許從以上的作品看來，戴進早期的贊助者並非官場中人，而他們在畫中所找尋的乃是某些奉承的暗示：亦即他們離開官場乃是出於自願。但事實真是如此嗎？我們只能猜測，謝、戴二人的畫作清楚地表達了他們對仕宦一事的對立立場，而對於活躍於京城的畫家而言，這種主題的選擇自然是與其贊助者的社會地位息息相關的。

　　戴進另一幅以山景為背景、描繪禪宗前六位祖師的手卷，也是一部較早的作品，雖然題款指出此乃為贊助者或友人普順而作，但可能是完成於他為杭州佛寺作畫的期間。這件手卷的卷首是始祖達摩坐在洞穴裡面壁沉思（圖1.13）。立志拜師的慧可（後來的二祖）佇立於達摩身後，雪深及踝。達摩視若無睹；過了一會兒，慧可為表明自己決絕認真的心意，引刀自斷左臂以明志。要講這則故事，雪舟繪於1496年的作品自然是最好的說明，我們已經提過，雪舟的畫風和主題大多來自浙派畫作。[17]雪舟的畫雖然較為簡單，但構圖十分類似；可能是以戴進的畫為本，或兩者都根據另一張古畫。

　　對於那些習於雪舟素樸不苟畫風的觀者而言，戴進的畫可能就顯得熱鬧，甚至有些雜亂了 ── 戴進一一描繪了達摩洞內的擺設，甚至有一根竹製的導水管將水引流至一口大缸，上面還掛著一條毛巾。崇高的主題又以世俗的層次表達，很難想像這幅畫在精神上是如何地遠離我們所熟知的禪畫。樹木和岩石的輪廓線條正代表了前面所提到的緊勁的矯飾風格，受過嚴謹院畫訓練的畫家一旦想藉著書法線條的創新來擺脫根深柢固的僵硬風格，便很容易形成這樣的現象。戴進這裡對於線條的處理甚至到了一種荒謬的地步 ── 這是畫家在全面拋棄腐舊風格之前所常有的現象 ── 明初最保守畫家的線性風格在這裡被戴進以點列方式取代。除此之外，山水物形倒是與前面那幅畫頗接近，若按理想的斷代來看，《山水人物圖》必然完成

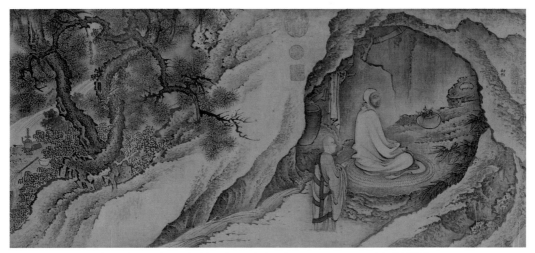

1.13　戴進　達摩至慧能六代祖師像卷　卷（前段）　絹本淺設色　39×220 公分　遼寧省博物館

於這部《達摩至慧能六代祖師像卷》之前，它們都是戴進風格完全成熟以前的作品。

　　戴進生平資料過於不一致，以至於他在風格上的重要轉變無跡可尋；例如，我們就沒有任何訊息得知他究竟是否看過並研習過哪些古代大師的作品。但在赴京途中以及逗留於沐晟府上期間，他應有機會得見宋元大師名作，以擴展其對於風格的運用，而他在浙江畫壇聲名日增，必定也使他得以一窺當地收藏。戴進一些存世的作品顯示，當他與生硬的宋代畫風決裂時，受到了較保守的元朝畫家的啟發，特別是盛懋、吳鎮和高克恭；前兩位自然也是浙江畫家。談及戴進有關元畫風格的嘗試，我們且來看看他的兩幅作品，它們的位置是有些外於我們所能設定的發展軌跡，難以（哪怕只是暫時地）歸入戴進繪畫生涯中的任何一個特定的階段。

　　其中一幅是紙本水墨淺設色的立軸，題為《聽雨圖》（圖1.14）。戴進自己在畫的右上方題上畫名，後面則有「錢唐（即錢塘）戴進寫于玉河官舍」字樣。玉河位於北京城西郊；這張畫必定完成於戴進居留京城之間。其構圖和母題顯然是以盛懋風格為本（可參較盛懋的《秋舸清嘯圖》，見《隔江山色》，圖2.10）：前景與遠山非常相似，而船隻置於河岸和懸垂下來的枝椏之間，也與盛懋的處理方式相同。事實上，除了左半面垂直、右半面水平的構圖稍微透露出作品年代以及畫家的手筆與品味之外（參考圖1.18），此畫追摹盛懋風格算是十分成功的。

　　明初畫院或院畫家摹仿盛懋風格並無任何稀奇之處；我們已經提過，盛懋的姪子盛著為洪武時期的宮廷畫家，許多存世明代早期的畫作也證實了盛氏風格確曾為當時的院畫家所採用，只不過變得較為硬板而已，他與高克恭的山水手法，可以說是當時院人普遍不取元人風格中的例外。然而，戴進運用盛懋的風格卻是清新而直接——這應該是戴進對盛懋原作極為熟悉之故——而且沒有典型明代作品所流露出的怪異的矯飾表現。戴進筆墨柔軟敏銳得就如盛懋一樣，不僅重現了原作的形貌，而且還有盛氏的表現本色，讓人注意到畫裡的景致和詩意，反而忽略了畫風。一位男子躺在船中，上面有織篷蔽雨，他則聆聽著雨點打在水面上的聲音。在畫中，雨並沒有被直接畫出，僅以淡墨刷染的昏暗天空及盪漾的水面來提示。

　　另一幅《長松五鹿》（圖1.15）的問題較多，爭議性也大。這幅畫並未署名，但上面有文徵明的題記指出此係戴進所作。此作的真偽與優劣一直為人所質疑，很少出版或有人討論。部分問題來自如何辨認該畫所追循的風格傳統，以及為什麼一位浙派大師會畫出這樣一幅怪異的畫。事實上，其風格源自高克恭，高氏1309年的山水作品《雲橫秀嶺》（見《隔江山色》，圖2.1），雖在整體效果上和《長松五鹿》不盡相同，卻為後者的基本構圖及某些母題提供了一個參較的畫例：一道河水將前景切為兩岸，岸上有樹木生長；中景則是棉絮般的霧靄（畫中則代之以大一號的樹木與拉近距離的山嶺）；山岳的造形是削直的圓頂山峰，高克恭

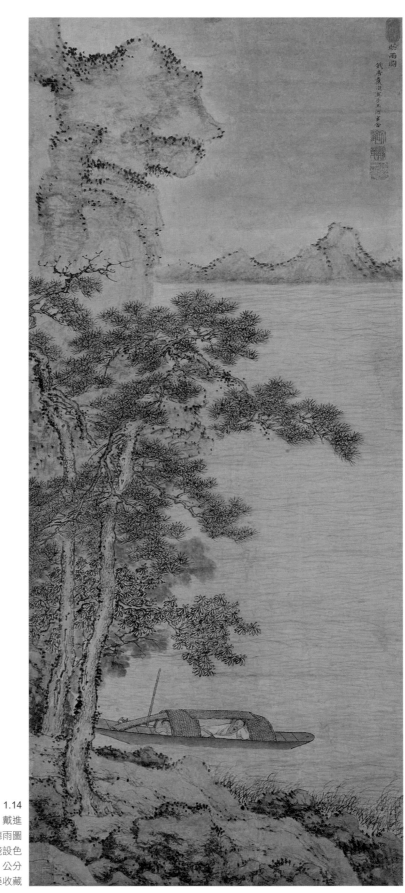

1.14
戴進
聽雨圖
軸　紙本淺設色
122.3×50.5 公分
日本楊鎮榮收藏

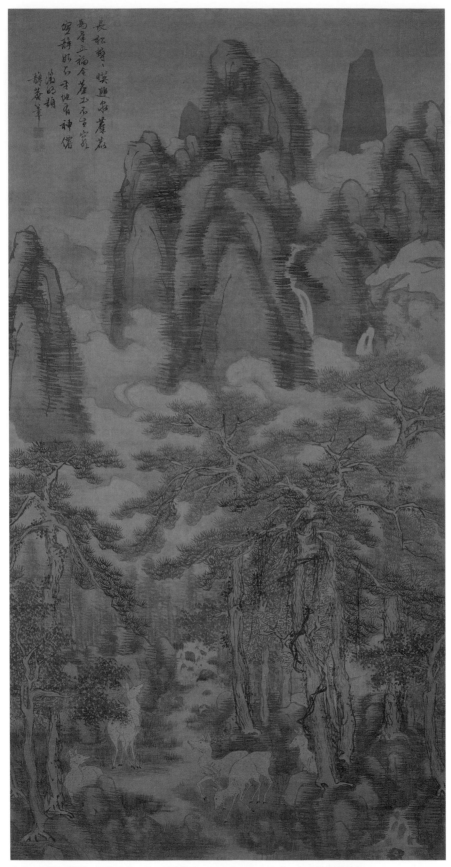

1.15 （傳）戴進　長松五鹿　軸　絹本設色　142.5×72.4 公分　台北故宮博物院

畫裡的山峰已由深陷的隙縫劈開，戴進的山則很少結成一整個塊面。許多師承高克恭的山水作品可以引來填補這兩幅畫在風格方面的間隙；[18] 也證實了文獻所敘述：業餘大家高克恭的傳人到了元末以後，有些令人驚訝，竟大多是院畫家和其他的職業畫家，反而不是文人畫家了。

在戴進畫中出現了五隻帶有棕斑的白鹿於松林溪畔飲水。鹿在中國為吉祥的象徵，因為與意指福氣的「祿」諧音。文徵明的題詩即強調這幅畫的象徵內容，其中提到「麋鹿為群五福全」與「平地有神僊」等句，這可能是受邀題詠於某位高官的壽宴上，以為祝壽之用。畫中的山嶺雖然脫胎自高克恭的沉重山嶽，但戴進似乎有意造成世外之境的印象，使其飄飄然地似乎沒有任何重量。高克恭原來在斜坡邊緣的橫點，在此被戴進轉化為拖長的草草筆觸，積成一排又一排，布滿在畫面上，彷彿是絲線織在山巒綿長且波動的輪廓上一樣。戴進以同樣卷曲的輪廓線來描繪雲朵和山頂，看起來朦朧模糊。更有甚者，他製造出搖晃的律動、不安的線條交織在一起，以及明暗流轉，來去除畫面的實質感。高克恭以出奇柔軟但較靜態的物形呈現出穩定的構圖，戴進（如果這張畫真是他的作品）則表現了閃晃的山嶺、流動地糾結在一起的松樹、變化萬千的霧靄，以及似乎是天上下凡的神祕之鹿。以此而言，這幅畫被歸為戴進，實亦當之無愧；在更多正面或反面的證據出現之前，文徵明對作者的確認是可以相信的。

上面所討論的四幅戴進作品，都早於或在他典型的成熟風格之外。戴進留下了足夠的作品，且其風格一致，足以清楚地定義這樣的風格，並且觀察此一風格是如何自早期較剛硬、緊密的風格發展出來，而為整個浙派畫風樹立了一個方向。一張署名的巨幅《山水圖》（圖1.16）是個很好的討論起點。三個人坐在臨溪的室內，而另一人沿著河邊小徑向屋舍走來。在畫面的下半部，構圖大致對稱且相當穩定，然而上方高聳的絕壁其位置與畫法卻抵消了這種對稱與穩定感。由於畫中一些風格特色對於浙派晚期的發展有極大的影響，因此我們現在便可以來確認它們，而我們首先遇到的是（或者有些是第二次見到，因為在李在的山水〔圖1.11〕當中已經提過）：

一、人物相對於景物的比例，既不像巨嶂式山水畫那麼小而不醒目（參照石銳和李在的作品，圖1.9、圖1.11），也不像描繪敘事性或軼聞中的人物山水畫，是以人物作為視線的焦點（請參照商喜與李在的作品，圖1.7、圖1.10）。戴進畫裡的人物尺寸夠大且數目也夠多，所以得使景物生動起來，但尚不足以主宰整個畫面；山嶺則依著樹木、樓閣和瀑布等的大小減成適度的比例。簡而言之，這種比例與元畫較為接近，而比較不像宋代畫風。

二、整幅畫以大塊的造形單位構成，但不相為主從；各個單位在形狀上相互銜接且彼此呼應，以求統一。而統一並非依靠明確的空間關係 —— 戴進畫中很少有遠近之分 —— 也非靠著力道的流轉或物形的傳遞，而是源於良好的畫面組織。

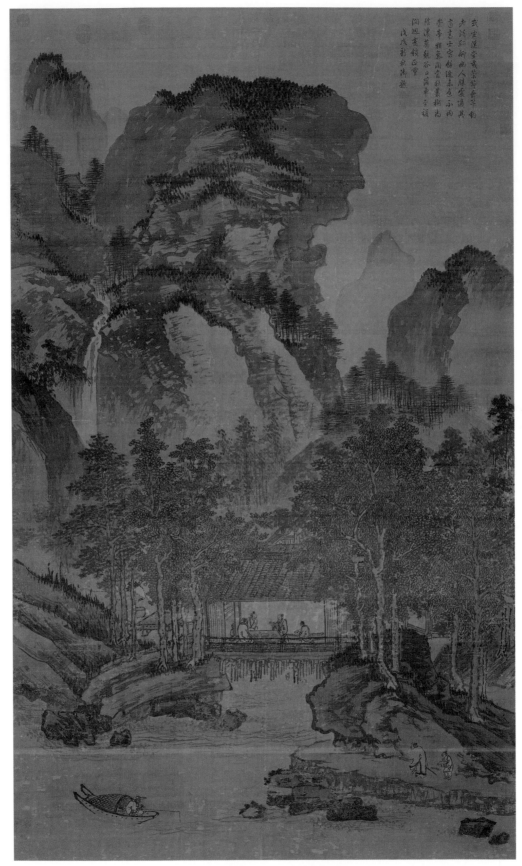

1.16 戴進 山水圖 軸 絹本淺設色 184.5×109.4 公分 台北故宮博物院

　　三、山水岩塊，特別是畫面上方的岩塊，並未處理成真正的立體或有觸感的造形；在塑形或描摹肌理時，畫家並沒有使用耐心重複的皴法。相反地，戴進運用渲染以及淡墨大筆重疊的筆觸，來造成一種光影的印象，他藉著岩塊向陽和背陽面的區分，來呈現岩塊的實體，並以高光（即在渲染中的留白部分）及代表溝壑的墨筆呈現風吹雨打不規則的石面。

　　四、山水物形以動感的方式表現；它們如元畫中所見一般地相斥相依、犬牙交錯或從某些定點懸垂下來，因而造成一種不穩定的效果。

　　五、所有這些都以活潑的筆法完成，表現了某種類似元末文人畫的即興風味。輪廓線流暢曲折地流過表面，以草草的分叉筆法取代了皴筆。戴進冒險進入一個迷人又危險的風格領域，而這乃是我們所提及元畫將靜態塊面轉換為流動韻律的手法；戴進的嘗試相當謹慎，卻在許多方面極為成功。這樣的作風給觀者一種快速、揮筆從容的感覺，使人在視覺上參與了畫家創作的過程；而且也使畫家得以用更短的時間來完成一幅作品（因為那種迅速無疑即是創作時的實際筆觸），但其畫面形式的強烈或裝飾性美感，卻仍不遜於他以較費力的老方法所完成的作品。

　　李雪曼（Sherman Lee）指出了另一個描述這種新畫風的方向。李氏論畫（在談及元畫脫離宋法時）認為元人的畫面不像是以傳統那種方法畫上去的，而是「寫」上去的。[19] 戴進的這種圖「寫」，是以行書或甚至草書率意表現的。這種筆法的極致表現，同時也是他最出色的作品，可以見於現存弗利爾美術館的著名之作——《秋江漁艇圖》卷（圖1.17）。此作明顯地受到吳鎮的影響：其中漫畫式的粗線描法，以及伸向遠方的蘆葦沙渚的畫法，大膽地將船隻以斜角的方式置於河上，並在一些段落中將這些船隻布滿了畫面上下，有如吳鎮1342年的《漁父圖》（亦藏於弗利爾美術館）。[20] 然而，雖然借用了這些風格特徵，戴進畫中的環境背景卻和吳鎮的作品有著根本的不同。

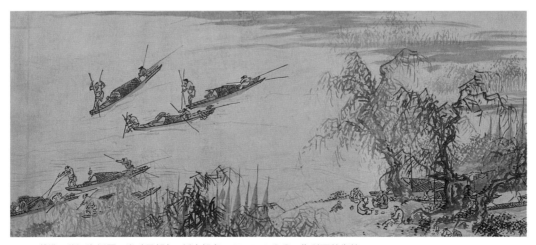

1.17　戴進　秋江漁艇圖　卷（局部）　紙本設色　46×740 公分　弗利爾美術館

　　戴進畫裡的漁人並不像吳鎮所描述的文人隱士那樣，乃是坐在河面上靜思默想；起碼有些漁人正忙著捕魚謀生。其他則是用篙撐著漁船，坐在船裡群集閒談，或者聚在岸上飲酒，妻小則圍繞在旁邊。人物都非常生動，不論是姿態（轉頭、屈膝）或畫法（短而急的筆觸）皆然。畫中其他部分的樹木和岩石也同樣生動，但較少以動態的物形表現，而多出之以遒勁的筆力。戴進這幅畫表現出一種無拘束、甚至是狂放不羈的風味，然而，閒適的表面下有嚴謹的技巧訓練為之支撐，使其不至於完全失去控制；畫面有自然隨興的效果，但事事物物卻又安排得當。戴進在疏放和法度之間達到了完美的平衡；後來的畫家很少能如此成功地達此境界。這幅手卷的運筆勁健而明快，可能會被過於挑剔的文人畫評家認為過分炫耀，然就今天的眼光來看，此作乃是大師光采奪目的傑作，說明了戴進無論是在率意之作或刻意之作當中，都能發揮出個人淋漓盡致的技藝，有的時候，甚至還能更上一層樓。

　　除了一幅紀年1452的有稜有角、描寫嚴冬的山水畫之外，戴進現存少數有紀年的作品，多集中在1439–46年之間。它們都屬於同一個時期，大約是戴進後來重返北京的時候，此時他自信滿滿，以種種運用自如的風格創作，工作既不花時間也不耗損其創造力，為的是供應當時新增加的愛畫人的需求。紀年1445年、藏於上海博物館的立軸，以及1446年、現存柏林博物館的手卷，均以率直的「快筆」畫法來表現傳統馬夏畫風的母題。

　　戴進最為人稱道的是兩幅紀年1444的立軸，分別描繪秋天與冬天的景色，它們是一系列四季山水畫中的兩幅，如今只能見之於一部日本出版的舊圖錄中（圖1.18、圖1.19）。這兩幅畫十分漂亮，帶有強烈的裝飾畫風，但卻少有舊式院畫的痕跡，且它們所展現的風格與好壞無關，這種畫風後來成了新院畫的基礎。畫中構圖可能是戴進所自創（請參照其《聽雨圖》，圖1.14），而為後來畫家不斷地學習摹仿。《秋景圖》（圖1.18）中懸崖高高聳起，與畫緣同高，樹木與灌木叢生其上，山崖下則置一漁舟，在懸崖之後只往深處畫了一些橫線，以與主要的垂直線相交。這種構圖的相關變形被後來的畫家如張路所襲用。《冬景圖》（圖1.19）同樣以岩石、樹木及山峰堆積在左側，以強調垂直部分；河流延伸到右方高處的地平線，前景的一群旅人由河岸過橋，而遠景的一艘船隻與遠方河岸，則形成全畫僅有的景深提示。這兩幅畫均以如此簡單之設計，造成畫面空間的深度感，但並非以北宋理性的畫風或南宋視覺的技巧來達成，而是根據存在已久的成規，此法因為大家所熟悉而奏效。同樣地，畫中此起彼落且枝葉蔓蕪的樹木，也為構圖提供了豐富的肌理變化，否則便會失之僵硬而無生氣。

　　筆墨與畫家所描繪的實物極敏銳地互相契合：秋天的樹木柔軟，而冬樹短硬僵直；岩石輪廓沉穩，船隻和人物則緊湊明快；每個地方均帶著適當的張力以達成其效果；清晰而準確，沒有後來摹仿者常見的那種拖泥帶水或生硬的毛病。在這些優點之外，當我們再加上吸引官場中人及京城居民的田園鄉愁主題之時，便可以輕易理解戴進為何如此受到歡迎；單就這兩幅秋景與冬景圖，便證明了他是實至名歸。

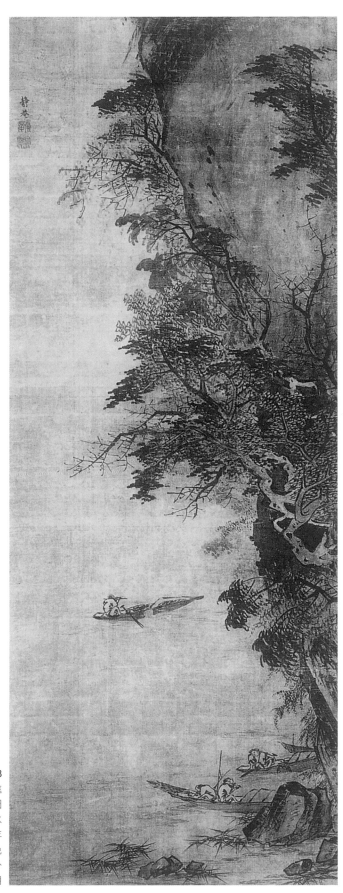

1.18
戴進
秋景圖
取自四季山水
1444 年
軸 絹本設色
134.8×51.5 公分
藏處不明

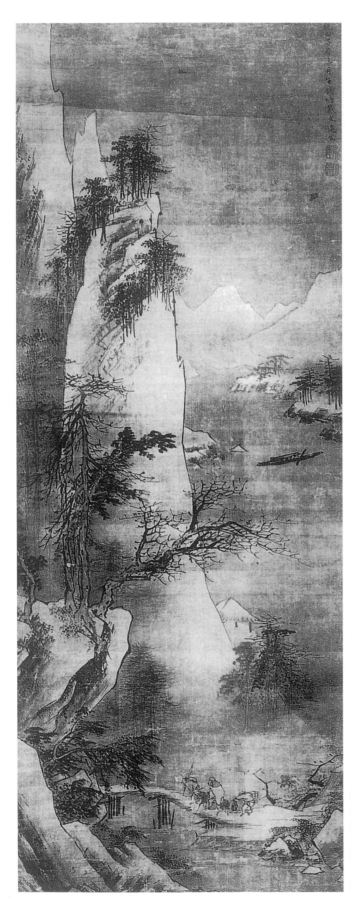

1.19
戴進
冬景圖
取自四季山水
1444 年
軸　絹本設色
134.8×51.5 公分
藏處不明

以後的中國作家推崇戴進為浙派的創始者,浙派乃以其家鄉浙江省來命名,戴進起起落落的畫家生涯便是於此開始與結束的。許多後起的畫家及宮中畫家等,都是戴進的追隨者;這些人可否被稱做一個畫派,又是一個有關名詞定義的問題,花時間討論似乎是得不到什麼結果(本章一開始我們便提到,所謂的「浙派」已被擴大使用,包括宮廷畫家以及風格相同的這一群,其中有些既不來自浙江,也不師承戴進)。這個畫派(不管我們怎麼稱呼)的衰頹(我們將在下面的章節裡探討)也影響了戴進的聲譽。戴進生前及死後不久,被許多人譽為當代最好的畫家。陸深(1477–1545)稍早提到:「本朝畫手,當以錢唐戴文進為第一。」郎瑛也說道:「先生歿後,顯顯以畫名世者,無慮數十,若李在、周臣之山水,林良、呂紀之翎毛,杜菫、吳偉之人物……;各得其一支之妙。如先生之兼美眾善,又何人歟?誠畫中之聖。」然而到了十六世紀,推崇他的人多少作了些保留,或說他為「院體中第一手」,或者認為他只是一位較多才多藝的院畫家,畫風融合宋元又兼長業餘與職業畫家的傳統而已。

另一位極具影響力的文評與畫評家王世貞(1526–90),則如此描述戴進:「錢唐戴文進生前作畫不能買一飽,是小厄。後百年,吳中聲價漸不敵相城翁,是大厄。然今具眼觀之,尚是我明最高手。」不過,當王世貞進一步為戴進辯護時,也不免流露了某些偏見:他提到當看到戴進一系列的七幅山水畫時,誤以為是出自稍後的文人畫家沈周(沈周被推崇為吳派創始者,就如戴進是浙派的創始人一樣);王世貞說這些畫「無一筆錢唐意」。[21]

戴進死後約一百年,他所屬的傳統面臨了幾乎是一面倒的非難,人們已經很難對他的畫藝推崇進言。到了晚明,其間的爭端更呈現兩極化,並成為一種教條式的言論。例如,後代評論家中最具影響力的董其昌,也許無法完全漠視戴進出色的表現,所以對他的評價只好含混其詞;但更晚近的畫評權威(如謝肇淛,大約1600年前後)則將戴進歸為備受輕視的「北宗」一派,並極詆其作品「氣格卑下」。

第七節 「空白」時期的繪畫（1436–65）

明宣德後至成化之間(1436–65),有關宮廷畫家的資料記載極為有限。謝環此時依然在世,可能景泰年間(1450–56)仍勤於繪事,林良(我們稍後將介紹)也大約於這個時候入宮服職;但大體而言,這個時期可說是一片空白。同樣的情形也發生在為宮廷御用而燒製的青花瓷上;因缺乏有年號可資斷代的瓷器以供研究,明代瓷器的專家便稱此為「空白時期」(Interregnum)。一般對這個現象的解釋是:為了發動對蒙古人的戰役(1449年蒙古曾大敗中國),明代的經濟社會因而凋敝不堪;雖然這個論點近來曾遭懷疑,[22] 但皇室對於藝術的贊助似乎已大不如前,此舉事關重大。

周文靖 此一階段末期唯一一幅年代可考的作品,乃是周文靖於1463年所作的《周茂叔愛蓮

圖》（圖1.20），描繪十一世紀哲人周敦頤（1017–73）在水榭玩賞水蓮的情景。周文靖和李在一樣，生於福建莆田，宣德時期入宮，但並非一開始就是宮廷畫家，而是先當陰陽卜筮之官。後來他以一幅《枯木寒鴉圖》被皇帝評為第一，始有畫名。

　　周文靖於這幅1463年的作品上有「仁智殿三山周文靖」的題記，但它並非獻給皇帝，而是為某人所作。其畫風保守，令人印象深刻，若無紀年題識，必定會依其風格而被劃入較早時期的作品。在此作當中，周氏受戴進的影響即使有也很微小。畫中的物體形貌不清，隱隱約約，輪廓線則若明若滅，就如同夏珪畫中的造形一樣（參見《隔江山色》，圖1.1）；這些物體彼此連貫交疊成傾斜的梯線，並為迷濛的間距分割，退入遠方。這幅畫令人覺得好像自南宋到1463年之間，畫院並未產生過任何重要風格似的。「堪配謝環」的說法，正好符合這裡所看到的保守景色。一份明代的文獻指出，周氏遵循夏珪和吳鎮的畫風；另外兩幅署名的作品（與這幅相較之下）則以粗線描繪，必定呈現了他師承元代大師的風格。[23]

顏宗　明代絕大多數的職業畫家都來自中部和南方沿海的港埠 —— 包括福建的莆田及其他地方、較北方的杭州、寧波，以及較南邊的廣州。最初的時候，這幾個中心的藝術產品有可能是當地港埠作坊較高級的副產品，用以供應與其有頻繁往來的海外及沿海貿易。和其他地方一樣，富裕的贊助人出現後，這些藝術產品也受到資助。杭州作為一個藝術中心，其重要性通常被解釋為是承襲了南宋（杭州當時是首都）當地畫派的餘蔭，這當然是其中部分的原因；但另一部分的原因，則是因為它也是貿易中心。而這個時期福建有無地方畫派，我們所知不多，至於廣東就更少了。

　　最早的廣東畫家，而且仍有作品傳世者，乃是顏宗，他有一幅山水手卷，現藏於廣州的廣東省博物館（圖1.21）。顏氏大約生於1393年，1423年成為舉人，1450年代初期奉為兵部員外郎；早年曾任福建邵武知縣。大約卒於1454年。[24] 據說另一位較有名的廣東畫家林良（下面即將討論到他）曾讚賞顏宗的山水畫：「顏老天趣，為不可及也。」

　　當我們欣賞顏宗的山水畫時，天趣並非最先會有的印象，他的畫完全是折衷之作，揉和了李郭及馬夏的傳統。很明顯地，畫家旨在追摹舊法，而非自己身邊所見所聞，由畫中景色亦可看出，這些景色不像廣東一帶豐富的地形變化，反而較像北方郭熙的故鄉 —— 黃河流域一帶的河谷。顏宗根據景物遠近，畫出有巧妙漸層色調的側影。中景則薄霧瀰漫，其中景物朦朦朧朧 —— 包括了矮樹叢、廟宇屋頂、以及牽牛犁田的農夫。林良推許顏宗畫裡的「天趣」，可能指的就是其中的鄉村景色，與糾結樹叢的令人愉悅的零亂氣氛，以及筆墨和構圖的閒散風味。

林良　林良早年似乎在廣東學過畫，可能認識顏宗，並和他一起學過畫。一則逸聞記載林良少時曾任職布政司。有一回，上司陳金想要仿作一幅借來的名畫。林良旁觀之後，便開口批

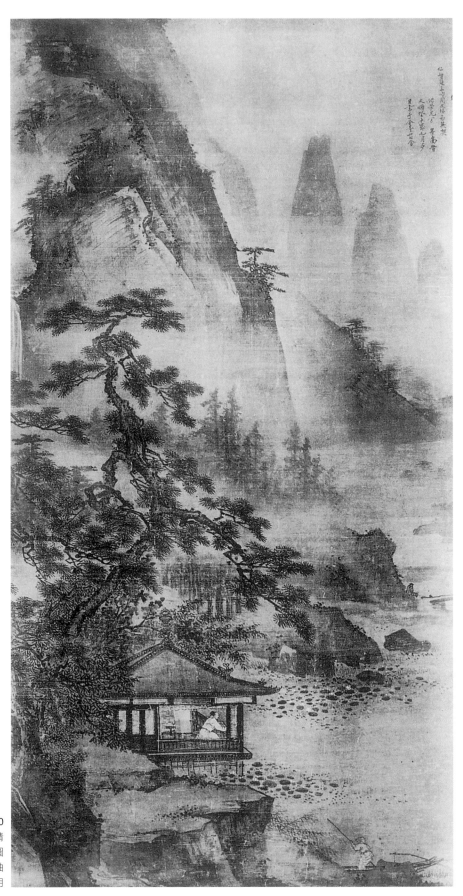

1.20
周文靖
周茂叔愛蓮圖
1463 年　軸
藏處不明

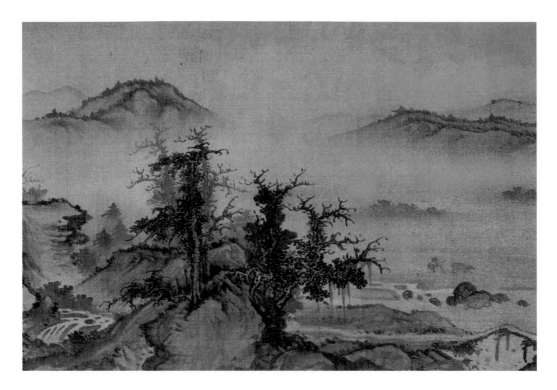

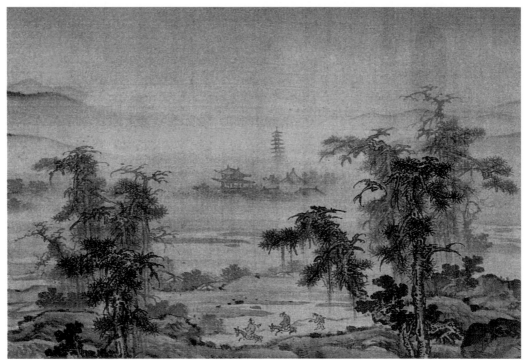

1.21　顏宗　湖山平遠圖　卷（局部）　絹本水墨　30.5×512 公分　廣東省博物館

評陳金的畫作 —— 是否為了陳金動機不良或畫藝不精的緣故，我們不得而知。陳金於是大
怒，準備加以鞭撻。林良辯稱自己善於繪事；陳金只好命令林良臨寫該畫以測驗其能力，結
果「驚以為神」。雖然逸聞並未確實說明當時的情況，但林良極可能是被聘用來作假畫的。

自此他的聲名在地方官吏間傳揚開來。後來林良擔任京城工部營繕所丞；再被擢升為仁智殿的宮廷畫家，最後薦為錦衣衛百戶。在1450年代晚期或1460年代初期，林良很可能仍然擔任宮廷畫家；有關其生平活動的時間記錄並不完整。[25] 這時他可能已認識了戴進，或者至少看過他的畫；即使沒有確切的證據，我們還是可以假設林良在京城中所接觸的新山水畫風，或許刺激他嘗試對已無新意的舊式禽鳥及其所棲息的背景（可能是習自廣東），作一連帶的轉變。

林良的一些畫作是以設色濃重及非常傳統的風格畫成的，可見（至少有一份文獻如此表明）他開始作畫時，摹仿的是邊文進的風格；但其大部分的畫作以及最好的作品，都是極具特色的粗筆水墨畫 —— 筆法契合物體的形狀，也就是說，一筆就是一片竹葉或羽毛（並非仔細地描出輪廓）。成書於晚明時期的《畫史會要》做了以下的區分：「花果翎毛著色者，以極精工，未免刻板。水墨隨意數筆，如作草書，能脫俗氣。」把前一種風格與偏重描繪的寫實作風相聯，著重的是物體的外觀，而後面的風格則與較自發的「寫意」相聯，這是回到宋代對於兩位五代時期的花鳥畫大家黃筌和徐熙的討論；幾百年以後，當沒有人確知這兩位大師究竟如何作畫時，討論的議題還是以相同的方式提出，而評論家仍舊一貫地偏好徐熙那種較不過分精細，也較少設色的畫風。

因此，文人畫評家較推崇林良，而不欣賞邊文進和呂紀（林良在畫院的繼承人）便不足為奇。明代詩文集中保有許多林良畫作上的題詠，如李夢陽（1475–1531）便如此寫道：

> 百餘年來畫禽鳥，後有呂紀前景昭。二子工似不工意，吮筆決眥分毫毛。林良寫鳥只用墨，開縑半掃風雲黑。水禽陸禽各臻妙，掛出滿堂皆動色。[26]

林良畫中令人「動色」之處不僅在於主題，也在於風格：他不畫一些為其他畫家所喜愛的具有裝飾意味的啁啾小鳥，或那些長久以來已經變成象徵的禽鳥（如代表長壽的鶴，以及表示夫妻恩愛的鴛鴦等），這些都已經引不起任何直接的反應，林良畫的乃是巨大、強壯、甚或兇猛的禽鳥，強有力地表現出他們獨特的個性，完全不借助於精緻迷人或文學性的象徵。鷹與鷲大多以捕食獵物的姿態出現；野雁停在沼澤河岸上；烏鴉、鵝和孔雀（克利夫蘭美術館有一幅畫孔雀的佳作），這些都是林良最喜愛的鳥類題材。場景多為岩石、枯樹和竹子，而非花叢或盛開的梅花；季節則多為秋冬而少春夏。簡而言之，林良喜好強悍，不愛巧麗；而文人畫評家也多傾向如此，因而他們對於林良的讚賞並非只針對大膽的筆墨而已。

林良現存於京都相國寺的一幅獨特畫作（圖1.22），描繪一隻鳳凰站立在一塊突出的石塊上，以側影迎著晨霧，凝視以紅色染成的朝陽（除此之外，其餘部分都是單色水墨）。這隻神話中的禽鳥以單腳獨立，威嚴而沉靜，爪子牢牢地抓住岩石，它那燦爛的尾翼則平衡了扭轉的頸項。鳳凰與龍一樣，歷經數百年之後，在中國藝術裡的形象一直都是栩栩如生，是以甚

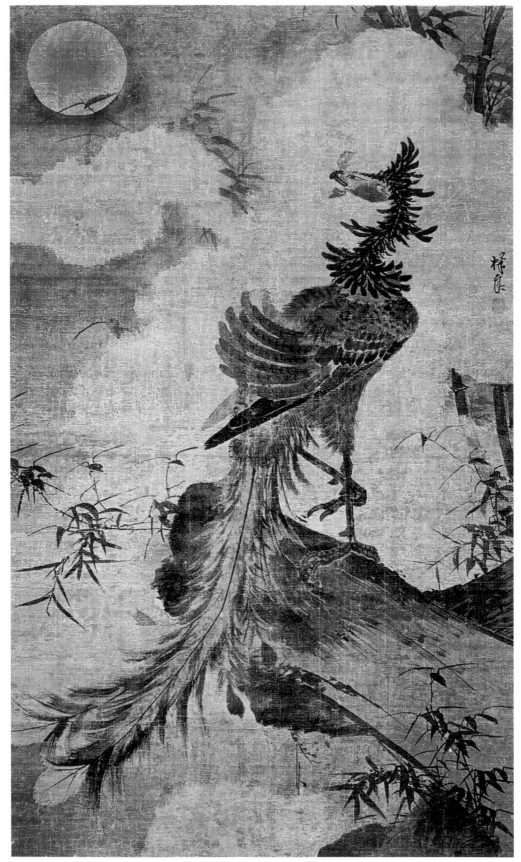

1.22　林良　鳳凰圖　軸　絹本淺設色　164.5×96.5公分　京都相國寺

至可以描述得活靈活現。如同林良上述其他主題一樣，這幅畫中的鳳凰也不例外；它並非象徵，而是以一隻活生生的鳥禽出現，也沒有任何奇異或想像的成分在內。鳳凰矯健的風姿主導了整個畫面，而當時在懸掛的時候，想必的確使得「滿」堂皆為之動色。單色水墨聽任色調作強烈的對比，加上鳥禽與石塊大膽的斜角處理，增加了這幅畫作的戲劇性和引人注目的效果。同時，此作也讓林良得以發揮其馳名的超凡筆墨，從而在此處以各種不同的手法表現出物體的肌理、柔軟性以及結構。

成化時期（1465-87）宮廷繪畫的資料比「空白」時期多不了多少。有些老一輩的畫家，如倪端，這時仍活著，而根據記載，另一些大多來自福建的畫家則於此時入宮，但似乎沒有任何一件作品流傳下來。唯一一位重要的人物乃是吳偉（1459-1508），他驚人的畫家生涯（不論宮廷內外）開始於成化晚期，並成為憲宗的寵信。我們將在後面的章節裡討論吳偉的生平及作品，而其特色不但為明代院畫帶來第二個全盛時代，同時也帶來了衰頹。

吳派的起源：沈周及其前輩

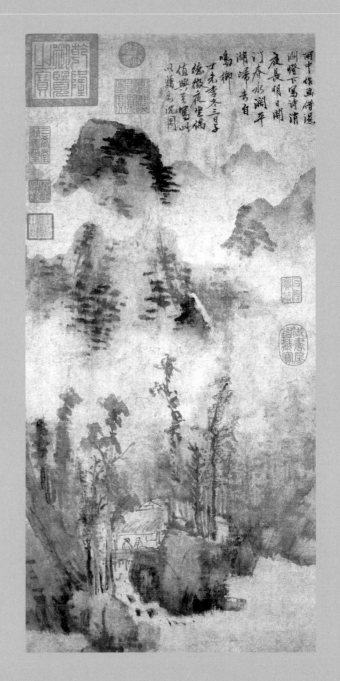

第一節 十五世紀的吳派

蘇州城及其近郊,人稱吳縣,在元末就已經是文人畫的主要中心。不過,至明朝開國皇帝統治期間,蘇州的文人及知識分子慘遭整肅,幾乎斲喪了當地璀璨的文化傳統。而且,明朝的前一百五十年,生機勃發的繪畫發展似乎重心已轉移至其他地方,主要是南京與北京兩都,但也及於杭州和浙江的其他城市,乃至於更南方那些還保留著宋畫傳統的城市。皇室和官方對藝術的贊助,主要集中在這些地區的職業畫家身上,我們已在前一章提過他們,也將在後面兩章討論到。自1370年代蘇州畫壇解體,一直到1470年左右明代吳派的第一位大師沈周畫風成熟,在這近一百年的時間裡,不僅是蘇州一地的繪畫發展青黃不接,就連整個文人畫的發展也是如此。

如果沒有幾位緊隨元人遺風的有趣畫家居間點綴,這段時期真是很低靡。與前人比較起來,他們更有意識地在一些作品中仔細摹仿特定畫家及畫作。元代畫家如趙孟頫和吳鎮,不但主張臨仿古人,而且還身體力行;但是就他們而言,仿古乃是復興和運用他們所推崇的畫風,為的是有意識地喚起過去的傳統,或是改進自己的作品,並釐清(就他們所見的)自己的傳統。到了明朝以後,情況開始有些不同,臨摹成為文人畫家的例行功課,他可以扮演某位早期大師執筆作畫,然後有如演員更換角色一般,輕而易舉地再換成另一位大師去畫另一件作品。我們在這一章首先將提及的王紱,很可能就是這類畫家的鼻祖。

不過,這些明朝初年的畫家往往集各家風格於一身,而他們在臨仿先輩大家的風格時,反而常常將那些我們如今視為最獨特、最清新的特色掩蓋起來,並除去其中緊張與不和諧的部分,於是,諸先輩大家的特長最後被約化成了一種比較容易駕馭的風格。不論是以何種方式運用古代畫風,都有失原創的精神,因此,這些畫家並不以創意見長(對此評論只有一位畫家堪稱例外,也就是劉玨,我們將會討論他)。即使是折衷各家畫風,多少也是因襲前人而來:元末的次要畫家如趙原、馬琬和陳汝言(參見《隔江山色》〔再版〕,頁154–60),便已開始融合元朝畫風的工作;這裡將談到的畫家不過是踵繼這些次要及主要畫家的餘緒。

王紱 這類畫家中最早的一位是王紱(1362–1416)。他不是蘇州人,而是來自鄰近的無錫,此地因為是顧愷之和倪瓚的故鄉,而早已聞名畫史。王紱於1376年考中舉人,兩年後到南京謀職。然而,由於某些不幸的處境 —— 胡惟庸案致使王蒙下獄而亡,王紱可能也與此案牽連

—— 他與妻子及兩個兒子被貶謫到北疆，在當地擔任邊疆守吏的職務，備嚐艱困。1400年左右，他終於回到了南方，渡過數年寫作繪畫的日子。除了書畫之外，他也喜愛作古詩賦。由於既富文采，又工畫藝，加上舉止莊重，且出語儼然，王紱成為一位備受尊崇的名士。大約在1403年，他以善書而被延攬至南京皇城的文淵閣，這是皇室藏書之處，也是知名學者及翰林院學士聚集的地方。1412年，王紱出任中書舍人。兩年後遷至北京，並於1416年在北京逝世。[1]

文獻資料很少談及王紱的繪畫，只知道他外出旅遊的時候，尤其是酒酣耳熱之後，喜歡作畫，往往「縱橫外見灑落」。不過，這種記載有著一種老套的年輪感；也就是文人畫家的心靈應當自由自在。若由王紱存世作品的質和量來看，其成就倒是苦練得來的。十六世紀初期的蘇州大畫家文徵明曾經比較冷靜地形容王紱：「畫品在能之上，評者謂作家士氣皆備，然其人品特高，能不為藝事所役，雖片紙尺縑，苟非其人不可得也。」

事實上，王紱畫上的題跋的確指出有許多是為應景而作，有的是為酒筵文會的東道主，有的則是為寄宿寓所的主人而作。這些畫作上往往有應景的詩文，並由在場的文人題記。1401年仿倪瓚的《秋林隱居圖》（圖2.1），便是他離開寄寓的江邊小築時，畫給主人吳舜民的臨別贈禮。當時，吳氏取出畫紙向王紱索畫，王紱便說道，兩人闊別十年，憶及昔日舊遊，遂提筆作畫賦詩，「以敘別情」。

當時的氣氛是有點依循慣例的惆悵與懷鄉，倪瓚的山水正好適合（參見《隔江山色》〔再版〕，頁126–36，以及圖3.13～圖3.16）。倪瓚自己的作品帶有這種意味，其中有幾分是來自遼闊的江岸所引發的孤寂之感（身體和情緒的距離）；而王紱套用他人的表現手法，此中意味著他想跳脫單純的感受；而這樣的一幅畫則巧妙地恭維了主人的素養，因為當時能欣賞倪瓚蕭索之風的人，已被視為知畫的高人雅士。有了這些目標之後，王紱明明白白開始畫起「倪瓚」的山水，而不是普通山水或王紱個人的山水（雖然，此畫也理所當然地兼具這兩者的特色）。他完全地沉浸在倪瓚的風格中，幾乎看不到王紱的痕跡，如果去掉王紱的題款而代以偽造的倪瓚落款，那麼將可瞞過那些不熟悉兩者筆墨的觀者。王紱的構圖雖仿自倪瓚，但他不作增補，而是簡化：倪瓚似乎總是以基本的公式作饒富興味的變化；而王紱給予我們的，卻只有公式本身。所以這幅畫正是羅越（Max Loehr）所稱「藝術史式的藝術」的一個早期而極端的例子。

王紱另有一些作品則是模仿王蒙，但不像這幅仿倪瓚的作品那麼近似原作。在這之外，他其餘的畫作大多沿襲折衷模式，就此而言，前輩畫家趙原（見《隔江山色》，圖3.31）乃是一個最佳典範；而這類的畫風正是王紱最顯著的特色。畫中柔和的不規則物形；由乾筆所畫粗糙、立體的皴法；少渲染而多墨點 —— 這些都是元末山水畫的主要特色，如今卻幾乎原封不動地出現在王紱的作品中。

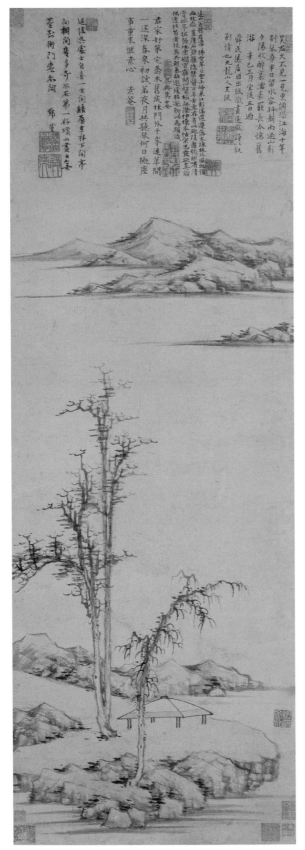

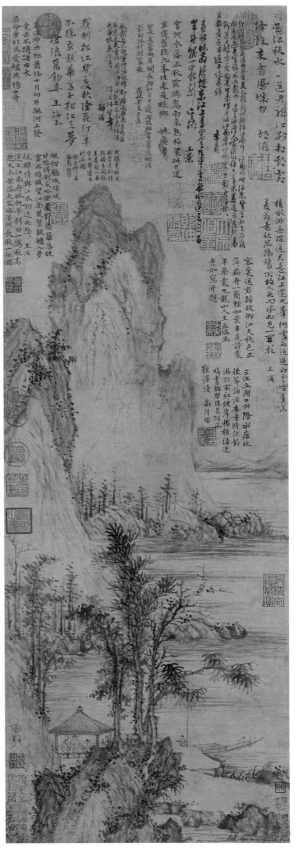

2.1 王紱 秋林隱居圖 1401年
　　軸 紙本水墨 95×32公分 東京國立博物館

2.2 王紱 鳳城餞詠
　　軸 紙本水墨 91.4×31公分 台北故宮博物院

　　大約有十三位文人，其中一位行將歸隱故鄉吳淞，臨別之際，他們齊聚一堂，而王紱未紀年的《鳳城餞詠》（圖2.2）便是為此聚會而作。這十三個人都題贈賦別之詩於畫作上方的天空處。我們根據其落款或印鑑，看出其中有數人來自翰林院，因此，其作畫時間可能是王紱任職於文淵閣之時；其風格特徵與他1404年的名作《山亭文會圖》（也藏於台北故宮博物院）[2]相似，亦可支持這個推測。這幅畫是以和緩而冷靜的筆法，一絲不苟地建構出輪廓柔和的陸塊，既不淪於凝重，也不流於獨斷。筆法與墨色的縮合，融景物於一體，樹木的根紮得穩實，江岸至沙渚以至於水面的轉折平順流暢。構圖也同樣穩定而自信。畫面和緩地往後深入，可見畫家善於掌握呈現距離的技巧，這是由漸行漸小的樹木突顯出來；相對而言，遠山則急速升高，最後則陡然降下，落在了最遠處，低矮的山丘則標示了地平線的位置。在空間處理方面，王紱則無意超越前人的成就；大致說來，後來的明代畫家也都如此，在表現遠距離及連續的地面上，他們很少比得上元朝畫家。

　　山水畫之外，王紱也是畫竹的能手，追隨的是吳鎮的風格；在他這類作品當中，現存最好的畫作是藏於弗利爾美術館的一幅作於1410年的長卷。他的墨竹則有夏昶（1388–1470）追隨，不管是立軸或手卷，都有無數件出色的作品傳世。這兩位畫家的作品並無太大的創新，顯示出這支畫派的空間原本有限，如今發展未久即已瀕臨式微。儘管墨竹的題材和畫法仍舊為業餘畫家所喜愛，但其後的數百年間，畫家寫竹往往是表演意味大於創作的企圖。

蘇州及其仕紳文化　　王紱的繪畫生涯或許比較是繼承元末繪畫的遺緒，並未開啟明代文人畫的新活動。明代文人畫風的復興開始於十五世紀中葉前不久。這時，相當於今天江蘇省長江以南、以蘇州為首的地區，乃是全中國最富庶的地區，也是大多數文人的故鄉。蘇州恢復了其在元末時期應有的地位，再次成為文化重鎮。

　　關於元季蘇州的興衰，以及當地人物的滄桑浮沉，我們在前一本書（參見《隔江山色》〔再版〕，頁127、128、136、137、154–60）中曾約略敘述。在1356–67年間，蘇州曾經是曇花一現的張士誠政府所在地，張氏為朱元璋的勁敵之一，當時，朱元璋部隊包圍蘇州良久，張士誠終於兵敗投降。朱元璋登基後流放了數以千計的蘇州人，並以涉嫌陰謀叛變的罪名，處決了幾百名官員和其他人士，以為懲戒。然而，蘇州拜地利之便與工商鼎盛之賜，在十五世紀中葉已大大地恢復了往日的繁榮。蘇州位於大運河近長江的匯流處，是縱橫渠道的中心點，農產富庶的長江三角洲上的諸多城鎮，便是由此渠道貫串。蘇州也是中國主要的絲、棉生產地，並且還有繁盛的手工業，以供應全國各地多項的奢侈商品。許多商賈鄉紳在致富之後，將錢財用來買地，擴置田產庭園，以及蒐購書畫藝品。因此，文學、音樂、戲劇、書法及繪畫等藝術，皆隨著貿易的發達而興盛起來。[3]

　　坐擁財富的好處之一，在於可以使子孫接受良好的教育，然後讓他們藉著進入官場追

求功名利祿，以進一步厚植家業。不過，在漢人重新執政的明朝做官，並不如一般文人書生所想像的那樣有回報：朱元璋對文人的猜忌與偏見，在其繼位者的治下並未完全袪除。明朝君主強則專橫，弱則顢頇；他們好寵信宦官，而不（如傳統所告誡）聽從朝中儒臣。有些時候，實際坐擁朝中政權並以天子為傀儡的就是宦官。之後，由於宦官弄權，王位的爭奪層出不窮，加上朝中黨爭，明代朝政便日益動盪、衰敗。許多文人士大夫原本滿懷雄心壯志，但在抵達京師之後，卻經常藉機提早辭官還鄉。這些退隱田園的官員，以及其他因為種種緣故而從未仕進的讀書人，共同形成了一個「隱士」階層，他們有的承襲祖產，有的擁有做官所累積下來的俸祿，使其得以悠遊地從事一些風雅而賞心悅目的娛樂：例如，修建庭園藏書室；蒐藏典籍與藝術作品；文人雅士互相邀宴；以及浸淫於筆墨丹青之中等。

這個時期的蘇州繪畫與元末相同，是文人集會結社、彼此往還以及詩詞唱和下的產物；繪畫跟詩詞一樣，都帶著一種社會貨幣的功用，具有約定俗成的價值，因為它們具體呈現了這種價值。但此時的蘇州文人更享有一種安逸感，前輩畫家礙於元末數十年烽火而無緣得見，這種安定感處處洋溢在此一時期的文人畫作之中，其表現出來的一如畫家本人的性情，在在都傾向於不慍不火、穩健溫和的作風。

第二節　沈周的前輩畫家

杜瓊　重振蘇州繪畫傳統的沈周，計有三位同代的前輩畫家為其鋪路。其中最年長的是杜瓊（1396–1474），事實上，他並不屬於前述家境優渥的那一類畫家。他在蘇州土生土長，雙親早逝且自幼家境貧困。他以苦讀出身，因博學多聞、文采過人而馳名，名士況鍾（1430–43年任蘇州郡守）屢次推薦他為官，卻屢次為杜瓊所拒絕。文獻中有關杜瓊的敘述極為簡短，並未說明他如何維生；而只提到他「以畫自給」，不過，他也可能像吳鎮等人一樣，以鬻畫維生，至少也負擔部分生計，此外，杜瓊也可能偶爾替人寫文章。他在蘇州附近的一座果園內建造了小小的「東原齋」，然後定居下來，粗茶淡飯，蒔花種竹，過著寧靜的日子，直到年近八十方才過世。

據說，杜瓊畫山水乃是追隨董源所開創的傳統；在他那個時代，這麼說只是指他接續了元代「仿董源諸人」所奠定的傳承，而此一傳承目前穩穩主導文人畫，並且已經漸居正統。杜瓊自己在一首篇幅相當長的詩文之中（中國文人常把原來適合說明性散文之處，勉強改成詩詞，此為一例），提供了一套早期敘述畫史的說法，董其昌後來在其南北二宗論裡，則將其格法化（我們將在下一冊討論）：

山水金碧到二李（指唐朝畫家李思訓、李昭道父子），水墨高古歸王維。……後苑副使
說董子（指五代畫家董源），用墨濃古皴麻皮。巨然秀闊得正傳，……乃至李唐尤拔

萃，……父子臻妙名同垂（指宋朝畫家米芾、米友仁父子）。馬夏鐵硬自成體（指南宋畫家馬遠和夏珪二人），不與此派相合比。水晶宮中趙承旨（指元初畫家趙孟頫），有元獨步由天姿。雪川錢翁貴纖悉（指元初畫家錢選），任意得趣黃大癡（指元初畫家黃公望）。雲林迂叟過清簡（指元初畫家倪瓚），梅花道人殊不羈（指元初畫家吳鎮）。大梁陳琳得書法（指元初畫家高克恭與陳琳），……黃鶴丹林兩不下（指元末明初王蒙、趙原兩人與他們不相上下），家家屏障光陸離。諸公盡行 川派（指唐朝王維一派），餘子紛紛不足推。予生最晚最嗜畫，不得指授如調飢。友石樵眞仙骨（指明初畫家王紱及沈遇），落筆自然超等夷。……我師眾長復師古，揮灑未敢相馳驅。[4]

如果略過詩作末尾可以預料（可能是言不由衷）的自謙之詞，我們會發現杜瓊在論畫家的時候，對於馬夏派只是一筆帶過，但對於文人畫派則是再三強調。他將此一脈絡遠溯至唐代的大師王維（699–759），其人不但身兼詩聖與業餘畫家的身分，而且已被尊為文人畫宗師。這一脈「真傳」歷經董源、趙孟頫及其周圍畫家、元末四大家（此時尚未將四人合稱，這裡還加入了趙原）、以及明初追隨此傳統的畫家，最後而至杜瓊本人。後來的文人畫論家大致同意了杜瓊的內容，只是更強調其間的區別，並往下延伸，將自己與朋友納入。這是一套藝術史式的說法；也就是說，評家會不斷地祭出這套說辭，以建立起自身或其所喜愛的畫家在藝術史上的特權地位。而且，杜瓊對於元代大師的頌揚，可以說是讓畫壇尊崇元畫品質的作法於史有據了，這與追求宋代畫風的浙派正好形成對比。在杜瓊及其他十五世紀文人畫家的作品之中，這個目標可以說多少取代了較早那種追求具有美感、表現強烈、或者極富原創性作品的企圖。同時代多數的院畫家和浙派畫家自然也是如此，只不過他們所刻意追求的乃是宋代的畫風而已。

杜瓊存世最好的作品（因原畫下落不明，我們只能就複製的圖版來論斷；2013年再版編按：此畫現藏上海博物館）是他於1463年為友人遜學所畫的一幅河畔山水，名為《天香深處圖》（圖2.3）。前景布局循對角線展開，一名訪客正走過橋，來到一座房舍，屋內有兩名男子已經在交談，中景的對角線斜坡與前景呼應，一道瀑布奔流而下。一列傳統的圓錐形山巒標識出遠景。畫中隱者的宅院四周有竹籬圍繞，林木蔥蘢，顯得舒適宜人；此外，藉苔點點染山脈峰巒，略示樹木蒼翠，以見江南地區的潤澤豐沃，在在都透露著優雅的隱居之樂。這幅畫及其風格並無特出、醒目或引人之處；畫家高明的地方在於下筆純熟自信，將既有題材化為一幅構圖平穩、令人賞心悅目的山水畫。

姚綬 另一位仿元朝大師的畫家是姚綬（1423–95）。他是嘉興人士，喜歡在畫上向鄉先輩致意：如趙孟頫、吳鎮、王蒙等；這其中當然有幾分是因為身為嘉興人而自豪。1464年左右，

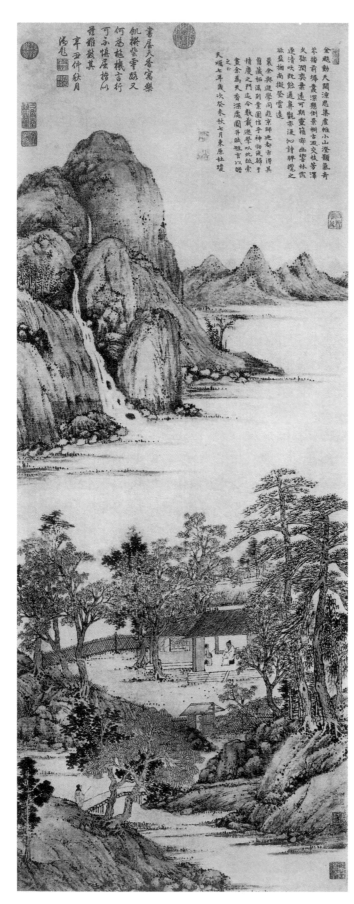

書屋天香寫樂　　金題動天關凜思集盧雉小山澄顥蘂奇
飢揆紫雯蘇又　　茶揭喬塇畫深題倒景樹古迎交枝芳潭
何爲極機吉行　　义弥潤奧暴逶可期靈籟御幽雲林霞
可不慎屈拚问　　逢清呔胒通鼻觀市溪沁詩胖攬之
晉難厳其　　　　詠棻撽揻高撽登雲逺
辛酉仲秋月　　　蘂余與進學同趙京師地都市評其
凓尾　　　　　　首藏柘溫別景園信乎神怞波歸乎
　　　　　　　　情慶之門迂今載進學叺此識索
　　　　　　　　畫余爲天香深處圖并賦蝵言以晤
　　　　　　　　之扣

天順七年歲次癸未秋七月東原杜瓊

2.3
杜瓊
天香深處圖
1463 年
軸　紙本淺設色
133.9×50.9 公分
上海博物館

姚綬進士及第，並官拜監察御史，在1460年代晚期又擔任知府。大約在1470年代初期，他終於「挂冠」求去，返回故里。其有年款的作品大多開始於這個時期，表示他很可能是在辭官之後才開始認真作畫。據說他對自己的作品極為珍愛，有時甚至還在他人得到他的畫作後，以高價購回。大部分的論者讚美他極為忠實地揣摩出元人風格。文徵明（前文曾引述他對於王紱的意見）曾說，姚綬的畫是由其洗練嫻熟的文學創作「溢」而為之的；但似乎沒有人能對他個人的風格有所評定。

現存的姚綬作品中，大多為墨竹、老樹以及花鳥等類的畫。在他少數的山水畫中，比較有抱負的作品，多是臨仿趙孟頫、吳鎮（他擁有吳鎮於1342年所畫的名作《漁父圖》，現藏於弗利爾美術館）或王蒙。他在1476年仿趙孟頫的一幅《秋江漁隱圖》（趙孟頫原作也為姚綬所藏），最能證明趙孟頫確曾採用、甚至可能首創這種為其追隨者所挹引的河景山水。[5]

1479年，姚綬應文徵明的祖父文公達告老還鄉，而為一部長手卷作畫（圖2.4）。卷首是知名的書法家兼吏部尚書李東陽（1447–1516）所寫的一篇文章；其後則是姚綬的畫作以及十七位當代文人所作的題詩，包括沈周的好友吳寬（1435–1504）。這幅有姚綬印章的畫，可能畫的是文公達準備度其餘年的河畔草堂。但是，姚綬並未描繪全景；我們無從得知其實際住處的細部。也許因為畫中的房舍、樹木和山陵的整體擺設，已經足以顯出實景，所以沒有進一步刻劃；儘管如此，畫中所有特定的地標，都已經化為一種理想化的意象。正如歐洲的肖像畫家會奉承畫中人物，替他穿上有別於日常服裝的大禮服或象徵性的長袍，以顯示此人宛若某位歷史名人再世一般，明朝畫家也將友人隱居的寓所，描繪成古聖先賢的退隱之地，藉此以古寓今（這算是一種肖像畫，因為中國文人常以其書齋的名字作為別號，他人也往往以此稱呼）。

此作的構圖係以元畫的格式作為基礎，尤其是趙孟頫及其追隨者的作品；畫中描寫山岳所用的皴法與墨點，乃是師法王蒙；而船上漁叟則直接取自吳鎮的《漁父圖》。姚綬能如此輕易融各家於一爐，避開效顰學步之嫌，保持空間結構的明朗以及各部分比例的和諧等，都是本畫令人激賞之處。他以四散、重覆的造形單位構圖，但卻無意製造其彼此間的靈活呼應。和王紱以及杜瓊一樣，姚綬滿足於自己所承襲的傳統，對於創新實驗則顯得興趣闕如。

劉珏　正史記載沈周終於結束了畫壇長期的沉寂，解救了文人畫，使之不再於低潮中飄流。此一說法基本上是正確的。在此，我們無須針對前面已經討論過的明初畫家再作任何修正。但是，如果我們不對沈周的另一位前輩劉珏（1410–72）給予適度的考慮與推崇，則不盡周延。劉珏與前面討論過的畫家相比，較具原創力及繪畫才能，而且他對沈周也有相當重要的影響。

劉珏於1410年出生於蘇州。年少時，即為蘇州太守況鍾聘為地方小吏；但被劉珏聰明地

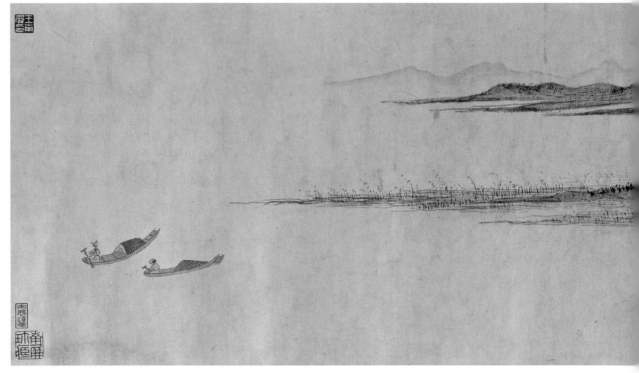

2.4　姚綬　吳山歸老圖　1479 年　軸　紙本設色　27.9×99 公分　私人收藏（原香港王南屏舊藏）

拒絕，轉而要求補為諸生。況鍾答應了他的請求，劉玨於是接受了良好的教育，並於1438年
考上舉人。之後他官拜刑部主事及山西按察司僉事。年約五十時，劉玨辭官獲准；返回蘇州
修築宅院與庭園，於此度過餘年。他的交遊涵蓋許多當地主要的學者詩人。小他十七歲的沈
周便視他如叔伯，敬愛有加，奉之為書畫楷模。劉玨卒於1472年。

　　劉玨的《清白軒圖》（圖2.5）也是畫文人的隱居之處，這回則是劉玨自家的宅院。此作
繪於1458年，當時劉玨大約五十歲，畫中題詩有一首係為沈周之父沈恆（1409–77）所作，詩
中提到劉玨在「十載天涯作宦遊」後，終於「歸來」；因此畫中的集會很可能是眾人為慶賀劉
玨辭官還鄉而舉行的。劉玨在其題辭中提及，1458年夏天，有位西田上人攜酒至劉宅，其他
友人也相聚於家中。西田臨別前請劉玨贈畫；劉氏勉強答應，畫成之後，座中有五位文士在
畫上題字，其中包括了沈周的父親與祖父（當時已八十三高齡）。沈周當時年方二十二，但
顯然不在座中；不過在劉玨謝世之後的1474年，沈周題上了畫中的最後一首詩，為和劉詩之
韻，開首曰：「舊游詩酒少劉公，人已寥寥閣已空。」
　　「清白軒」實際上是幾座低矮而開敞的房舍，立於水中木柱上，傍著峻嶺山腳下的河
岸。跟杜瓊的畫一樣（圖2.3），畫中房舍置於遠處，與觀者之間有水面、水岸與樹木重重阻
隔。觀者很難憑想像平平順順地向後來到房舍，參與聚會；這是私人的宴會。屋內有兩人對

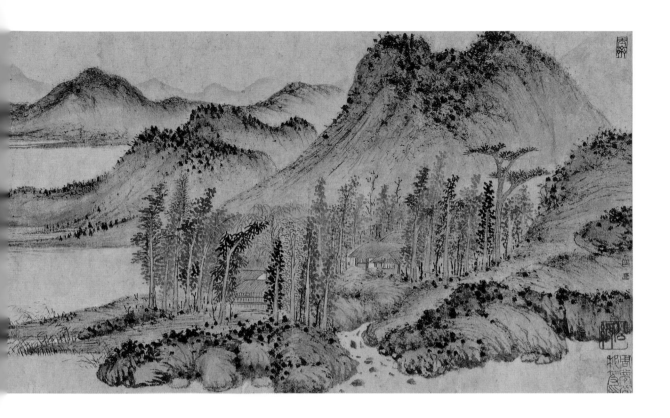

坐，另一人則憑欄眺望河景，也可能是在欣賞穿堂所懸掛的一幅墨竹。

　　這張畫的筆墨肌理與王紱等人幾無二致；粗厚的乾筆，濃重的苔點；少用墨染；細部則以較為精細的線條描繪。但此時我們所碰到的劉珏，則是一位關心景物結構及其複雜關係的畫家。畫中抽象素材的根本出處，可能大部分來自黃公望；如前景、中景和山頂所見大小一致且邊緣長滿蒼苔或綠草的磊磊圓石；朝天而立的岩塊、桶狀的圓石、以及頂著傾斜平地的懸崖，則使遠景充滿了韻律感（我們可把這幅略具黃氏畫風矩度的版本與馬琬紀年1366的《春山清霽》相較，見《隔江山色》，圖3.30）。畫面構圖以中央垂直的軸線為主，兩側則互相對稱呼應，使整個畫面顯得極為平穩。而最令人滿意的是畫面由紮實而易於辨識的物形，而組合得清晰分明。

　　1471年初春，劉珏和沈周，偕同一位名喚史鑑的朋友，一同前往杭州附近的西湖尋幽訪勝。途經嘉興時，受阻於大雪，於是被迫在某位友人家中盤桓數日（沈周曾在此次旅行中所作的畫裡提及此事）。也許是為了消磨時間，劉珏便畫了一幅小品的《詩畫卷》（圖2.6），送給沈周的弟弟繼南。劉珏、沈周及史鑑都在畫上題詩；沈周還撰文記述此事；其後又有另外三人題詩（有時我們不免希望這些後來者能夠稍加節制筆墨，以使畫中天空不至於如此擁擠）。沈周的題詩如下：

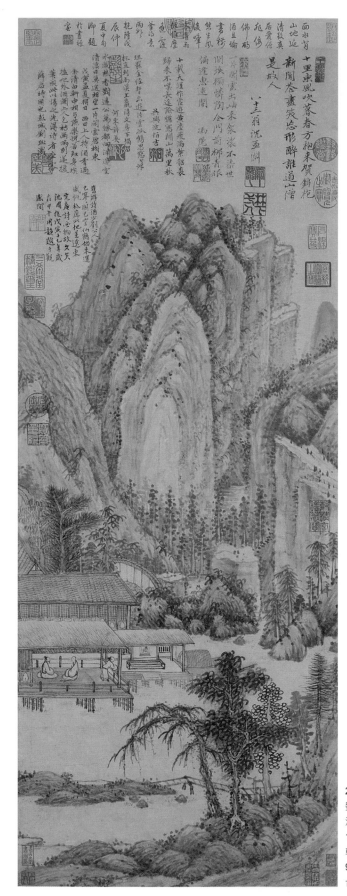

2.5
劉玨
清白軒圖
1458 年
軸　紙本水墨
97.2×35.4 公分
台北故宮博物院

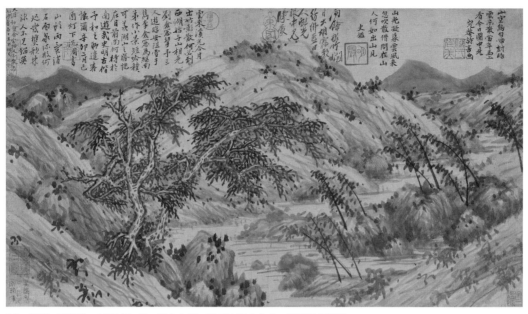

2.6　劉珏　詩畫卷　1471年　卷　紙本水墨　33.6×57.8公分　弗利爾美術館

　　雲來溪光合，月出竹影散。何必到西湖，始與山相見。

　　劉珏此作既無雪跡也無月影；它有的似乎只是滿山滿谷的風，以及或許正破雲而出的日光。此畫顯然師法吳鎮，一如吳鎮的某些作品，畫的是最尋常的景色；綠草如茵的山巒間，有溪水蜿蜒而下，兩株不甚優雅的樹和數竿修竹。這幅畫是當時小品畫中最令人滿意的作品之一，其妙處在於畫家以遊戲般的筆墨和隱含於形式之中的律動，傳達出一種雀躍之情，而這也許是與好友結伴而行所產生的歡喜。前景河岸皆朝向中心底部傾斜而降，弧形律動也自此中心上升，樹木往左彎曲，竹莖向右傾斜，中央山丘則使這個有節奏的隆起，更加完整而圓密。這裡，我們再度見到成群較為深色的圓石或小丘穩住了畫面，而一簇簇的濃黑苔點，則有減緩畫面流動太過的作用。畫家以簡單數筆，就將量塊與空間表現得很生動，使得原本平穩的山石結構顯得異常富有活力，而這種手法必然令當時年紀尚輕的沈周留下深刻的印象，並且深受影響，因為他後來在作品中也創造了類似的效果。

劉珏與沈周的關係　在討論沈周個人風格的發展之前，我們不妨先看看兩幅分別由劉珏（圖2.7）及沈周（圖2.8）仿倪瓚畫風所作的雄渾山水，或許有助於我們瞭解這年長與年輕的兩位大師在藝術傳承上的關係。兩幅畫都沒有紀年；劉珏的畫則有他本人和沈周的題詩，沈周再度和了劉詩的韻，以示恭敬。由此看來，沈周雖然是在事隔多年以後才作畫，但必然對劉畫極為熟悉，而且可能在後來繪製他本人的作品時，除了運用自己研究倪瓚真蹟所有的心得外，也借用了劉珏的一些重要理念。

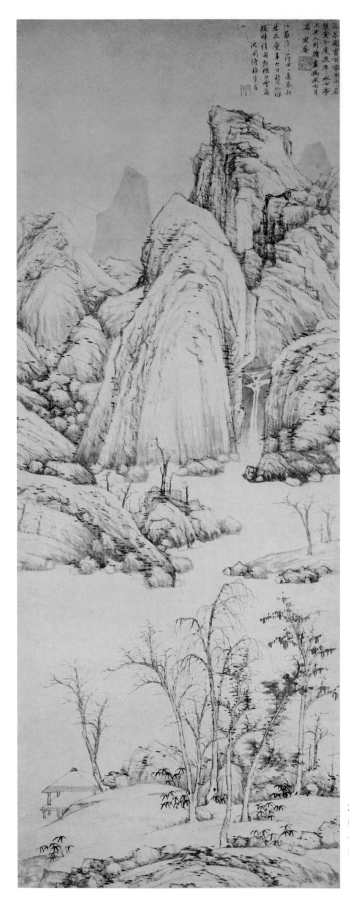

2.7
劉珏
仿倪瓚山水
軸　紙本水墨
148.9×54.9公分
巴黎居美博物館

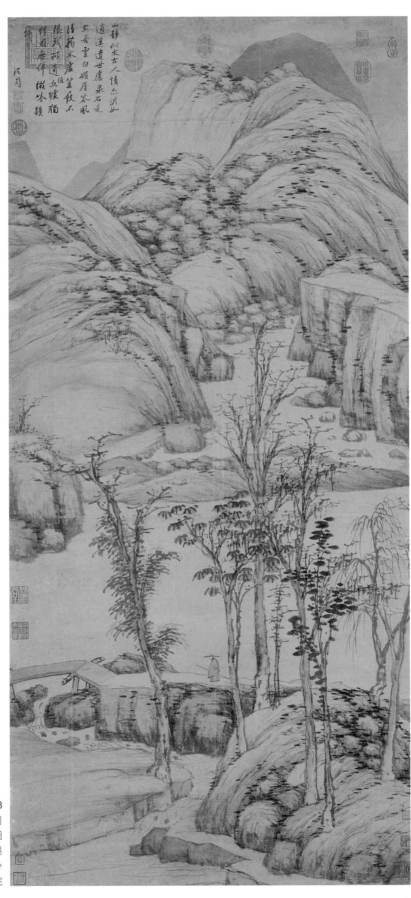

2.8
沈周
策杖圖
軸　紙本水墨
159.1×72.2公分
台北故宮博物院

　　這兩幅畫也說明了中國繪畫「仿古」作法的另一層真義：最重要的是，對前輩大師的崇敬。藉著臨摹，不但象徵性地使得這些大師永垂不朽，同時也以一種更真實的形式令其畫風得以長存。儘管大師早已不在人世，但他所創的繪畫手法和構圖形式，卻在後來的仿作中繼續開展。如此，每位畫家可以說都承繼了前面世代所累積的資源，用以發展個人風格；雖然畫家通常只會承認，他所師法的僅僅是某位大師──如果他坦承受到任何先輩大師影響的話──但事實上，他很可能也受到了在他之前師承這位大師的其他畫家的啟發。因而，這樣的模仿不僅使同個時代的畫家形成一道相同的緯線──即藝術史家所稱的「時代風格」（period style）──同時，也透過「系脈相連」（linked series）（庫伯勒〔Kubler〕）的用語）的方式，上溯一脈相承的宗師，從而形成一道經線。晚期的中國繪畫史之所以這麼不容易以傳統的藝術史說法來解釋，其中一部分原因，也與史家很難理出這些作品的個別「系脈」，以及其與更大時代發展間的關係有關，也就是說，我們很難判定一件作品在藝術史上的確切座標為何。

　　在倪瓚現存的作品中，即使連最平常的，也沒有一幅可以做為劉珏畫（圖2.7）的構圖基礎；因此，我們只能推斷：這張畫基本上乃是劉珏所自創（與王紱用倪瓚風格的作品正好相反，見圖2.1）。如果與倪瓚1363年的《江岸望山圖》（見《隔江山色》，圖3.14）相比──這是我們所能指出的較近似之作──我們會發現，劉珏畫已經將倪瓚的公式作了根本的更動，更把元畫一貫的平靜景色，改為較雄渾且充滿動感的結構。前景被擴充為一個堅實的基部，襯著常見的草亭，劉珏並且在上面布滿較多或乾枯或繁茂的樹木、岩石、竹子等。其上河流的部分係經過壓縮，遠方山脈則向觀者拉近；並以更為壯麗的姿態隱然矗立，占據了整個畫面的上半部。倪瓚畫中景物因遙遙相隔而造成的蕭索心境，並不適合劉珏想要表達的意念，於是畫家便將各景物作更緊密的結合。畫面上半部正如類似的《清白軒圖》（圖2.5）一樣，是由許多輪廓分明的山石峰巒所組成，依大小仔細排列，形態各異，共同構成了一個空間安排極為高明的整體，並且形成一種極具動感的互動關係。劉珏並以長而彎曲的線條，取代倪瓚慣用的柔和皴筆，從而表現出景物的立體層次，並強調了隱含其中的動勢。

　　所有這些新作風，在沈周的鉅作《策杖圖》（圖2.8）中再次顯現，並且有了更進一步的發展。前景河岸厚實而有力，近乎蒼勁；岸上八棵樹木參差排列，形態比較接近劉珏而非倪瓚的手法。原來以常見的四柱草亭來暗示山水中僅有的人跡，如今在《策杖圖》中則代之以一人獨行，由此人的手杖及其佝僂的姿勢，可以看出他年事已高，此刻他正沿小路蹣跚前進。河面再一次壓縮，且為樹木所橫越，因此留下的空間極小。河彼岸則與觀者距離更近，最高一棵樹木的頂端則不太自然地嵌入對岸的一處河流入口。全畫的構圖頭重腳輕，幾乎令人窒息，此外，長而緊繃的線條、畫面上方山巒向上拱起的姿態、以及繁複的形狀等，在在都是劉珏畫作意念的延伸。

　　沈周引進了一種新的構圖原則，這種原則在倪瓚的山水畫中（參照《隔江山色》，圖3.5～圖3.16）並非不熟悉，但卻似乎從來沒有人這麼有系統地貫徹使用，此一法則就是：上

半部的構圖有部分成為下半部構圖的倒影。遠近兩邊河岸都略微傾斜，自中央地帶展開這套彼此呼應的造形；一條溪流切割前景河岸，往下向左流去，另一條則劃開遠景河岸，往上向右流去；而左下方的一塊傾斜台地，正好呼應著右上方另一塊傾斜的高地；前景一道彎曲的土堤圍抱著一堆「礬石」，而最上方的山脊亦然，只是左右顛倒而已。此外，畫家故意避免採用穩定的地平線，使得巨大的山塊彷彿要向兩側滑行下來一般，而且，整幅畫也給人一種不安定感，這是沈周另一個創新的特點，也是他不一味承襲、甚至特意跳脫倪瓚山水的影響之處。

在不脫離正題的前提下，我們自然可以再更深入地闡明所謂的「系脈相連」；舉例來說，十七世紀畫家弘仁的鉅作《秋景山水圖》（現存於檀香山美術館），[6] 就明顯地以倪瓚山水風格模式演進到明代中期的階段（它與劉珏的畫作有著驚人的相似之處），或是以稍後由其再衍生出來的作品為起點，而後加上他對倪瓚真蹟的研究成績，並融入他自己觀摹北宋山水畫的心得。現在，分析過這兩幅畫之後，使我們理解了劉珏和沈周在明代繪畫史上的地位，這是得自於我們把這兩人的作品視為一體來看待。由他們存世的作品判斷，劉珏似乎比王紱、杜瓊或姚綬等人來得有創意；並且對沈周也有相當重要的影響。不過，沈周仍然是明代蘇州畫壇第一位偉大的畫家，也因此無愧於畫史譽之為吳派宗師。

第三節　沈周

生平事蹟　沈周一生是如此地安穩平順，所以如果依照某些浪漫主義式的「文窮而後工」的理論，他根本不可能成為大畫家。[7] 沈周的高祖父於元末時已經奠定了家業，在蘇州北邊約十多哩的地方購置了一大片地產。除此之外，沈周的先人自明初起，也擔任地方的糧長。因此，沈家子弟雖都接受過良好的教育，卻無須汲汲於仕宦生涯以追求富貴。沈周的祖父、父親及伯叔都過著有如退隱文人一般的生活，他們款待文人雅士，定期互相拜訪，作詩填詞，潛心書藝，並以蒐藏、繪畫為樂。

沈周當然也不例外；他博覽群籍並且能詩能文，不過根據其傳記記載，沈周在父親過世之後，即以必須奉養寡母為由而放棄了仕進一途。有人懷疑他可能很早就決定以繪畫為職志，而奉養寡母只是個藉口而已；當沈父於1477年逝世時，沈周已年屆五十。其後雖然官府不斷嘗試說服，甚至強迫他入仕，但沈周仍以孝養母親為由婉拒；由於沈母年近百歲方才過世，沈周拜先姓之賜，乃能遂己之心願，「隱逸」以終，而且博得孝名。

1471年，沈周在自己家族的土地上建造了一座宅院，取名為「有竹居」。他以「石田」為字（古人二十歲便以字行），以寓「無用」之意（引自《左傳》：「得志於齊，猶獲石田也，無所用之。」）不過，毫無疑問地，沈周並非藉此表達自己悠遊度日、不事生產的愧疚之感；他對身為鄉紳的生活非常滿意。蘇州接連三任的郡守都曾企圖徵召沈周參與幕僚，但都無功而

退。第一次被徵召時，沈周曾依易經卜卦，結果卦象為凶（我們不免懷疑占卜的著草又成了他的推託之辭）。

根據傳說，第三位太守風聞沈周的名聲，在不明就裡、或是有人故意誤傳的情況下（這使人想起趙原被洪武帝為難的意外事件），命人召沈周參與繪製其衙門廳上的壁畫。友人勸沈周向太守的上司申訴，以撤消此令，但他並未聽從，反而恭順地向官府報到，並將壁畫完成。其後，這位太守前往京師，才瞭解了他如此對待之人的真正地位與名聲，在返回蘇州後，他向沈周負荊請罪；而沈周卻以禮相待。沈周當時認為，如果不應政府的差役，便是不義。

這個故事或許是虛構，但卻透露了沈周頗為尷尬的地位：雖然有累世的財富及社會地位，而他本人也頗有成就，但卻由於未擔任官職之故，所以被列為老百姓，被視為畫匠者流，或者是因為他是個成功的畫家，而被視為匠者之流。事實上，他可能算是半個職業畫家，或許他只收「謝禮」而非金錢，以免予人賣畫之譏。

沈周最初隨一位名為陳孟賢者習畫，此人名不見經傳，後人只知道他曾經是沈周的老師。沈周的伯父沈貞和父親沈恆都是畫家；後者還曾師事杜瓊；兩人的畫作如今看來並無可觀之處，但在當時顯然廣受好評。沈周與杜瓊也極為熟稔，並且還可能受教於他。沈周於1466年所作的仿宋元名家畫冊，乃是他最早的紀年作品之一，其上即有杜瓊題於1471年的跋（這種仿各家畫風而集為畫冊的作法，大約始自這個時期，很可能是由沈周開此風氣之先——在他之前並未見到這類的可信畫冊）。不過，影響沈周最深的畫家，可能還是劉珏。在劉珏晚年，兩人交往之密切，可以由他們彼此在對方畫作上題字的頻繁程度而清楚得知。

沈周的弟子文徵明曾在沈周的一幅早期作品上題記，扼要地描述出其業師畫風的演變，很能作為我們討論沈周風格轉變的起點：「石田先生風神玄朗，識趣甚高，自其少時作畫，已脫去家習。上師古人，有所模臨則亂真跡。然（早年）所為率盈尺小景，至四十外（即1466年後）始拓為大幅，粗株大葉，草草而成，雖天真爛發，而規度點染不復向時精工矣。」

明末畫評家李日華（1565–1635）曾經記述：沈周以臨摹各家畫風開始，中年獨宗黃公望，晚年則「醉心」吳鎮，並著意摹仿，以至於晚期作品幾乎與吳鎮畫作混淆。

早期作品　沈周現存作品中最早的一幅畫，是紀年1464年的立軸（圖2.9），此作正符合了文徵明所提到的規格；這是一幅筆法精細的小品，上面的題款除了沈周之外，還由其伯父、兄長以及其他三人所題，其中一位是沈家的塾師。沈周題的是一首詩，並且在旁邊加註：「叔善先生久索予拙惡，茲謾作此并詩歸之。」

畫中景致仍是水邊文人的隱居之處。房舍往後置於中景，為樹木竹林所掩；房舍主人出現在畫面的右下方，可能就是沈周贈予此畫的孫叔善，正自市集趕著牛車歸來。奇形怪狀的絕壁矗立於雲霧縹緲的山谷上面，此乃脫胎自方從義所畫生動而詭異的山景（見《隔江山

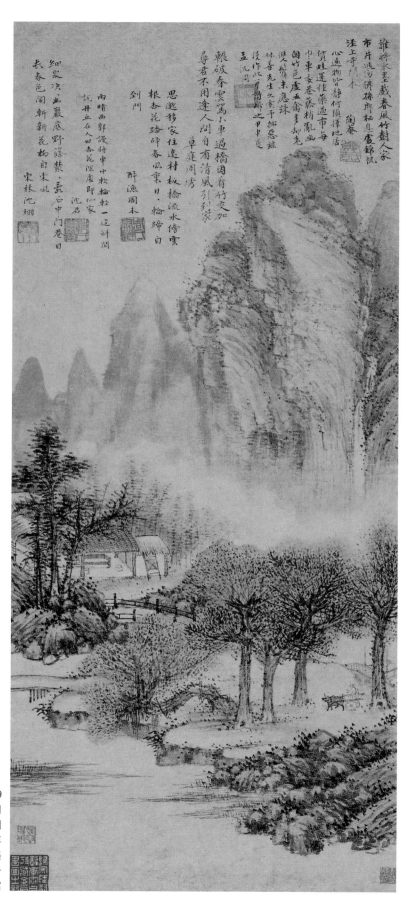

2.9
沈周
幽居圖
1464 年
軸　紙本水墨
77.2×34.1 公分
大阪市立美術館

色》，圖3.27、圖3.29），只不過較為溫順而已。除此之外，這幅畫的特色是畫風審慎。內斂的渴筆畫法與精細的苔點，令人想起杜瓊的作品（參照圖2.3）。構圖雖簡，卻更見其獨到之處；如《策杖圖》（圖2.8）一般，上半部的構圖下半部，下方河岸的角度正對應了上方漸升的天際線，一排水平的蓊鬱樹木呼應著其上的一帶山嵐，皆向左伸展。凡此種種都會合在左側遠處的屋舍及一叢顏色深暗的樹上，彷彿是要屏擋住整個構圖所產生的力量一般。由這幅精心設計的畫中，我們已能感受到沈周為明代繪畫所引入的詩意般的親密感。

另一幅為劉珏所作的小品則未註署年，但很可能是同一時期之作（圖2.10）；由沈周題款所用的書體、文字及繪畫風格來看，儘管此畫乍看之下與1466年的作品或許很不相同，但兩者應有極密切的關係。不過，一幅是為劉珏所作的山水圖，自然而不做作，甚至有點隨意，另一幅則是嚴謹之作。根據沈周自己的題識所言，這幅畫乃是酒醉時所作，題記本身筆法狂放，文不雅馴，以至於為後人所誤解（其中有些字完全不可辨識）。

沈周在題記的第一行提到米芾和黃公望，暗示他的畫既仿米黃又不仿米黃：[8]

米不米，黃不黃，淋漓水墨餘清蒼，擲筆大笑我欲狂，自恥嫫母希毛嬙。於乎！自恥嫫母希毛嬙。廷美不以予拙惡見鄙，每一相覯，輒牽挽需索，不間醒醉冗暇，風雨寒暑，甚至張燈亦強之。此□本昨晚酒後，顛□錯謬，廷美亦不棄，可見□索也。石田志。

雖然很果斷地觸及奇特的構圖，然其氣氛卻比我們在沈周題記內容中所預期的要來得溫和。其筆法依然細膩且含蓄。構圖分為三部分，彼此呼應卻又互不干涉。樹梢與山頂形成一道簡單、向上及向後的對角線；中景山嶺兩分的角度，不只見於近景的河岸，同時也半開玩笑地以反向的方式，在兩艘漁船間重複。事實上，這幅畫的布局簡單到幾近簡化；如果說畫家另有深意，則似乎未免太過別出心裁，但他隨心所欲的即興作風，卻教人實在不忍非議。此外，三首題辭在畫中也恰如其份。沈周的第一首題記位於畫的左上角；友人陳蒙所題位於右上方天空處，甚至侵犯到山頭部分（陳蒙在劉珏的畫上題字時也有這種現象，見圖2.6）；為了應和陳蒙所題的詩文，沈周又再度題字於剩餘的天空處。畫中許多地方顯得有點潦草，使得繪畫與書法的關係看來更加密切；由於天空題滿了字，使得畫中煙雲繚繞的靜寂部分，益發適合作為留白之用。如劉珏的小品一般，這幅畫是一幅平易卻迷人的山水，屬於喜慶場合中即席揮毫的作品。其力度部分在於它所給人的清新感。即使是在如此素樸的作品中，沈周也著意另闢蹊徑，以創新山水畫法，而不像同一時期大多數的畫家一樣，墨守根本無須創新構圖的既有設計（在此，劉珏又是個例外）。

沈周的原創性在他的大型山水作品中更加明顯。我們見過他仿倪瓚的《策杖圖》（圖

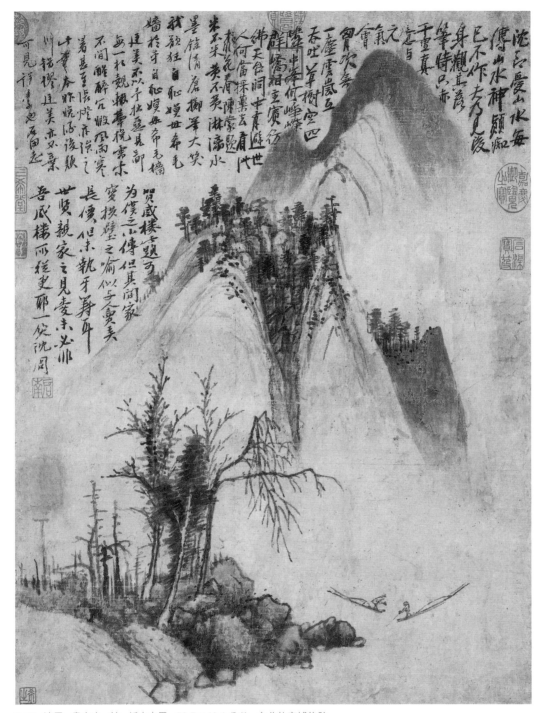

2.10　沈周　畫山水　軸　紙本水墨　59.7×43.1公分　台北故宮博物院

2.8），就是一幅新意煥發的作品。他第一幅紀年的大型山水是仿王蒙的《廬山高》，工整細

密，仿於1467年為其業師的壽誕而作。[9] 沈周的畫風至此已無試驗或遊戲的意味；畫中只見

群山環繞，氣勢壯闊而肅穆，乍看之下彷彿只是豐富的塊面肌理加上細部描繪，實則構圖穩

實而巧妙。

　　沈周另有一幅較不為人知的作品《崇山修竹》（圖2.11），更能顯出他早期的實驗精神。
這幅畫繪於1470年，是為劉珏之弟劉竑於同年春天進京趕考而作。劉珏當時在畫上題了字；
1472年秋天，就在劉珏死後不久，劉竑請當時正在京城的兩位沈周友人，即吳寬和文林（為
文徵明之父）二人在畫上題字，後來另一位名叫立齋的友人也題了一首詩，但未註明時間。
至於沈周本人雖曾在畫上鈐印，但並未題字；當他於1501年再度見到此作時，感動之餘，於
是作了題記，但因為已無多餘的空間，沈周只好寫在另外一張紙上，現在裱於畫作上方。他
在文中歎道：當時於畫上題字者，除了兩人之外，其餘皆已作古，而劉竑也已去世。如今這
一切都像塵封往事，我們已無法再得以體會此畫在他們之間所曾具有的完整意涵。即使畫中
風景對我們而言，平凡無奇，但想必記錄了受畫人寓所周遭環境的一些特徵。畫風還可能有
多處影射某人所藏的一幅名畫，但所有與會者都很熟悉。由畫上的題詩和關於當時飲宴集會
的記載，我們可知這幅作品除了繪畫上的價值外，也記錄了友誼、感情、以及聚散離合。

　　就這層意義來看，《崇山修竹》雖然雄渾有力，但卻失之嚴峻；如果能有更多親切感的
話，似乎較為妥當。在部分元末山水畫及王紱的作品中，漸趨狹長、而且以垂直走向為主的
構圖，已明顯可見，但從未發揮得如此淋漓盡致。這種垂直拉長的構圖便成為吳派的特色，
直到明朝末年為止。越過前景作為屏障的樹木，有一座橋橫過河上，一條小徑繼續向左延
伸，越出畫面之外，到了上方再度進入畫面，通向一座竹林間的小屋，屋內有一名男子，可
能是劉竑，正端坐讀書。稍遠的山谷間，則看到另有幾家房舍。整幅畫給人的印象，與其說
是一種舒服的隱居生活，倒不如說是被壓縮得令人感到窒息。畫面右方有一道瀑布自高處而
下；瀑布與山谷之間是一座平頂的圓柱形山體，一道山脈便自此直上頂峰，而山頂上還有更
多的平台高地來止住山脈的走勢。這整個路徑與黃公望《天池石壁圖》（見《隔江山色》，圖
3.4）的格式化結構極為相似；不過在某些地方，尤其是靠近頂端的部分，沈周又換成王蒙式
的手法（見《隔江山色》，圖3.19）。沈周在此畫中的表現，不但博採各家，而且頗具有大師
風範，顯見他對古人畫風的掌握，以及他整合各種錯綜複雜的抽象形式的能力，在當時真是
無人能及。

　　把這幅畫看成是一幅複雜且具有實驗性的造形結構，並且在我們前面所已經討論過的那
些沈周、劉珏的作品，乃至於稍後我們所將討論的許多吳派晚期的畫作當中，找尋相同的結
構特色，將會有助於我們介紹浙派對吳派，以及宋風對元風這套藝術議題的另一面。浙派畫
家的山水往往沿襲固有較為簡單的構圖形式，他們並不採用這類構圖。吳派許多山水畫作都
隱含著有條不紊、以及如建築般的構圖法則，這在元朝畫家黃公望的筆下早已發展出來，同
時，王蒙等人也有若干貢獻。在這些發展的背後，也有北宋巨嶂山水的影響，雖則北宋作品
有時布局比較簡單，但同樣也是將形式設計及其問題加以精心安排解決之後的結果。這些作
品藉著豐富而延長的視覺經驗，為觀者傳達出一種廣大且普及之感，使觀者得以憑藉想像遨

遊其間，進而在一座座看來極為真實的山塊和空間之間尋找自己的路，並且還不時會發現，有的畫家為了創造出畫面的節拍，而費心安排細節。換句話說，這些作品似乎有延長時空的效果。

在這些元朝的山水傑作，如黃公望、王蒙及其他幾位畫家的作品當中，自然細節的豐富感，讓位給造形之間的細膩交互作用，包括線條與塊面、質理與樣式、以及整體與部分之間的豐富交替。這些作品以嶄新的方式引人注目，但同樣也有拉長並豐富視覺經驗的作用，進而產生延長時間的效果。而許多明代吳派的山水傑作也都給人相同的感受。

相反地，浙派在這一點及其他方面，都傾向於追隨南宋畫風。在南宋繪畫當中，構圖經過簡化與集中，為的是觀者能夠立即明白畫中的景物及主旨；它們不是用來分段欣賞或研究，而且，其所提供的視覺經驗乃是立即而強烈的。這些畫如果看久一些，會加深觀者的印象，但卻不會改變或擴大印象。承繼這種傳統的明代作品（如前所述），固然較為精細而缺乏整體感，但很典型地，仍然給人一連串瞬間的感動；其大膽的筆墨和山水造形，驟然且決然地印入了觀者的腦海。其中自然也有例外 —— 有些浙派作品在這方面頗具元朝風格，同時，許多吳派山水也具有簡單明快的特色 —— 不過，就這兩派大部分的作品來看，此一區分仍然適用。

現在我們回頭討論沈周的作品。《為珍庵寫山水圖》（圖2.12）繪於1471年，這年正是他畫《崇山修竹》後的第二年；六年後，沈周在收藏此圖的人家中再度見到它，於是他在1477年題字時，寫下了「謾把青山補遠巒」。接著又寫道：「閣筆出門燈火靜，滿庭霜月客衣寒。」當時，畫的主人必定是趁沈周來訪之際，出示這幅原本只鈐有沈周印章的畫作，請他補題。沈周又再度跨越時光，回憶並增補這幅具有原創力的作品。

這張畫顯然是臨仿王蒙，不但是由扭曲且密密皴擦的山脈可以看出，同時，畫家用岩石與樹木之間的狹小開口，引領觀眾的目光來到畫中人物焦點 —— 也就是在那對舟中漁夫身上 —— 這種手法也是仿自王蒙。畫中的高視點是藉由一種不尋常的一致性而建立起來的。雖然畫中景物的比例較《崇山修竹》容易給人一種親近之感，而且筆墨也較為柔和，但畫家對畫中垂直走向的強調，以及對複雜空間的處理，則與《崇山修竹》相一致：如果我們貫穿這兩幅畫的山水深處，將會遭遇到地勢崎嶇而迂迴難進。不過，這幅1471年的作品，並非以明確的形式發展為主，而是將構圖能量凝聚於一些漩渦似的點上（例如，樹木枝椏的中心點，以及上面山坡的一堆石塊），並將這些力道散於他處。

個人風格的發展　沈周從四十歲至五十歲期間所畫的這些作品（圖2.8的《策杖圖》或許也可以包括在內），全都是針對古代畫風而作的成熟且有創意的探討與開拓，個別來看，這些畫作都很出色，但除此之外，它們在歷史上也有其良好的影響，證明了這些古人的畫風不僅

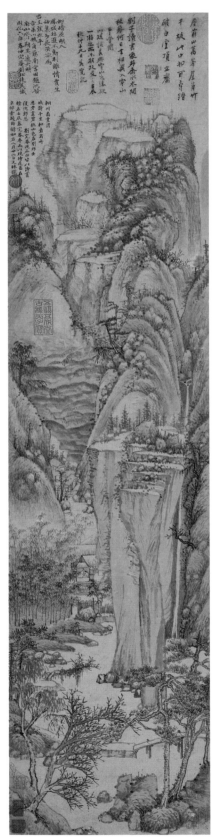

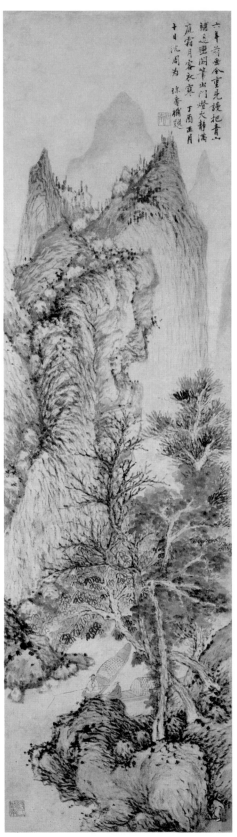

2.11　沈周　崇山修竹　1470 年
　　　軸　紙本水墨　112.5×27.4 公分
　　　台北故宮博物院

2.12　沈周　為珍庵寫山水圖
　　　據 1477 年題款，此畫繪於 1471 年
　　　軸　紙本設色　233.7×54 公分　檀香山美術館

可以臨摹，其本身更具有豐富的生命力；畫家除了在作品中以這些風格來表示對元朝大師的崇敬之外，它們也能用來作一種風格上的創新；藝術史式的繪畫並非一定具有藝術史式的停滯，它本身仍能有自我發展的能力。不過，儘管以上這些作品有著許多共同的重要特徵，但我們仍然很難據以定義沈周個人的風格；因為跟杜瓊、姚綬或劉玨等人的畫作相比，沈周的這些作品並未展現出更為全面的風格一致性。沈周真正發展出明顯的個人風格，可能是在1470年代中晚期的時候，而這種風格展現出了我們一眼就會認出的「典型」沈周作品的特色。[10]

新風格主要的例證，見於沈周為至交之一吳寬所畫的一部長手卷（圖2.13）。吳、沈兩人為同鄉，自幼熟稔。吳寬出身工匠之家，後來卻飛黃騰達，1472年於會試及殿試中均拔得頭籌，後來出任禮部尚書和弘治帝的老師，同時也有文名。沈周之父於1477年逝世，吳寬還為之撰寫墓誌銘；1479年，吳寬為自己的父親服喪期滿，正要由蘇州返回京城時，沈周便畫了這幅作品作為臨別贈禮，同時也藉此償還人情舊債。

此卷長約三十六呎，費時三年才告完成。中國的鑑賞家認為這是沈周的傑作之一；而擁有此畫的偉大文評家王世貞也認為這是沈周最好的作品。此卷目前由一位日本的出版家所收藏，由於一些日本學者不願承認其為真蹟，因而在日本逐漸為人所忽略。

此一手卷沿著一道小徑帶領觀者沿著一段長長的路，穿過蘇州郊外，途中經過幾座小橋，並數度隱沒於山後，但總又再度出現，使得觀者絕不會迷路太久。畫家採用近景特寫；只有幾個例外的地方可以看到地平線和天空，整幅手卷填滿了景物，有懸崖、樹木、河流、甚至山壁，至上方處由畫緣截去。沈周運用這種透視法再度開啟了許多豐富的構圖可能性（此法以前並非不熟悉，偶爾曾用來處理手卷與冊頁的空間延展），並使其成為全幅的大型構圖的基本法則。

本書刊印的段落畫著四位文士在路旁涼亭內飲酒吃食，其中一人則彈著琴。沈周仍然採用強有力的對角線構圖，正如他先前的幾幅作品一般。不過，如今的布局已無精心設計的痕跡，也沒有從前那種將形狀倒映過來的手法。山塊仍然顯得雄渾有力，表面很有觸感，然而，卻不再有因為扭曲、傾斜或變薄，而給人一種緊張或任何不安之感。這些山塊顯得平穩，使得整個結構以美妙的動態平衡而成為特色。畫家的筆墨沉穩，儘管時有變化以創造出一種豐富的肌理，但仍展現了全面的一致性，這是沈周新風格的一項重要特質。

除了傳統的職業與業餘畫家的分野外，中國畫評家其實從未直接把贊助人當作是繪畫創作過程的變數來直接討論，因此，我們必須由畫上題跋找出一些蛛絲馬跡。沈周在這幅畫上的長文中提及吳寬如何為其父撰寫墓誌銘（「隆阡為我表先子，發潛闡幽故誼深」），並在末尾寫道：「吳太史原博奔其先大夫之喪還蘇，制甫終，告別鄉里以行，友生沈周造此追贈於祖道之末，辭鄙曷足為贈，太史寧無教我乎。」[11] 作者似乎暗示他之所以作此畫，乃是為了償還

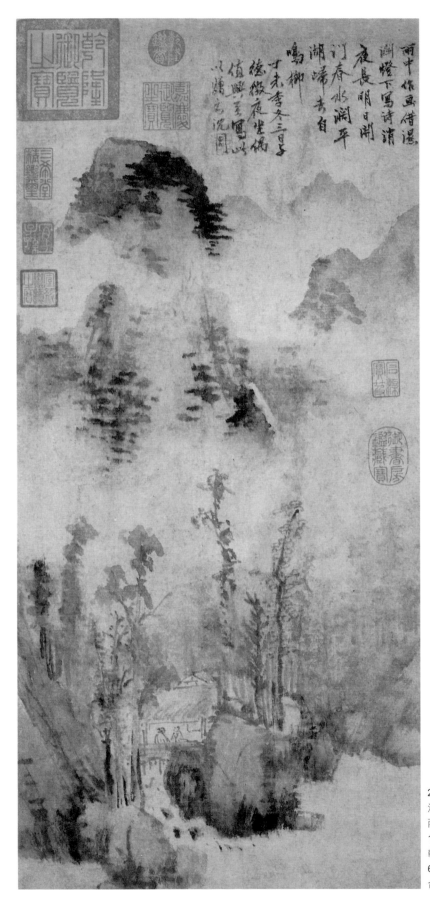

2.16
沈周
雨意圖
1487 年
軸 紙本水墨
67.1×30.6 公分
台北故宮博物院

般，沈周將他的屋宅和人物往後放在中景，以岩石及樹木緊緊地環繞，觀者無法輕易接近，從而創造出一種遺世而獨立的感覺。畫中沈周與史永齡坐在築於河上的茅屋中對談，窗戶敞開，他們所在的房間成了這幅陰暗迷濛的山水畫中最明亮的地方。我們不僅可以感受到濕涼之意，也彷彿可以聽見雨點一滴滴、悄然落在樹葉上的聲音。比起浙派畫家所畫的較為浪漫的雨景（如呂文英的作品，圖3.9），或者浙派所師法的南宋院畫（最典型的例子是傳為馬遠的《風雨山水圖》，現藏於東京靜嘉堂文庫），在這些作品中，畫家均以戲劇性的筆墨斜斜地掃過天空，以表現下雨的情景，沈周顯然是以一種更為熟悉而直接的方式來傳達個人的經驗，他的感覺深沉，表現手法則細膩敏銳，而非為眾人表演之作。再一次，我們要注意到這些作品是為何而畫：我們無法想像把沈周的畫作當作掛飾之用，或是把呂文英的作品當作長久玩味、沉思冥想的對象。

《夜坐圖》 沈周的《夜坐圖》（圖2.17～圖2.18）畫於1492年，同樣是以圖文並茂的方式，很特別地記錄了他那年秋天夜晚的一次經驗。由於這一番記述對於我們瞭解沈周其人其畫相當重要，因此有必要將畫上題識全文載錄：[12]

> 寒夜寢甚甘，夜分而寤，神度爽然，弗能復寐，乃披衣起坐，一燈熒然相對，案上書數帙，漫取一編讀之；稍倦，置書束手危坐，久雨新霽，月色淡淡映窗戶，四聽闃然。蓋覺清耿之久，漸有所聞。聞風聲撼竹木，號號鳴，使人起特立不回之志，聞犬聲狺狺而苦，使人起閑邪禦寇之志。聞小大鼓聲，小者薄而遠者淵淵不絕，起幽憂不平之思，官鼓甚近，由三撾以至四至五，漸急以趨曉，俄東北聲鐘，鐘得雨霽，音極清越，聞之又有待旦興作之思，不能已焉。余性喜夜坐，每攤書燈下，反覆之，迨二更方已為當。然人喧未息而又心在文字間，未嘗得外靜而內定。於今夕者，凡諸聲色，蓋以定靜得之，故足以澄人心神情而發其志意如此。且他時非無是聲色也，非不接於人耳目中也，然形為物役而心趣隨之，聰隱於鏗訇，明隱於文華，是故物之益于人者寡而損人者多。有若今之聲色不異於彼，而一觸耳目，犁然與我妙合，則其為鏗訇文華者，未始不為吾進脩之資，而物足以役人也已。聲絕色泯，而吾之志沖然特存，則所謂志者果內乎外乎，其有於物乎，得因物以發乎？是必有以辨矣。於乎，吾於是而辨焉。夜坐之力宏矣哉！嗣當齋心孤坐，於更長明燭之下，因以求事物之理，心體之妙，以為脩己應物之地，將必有所得也。作夜坐記。弘治壬子（1492）秋七月既望，長洲沈周。

沈周雖未特別將以上的沉思與藝術創作的過程相提並論，但以之闡明他和一般明代文人畫家對外在現象與個人經驗之間關係的看法──或者，更廣義地說，在大自然中所觀察到的

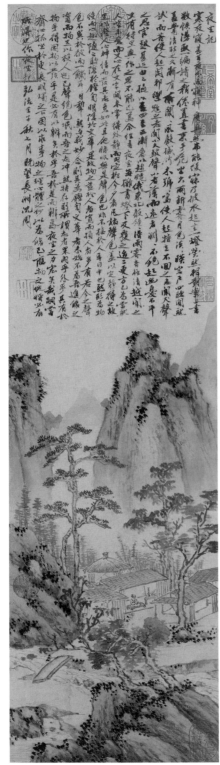

2.17 沈周 夜坐圖 1492 年
　　軸 紙本淺設色 84.8×21.8 公分
　　台北故宮博物院

2.18 圖 2.17 局部

意象與這些意象在藝術作品中的轉化 —— 可能沒什麼不妥。感官刺激的本身過於紛雜而令人眼花撩亂，同時，總是毫不客氣地壓迫人的意識，因此不容易為心靈所充分吸收，也無法以其原始的面貌呈現在藝術作品當中。文人畫家一再堅持不追求「形似」，這是基於一種信念：亦即再現世界的形貌乃是無關宏旨的；藝術中的寫實主義並未能真正地反映人類對這個世界的體驗或瞭解；身為藝術家，一旦他們選擇心向自然，那麼他所想要傳達的，也正是這分體驗與瞭解。在極度清明之時，心靈是虛靜、一無雜念的 —— 正如沈周此處所描寫的動人時刻 —— 個人的知覺便在渾然一體的「感覺生命的過程」（passage of felt life）之中，化為自我的一部分。不斷地吸收這些感覺，並予以整理，這即是儒家所謂的「修身」，而這些終究仍然是藝術創作的適當素材。[13]

在題記之下的《夜坐圖》裡，沈周描繪了自己在屋中敞門而坐的情景，其身旁的桌上有蠟燭一盞和書冊數帙。其人物身形甚小，以簡單幾筆畫成，但由於處於整個構圖正中央最引人注意的位置，因而無可避免地成為整張畫的焦點。自人物起，構圖呈螺旋狀往外發展，先是從最近的屋宇開始，經由樹木、小溪以及山嵐，而後至最遠處的堤岸、小丘和山麓。這個簡單的設計，很能有效地以視覺形式來傳達沈周文中所描述的心情和感覺，在此，他是透過感官來將外在的世界吸收並涵納至他內在的經驗之中，首先是他即刻感受到的周遭環境，而後是透過聲音來感受距離越來越遙遠的事物。畫中的夜色與月色在某幾處用淡淡的色彩，另幾處則以略微變暗來提示。圖文的和諧也見於筆法，一如《雨意圖》般，通篇寬闊而隨意，看不出任何用力的痕跡，視覺效果與文章中謙沖自抑、沉思冥想的語氣頗為相符。這種筆法並不只是描寫外在的世界，將景物作理性的分析與界定，而似乎是想讓畫筆成為景物的代言人，並與景物合而為一；這種處理真實經驗的取向又是圖文相近的一個方式。

晚期的山水作品　有幾幅沈周深具個人特色的精品，未紀年，但如果與其他有紀年而風格相近的作品加以比較，倒是可置於他晚期的作品之中，大約在沈周逝世前的二十年間。波士頓美術館現藏的充滿詩意、美妙動人的《十四夜月圖》應屬於晚期之初（約1480年代晚期）的作品，因為沈周在題識中稱他自己已年約六十。[14] 其他同時期的畫作還包括了北京故宮博物院所藏的《滄州趣圖卷》，[15] 以及描寫蘇州近郊名勝的畫冊與手卷。

畫冊現存於克利夫蘭美術館，共有十二頁，紙本，有些僅著水墨，有些則為淺設色。畫的是蘇州西北數哩外的名勝虎丘，時常有善男信女前往進香，畫中慣見的特徵有其特殊的形狀，分布於山麓及山頂的寺院以及一座著名的寶塔，自遠處仍可遙遙望見。而自虎丘山頂可俯瞰蘇州一帶的風景，所以它也是頗受歡迎的郊遊野餐的地方。

在克利夫蘭畫冊中，我們選出了兩張冊頁，一張畫的是虎丘的千佛堂和寶塔（圖2.19），另一張則是憨憨泉（圖2.20）。兩者都是由一個特別而有利的取景角度所看到的單一景象。在觀賞第一幅時，我們彷彿是置身於某座山上，俯視著千佛堂以及遠處的河流和稻田。憨憨泉

2.19　沈周　千佛堂雲巖寺浮屠　取自虎丘圖冊　冊頁　紙本淺設色　31.1×40.1公分　克利夫蘭美術館

2.20　沈周　憨憨泉　取自虎丘圖冊（見圖2.19）

則是從某一個較接近且較低的觀點仰視位於路旁大橡樹底下的憨憨泉；這使得沈周可以採用他一貫喜愛的方式來布局，將樹的頂端予以切除。悠然漫步的矮壯文士在畫中處處可見，他們或沿著小徑（藉此導引觀者的注意力）行走，拾級而上，或者互相指引有趣的地方 —— 其中兩位站在憨憨泉旁，也許正在討論這裡的泉水是否適合烹茶。

即使我們不記得李日華所謂的沈周晚年「醉心」吳鎮風格的說法，還是可以很容易地在這些冊頁中辨識沈周最典型的畫風。在千佛堂這幅冊頁中，沈周將吳鎮喜用的手法加以點化，採取手畫建築藍圖般平行且有格子式的圖案，並使這些建築物之間以不同的角度產生互動關係。同時，如同吳鎮的畫法，沈周也以一簇簇以濕筆點染而成的樹葉，以及以柔和水墨渲染而成的迷濛遠景來烘托熱鬧的建築物。同樣地，在描繪憨憨泉後面隆起的斜坡時，沈周用淡墨厚筆來塑造有觸感的山塊，此外，用濃墨來畫一簇簇苔點的方式，也是吳鎮慣有的作風；另外，畫中所見深根固柢的樹木及人物也受到了吳鎮的影響。

儘管如此，如果我們泛泛地誤解李日華對沈周的描述或所謂「仿古人」的說法，而將沈周的藝術生涯視為連續的階段，以為他在每個階段都各自臨摹某位大師的作品，那麼我們就大錯特錯了。首先，沈周現存的作品就不容我們作如此涇渭分明的劃分；他可能今天臨仿一種畫風，而明天又仿另外一種。其次，這種區分方式會使人們對沈周在繪畫發展上的動機產生誤解：沈周在畫風上的轉變，並非因為他今天景仰一位前輩畫家，而明天又喜愛另外一位，而是因為他對各種不同的形式問題、技巧及表現材質都感到興趣，因此逐一予以研究，這也是所有優秀畫家在風格發展期間常有的現象。沈周在不同的時期需要不同的作法，以因應其考量與需要，同時，他所師法的對象也隨之而改變。如果從以上的角度重申，那麼李日華所謂三階段的說法（本章前文曾提及）—— 即沈周開始時臨摹各家風格，而後師法黃公望，最後仿效吳鎮 —— 雖然仍有簡化之嫌，但或許比較接近沈周實際的繪畫發展。

我們可以說，沈周早期致力於探討各種活潑、有時甚至頗為奇特的構圖形式，而這些構圖以動感的形體為主，如迂迴盤旋的山脈，以及帶有鋒芒或是那些有時似乎會扭曲的細膩乾筆。王蒙順理成章是他喜愛的臨摹對象，但其間也有方從義的影子。稍後，沈周對於組織較為緊密、如建築般的結構漸感興趣，而不再如此注重豐富的肌理，此時倪瓚和黃公望的畫風對他較富吸引力。沈周晚期的線條變得較為寬闊，本身的厚實並未增強，反而是部分取消了所繪景物的立體感；因為是非常平整地鋪在畫面上，比較是將造形平面化，而成了一些強有力的圖案，如此，經過一番排列組合便是一幅圖，圖中呈現出了大膽而平面的設計。同時，沈周整個畫面似乎也變得更溫暖和詩意，他所描繪的世界似乎也更符合世人居遊其間。為了表達這種情懷與特質，沒有其他畫家比吳鎮更適合作為模仿對象了。

在這一套新的狀況或「遊戲規則」之下，沈周乃得以更輕而易舉地創造出新意燦然的構圖，以新穎醒目的方式來劃分畫面空間，採用不尋常的視點，以不拘泥傳統的大膽方式來設定畫面的界限，切除不需要的景物。現存克利夫蘭美術館的冊頁，有一連串類似上述驚喜愉

悅的發現，目前只能由我們選刊的兩幅來推知一二。

　　這些創意之作出現於一本畫冊中並非偶然。這種畫冊係由連續數幅冊頁組成，出自一人之手（不像早期蒐集多位畫家的小幅作品而成集錦畫冊），畫家通常會設一個統一的主題或計劃，這在明代期間頗為盛行；在此之前，只有十四世紀王履所畫的《華山圖冊》（圖1.1～圖1.2），而這種山水畫冊是否曾見於明朝以前，也還是個問題（存世傳為吳鎮、倪瓚及曹知白等宋末或元代畫家所作的這一類畫冊，似乎都是偽作）。這種新的方式對畫風造成了影響，畫家在繪製冊頁時，為了避免單調起見，會勇於嘗試不同的構圖形式，並且由於這種新構圖不像卷軸一樣，可以允許畫家以垂直或向側面擴展的方式延伸畫面，因此使得畫家必須面臨新的構圖難題。此外，因為冊頁是用來供人近距離且作短時間（在翻到下張冊頁之前）的觀賞，因而也會希望追求親密而立即的效果等特質。

　　舉例來說，沈周在《憨憨泉》中所採用的截景方式，在立軸中就算有，也很少見；這比較像是一幅手卷的一部分，如沈周於1479年為吳寬所作的圖卷（圖2.13），不過，就一幅完整的構圖而言，此一看法並無損其創新之處。畫中小徑沿著下方進入畫面，若斷若續，然後消失於右方；土堤及其後的山牆和樹木，看來也像是一道又一道的連續側面，只不過樹木是向上生長。而這種觀念可能是得自於劉玕的旅遊風景（圖2.6），雖然較不激進，但也有在某一延續不絕的流程中瞬間靜止的效果。沈周彷彿陪著觀者坐在轎內行經虎丘，而在途中打開了轎子的窗戶，使觀者得以看到窗戶恰巧框住的景象。我們指出此作予人隨意剪裁的印象，當然並非否認其構圖其實是既強烈又成功的；冊頁中以水井作為中心焦點，其上兩株大樹分歧而出，人物則分別陳置於畫面兩側，尤其是隆起的土堤互相對稱，在畫幅之內強而有力地穩住畫面。

　　千佛堂冊頁連同冊中其他幾幅，同樣都是由看似任意剪裁的邊緣和緊密的構圖所組成。其基本構圖令我們想起沈周早期以上半部對應下半部的作品；不過，這裡所呈現的效果卻是尖銳的對比大於統一感，充滿動感且以線條為主的前景，恰好與朦朧寂靜的遠景遙相呼應。橫過底部的一排呈水平線排列的牆，與建築物正好形成一個穩固的基礎，全畫的張力由此向上堆疊，循著由活潑對角線所組成的建築結構直上寶塔，畫面所累積的力道便在這裡向外散至遠方。

　　長手卷《白雲泉》圖卷（圖2.21）雖不如以上兩幅引人入勝，但同屬晚期的作品，它領著觀者同樣由虎丘起始，一起去遊賞蘇州近郊的許多名勝。這幅畫的後半部已被截掉（另外有兩幅相同構圖的版本，雖不像出自沈周之手，但卻較完整地保存了整個構圖），現存的這一段落的末端，被人加上了一段偽造的題跋，卷首則蓋有沈周的印章。這是沈周少數幾幅絹畫之一，由於乾筆畫法並不適合絹布，因而在此畫上很少使用。一般說來，絹較常為職業畫家所使用，因為它比較適合表現穩定且可以掌握的畫風，而較不適於即興式的自由創作，並

且，畫家想表現其收放自如的筆法以及出神入化的技巧時，理想的材質也是絲絹。除此之外，就同等的條件而論，通常絹畫的市場價值也較紙本畫為高。

根據以上的考量、以及這幅《白雲泉》圖卷的性質和主題，我們可以推論，此作也許是沈周在聲名大噪、畫作行情上揚之後的半商業化作品。他早期在特殊場合為友人所作的畫都是一般尺寸，並題有明確的作畫時間及地點（即使我們不知其所指何地）；它們的價值大多局限於畫家與受畫人之間的關係。相反地，這幅構圖嚴謹、筆法堅實的畫，卻是以通俗記實的方式來呈現蘇州附近的名勝，彷彿是供前往覽勝的遊客帶回家作紀念，或是向人炫耀此乃鼎鼎大名沈先生的手筆。這幅畫通篇以細小字體標記地名；我們無法確定這些字是否為沈周親筆所題，不過，它顯示了這幅手卷是為了某位不熟悉這地區的人士所繪製的，至少也是在繪製完成後加以潤飾，否則這種標記並沒有必要。簡單地說，這幅作品在處理的手法上，似乎明顯地異於我們所常見的沈周的大部分畫作，其個人的感情成分較少，而供大眾欣賞的意味較濃。

這裡所刊印的段落（從右邊）係以一條山間小路作為開始，上面標明為「涅槃嶺」。其下一位傴僂老者扶杖沿著山徑下山，其上是一位樵夫，上空則有一隻大鶴飛過，它們成一直線排列，並在遠峰的輪廓內連結成一個視覺單位。再往左看，一座石頭山與畫面同高；這就是天平山。山坡上有一道小瀑布，底下有一座可供歇腳的涼亭，瀑布旁寫著「白雲泉」三字，即畫名的由來。下方是一座佛寺，其中，掩映於松林間的最大一座兩層建築物，就是范仲淹的祠堂。前景站著兩位到這間祠堂一遊的遊客。這部分的末尾是山巒中的另一道山徑，山徑往前延伸，另一位旅人則隨著手卷的開展，朝前走向下一個畫面。

這裡的構圖非常熟悉，舉例來說，劉玨於1471年的作品（圖2.6）即採用這種構圖，只是形式較為簡單而已；觀者經由前景兩座傾斜的土堤將視線轉至中景；上方中央有一座由這兩座土堤所圍拱的山塊，而其輪廓恰好倒映於下方成廣角的山徑。畫中群山由眾多山塊組成，雄渾有力，而其大小相當的造形單位和突起的岩石，則仍依稀可見黃公望的影子。以寬闊、相當清淡的線條鉤勒及隨意散置的皴筆，簡單而有效地表現山塊的手法，乃是沈周晚期的風格。寺廟雖為樹木所掩蔽，但空間的展現卻依然分明；牆垣和建築物雖建構得容易，但仍顯得堅實牢固。即使連很細節的地方，如牆垣基部的石板，其以大小交錯的方式，一方面作為地基的表面裝飾，另一方面則加強最易腐蝕與磨損的部分，這些都被沈周觀察到了，並精確地在畫中予以報導。

在這幾件晚期作品當中，沈周犧牲了畫風的多樣性及精密的技巧，而致力使畫面設計更加有力，物形更穩固厚實，以及一種新的清晰感。他的目的可能是為了矯正文人畫已經產生的某些缺點，比如太強調細膩的筆墨，以及一味地模仿舊有的畫風，而這也是他的成就。沈周晚期風格的許多特色，為稍晚的吳派畫家，如文徵明、陸治和陳淳等人所仿效，我們將在

2.21 沈周　白雲泉　卷（局部）　絹本淺設色　37.3×936公分　加州史蘭克氏（George J. Schlenker）收藏

下一章中討論他們。不過，沈周的影響不僅止於吳派；他更明顯地改變了若干浙派晚期的畫家 —— 其中，李著曾與他學畫，受其影響自然毋庸置疑，另外，吳偉也可能受到了沈周的啟發 —— 以及處在文人畫派和院畫派之間的畫家，如謝時臣和後來的宋旭等。這些畫家都承襲沈周晚期風格的若干特徵，其中最明顯的是他所採用的厚而鈍的線條 —— 但整體而言，這種線條畫法卻似乎是沈周以後的吳派畫家所不屑為之的。

　　無論如何，到了沈周晚年，他的畫作已廣受歡迎，且臨摹者眾。稗官野史甚至記載，沈周在垂暮之年，決定購回自己早年的一些作品，然而，因當時贗品流傳很廣而且幾可亂真，以至於他買回了部分偽作，卻仍不自知。[16] 不論此事是否屬實，我們應該可以從中得到一個教訓：由於沈周的偽作成千上百，因此在鑑定其真偽時，千萬不可過於自信。

草木鳥獸圖　除了山水畫之外，沈周偶爾也畫些含蝦蟹在內的花鳥動物圖。存世這類作品則以1494年的一部共計十九開的《寫生冊》最為出色（圖2.22）。以其中一幅描寫蝦與蟹的冊頁而言，其精妙之處在於，沈周以濡濕而明快的水墨來描繪活生生的動物，雖筆墨縱逸明

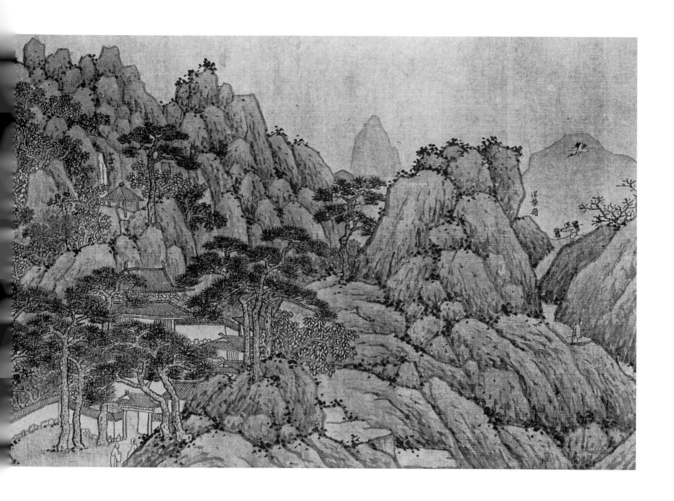

顯可見，但仍逼真地捕捉堅硬的甲殼以及靈動的肢節。十五世紀稍早的畫家曾嘗試設色的濕
筆（即所謂的「沒骨」，這種畫法將在孫隆的作品裡討論，見圖4.1）或水墨的濕筆畫法，而
沈周很可能看過他們的畫作。對中國人而言，這種風格頗為適合這類題材；但文人畫家向來
看不起這種風格與題材，舉例來說，南宋末年偉大的禪畫家牧谿即被後來的畫評家斥為「麤
惡」，因為他兩者兼而有之，不但淨畫一些蝦子等尋常題材，且筆墨太過流利自由，過於具
象，因而無法符合傳統對筆法的要求。

　　沈周在畫冊上題辭時，審慎地告訴觀者，這些作品都只是遊戲之作而已。他寫道：

　　我於蠢動兼生植，弄筆還能竊化機。明日小窗孤坐處，春風滿面此心微。戲筆。此
　　冊隨物賦形，聊自適閒居飽食之興。若以畫求我，我則在丹青之外矣。

　　以上題材雖被列為末流，但象徵儒家美德的植物主題卻被認為相當值得尊敬，並不需要
畫家作任何辯解，如竹、蘭、菊（此與陶淵明有關）、松以及梅等。沈周也和大多數的文人畫

2.22 沈周 蟹蝦圖 取自寫生冊第九幅 1494 年 冊頁 紙本水墨 34.7×55.4 公分 台北故宮博物院

家一樣,偶爾畫些這類的作品。其他種類的草木在繪畫中較為少見,而沈周繪有三株古檜的力作(圖2.23),則可能是史無前例的。這三株檜木是西元500年時,由一位道士在蘇州北部虞山的一座寺廟內所植,共有七株,稱為七星,這三株居其中樹齡之長。沈周於1484年與友人吳寬相偕到此處訪勝,作了這幅畫。[17]

　　沈周在畫中只描繪樹幹以上的部分,並將其中兩株的頂端切去;他在其山水手卷中也作了相同的設計,設定畫面的上下界限,使得畫面僅出現景物的一部分,這樣的作法也有同樣的效果:使觀者更為接近主題,甚至進入主題之中,觀者便能(就此處而言)直接面對畫中粗壯的樹幹與伸展的枝椏。儘管這些枝幹交錯重疊、彎曲或甚至糾結,卻未脫離樹木生長的原理和空間排列的原則,而不至於無法辨認,後世的次要畫家在創作同樣的題材時,這種手法也時有所見。

　　同樣地,沈周並不像其他畫家一樣,將這些樹木誇張地畫成宛如動物般的形狀;詩人們喜歡以「蒼龍盤旋」、「青猿展臂」及「巨鷹搏兔」等字眼來形容古樹的姿態,因此畫家極可能受其影響而作了類似的誇張描寫,有些畫家則為了較易給人深刻的印象,而如此描繪。沈周畫中的檜木固然有變形及暗喻的效果,但都是樹的真貌,而非僅出自創作者個人的想像。這張畫的偉大並不在其想像的趣味;沈周以與題材相當的蒼勁渾成筆法,動人地描繪出古木千年中緩緩成長的面貌,以及千年裡歷經寒暑的形容。

　　這幅畫的筆墨是屬於沈周中期那種筆法和主題彼此契合的風格,他在淺淺的空間內創造了一進一出的動感,並表現出樹皮粗糙的質感以及提示光線的明暗變化。就其適用性而言,

2.23 沈周 三檜圖 1484 年 卷（局部） 紙本水墨 11.5×120.6 公分 南京博物院

此作可堪媲美畫家三年後所作的《雨意圖》（圖2.16），後者同樣也是以細膩地描繪客觀現實，
來傳達出主觀的經驗。不過，沈周晚期山水畫中所使用的寬而平的線條，以及強調平面圖樣
的手法，卻絕不適用於這一類的題材。

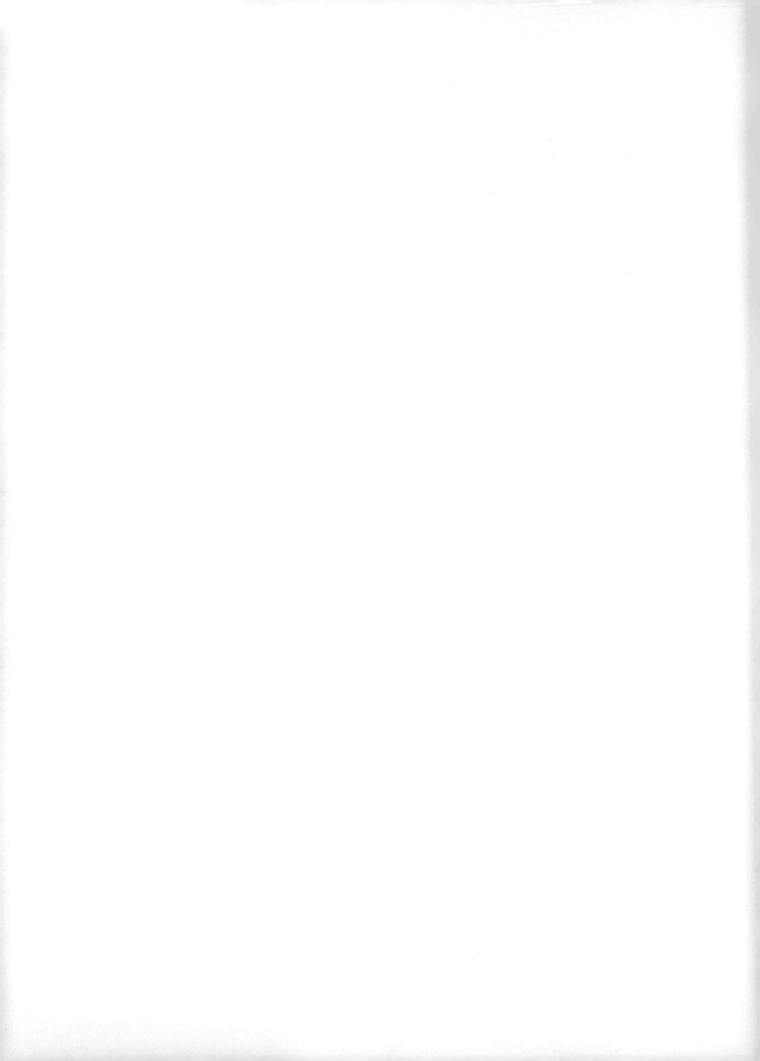

第3章

浙派晚期

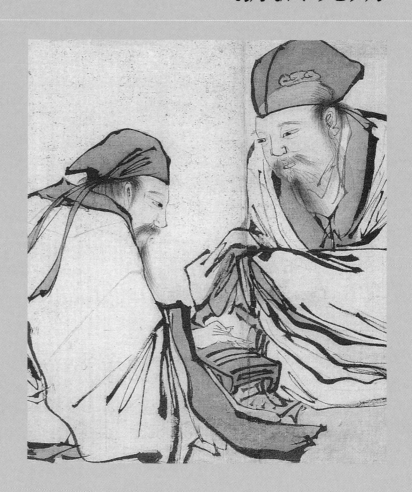

第一節　繪畫中心 ── 南京

南京城在明初曾盛極一時，1421年明成祖遷都北京後，流失半數人口，昔日的繁華消磨殆盡，只剩下陪都朝廷的空殼子。不過，即使政治與軍事中樞北移，南京因位居中國最富庶、物產最豐饒地區的中心，所以仍具有地利之便；就如明末作家顧起元所說：「天下財賦出於東南，而金陵為其會。」南京雖非主要的產業中心 ── 其紡織業無法與蘇州相比 ── 但仍是一個貿易重鎮；商業活動，加上規模較小但大致上仍行禮如儀的政府，及其大批官員留駐南京，使得南京及時恢復了明初時的顯赫地位。在理論上，官商雖然分屬兩個差距很大的社會階層，但南京一如蘇州，雙方往來卻很活絡：官員與宗室雖然不准從商，但卻私下透過家人和僕從進行交易；匠人及小本商人往往在致富後進入仕途，他們通常是靠著行賄來謀得一官半職，但也因為財富能提供接受良好教育的物質基礎，受教育於是成了進入仕途的關鍵。

金錢不但是權力之源，同時也是個人與家族聲望的一個憑藉，而且，聲望也可因贊助作家與畫家而更形增長。至十五世紀晚期，南京的智識和文藝活動已與蘇州不相上下。南京的重要文人雖然偶爾也寫寧靜、引人深思或具教化啟發意味一類的文學作品，如詩或論文等，但所投注的心思卻不如在散曲及雜劇等「表演文學」來得多。有一些作者本身也是畫家，例如將在本章和第四章出現的徐霖與史忠。繪畫與文學的走向在某些方面頗為一致。如果說蘇州繪畫的一般特色是較文人的、詩意的，南京繪畫則是與當地的通俗文學息息相通：偏好敘事性的主題；喜愛描繪人物與其所處的情境；以及喜歡各種堪稱是戲劇性的效果等。對於我們即將討論的某些畫家而言，繪畫就某方面來說，似乎是一種表演藝術，就跟吳道子以及歷代喜於自炫的畫家一樣，吳偉常常在驚歎不已的觀眾面前揮毫作畫，以表現其高妙精湛的畫技。相形之下，我們也可以注意到：從未有文獻記載有人曾當面看著沈周作畫。

十五世紀末和十六世紀初有一段時間，活躍於南京的重要畫家的數量可能凌駕蘇州之上。其中有些是南京本地人士，其餘則大多數都來自外地，他們被南京宜於藝術發展的氣氛，以及該地舒適、逸樂（南京的娛樂區一向有名）、不虞匱乏與各式各樣的贊助來源所吸引 ── 從小本商人到各階層的官員，乃至於在上位的宮廷人士，都給予畫家贊助。這時南京的繪畫面貌各異，而這毫無疑問地反映出贊助者的多樣性，不過，我們並無足夠的證據可將各種畫風與特定類型的消費者品味聯想在一起，而只能臆測；如此一來，往往產生了各種曲解或甚至不公平的危險。例如，我們常常會將喜好炫耀和粗俗的品味編派給商人。

按照我們在前面一冊和前面兩章的寫法，讀者或許會以為，所有的文人雅士都具有一些

相同的偏好和品味；而且，在我們所討論過的特定文人圈子裡，情況似乎正是如此 ── 譬如元代的吳興、嘉興和蘇州、以及明初的蘇州就是。但我們不能因此而認定，這些偏好在全中國都相同，並且以為在杭州，甚或福建、廣東等次要中心的文人仕紳和官員，就不支持當地的畫家，或不喜歡當地的畫風，其中也包括了那些被後世最權威的畫評家貶為低級的作品。戴進便受到當時一些重要士大夫的資助和激賞，而在他之後的下一位浙派大師吳偉亦然，雖則一般都認為這兩人畫作中主要的風格，多少有異於「文人趣味」。顯然地，在我們現在所討論的這段時期裡，浙派風格在南京和北京都很受歡迎，其不僅在宮廷如此，於市井間也頗受好評；而戴進、吳偉和其他畫家在風格上的創新，則有部分是因為贊助人增加，需要滿足各種要求所致。

探討院畫風格乃是本書第一章的主題所在，而本章將討論的畫家，則在大體上代表了該「院畫」風格的延續，雖則，我們將會見到，這些畫家大多有意掙脫這種畫院的流風。其中有些畫家乃是在北京的畫院裡工作，其他則活躍於南京，成為宮廷之外的職業畫家（根據目前已知的史料，此時畫家在南京宮廷中是否活躍，我們不得而知；假定他們很活躍，可能是因為有些人在南北兩京之間轉任調職的緣故）。例如，此派畫家的中心人物吳偉，既是北京的宮廷畫家，同時也是南京的職業畫家，這證明了此時畫家的流動性非常大，而這正是畫壇的一種社會流動（social mobility）。

第二節 吳偉

生平事蹟　吳偉1459年生於現今湖北省的武昌。[1] 家族以往曾出過著名的文官，但他那受過良好教育、中過舉人的父親，據說因沉迷煉丹而散盡家財，此外還好收藏字畫。父親在家道中落後去世，吳偉於是成為孤兒，雖然吳偉受教育意在仕進，卻從此仕途無望。據說，吳偉是在無師自通的情況下學畫的，可能是藉著與畫家往返和勤研父親書畫蒐藏所得。吳偉係由一位地方官員撫養長大，十七歲時前往南京尋求成為畫家的機會。

在吳偉的贊助人中，有一位朱姓貴族，官居太子太傅，同時也是朱能（1370–1406）之後，襲其爵號曰「成國公」。吳偉最為人所知的綽號「小仙」，即是此人所取。這個別號（雖然並不很嚴格地）將吳偉比喻為道教仙人，正可顯示出時人對他的看法，以及他因為這種不沾塵俗、不因循傳統的人格特質而獲此聲名。他這種特質似乎是天生的，但也可能是利用大眾喜好畫家浪漫不羈的「波希米亞式」形象，而刻意為之。

吳偉的經歷與落魄文人畫家的模式極為一致。這種模式中的文人都是在科舉落第後，轉而以繪畫謀生。其社會地位脫離常軌，因為所受的教育並未投入正常途徑：亦即博學多才，卻無祿位。一般而言，在中國，這類畫家往往會在生活和藝術當中，培養出一種孤僻的態度，或至少表現出些許不受傳統或成規束縛。那些社會角色較為確定者，則易於受之規範。

在以後的幾章裡，我們將會碰到其他例子，清朝也有這類畫家，十八世紀的「揚州八怪」即是顯例。

吳偉揚名於南方，所以後來被延攬至北京；當地官員久聞其才，歡迎並推薦他到宮廷裡，因而成為仁智殿待詔及錦衣衛鎮撫。憲宗皇帝似乎頗為欣賞他的畫，也喜歡他這個人；吳偉不僅可以出入內廷，而且可以在皇帝面前放浪形骸，要是換了別人，這種舉動不被斬首，至少也會丟烏紗帽。明末的《無聲詩史》記載了一則軼聞：「（吳）偉有時大醉被召，蓬首垢面，曳破皂履跟蹌行，中官扶掖（腋）以見，上大笑，命作松風圖，偉詭翻墨汁，信手塗抹，而風雲慘慘生屏障間，左右動色。上歎曰：真仙人筆也。」

然而，吳偉不容批評，且公然鄙夷達官貴人，以及屢屢拒絕索畫的作風，終於招惹眾怒，以致被逐出宮廷，返回南京。他在南京的行事，《無聲詩史》中有生動的記載：「偉好劇飲，或經旬不飯，其在南都，諸豪客日招偉酣飲。顧又好妓，飲無妓則罔歡，而豪客競集妓餌之。」難怪後世耿介的文人藝評家對吳偉的畫作評價不高，他們認為，一幅畫的優劣是與畫家創作的動機息息相關的。

憲宗於1488年駕崩，孝宗即位為皇帝，年號弘治（1488–1506）。弘治初年，吳偉又奉召入宮，升為錦衣衛百戶，最風光的還是受孝宗賜「畫狀元」印。孝宗對他寵愛有加。當他要求告假返回武昌老家「祭掃」時，欣然獲准；然而數月以後，欽差便來到家中召吳偉回京，孝宗並贈送他位於京城繁華地區的宅第一幢。兩年後，吳偉稱病，再度逃離宮廷，返回南京，並卜居於秦淮河畔。吳偉有四個妻子，而且至少有四個兒女；在他南來北往期間，妻子兒女是否同行，我們不得而知。1506年，武宗即位，吳偉於正德三年再次奉召。但就在他準備隨欽使赴北京時，卻因飲酒過量而死。此時為1508年，吳偉年僅五十歲（依照中國算法）。

總之，吳偉的事蹟說明了畫家與贊助人之間的新關係，以及一般人對於畫家社會地位的新觀念。畫家特立獨行與世人對其包容的態度，當然不是新鮮事。道家哲人莊子約在西元前三百年談過一則關於畫家的故事：國君召集一名畫家與其他畫者一起前來作畫，結果這位畫家遲到，隨後便為人發現他衣衫盡除，懶散地坐在屋外的草蓆上。國君見狀於是說：這才是畫家本色。五世紀的顧愷之也是一位古怪畫家的典型；而八世紀的吳道子（吳偉有時也被喻為吳道子 —— 兩人同姓純係巧合，但我們如果相信個中的微妙關聯，那麼這點也不無意義）則是「天賦異稟」最知名的先例，他能超越成規，作畫時相當篤定而自在。十一世紀以來的文人畫家提供了無數嚴峻拒絕求畫的例子，晚唐及其後「瀟灑」的潑墨畫家也表現出脫離常軌的繪畫技巧（除了吳偉在憲宗面前表演《松風圖》一例之外，還有一則關於吳偉的逸聞：有一回吳偉在酒宴中取了一枚蓮蓬，沾上墨，在紙上來回地印拓，正當賓客驚訝不已，不知他到底在做什麼的時候，吳偉已將這些被濡印過的蓮蓬墨跡變為一隻螃蟹，而完成一幅《捕蟹圖》）。

吳偉作風的新穎之處，在於他將種種不隨流俗的畫風，與在宮廷的服務，以及對於民間

各階層贊助人的仰賴，取得相互的協調。我們從吳偉的相關事蹟可以看出，他不屈從的態度和奇僻怪行的特質並未妨礙了他，反而有幾分是造成其成功的因素。元代許多文人必須靠做官以外的途徑謀生，於是開啟了以文藝才華作為收入來源、而又不至於淪為受雇工匠的新模式。仰賴贊助者資助的模式也發展並延續到了明代，甚至廣及職業繪畫的領域，而以往在職業繪畫的領域之中，這種模式則是被視為頗不適當的。戴進受到大臣的支持，正證明其畫作名氣之高，同時這些人的青睞也提高了他作品的聲望。戴進作品受到歡迎（除了畫作本身的品質之外）的原因很明顯：他的作品呈現了浪漫與田園意象兼具的引人特質，這是求畫人所喜愛的，同時，藉著半即興式的寫生速描，畫家去除了保守或院畫畫風的沾染。這裡又是一個模範；吳偉的成功顯然是奠定於戴進的成就之上，而其畫作的吸引人之處，也與戴進繪畫大抵相同，但吳偉還兼具了豐富多變的人格特質，以及令人愉悅的「藝術」行徑。這點必然是吳偉名聲響亮的部分原因，否則，他能大享聲名實在是令人難以理解的，因為他現存的作品中，沒有一幅夠得上「天賦異稟」的美譽。即使相傳他最擅長的大幅畫作、壁畫和屏風，均已遭到毀壞，我們還是盼望能夠有一兩幅傑作流傳下來。

人物山水畫　吳偉的一些作品顯然師法戴進，而這些作品最能說明何以他被歸為浙派畫家。這類作品可能多為早期所作，但因他流傳下來的畫作（除一幅之外）都未紀年，所以我們也無法完全確定他與戴進風格有關的作品是否全屬早期之作。

　　《寒山積雪》（圖3.1）是個很好的例子，全畫的構圖一側以垂直層疊，另一側則為水平分布，屬於可能由戴進首創的標準構圖，而這種構圖若非戴進首創，至少也是因他而大受歡迎；浙派往後的大多數畫家在其無數的畫作中都如法炮製（我們應該可以立刻注意到，本書的作品是多種面貌的一時之選，因此我們看不到大部分浙派畫作中單調刻板的特色，尤其是後期作品。讀者如果想仔細瞭解明代繪畫，可以自己瀏覽已出版的、數以百計的浙派畫作，便會發現這項事實）。[2] 大塊的山石，其中有些還傾斜不穩，而且是以粗糙厚重的筆法描繪，而強烈的明暗對比則可以代表陽光和陰影，或者是積雪及暴露的泥土。

　　舉步維艱的旅人與其僕從的身影，被安排在畫面前方，身後則是前景的斜坡；兩人的身形是以震顫、剛勁的線條鉤勒而成。樹木和石塊也都運用了同樣遒勁的筆法。畫家似乎刻意在畫中各處製造這種生動的效果。周文靖1463年的作品（圖1.20）之中，可見對宮廷繪畫保守態度的最後堅持，以及對宋代浪漫作風的敬意，而吳偉的畫作在時間上，可能只晚了二、三十年，代表的是戴進所開啟的新風格占了優勢，而這種新畫風正是吳偉發展的起點。

　　《春江漁釣圖》（圖3.2）是一對立軸的其中一件，與《寒山積雪》形成既相近又具啟示性的關係，似乎是吳偉較晚期的作品。兩作的構圖大致相同，但是前景拉近了，因為加大人物的身形，以及截斷河岸與圓石，且河岸圓石因為被截斷，所以並沒有完全被畫面所範限，

3.1　吳偉　寒山積雪　軸　絹本水墨　242.6×156.4 公分　台北故宮博物院

3.2　吳偉　春江漁釣圖　軸　絹本淺設色　186×97公分　藏處不明

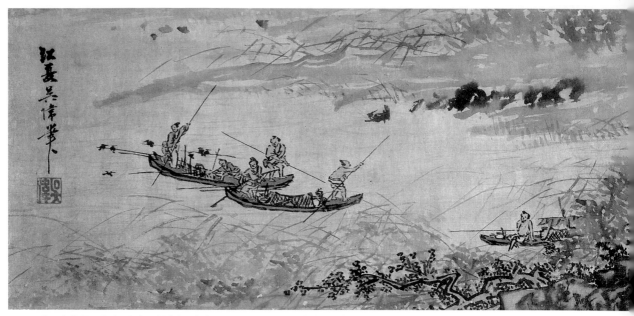

3.3 吳偉　漁樂圖　卷（局部）　紙本水墨設色　27.2×243 公分　加州大學柏克萊分校美術館

是以彷彿要一躍而到觀者的空間來。觀者因此在更直接、更戲劇化的情況下，參與畫中景色，而不再像以往只是在畫中看到一個完全獨立的空間而已。懸崖同樣也幾乎伸到前景，往上則突出於構圖的上緣之外，其用意相同。這幅畫的空間自崖後往前斜向展開，此種方式日後也被吳偉的追隨者張路所繼續開發。

不過，比這些更為激進的變化乃是筆法。《寒山積雪》以粗放而潦草的筆墨描寫冬景，但只限於線條鮮明的輪廓內，目的是在表現岩石的粗硬表面。也就是說，這種筆墨仍是傳統表現輪廓與皴理手法的一個要素。在《春江漁釣圖》中，這種粗放筆法的用意，更像是元代晚期文人山水畫的筆墨，其目的在構成塊狀，而非畫出其輪廓或清楚地呈現出形狀或表面，因此，多少如它所呈現的物形一樣，也成為這張畫的「主題」。這裡可以確定的是，文人畫家的理念和方法已經侵入了浙派畫風，而這種現象在吳偉作品裡的其他方面也是如此。同時，這種筆墨遠比文人畫所能接受的尺度更為自由及不受拘束，而文人畫中若有這種表現的話，無疑也會被認為沒有章法。吳偉是在追尋一種極其隨興而大膽的效果，隨著筆勢節奏而自由發揮，讓筆法的頓挫支配其鈎繪形象的能力。畫家的筆觸紛繁而潦草，且不斷地呈現出各種角度的轉折變換，以儘量製造出畫面的動感。而這些都令觀者困惑不已，而且，這對觀者瞭解空間關係，或領會畫中景物的形貌與結構，幫助並不太大；例如，若要瞭解前景斜坡上如麻的活潑筆劃乃是樹木的話，便非得需要一番努力不可。這種瓦解物形的手法，本身就是一種風格獨立的主張：早期的院畫家都認為，必須將其主題鉅細靡遺、完完整整地告知觀眾。吳偉要求觀者以這種方式來參與他畫中的景致，其用心隱然是在拒絕舊有的院畫形象：亦即畫家只能繪製工整而不帶個人情感的作品。

　　此一畫作在結構上作了如此極端的轉變,然而,卻還是囿於這麼制式的構圖之中,這一點也讓我們得以更進一步地瞭解吳偉的處境及其成就的本質為何。要他作畫的人正如任何時代、任何地方的藝術消費者一樣,都是囿於過去的繪畫經驗,這些人只對傳統的主題、形式與技法有反應;他們對熟悉的事物感到安適,但最後又因熟悉而厭煩,進而要求新奇。就像所有的優秀畫家一樣,吳偉面臨著一種兩難處境:一方面由於自己亟欲走出獨立的路來,同時也為了迎合大眾求新的趨勢,因而亟思打破傳統舊規;另一方面他也瞭解,如果脫離舊規的幅度過大,必然會招致失敗。具有創意的偉大畫家敢於能大膽躍入全新的形式領域,從而創造出至少能跟舊法度一樣行得通的新章法;而才具較淺的畫家即使是在最輕心隨意時,也還是必須比較謹慎行事,他們深知自己不能逾越某些限制,如此才不會違背大眾的願望,乃至於無法與其溝通(或「不被瞭解」)。吳偉並不是以創造新形式或新意象而知名的畫家;他通常滿足於以大膽的新方式表現舊的主題,而且總會保留足夠的熟悉感,以確保其可讀性。

　　吳偉師法戴進之處,不僅表現在如前所述諸河景構圖之中,《漁樂圖》卷(圖3.3)亦然。《漁樂圖》是一幅手卷,主題與風格和戴進的《秋江漁艇圖》(圖1.17)也很相似。我們如果比較兩者將會發現,以十五世紀中葉的眼光來看戴進的畫似乎極不落俗套,但若從十六世紀初期來回顧的話,他的畫只不過是以新筆法來取代舊筆法而已。吳偉作畫較為自由,為了讓技法能應付當下情節之敘述或暗示之需要,他不惜觸犯傳統的禁忌。此處他揚棄戴進畫作粗獷有力的筆法;也拋棄了他自己在《春江漁釣圖》裡銳利、有如刀削斧劈的筆觸,而以更寬闊濕潤的筆墨來描繪大部分的山水。畫家將冷暖色調與水墨放在一起,造成豐富的色彩效

果，而且將它們混合或任其自由流動，形成一處處斑駁且易於引人聯想的區域，往往會令西方觀眾想起印象派風景畫中的一些段落。人物、房舍和舟楫彷彿是用筆尖壞了或被修剪過的粗短毛筆畫成的，為的是作出同樣粗短且不優雅的線條；在中國繪畫風格的品級中，較精緻的描繪並不適合用來表現低下階層庶民生活的主題。

從戴進以降，畫院與浙派作品所能接受的主題範圍似乎日益狹窄。早期院畫家常畫的「古事」已較少見。大多數作品都描繪由來已久的象徵性主題，不禁使人感到畫家極少在創新或是將舊主題賦與新解釋的方面用力。這種對於歷史和其他特定主題失去興趣的現象，可能可以視如宋初繪畫中類似的發展，其中反映出畫家希望處理較普遍性的，尤其是大自然的主題。這種情形也與元代和晚期文人畫（或十九世紀歐洲的一些繪畫）不再強調主題的情況類似，當時畫家所日益關心的，乃是純粹形式的問題，因而對於特定的主題較不注重。

然而，這些都不足以說明浙派畫作中主題的性質與作用。大多數作品可說都是墨守成規與因襲之作；同樣的主題不厭其煩地一再重複，其中有許多取材自南宋繪畫，或者至少是屬於南宋所流行的類型。這種類型不僅表現出大自然的意象，同時也透過人物與周遭環境的關係，表現出人在大自然裡的特殊經驗，或是對於自然的反應。這樣的例子包括了人與險惡世界激烈爭鬥的主題，譬如：旅人在亂石嶙峋的山谷中迂迴而行；而在文人雅士觀瀑或聆聽松風，則是刻意以接觸自然的方式，使心靈與情感獲得清明；而文人隱士在山間的小屋有朋友來訪，則表示既能遠離人世污染，又能與志同道合的好友相伴為樂；漁樵圖表現的乃是在大自然中怡然自得且專心投入的單純生活。除了第一種之外，其他都是理想化的主題，而這些繪畫中所具現的理想（一如南宋繪畫），正是宮廷中的達官貴人和城市裡為俗事所羈絆的官宦商賈的共同理想。這些人困於環境與抉擇，對自己所鄙夷的「塵世」依戀太深，因此實在少有人能夠實現這種理想。

這些畫作可以讓人神遊遁入田園生活，也提供了其他幾種擺脫社會束縛的方式。其所傳達的，既非畫家（如沈周的《夜坐圖》）也非贊助者所親身深刻體會的情感與經驗，其畫作主題也無任何特殊的情感關聯（不像元代及其後作品中的別墅及山莊，都是為其屋主所畫），這些畫也未表達出對周遭環境的喜愛，亦即畫家或觀眾當時所處的時空（一如沈周的《虎丘圖冊》）。從當時在南京或北京所完成的這些畫裡，除了暗示之外，事實上我們對於明代中葉兩京的生活幾乎一無所知。也就是說，我們所討論的主要是一種逃避現實的藝術。

就像戴進所畫的，吳偉筆下的漁夫及其生活，乃是屬於理想化的類型，他個人並未參與其中。十世紀趙幹的名畫《江行初雪圖》[3] 則是後者的最佳範例，畫家仔細觀察漁人生活，產生了同情的瞭解後，便生動地描繪出漁夫的勞苦與其生存的艱辛。而在戴進、吳偉和浙派其他描繪同一主題的作品當中，漁夫則是住在另一個世界，就像歐洲田園神話裡的牧羊人和牧羊女一樣，此一世界僅僅存在於世故的城市人的共同想像之中，這些城市人對單純樸素的環境有著浪漫的憧憬，但對於牧羊或捕魚的真實情況則漠不關心。吳偉的畫描繪漁村忙碌的

生活，使人頗感興味，畫中的漁夫和其家人忙著工作，並享受生活中片刻之樂，他們撐船、撒網、收網、飲酒以及聊天，一點也不受河流以外的那個大世界所干擾。

陳邦彥於1721年在卷後所寫的題跋竟然指出，畫家對於漁家環境裡「煙波」的瞭解，遠較漁人自己還更為深刻而真切。除此之外，這首詩寫景兼具淡淡玄思的特色，倒是與吳偉的畫相得益彰。詩的結尾是：

漁船一葉天地間，翻覺船寬浮世窄。與漁傳神具妙手，滿眼江湖紙盈尺。煙波情性漁不知，令漁見畫漁還惜。

人物畫　吳偉在人物畫方面的非凡技巧，就許多有其署名的作品來看，頗令人激賞。然而，這些畫風格多變，想要找出一種獨特風格，或斷定哪些才是真正出自畫家手筆的作品，並非易事。他的人物畫可分為「粗放」與「細膩」兩類；至於他如何決定該用粗放的、一揮而就的筆法，抑或精緻的工筆，則可能牽涉若干因素，其中包括對主題、目的、無疑地還有對贊助人意願的考慮。他對於道家仙人、禪宗高僧或漁夫、農人、樵夫等低下階層人物等題材，通常採用粗放的風格，而這種畫風一般也用於掛軸，以便陳列在需要強烈裝飾的場所。而細膩的風格則用來描繪儒家文人和美女，而且最適合於手卷和畫冊這種需要近觀的形式。但有時立軸也會採用細膩風格，正如手卷也有採用粗放風格的。粗放大膽的畫風大抵承襲吳道子的傳統，細膩的風格則屬顧愷之一脈。[4] 總而言之，吳偉可說是明代最多才多藝的畫家之一，雖然兩樣畫風都擅長，但仍以粗放的作品最為著名。毫無疑問地，這就是為什麼王世貞會說：吳偉的畫風「宜畫祠壁屏障間，至於行卷單條恐無取也。」[5]

《二仙圖》軸（圖3.4）是吳偉粗放風格的佳作。畫中人物可能是流傳於民間的道教人物「八仙過海」的其中兩位；此二人正要渡過波濤洶湧的大海，就跟八仙常見於畫中的形象一樣。前面這位似乎是李鐵拐，他的軀體在靈魂出遊時被焚毀，因此魂魄便附在一個跛丐身上；他要騎著鐵拐凌波渡海，這根拐杖不可思議地飄浮於海上。元初道釋人物畫能手顏輝曾畫過李鐵拐（見《隔江山色》，圖4.3），其風格廣為明代浙派和院畫家所模仿。例如，吳偉在弘治畫院的同僚劉俊，就是顏輝風格的追隨者，而且，吳偉有些作品，其中也包括《二仙圖》在內，便沿襲了這種風格中的一些重要的特徵。遒勁而深重的衣袍畫法，生動的姿態，以及緊繃的肌肉，尤其是臉部向後緊拉的雙唇，以及表情十足的大眼，在在都是顏輝作品的特徵。這種風格正好與浙派後期畫家所處時空的藝術脾性相吻合，也就是要求生動和活力，而且，其對強烈效果的重視，更甚於宛轉微妙。

在此，如其在粗放山水畫裡的表現一樣，吳偉運筆的速度快，使得線條忽粗忽細，或是忽作轉折。這種筆法在許多地方都顯示出了我們所稱的「草筆」的特質，其快速往復的筆勢固然展現了畫家手部肌肉運筆的能力，但卻不得不在寫景的功能上稍作犧牲。吳偉發展出這

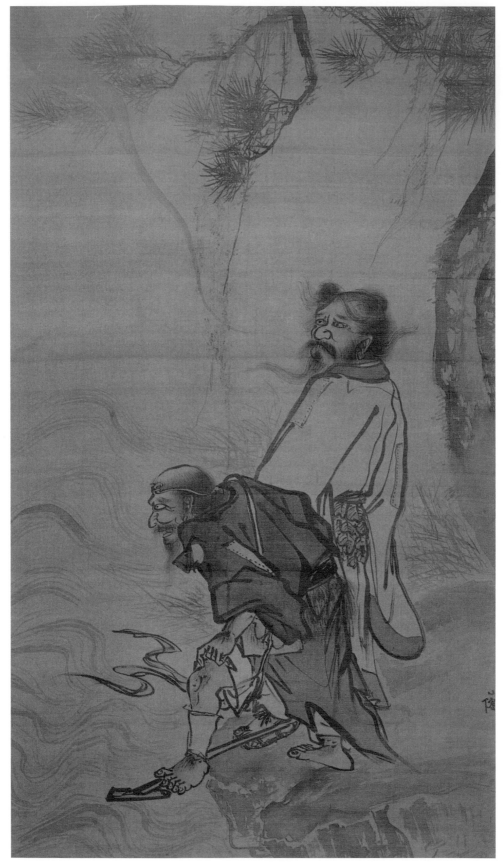

3.4 吳偉 二仙圖 軸 絹本水墨 174×94.5公分 私人收藏

種畫法並使其普及；我們可以看到其追隨者張路，以及明代南京與蘇州的其他畫家，也都使用這種畫法。而這種畫法的一件重要典範，則是十三世紀南宋大師梁楷的《六祖截竹圖》。[6]

　　吳偉畫中的人物係由幾筆鈎畫而成的松樹所圍住，也使人想起梁楷的構圖。梁楷的生性怪異，自稱「梁瘋子」，他性喜飲酒，自願離開宮廷畫院而居住在禪寺裡。在個人作風與藝術行徑上，他都是吳偉的榜樣，或者，至少可說是其前輩。這兩人畫風、人格與生活模式的雷同之處並非偶然；我們可以在以後的幾個例子中看出，這類的關聯性在明代大多數的繪畫中處處可見。而這個現象將在下一章裡討論。

　　在粗筆畫法之外，乃是另一種不用暈染，或只有些微暈染的細筆描法。幾乎從北宋晚期的李公麟開始，白描畫法就不斷為職業與業餘畫家所使用；我們在討論此法於元代的使用情形時（參見《隔江山色》〔再版〕，頁171–72），曾舉出張渥和陳汝言的畫，來說明這種白描法與社會階層流動間的關係。到了明代，幾乎只有職業畫家才使用這種畫法，可能因為當時大家都瞭解到：這些職業畫家比業餘畫家能更高明地運用這種畫法。吳偉尤為爐火純青，不論關於哪種主題或是應哪種場合所需。《鐵笛圖》卷（圖3.5）是吳偉在這方面的最傑出之作，而且似乎也是他存世唯一一載明紀年的畫作。畫上題款（書中圖版未錄）為：「成化甲辰（1484）四月二十八日，湖南吳偉小仙畫。」（如前所述，其出生地武昌其實是在今日的湖北省境內）。

　　畫中有一位文人坐在花園裡，身旁的石桌上擺著書籍與毛筆。一位女侍手持鐵笛；這位文士似乎正準備為兩位迷人的姑娘演奏鐵笛，她們坐在他眼前的矮凳上，其中一位以半透明的扇子遮著臉，另一位則將菊花簪在髮上。這位文人可能就是元朝學者楊維楨（1296–1370），我們之前曾提到他是作家、書法家以及畫家（見《隔江山色》，圖2.23、圖4.26；〔再版〕，頁100、194、200）。他自稱「鐵笛道人」，是以自己吹奏的樂器為名，其人狎妓則是眾所皆知的事；而這幅作品可能就是在說明他的一些風流韻事。

　　畫中人物所使用的線條鈎勒，保存了部分流利曲線的特質，而這種特質與自李公麟以來的白描傳統息息相關，有時也被描述成有如「行雲流水」一般。同時，在受過完整技巧訓練的畫家筆下，這項特質更能表現出畫中人物的形體及關節，而這通常是業餘畫家做不到的；業餘畫家更著重的是如何引起思古之幽情，而不在於如何呈現敘述性的自然靈動。吳偉讓畫中人物安穩地坐著，在空間裡自然地轉身，並停留在特定動作的瞬間。毛筆所描繪的樹木和岩石也同樣具有敘述性，而且隨著物體肌理結構的不同而產生變化，而非局限於固有技法，只求畫風純淨。

　　吳偉在《美人圖》（圖3.6）裡所表現的，並不是純粹的白描畫法，但除了少許的暈染與些微的線條粗細波動之外，這張畫仍具有與白描法一樣的精緻和嚴謹。畫中的女人以側面出

3.5 吳偉 鐵笛圖 1484 年 卷 紙本水墨 32.1×155.4 公分 上海博物館

現，低垂著頭，神情憂鬱地向前走著，而她肩上所掛的錦袋裡有一只琵琶。畫家只簽上了名，而時人在畫上所題的三首詩中，也沒有提供任何有關畫中人身分的線索；一位後來的詩人在其詩作中加註說明，說他「不識當時意」。也許這是吳偉在南京所認識的一位妓女；也許他想到的是趙五娘，趙五娘是十四世紀中葉《琵琶記》一戲中的女主角，她帶著琵琶，長途跋涉到京城尋找她的夫婿。不管畫中的女性是誰，在吳偉的深刻描繪之下，引起了觀者對其身世的好奇。畫上沒有任何布景，一個孤獨的人影站在一張空白的畫紙中央，更增添了孤寂之感。

這是吳偉最好的傳世作品當中，又一幅出色的人物畫；這些畫讓我們瞭解吳偉為何特別受到推崇，而且還是一位很有影響力的人物畫家。在《美人圖》中，我們也見到了另一種可能是吳偉首創的畫法，南京與蘇州畫家在下半個世紀裡繼續發揚光大。而這種畫風的最大長處，在於線描中的敘述或刻劃角色的效果，已與其本身書法性的功能取得了平衡。他的線條非常流暢，綿延不絕，經常是平滑柔順地移動；有時會忽然轉折，或筆鋒不離紙面地回到原線條上去，有如書法的草書。線條描繪的特性有助於人物性格的描寫，平順或震顫的筆法能塑造出安詳或興奮的不同心境。吳偉對這兩種手法都運用自如；此處較安靜的風格才適合其表達需要，是以他採用極細膩的筆觸，恰到好處地傳達出他所欲挑起的纖細情感。較有生氣的「逸筆」，則只在幾個段落中稍微用到。他所運用的線條有時細如髮絲，有時則乾筆擦到幾

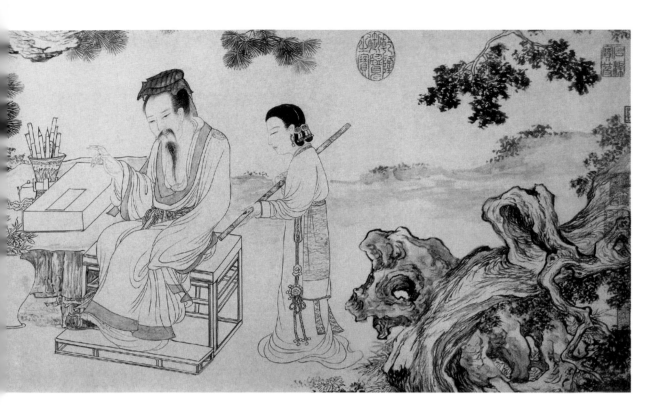

乎消失，或者是讓線條減至最清淡的色澤，但絲毫未損及其筆觸之明晰肯定，亦不使之流於漫無目的，這種畫法的特色透露了這張畫可能是以快筆完成的，而且還顯示著受過卓越技巧訓練的畫家所具有的從容不迫；大部分的晚期模仿者會使自己的作品技巧看起來更為用力，然而卻沒有他畫得好。

第三節　徐霖

　　和吳偉幾乎不相上下，不但具有精采的人格特質，同時也代表著新城市的古怪藝術家乃是徐霖（1462–1538）。很遺憾地，徐霖存留下來的作品，並沒有顯示出足與吳偉抗衡的繪畫成就，並且還不禁令我們懷疑，他生前那麼成功的基礎究竟是什麼？其生平傳記最近由房兆楹巧妙彙編，並且以有趣的方式呈現出來。[7] 我們在這裡對於徐霖異於常人的一生，只作一個大略的敘述。他不但在許多方面與吳偉遭遇相似，並且與吳偉一樣，也被其他不遇的文人視為頗具吸引力與鼓勵作用的榜樣，這些文人必須利用藝術天分賺取生活所需，卻又不能有淪入傭傭畫家之虞。

　　徐霖出生於南京，自幼天資穎異。六歲能詩，八歲能書。十三歲通過生員的考試，繼續攻讀以便通過層層科考，獲得官職。然而徐霖並沒有專心念書，反而將精力花在作詩和繪畫

3.6
吳偉
美人圖
軸　紙本水墨
125.1×61.3 公分
印地安那波利斯美術館

上，流連於音樂、女人與酒肆之間，人們不認為他是位嚴肅的學者，而只是一位紈褲子弟。連續好幾年，徐霖都未曾通過鄉試，最後，在1490年代，他終於被學校開除。

此一挫折使他仕途暗淡，然而徐霖似乎面無懼色。他曾公開說，要當一位受尊敬的學者並非一定得穿上官服不可，於是他更專心地投入了詩、書以及繪畫之中。可想而知，徐霖與眾不同的行徑一定遠近馳名；在當時，行為怪異對畫家而言是一項資產，但對求官者來說，卻是個障礙。1490年，就在他被學校逐出前不久，徐霖遇見了沈周及其他七位年輕學者。他可能也認識只大他三歲、且藝術氣質相近的吳偉。就如吳偉以小仙著稱，徐霖也取了個髯仙的別號。徐霖儀表堂堂，而且人如其畫，很明顯地令人印象深刻。他開放了一間畫室，吸引了許多贊助人前來光顧，其中有城裡的或來訪的富裕官吏與地主鄉紳，徐霖賺夠錢之後，便在娛樂區買了一幢占地數畝的宅院。

許多達官貴人都到徐霖名為「快園」的宅邸來參加宴會。那兒有著名的梨園伶人表演流行的戲曲，其中有幾支曲子還是由徐霖自己所譜。但他早期所有這些作主人的光彩，比起1520年正德皇帝兩度造訪其庭園的風光來說，可就遜色多了。皇帝在南京停留了幾個月，他頗喜歡徐霖所作的歌曲及一首關於新年的詩作，於是就帶著徐霖一起回北京。然而，皇帝在返回北京後不久就過世了，徐霖沒有得到原先預期的寵幸，只好再回南京。我們能想像徐霖與吳偉一樣，無論如何不情願長久遠離南京及其歌舞聲色。在其七十歲的壽宴上，有逾百位的名妓前來祝賀。

以上所述會令人們猜想徐霖的畫作一定充滿了精湛的技巧與新意，但事實上，我們看不到那樣的畫。其現存的畫作一幅是梅花，另一幅則是野兔與菊花，但都不怎麼有趣，此外還有一組四幅未紀年的四季山水畫。[8] 從這些畫作當中，可以清楚看出徐霖師法的是吳偉所擅長的作風，他想融合熟悉、保守的畫風以及精采活潑的筆法，而這些畫作也的確屬於吳偉這類畫家所形成的風格範疇之中，惟其筆墨較為寬疏，以緩和浙派晚期山水畫中常見的僵硬院畫風格。然而，在相同的作畫公式之下，徐霖卻無法做到像吳偉那種令人愉快的混合畫風。他所畫的春、夏及秋天的景色，都屬於極其保守的浙派畫風裡的戴進模式。

冬景圖（圖3.7）同樣也是一幅舊式畫作，用的是各式各樣由戴進、吳偉（參考圖1.19、圖3.2）所開發出來的生動而線狀的筆法。一名旅客及其隨從在風雪中抵達一戶人家的門口，屋內則有個人剛剛睡醒。一般相信這幅畫描繪的是《三國演義》中，劉備派遣使者前去邀請諸葛亮擔任軍師的一幕。這種緊張而震顫的描繪使得畫面栩栩如生，但卻缺乏吳偉與其追隨者所擅長的細膩及書法般的流暢。即使說畫家是在傳達冬季蕭殺的氣氛，也不會使這張畫變得比較怡人，或比較不遲滯。

有朝一日，一旦徐霖其他藏於中國且未見出版的作品得以面世時，或許我們較有可能對他作出比較公平而令人滿意的評價。就目前的狀況看來，徐霖只能說是浙派衰頹時期的代表，而該時期的畫風多半落入重濁而繁瑣的窠臼之中。

風霆高眠戶不開已排空
餓死萬業如何消忘千人
念又怒賊甲午尹李徐霖

3.7
徐霖
冬景圖
軸　絹本水墨
日本原家舊藏

第四節　弘治與正德畫院的畫家

　　在這一章餘下的篇幅當中，我們將要討論兩類畫家：一是吳偉在北京畫院同時期的畫家，一是吳偉在南京的追隨者。大致說來，前者較為保守，只能在明初畫院的傳統下稍作變化；後者則傾向於採用並誇大吳偉畫風中比較不精緻的一面，也因此被貶稱為「狂態邪學」一派。

呂紀　弘治年間（1488–1506），宮中畫院裡花鳥畫的翹楚，同時也是明朝最著名的花鳥畫家，乃是呂紀。他出生於杭州東邊的港埠寧波，寧波似乎是整個杭州沿海地區的主要港口。幾百年來也是商品畫的中心，鄰近的市場如毗陵和杭州的畫作，都是經由寧波買賣。宋元時期，曾有數百張的佛像繪畫借道寧波出口至日本，而且至今仍被保存在日本的寺院中；這些佛像畫都是由二流畫家或無名氏所作，係謹守當時盛行於杭州的畫風。從事其他題材的寧波畫家可能也是同樣的情況，只是並未留下這麼多的作品而已。我們可以假定，呂紀的畫風是以沿襲這種保守的地區傳統開始的。後世有關呂紀繪畫生涯的文獻中提到，他研習過唐宋花鳥名作，並且決定融合各家之長；據說他也模仿過邊文進的風格。對於這時期略具折衷路線的花鳥院畫家而言，這兩種作法都是很正常的。

　　弘治初期，亦即1490年左右，呂紀被推薦至宮中，並進入了畫院。他任職於仁智殿，而且成為錦衣衛指揮。據說他很頑固而且講究禮儀；其作品所給人的一本正經的印象，很明顯地就是畫家本人的個性（有位明代畫評家認為呂紀畫作的特色是「俱有法度」）。而且聽說呂紀受詔到皇帝面前作畫時，很清楚是立意「進規」（或許針對的是繪畫創作與品評方面）。皇帝看了便讚歎：「工執藝事以諫，呂紀有之。」

　　當呂紀來到宮廷時，大他幾十歲的林良可能也還在宮裡（據晚明文獻的記載，兩人是不可能同時受詔入宮的）。總之，呂紀有些作品幾乎完全模仿這位廣東大師林良的風格。然而，呂紀多數的畫作還是屬於較為嚴謹而傳統的畫風，其畫面設色，筆法則審慎控制。

　　由戴進和十五世紀初期其他畫家所推廣的如行雲流水的筆法，被後來的院畫家以兩種截然不同的路線繼續發展下去。其一是應用這種筆法來表現激烈或粗放、或甚至狂野的效果；而吳偉正是個中能手。另一種則以流暢的線條和層次細膩的暈染，希望能達到形式上的優雅平順；這種畫法特別適合花鳥畫，而呂紀正是運用得最為成功的一位，於是他很快地成為當代花鳥畫的傑出大師。直到其他畫家模仿他畫作的功夫到了幾可亂真的地步時，社會大眾受他吸引的程度才逐漸沖淡下來，同時，他的名氣也跟著衰退，而這種情形可能在他生前就已經發生了。

　　存世呂紀落款的數百張畫當中，大部分是其傳人與模仿者所畫，目前藏於東京國立博物館的一組四幅大掛軸四季花鳥，被公認為是呂紀的典型之作，其他畫作則均以此畫作為其評

鑑的基準。[9] 新近發現而且與這些傑作不分軒輊的另一幅畫是《花鳥圖》（圖3.8）。除了可信的署名之外，此一畫上還有「日近清光」的鈐印；弘治年間一些活躍的院畫家的作品上，也有類似的印記。根據何惠鑑的解釋，這類鈐印表示畫家曾有幸在皇上面前作畫。

《花鳥圖》的規模異常遼闊，其構圖設計也頗具匠心；呂紀大多數的作品都較簡潔且偏重於前景的描述。早春景致由一株剛剛開花的梅樹與湍急的流水點出，而這些水流是高山上的雪融化下來的。河流由峽谷山間奔騰而下，所形成的連續弧形恰與空中的鳥群形成呼應，每一隻鳥像個飛行的彎弧，自遠方飛入前景並棲息在梅樹上。同樣地，白鶴的頸部與身體所構成的雙重曲線也與周圍環境互相呼應，這包括了崖壁底部因水流侵蝕而形成的圓形洞穴與波濤起伏的巨浪。這種無懈可擊的動靜之間的平衡、曲線與稜角（以岩石和樹木作為稜角景物的代表）之間的平衡，以及虛實之間的平衡（如南宋畫作的構圖一樣，以對角線分開畫面，並在相對的對角線上畫樹），這種種似乎都經過了精心的設計。但呂紀出色之處，並非在於一種自發性的創作，而是這種很明顯的對於外在技巧的描繪。

呂文英　同一時期在畫院任職的，另有一位呂姓畫家，時人（有著中國人偏好對稱的習慣，有時似乎言過其實）稱二人為大呂小呂。大呂指的是呂紀；小呂是指同樣來自浙江、但造詣較為遜色的呂文英。傳記資料除了略略談到他曾任錦衣衛副指揮外，其餘則幾乎隻字未提。一份1507年的宮廷記錄指出，呂文英在這一年放棄了畫家生涯，轉而全心投入宮中官職。[10] 幾年前，他為人熟知的只有兩幅藏於日本的貨郎圖，畫得很用心，卻無甚創意。克利夫蘭美術館最近購得的《江村風雨圖》（圖3.9～圖3.10）使他在明代繪畫史上占了一席之地。落款下方有「日近清光」印，顯示呂文英也有幸得蒙御覽。

這幅畫在規模與氣勢上，均較呂紀作品更為宏偉，但兩人同樣有著南宋的純熟洗練與圓潤優雅。呂文英主要受到了宋朝畫家夏珪的影響：以均勻的水墨漸層暈染，來傳達山巒的渾圓之感，並且以成簇的墨筆表示樹葉；構圖則將堅實的景物緊緊壓縮在畫面下方甚小的區域內（顯然與明朝常見的畫法不同），畫家在畫面上方則只畫了山峰的頂部與其上遭強風吹襲的樹木，這些都與夏珪或其傳人的作畫技巧類似。雖然呂文英比宋朝畫家多添加了一些故事細節（例如在畫面下方的角落裡，河邊屋宅的主人初抵家門，挑夫帶著行李隨侍在側；一位僮僕由窗戶內看著他們走過來，三艘停泊於左方的船隻則提示了水路外出的可能），但不是很顯眼，而且不像此一畫派其他畫家的作品往往把場景變得很吵雜。浙派畫家很喜歡描繪風雨中的景色，而且追隨的也是南宋院畫家；這些南宋院畫家留下了中國畫中最好的風雨圖（著名的例子包括東京靜嘉堂文庫中傳為馬遠的作品、波士頓美術館夏珪的扇面，以及藏於日本久遠寺中無名氏的《夏景山水圖》）。不過，除了明代的畫作（一如此幅）通常比較有戲劇性之外，南宋這些作品則顯得較有節制且富於暗示性。

3.8 呂紀 花鳥圖 軸 絹本設色 148×84公分 加州大學柏克萊分校景元齋

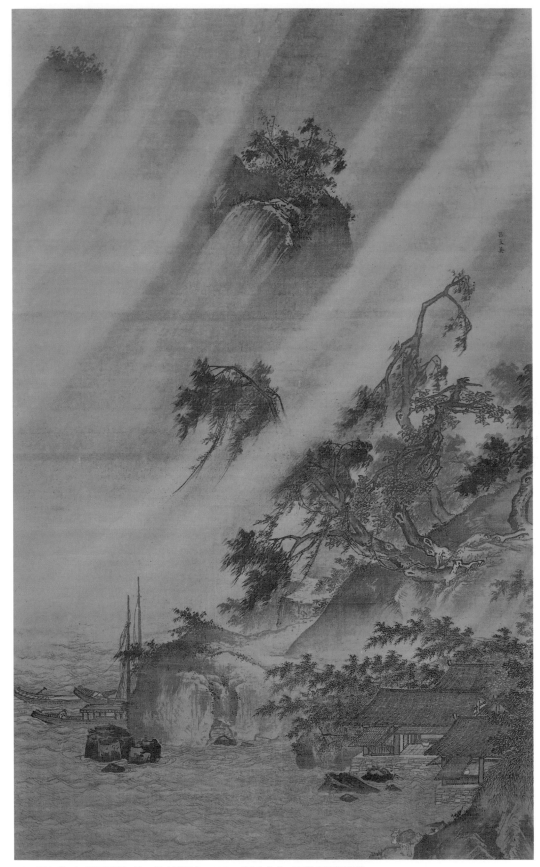

3.9　呂文英　江村風雨圖　軸　絹本淺設色　168×102.2公分　克利夫蘭美術館

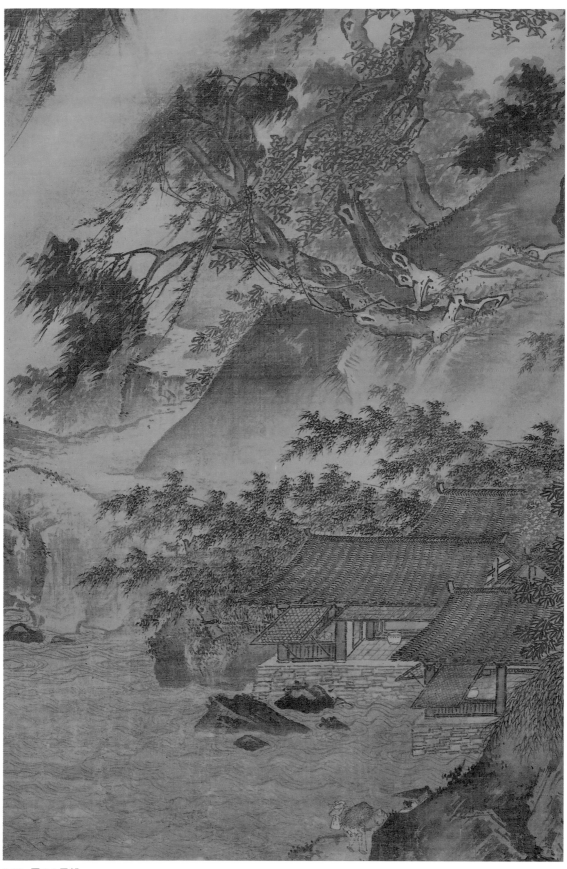

3.10　圖 3.9 局部

王諤 王諤是另一位活躍於弘治畫院中的山水畫家,他與呂紀一樣,也是浙江寧波人,最初都跟隨當地的二流畫家學畫。王諤供職仁智殿,甚受弘治帝的賞識,皇帝特別喜愛馬遠的作品,稱王諤為「今之馬遠」。1506年繼位的正德皇帝對他更是推崇備至,將王諤升為錦衣衛千戶,並在1510年欽賜一印,王諤自此後便在畫作上援用此印。[11] 根據郎瑛的說法(郎瑛出生於1487年,我們先前曾引用過他有關戴進的論述),王諤在其華南家鄉一帶非常有名。郎瑛並稱讚王諤所畫的樹石有「煙靄之態」,「勢如潑墨」,但又說它們缺乏立體感(原文的說法是「四面」),樹木也沒有「叢生疏密」之意。這真是一針見血的論點;從王諤現存的作品可以看出,他對於整體的朦朧陰翳的效果感興趣,但對於大膽而明顯的筆法更是興致勃勃,且其所畫的物形也實在顯得平板。然而,這些特質並非王諤所獨有,而是當時大部分畫作的特性,但呂紀與呂文英則是例外,他們保留了宋朝畫風的基本特色。

一幅收藏於日本的冬景圖由畫家自己題為「雪嶺風高」(圖3.11),並蓋有王諤於1510年獲賜的印章;因此這幅畫必定是於1510年後完成的,屬於晚期作品。這個日期也可以從畫風推衍出來,王諤畫風的特質在這幅畫裡很明顯。如果說,王諤其他可能的早期畫作展現了他「今之馬遠」的特性的話,那麼,由這幅《雪嶺風高》便可看出他是個當之無愧的明代畫家。畫面是典型的忙碌景象。一列旅客正攀爬險峻的山道(爬山的母題屬於與大自然艱苦搏鬥的大主題;在這類畫中是沒有人「下」山的)。帶頭的仕紳騎著一匹壯碩的馬,身旁有僕人隨侍,路上隨後是一位挑伕、疲累的遊人、以及帶著驢子的農夫和兩名樵夫。山頭上有一座寺院,但又似乎遙不可及;他們並非前去追求精神上的安頓,而只是尋求一個溫暖而舒適的安身之處。在畫面的左下角落裡,有個與主題無關的情景:一位訪客來到山莊,門口則有僮僕相迎。

這種風格令人聯想到的宋代大師既非馬遠也非夏珪,而是李唐,他同樣也是以積磊龐然巨石的方式來架設山巒。然而,李唐將山體自然地融為整個地質結構的一部分,雖經風霜雨雪,但並未刻鏤成奇特而不自然的形狀。王諤則是發明了自己的質地肌理(就像大多數的明代山水畫家一樣),隨意地把傾斜的巨岩堆砌在一起,並且在上方的中央結集,使人不得不認為瀑布是從某個洞穴流出來,而旅客則沒入了洞窟之內。不過,這張畫並不能以那樣的方法來理解;畫面空間不合理的安排,並非問題所在。就像戴進一樣,王諤並不是很能夠畫出真正巨碩的形象或結構,但他卻仍能創造出巨碩的效果;由於輪廓鈎勒剛勁有力,且光線對比強烈,其畫中景物便自然地產生了壯碩厚重的感覺。為了全面排除自然描景與細緻感,李唐式的斧劈皴被轉換成一列列剛硬、如釘子般的筆法,亦即畫家以側鋒按在絲絹上,往下或側向收筆;這種筆法可見之於高光(或雪地上)和陰影交界部分的線條。

我們回頭看看元代孫君澤的山水畫(見《隔江山色》,圖2.13),便可看出孫君澤畫中的皴筆已經開始具有概略化的特性,但描畫的仍然是岩石的表面。相較之下,王諤的畫法雖然較為極端一些,但我們還是可以將其看成是李唐與馬夏傳統的直接產物;儘管如此,王諤的畫

3.11 王諤 雪嶺風高 軸 絹本淺設色 187×98.8公分 出光美術館

作本身卻不免引人猜疑：我們以這種方式看待王諤與李唐馬夏的關係是否適當，因為王諤此作所標示的，其實是李唐馬夏傳統的結束。我們將在第五章討論李唐在蘇州的追隨者，他們在繪畫風格上採取了一個完全不同的方向，這個新畫風避而不取馬夏階段的發展，而王諤所創造的這種富戲劇性而顯目的效果，對他們也沒有什麼影響可言。

鍾禮　馬遠傳統中最後一位還稱得上嚴謹與可敬的畫家，乃是與王諤同時任職於畫院的鍾禮，他之所以成為這個傳統中的殿軍，部分即因他本身也促成了該傳統的結束。我們將在下面看到明代畫評家把他歸為「邪學」一派，所以當這些畫評家對此派畫人大加撻伐之時，鍾禮的風格也被視為邪異而狂野。

鍾禮出生於浙江省紹興附近，早年父母雙亡，但因接受了良好的教育而能書能詩。然而，他卻是以仿戴進山水的身分展露頭角。1490年，鍾禮因違逆之舉而被處以充軍，後來由皇帝徵召見釋，進入了弘治畫院擔任宮廷畫家。他在宮廷可能一直持續到1510年或更晚一些，然後才被允許返鄉。[12] 其專長是製作大幅的山崖文士圖，畫中有文人正在賞月或觀瀑，以及高克恭式的煙雲山水。關於煙雲山水如今並無作品存世，前一類則傳有四、五幅；彼此面貌相仿，顯示出他在主題與風格表現上的狹隘。整體而言，它們生硬與誇大的缺失遠較所謂的「狂野」嚴重得多，其中只有日本寺院收藏的一幅落款的畫作具有一種草率特質，說明了他何以被歸為「邪學」派。[13] 其餘的作品則僅能讓他看起來像是純正的馬遠風格在明代的模仿者。

《高士觀瀑圖》（圖3.12）是鍾禮現存最出色的作品。雖然無法完全免除沉重與僵硬的諸項缺失（這也是弘治畫院大部分作品的毛病），此作卻能把上述缺點運用在雄偉的構圖中，作有趣的變化，不像其他作品只是枯燥地追隨馬夏派的公式去處理這個流行的主題。集中在右下方的細節藉著左上方的懸崖與傍崖而生的樹木而得到平衡，兩個角落之間則有巨岩如渡橋般斜向橫跨而過。煙霧瀰漫的區域則位於相對的斜線上：一部分在右上角，逐漸沒入墨染的黃昏天空裡，其上還有滿月懸空；另外一部分在左下角的是深淵，有瀑布傾洩而下，畫的下緣可以看見樹木的頂端，暗示整個畫面景物還可繼續朝下方延伸出去。在這種對稱的構圖當中，這位文人正在觀看山谷對岸的瀑布。他可能就是、或者說是使人想起唐朝的詩人李白，李白常被描繪成觀瀑以澄懷靜慮的人物。這個由來已久的主題是繪在一張大的畫幅之中，物形厚重，稜角分明，明暗對比強烈，具有浙派上乘之作那種吸引人的設計特質，很適合懸掛之用，或許可以掛在官邸的廳堂內。

如果要追溯院畫清楚的年代發展情況，我們並無足夠的紀年資料可作為根據，而且，因為籍貫不同、畫風不同的畫家們來來去去，或許我們無法指望能夠得到什麼發現。然而，

3.12　鍾禮　高士觀瀑圖　軸　絹本淺設色　178×104 公分　紐約大都會美術館

概觀持續活躍於這些時期的畫家風格，卻可明白看出，到了十六世紀初期時，一種與十五世紀大多數繪畫截然不同的新風格已經開始流行了。柔和細膩的畫風已經被陽剛或書法式的遒勁風格取而代之，同時，精心追求更強烈且令人印象深刻的技法效果，也替換了原本浪漫的溫暖風格。原來的束縛被解放了，畫家傾向於走極端的風格。在正德（1506–21）與萬曆（1573–1620）年間，宮廷中不再有著名的畫家，畫院的確出現了衰頹之勢。

朱端　依然活躍於正德畫院，且首屈一指的山水畫家是朱端。他也是浙江人，出身窮苦，年輕時曾當過樵夫和漁人。他如何學得繪畫則未見記載，但他的名氣一直傳到京城，在1501年被徵召入宮。[14] 後任錦衣衛指揮，正德皇帝賜給他「一樵」的印章，可能意味著朱端在畫家中技冠群倫的地位，但或許也暗指他早年以樵夫為業的背景。

　　《明畫錄》中提及朱端擅長作盛懋風格的山水，而他存世至少有一幅紀年1518的畫作（現藏波士頓美術館）可以證實這個說法。另一幅藏於台北故宮博物院的冬景圖，則與我們討論過的王諤作品相同，輪廓分明，山石磊磊。然而朱端最特殊且吸引人的風格並非前述兩種，而是他自己臨仿郭熙風格的一種歡樂嬉戲的洛可可式（Rococo）畫法。元末的一幅無名款畫作《春山圖》——其上有楊維楨的題款，並有可能就是出自他的手筆（見《隔江山色》，圖2.23）——就可以看出畫家如何把原來用以理解大自然的具象手法，化約為一種奇特的筆法嬉戲，使得全畫的意涵除了畫面的筆趣之外無他。朱端仿郭熙的山水就是屬於此類；它們甚至更依賴線條來構成畫面，線條也更受到運筆時抽象節奏的左右。

　　《山水圖》（圖3.13～圖3.14）是朱端這類作品中出色的代表作。畫家在上面落款並有三枚鈐印，其中之一為正德皇帝所賜。畫家雖然以線條來表現景物，但整個構圖卻產生了遼闊的空間，觀者的視線被導引著越過水面到達地平線上，中間則透過比例明顯逐步縮小的漁舟，來標示出這個空間的幾個段落。這片廣闊的空間包容了山峰林木的騷動，畫家運用再三重複的虯曲筆法來描繪它們，有時是以傳統畫樹枝的「蟹爪法」來畫樹木，而地形則用淵源於郭熙「石如雲動」般的岩塊嚴重受蝕的意象。朱端的地質肌理並不比王諤來得有說服力，而且，讓一個基礎穩固的結構活躍起來的效果，也未曾出現。這是大多數畫院後期作品令人苦惱之處，而這不禁使人想到：畫家有意藉著這些方法從無可改變的僵硬風格中逃離出來。

　　然而，朱端的筆觸並無王諤的凝重；他的線條並不引人注目及停留，相反地，他乃是將我們的注意力引導至畫面上無處不有的活潑躍動上。在這一派的宋朝作品裡，畫家的本意似乎只是將自己隱沒在宇宙大自然中，如今這派畫家所強調的重點，則轉移到了另一個極端，換句話說，畫家昂揚活力的發露，主控了整張畫面的表現。到了這裡，郭熙風格似乎氣數已盡，但在袁江與清初其他幾位畫家的作品當中，其畫風仍有一段短暫的復興。

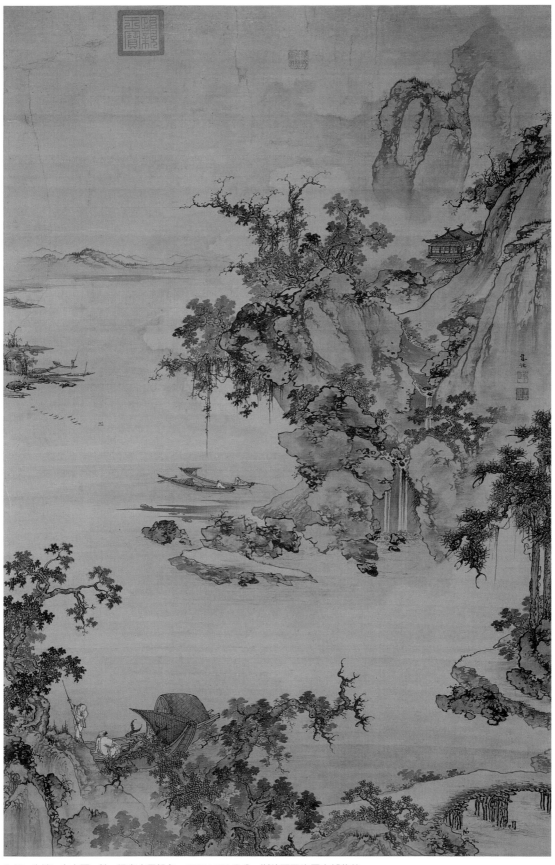

3.13 朱端 山水圖 軸 絹本水墨設色 167×107 公分 斯德哥爾摩國立博物館

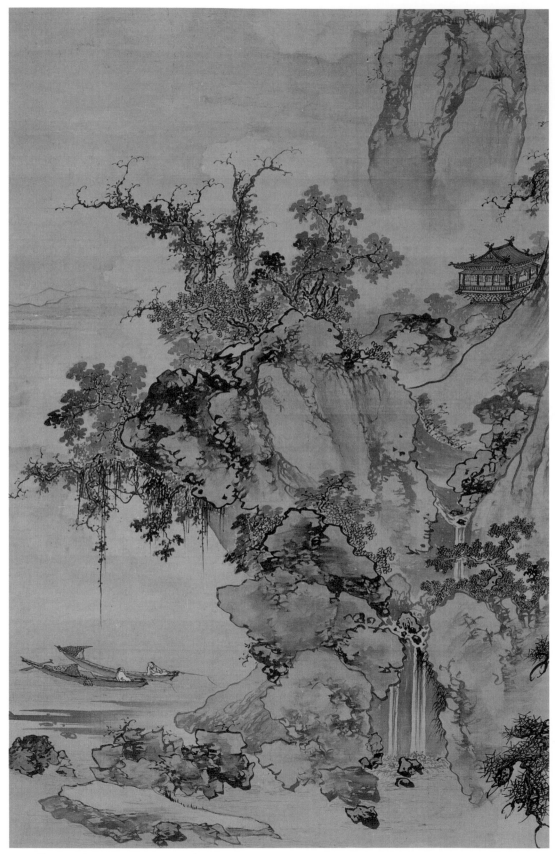

3.14 圖 3.13 局部

第五節 「邪學派」畫家

我們最後要討論的是被後世畫評家稱為「邪學派」的畫家。所謂的「邪學」也暗示著「墮落」或「邪惡」之意，若用在哲學論述中，指的是破壞道德秩序的錯誤教義。而當它用來形容藝術家時，也有道德非難的意味：這個名稱暗示著畫家故意悖離傳統而破壞了傳統。

十六世紀的浙江畫論家高濂對早期的浙派頗為同情（在宋元論戰中他護衛宋畫，而與元畫支持者對峙），他把蔣嵩、張路、鄭文林、鍾禮、汪肇（他是戴進與吳偉的另一位追隨者）、以及一位叫做張復陽的畫家，都歸入「邪學派」。當時最偉大的收藏家項元汴（1525–90）對這些畫家也有同樣的評斷。這樣的看法在當時的畫評界裡必定是廣被接受的。[15] 何良俊（1506–73）則不屑地指出張路與蔣嵩的畫只配用來擦地板。而董其昌顯然相信浙派的沒落是由於畫家散居各地的緣故，因為浙派繪畫風行了全中國，各個省分都有這種畫風的藝術家；而這種畫風一旦脫離了浙江本地傳統的滋養根源，就逐漸枯萎。「若浙派日就漸滅，不當以甜邪俗軟者（黃公望的「四病」，請參較《隔江山色》〔再版〕，頁110），係之彼中也。」這也是一種理論，就像他自己大部分的理論一樣，值得嚴肅看待。如果我們不故弄玄虛，要為董其昌的理論尋找立論基礎，藉著觀察下列情況或可發現：由於浙派後期這些畫家遠離了該傳統的發祥地，可能就此而被剝奪了接受嚴格技巧訓練的機會，否則的話，即使這個傳統已經流失了諸多創作的原動力，年輕的畫家仍舊還是可以從發祥地的深厚傳統之中獲得嚴謹的技巧訓練。但是，這些畫家並非由發源地的堅實基礎出發，他們已經是支流的支流，因此他們遠離之後的表現，也經常是古怪而與傳統不相干的。

我們讀過這些評論以後，再觀看這些畫（至少我們選印的作品）倒會有驚喜之感，因為它們並沒有什麼頹廢的氣息，反而是相當引人且頗有興味的畫。這些評斷其實與歷史有關，其中這些畫家乃是處在一個傳統之末，因而受到了影響。中國對於各個朝代的最後幾位皇帝，通常也有這種強烈的惡評，認為這些末代皇帝都必須為朝代的衰亡負責。而這些評價也摻雜了地域性與社會性的偏見。然而，當我們瞭解這一切狀況之後，還是不得不承認這些評論大部分是正確的：這些畫家的確代表了一段衰頹期。無論用什麼標準來看，他們都未能創造出真正一流的作品，而且絕大多數畫作都只是因襲而膚淺的。作品這麼多，要想像它們都是經由真正的創作欲望而完成的可不容易。畫家以特定的風格，一再重複標準的構圖，不做太多有趣的變化，可見得他們只是迎合了大眾與容易銷售的繪畫市場的需要（我們絕對無意貶損所有的職業畫家；最好的職業畫家面對每一幅作品，都認為是嶄新的創作挑戰，而我們所提的這些畫家則不然）。

從其現存的少數幾幅作品來看，鍾禮只是不斷地重複由馬遠傳統所衍生出來的簡單構圖模式，其中，文人站在山坡平台上凝視瀑布或對空冥思；蔣嵩與張路同樣也只是把現成的構圖形式加以綜合複製而已。究竟是什麼動機使畫家畫出這麼多千篇一律的畫作呢？在《金陵

瑣事》一書當中，作者討論了吳偉的另一名追隨者李著（他現存的主要作品是一幅手卷，風格與吳偉的《漁樂圖》（圖3.3）非常接近：[16]「李著，……童年學畫於沈啓南之門，學成歸家，只倣吳次翁之筆以售，緣當時陪京重次翁之畫故耳。」

張路　吳偉在十六世紀初期最著名且最成功的追隨者乃是張路。他的生卒年不詳。[17] 與本章所討論的其他畫家不同，張路是北方河南省開封府人，自幼即見天資聰穎，勤奮求學以晉升仕途。他從南京的太學以第一等的成績畢業以後，便參加科舉考試，卻不幸落第，於是被迫另謀生路。據說張路在開封時期就已經開始繪畫，最初因見到吳道子的人像畫而受到啟發，接著便學習模仿戴進的山水及人物畫。他很可能認識吳偉，在南京，他開始仿效吳偉而成為受歡迎的畫家：「一時縉紳先生皆樂與之遊。」

　　作為一個工於繪事的讀書人，張路有時顯得很平易，有時則才氣煥發。有些畫家先是在南京城特別成功，其後則又揚名蘇州，而張路正好是這類畫家（像吳偉和徐霖一樣）的代表。當時，在南京與蘇州，士大夫與商人們藉著贊助畫家，享受到了與多采多姿、志趣相投的畫家交往的樂趣，並能擁有最具當時流行風味的藝術作品。畫家這種曖昧的身分，使得他們在社會上處於一種流動的地位，聰明而多才多藝的人能利用這種處境在藝術（以確保一種獨立自主的狀態）和經濟方面獲得好處。同時，如同前一章提到沈周時所說，無論畫家如何博學多能，沒有官銜便形同布衣，而且，這也意味著任何官吏只要高興，即能使他遭殃。

　　根據王世貞的記載，當張路還在北方時，有位姓孫的官員氣憤張路沒有前往拜見，於是計誘張路到家中，然後對其左手施以拶指的酷列；同時，命他以右手畫鍾馗驅鬼圖（這個主題顯示出孫某將繪畫看成實用而非藝術性之物，因為鍾馗的畫是掛在屋內驅邪用的）。直到有一位來自朝廷的高官路過，請求孫某釋放畫家，張路才重獲自由。張路為了報答恩情，特地為他的恩人「竭平生力」，畫了一組四幅的畫作。[18]

　　張路在世時，人們對其作品似乎風評頗佳；如果獲得張路的一幅畫，便「視若拱璧」。對其不利的批評後來才出現，而與他同派的其他畫家也受到如此的待遇，那時，這種畫風已不再流行，而畫家也不再能現身以使作品經由聯想而更添興味。王世貞這麼提到張路：「傳（吳）偉法者，平山張路最知名，然不能得其秀逸處，僅有遒勁耳。北人重之，以為至寶。」幾十年後，明末的《無聲詩史》一書對這些論述又加以補充：「鑑家以其不入雅玩，近亦聲價漸減矣。」

　　張路是個多產的畫家，留下了相當數量的作品。其中有許多畫作，尤其是那些他專擅的格套化人物山水，遭到後來畫評家的嚴厲批評，但卻似乎並沒有冤屈他。我們刊印了四幅來展現他最好的一面，這些作品較能呈現出張路在藝術成就上令人讚歎的部分。

　　張路存世最好的作品，可能是收藏在東京寺院中的《漁父圖》（圖3.15）。如同他大部分的畫作一樣，這幅是以他的號「平山」落款。構圖則是根據戴進與吳偉畫中的河景山水（請

3.15
張路
漁父圖
軸　絹本淺設色
138×69.2公分
東京護國寺

參較圖1.19、圖3.2），一邊是奇險的懸崖，而人物與小舟則在懸崖下方或對面。張路把畫面簡化並將景物拉近；以寬筆繪成的懸崖有碎細的留白作為反光效果，上方墨色轉淡似乎逐漸延伸到觀者的空間裡去了。懸崖上的灌木叢，以及布滿畫面下方的矮樹叢，都只畫出了黑影，其逐漸隱沒而形成了一種迷濛的效果。畫家對周圍景物作了朦朧的描述，使之與人物的線描法及濃墨形成對比，既提供了對焦後的視覺效果，也同時呈現出微光與濕潤的感覺。

自從南宋以後，我們就很少見到對山水畫採用這種看法。它可以使人感受到時間與地點的瞬間特定存在。人物也同樣有此特性：僅僅從懸崖後面以篙撐船出來，進入寬廣的空間裡；稍微背對著觀畫者的漁夫蹲踞著撒出漁網，準備撒網這個動作的張力，由他的姿勢可以看出，但漁人腰部所散出讓人物充滿活力的緊皺線條，則更能使人感受到這種張力。張路典型的線條畫法的特色是忽厚忽薄，急遽轉折，以及柔中帶勁。此一時期的人物畫優雅但卻普遍呈現出柔弱無力，而張路畫出了漁父這樣的人物，著實代表著某種特殊的成就。

許久以來，《拾得圖》（圖3.16）一直都被認為是宋朝大師的作品，但若以風格來說，我們可以確定它是張路的畫風 —— 峻峭的岩壁與朦朧的葉影，顯然與《漁父圖》是出自同一手筆。其構圖同樣也由大的幾何單位組成，有空間自懸崖後往前開展（這一類的作品古已有之，可在十三世紀的繪畫中找到，著名的有梁楷的《釋迦出山圖》）。[19] 這幅圖畫的構圖甚至更簡單：垂直方向（懸崖）、水平方向，以及其上方的空間，這三大區域畫家用墨色暈染的明顯對比來區分。人物被安置在中央，並且畫大其形體。

這可能是畫寒山與拾得兩幅掛軸中的一幅，或許是為某個禪寺而畫。傳說中，拾得是唐代寺院中廚房的僕役，從畫中放在人物身後地上的掃帚、腰際掛著酒葫蘆、雙手握在背後、仰首望月等特徵可以辨識出來。這個人物的表情非常豐富，但並不完全是典型的拾得，他的典型應該是自在逍遙而遠離塵世，認為人生除了觀賞落葉或對著滿月狂笑之外，沒有什麼值得做的事情。典型的拾得比較好的表現見於筆法閒散、隨興而「瀟灑」的水墨畫，由宋末元代的禪畫家以業餘畫風繪成。張路的人物畫則完全屬於另一種有點對立的傳統，即顏輝這一路職業畫家的傳統（請比較《隔江山色》，圖4.3），他所畫的通俗佛道人物的畫風由明朝的浙派畫家延續下去，最知名的是我們前面所提過的吳偉。這種剛勁且衣袍線條鉤勒沉重的畫法，以及緊繃的肌肉的描繪，尤其是臉部雙唇向後拉開和瞇著的雙眼，使人想起了顏輝與吳偉的人物。

張路人物畫的風格在他的一些小幅作品中表現得最好，如天津博物館所藏的一幅手卷或《人物圖》（圖3.17），這幅《人物圖》本來是大畫冊的左右對頁，如今被裱褙成掛軸。由於這一類的小幅畫作是供近處欣賞，沒有裝飾的功能，因此畫家的筆觸較為柔和，圖樣也不那麼大膽。張路使用這種親切的形式，來表現墨色、寬度、濕度以及力道，好讓他的筆觸能曲

3.16　張路　拾得圖　軸　絹本水墨　158.6×89.3公分　弗利爾美術館

盡精微。他的線條奔馳，運筆緊湊紛繁，折返後再折返以畫出籠袖的褶痕或皺起的袖邊。有時候，這種線條顯得清淡而乾渴，好像是用精細的炭棒或軟性鉛筆畫成的，忽然之間又變成一道深黑色的墨帶。

　　然而，這幅畫並不只是展示書法筆法的變化多端而已。草草幾筆折返的筆觸描繪了皺起的衣紋，流暢起伏的輪廓線則傳達了衣袍的厚重感。這個主題已很古老，並具有象徵性：為知音的朋友彈琴，這代表了彼此心有靈犀一點通。周朝的樂師伯牙為鍾子期彈琴時，鍾子期

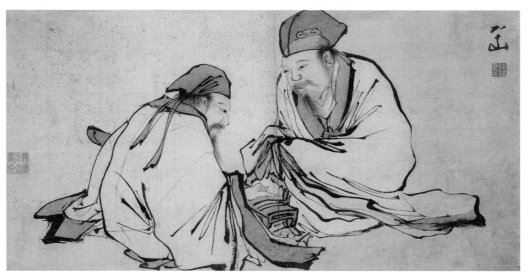

3.17　張路　人物圖　軸　絹本淺設色　31.4×61公分　柏林東方美術館

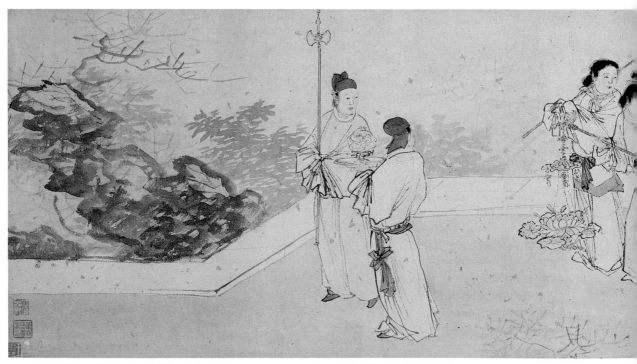

3.18　（傳）張路　晏歸圖　卷（局部）　紙本淺設色　31.8×121.6公分　加州大學柏克萊分校美術館

由樂音中瞭解伯牙幽微的心思；鍾子期死後，伯牙就毀壞自己的琴，認為世界上再也沒有人能與他在音樂上達到那種心領神交的境界。張路把畫中的兩名人物圍成一個橢圓形，替他們之間的融洽和諧創造出一種簡單卻效果良好的圖畫象徵。

我們在這一幅以及畫家其他落款的作品中所見到的獨特人物畫法，使我們得以把另一幅未署名的手卷《晏歸圖》（圖3.18）繫於他的名下。著名的宋代詩人政治家蘇軾，或稱蘇東坡（1036–1101），有一度曾因反對宰相王安石的急進改革而被逐離京城，但後來又重獲皇帝的賞識而復職，任官於翰林院。畫中故事是有一天晚上，年老的皇太后召見他，告訴他其實她的兒子，也就是先皇，原來非常仰慕他，而之所以會將他逐離京城，純粹是為了遭到王安石一派的壓力。蘇軾聽了情不自禁地哭了起來，皇太后也隨之落淚。之後她派其宮女護送蘇軾回翰林院，並特准以兩盞太后座前的黃金蓮花燈照亮他的去路。張路畫的就是這一段，他把蘇軾畫得很高大（事實上也是如此），昂首闊步，四周的宮女則提著掛燈，並且演奏著琵琶和笛子。

這一列前進的人物圍成半圓形環繞主角，較矮的人物面朝內，走在前方，此一空間構圖形式在北魏時期的浮雕上早已出現，浮雕刻於六世紀初，位於龍門石窟的賓陽洞，上面畫的是皇帝和皇后的行進圖。[20] 畫中的鈎勒筆法有諸多特色逼近張路其他作品中的人物；我們留待讀者自己去辨識。

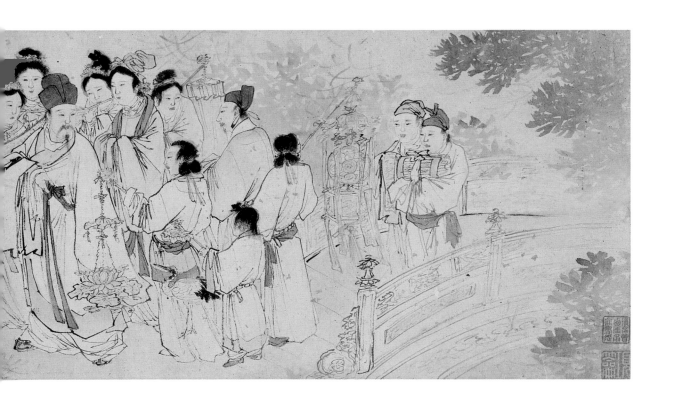

　　然而，此處張路的筆致比較輕巧些，在這方面頗為類似吳偉的《美人圖》（圖3.6）。如此巧妙地把篤定與隨興融合在一起，並且把粗略或「草筆」式的（例如有皺褶的袖子、提燈以及橋上的欄杆）流利地轉換為熟練的筆致，從而鮮活地表現出畫中人物的體積與姿態，這種功力只有十五世紀晚期和十六世紀初期的某些南京及蘇州畫家可以匹敵，後輩就望塵莫及了。這幅畫與張路的其他作品應能讓我們重新評估畫評界對他的貶抑，而那些評價是以題上張路名款的畫作為主，但卻水準粗劣且一成不變。

蔣嵩　此時師法吳偉的南京職業畫家裡，蔣嵩是另一位極重要的人物，也是另一位以定型構圖來完成其大部分作品的畫家；他的作品主題可以區分為兩類：一是漁舟泛江圖（遠溯元代的吳鎮），另外是文人漫步或坐在繁茂樹下的山水圖。他是南京人，而且必然追隨當地的畫家學習，很有可能就是吳偉本人。有關對蔣嵩畫作的批評，從全盤否定到讚賞都有。持負面意見的批評家把蔣嵩貶入「邪學派」及一干頹廢畫家之流，與張路、鄭文林並列。《明畫錄》說及其畫，「行筆粗莽，多越矩度」。但另一方面，《無聲詩史》卻認為他畫的南京風景令人深深感動：「江山環疊，嵩世居其間，既鍾其秀，復醇飲其丘壑之雅，落筆時遂臻化境，非三松之似山水，而山水之似三松也。」

　　跟張路一樣，蔣嵩也以大幅的掛軸聞名，其立軸是以寬闊而粗率的筆墨畫在絲絹上，但他真正擅長的是小品，例如扇面與手卷，大半繪於紙上。後者這種形式和素材可以展現出更細膩的筆觸與構圖變化。一組四幅的《四季山水圖》卷是他筆致颯爽的佳作之一。我們在這裡刊印了手卷中春景與冬景的局部（圖3.19～圖3.22），而這兩部分正是整個較長構圖中的焦點。構圖疏闊是這一派畫家 —— 吳偉、張路、李著以及蔣嵩 —— 作品的特性；畫家把零星的題材散布在長幅的紙或絲絹上，每一吋畫面提供給觀者的，是較少的觸覺與想像的遊歷，

3.19　蔣嵩　春景山水　取自四季山水圖　卷（局部）　紙本淺設色　23×118公分　柏林東方美術館

而不像其他時代或畫派的大師所為。這種畫法的正面效應是產生一種親切溫和、平易近人的風格；畫家似乎並未很辛苦地作畫，然而，當他畫好了，卻是「萬事俱備」（中國畫評家如此說）；在這種風格的限制裡，也沒有人會多作要求。

這種特色自然是我們在討論吳偉時，所提出的那種態度的另一種表現：畫家提供較少的資訊和較為模糊的形式給賞畫者，而只著重聯想。這種目標和一些南宋畫家相似，但提及其結果，一般人會立刻這麼說：它是較不能喚起深藏的深度與空間構成的複雜性的。蔣嵩以寬闊自在的方式來安置空間中的山塊，並仰賴墨色對比及粗放筆法的暗示，來呈現明暗與凹凸

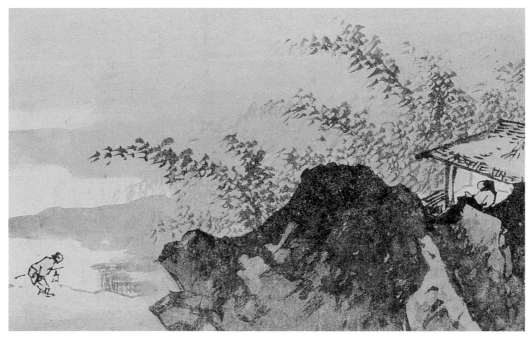

3.20　圖 3.19 局部

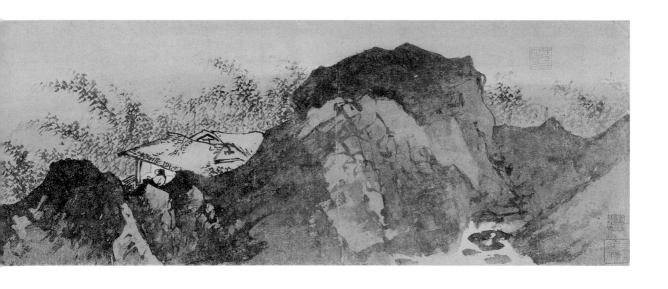

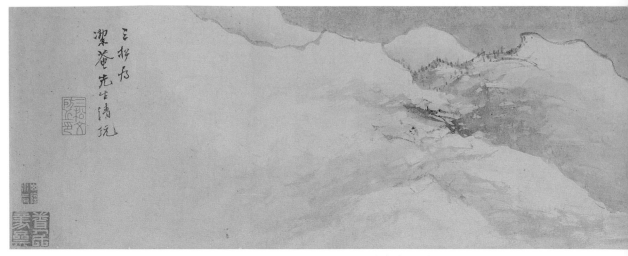

3.21 蔣嵩 冬景山水 取自四季山水圖 卷（局部） 紙本淺設色 23×118 公分 柏林東方美術館

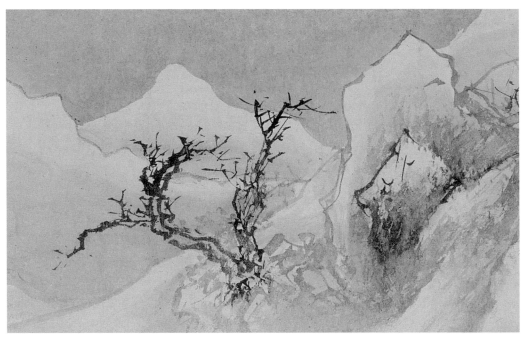

3.22 圖 3.21 局部

的效果。尤其是冬景圖中濃黑、粗略的筆墨，可能就是所謂「焦墨枯筆」的示範；《明畫錄》
中談到，這種筆法最入時人之眼。

鄭文林 到目前為止，這一畫派還很少有所謂「狂態」的作品，更不用說「邪學」的了；我
們在結束浙派晚期畫家的討論之前，最好從幾個可能的選擇當中，介紹出一個可以用這些形
容詞形容的畫例，這樣才能更瞭解此一畫派沒落的狀況。另一位屬於「邪學派」的福建畫家
鄭文林（又稱為鄭顛仙）的一幅畫（圖3.23）可以作為例證。這是一幅有故事情節的長卷，

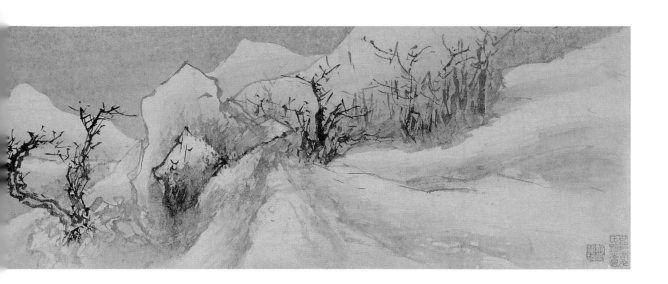

名為《壺中仙人圖》，呈現出道家仙人忙進忙出的情景，而他所置身的山水也同樣跟著騷動不安。這張畫如今被分割為兩部分，分屬普林斯頓大學美術館與紐約大都會美術館收藏；這裡所複製的部分便是來自普林斯頓。落款部分已被割除，如此才能移花接木地繫在元代龔開名下，龔氏作品價值比鄭文林高上數倍。但是，這幅畫的風格非常近似鄭文林少數落有款印的作品，故能據以重新繫屬。[21]

在我們所刊出的段落中，人們正在採集靈芝與仙桃；這兩種食物在當時流行的道家長生派眼中，乃是仙人所食。鄭文林以水墨潑灑出河岸，因為速度快，致使濕墨部分互相暈染，而形成了有趣的隨意造形。這種運用筆墨的方式，頗類似於日本琳派畫家所擅長的技法 ——「溜込」—— 然而這種畫法卻一直不為中國畫家所贊同，也儘量避免使用，一方面由於被認為太粗率，一方面也與優良的筆墨傳統不合。而這種技巧也一直未曾使鄭文林的畫產生任何渾圓立體或光影變化的效果。

他似乎是一面作畫，一面即興構圖，而不管事實如何，至少他給人一種印象 —— 他似乎很合於數百年來醉中作畫的道家傳統（這種行為自然不限於道家）。這些畫中人物的姿勢扭曲歪斜，臉部或露齒而笑或愁眉苦臉，目光或斜視或互相對望。這幅景象中有力而興奮的活潑氣息主要來自筆法，畫家聽任自己的肌肉運動去指揮塑造景物的特質。而這種迴旋起伏的律動令人感到迷亂，以至於當人們展開畫軸時，會有目眩之感。這樣的風格提供了肌肉運筆的飛揚跌宕與簡單的愉悅，但對中國人而言，這些還是不夠的，因此鄭文林在中國繪畫史上的地位很低。

這便是我們先前所論述的「風格極端」的一個好例證；在此，畫家過分地誇張風格的某一部分，以至於畫面形象的可讀性無法維續。對浙派後期的畫家而言，率而逾越舊規，絕對是因為他們想擺脫王諤和鍾禮所代表的生硬畫院風格，以維護藝術中的個性與特質。有這一類動機的畫家所採行的普遍作法之一，則是使用非常活潑的筆調，以解消實質的物形，使其

3.23 鄭文林 壺中仙人圖 卷（局部） 紙本水墨 29.7×298 公分 普林斯頓大學美術館

化為流轉的律動。明代中期的朱端（圖3.13）也選擇這種方式以脫離院畫風格，清朝初年的畫家袁江也試圖這麼做。[22] 然而，這些嘗試總是很短暫，而總是導致無法突破的瓶頸。

《夕夜歸莊圖》與朱邦 許多浙派現存最上選的畫作都未曾署名，原有的落款與鈐印已被畫商除去，他們想魚目混珠，讓顧客以為這些都是出自早期名家之手，如此便可以賣到比浙派作品更高的價錢。有一些未落款的畫作，例如鄭文林的畫卷，目前已有歸屬；但其他作品仍然無法查出原作者，其中並包含許多精品。

　　屬於後面這一類者，包括藏於弗利爾美術館的《夕夜歸莊圖》（圖3.24）。此作誤傳為唐代盧鴻的作品，然而，很明顯地卻是由1500年左右某位浙派畫家所作。不管這幅畫的原作者是誰，他另一幅現存於大阪市立美術館的作品，同樣也無落款。也許考訂《夕夜歸莊圖》作者的最佳線索，乃是比較其與另一件作品在岩石、河岸、蘆葦等母題的相近之處；後者的規模大，已落款，係籍籍無名的朱邦所繪。[23] 這兩幅作品之間，更重要的相同點是兩畫都明顯運用了漸層暈染，以及透過墨色瞬間轉淡、隨意模糊某個段落的技法，例如岩石的側面與小舟的一角等。已經落款的朱邦作品的功力較弱，結構較差，景物較生硬且多稜角。然而，就像張路與其他畫家所表現的，浙派畫家有時能超越日常畫作的陳腐水準，而創造出精美絕倫且具有創意的作品。

　　朱邦是安徽省歙縣人（安徽直到十七世紀才成為重要的繪畫中心）。《明畫錄》對他的短評指出，他以用筆草草的方式畫人物，墨瀋淋漓，頗類似鄭文林和張路的作品。《明畫錄》又說朱邦畫的山水也屬同樣風格。

　　弗利爾美術館所藏的這幅《夕夜歸莊圖》，畫的是山谷裡溪邊的一間茅屋，屋主一整日在外（他隨身只攜帶餐盒與酒罈）方才歸來。溪流及其兩岸半掩於霧色中，很優美地藉淡墨來表現。細膩的水墨暈染表示著淡淡的月光，月光襯托出圓石的輪廓線以及山脈的稜線來。

浙派晚期

3.24　明人　夕夜歸莊圖　軸　絹本淺設色　155.1×107公分　弗利爾美術館

在明代畫作中，很少有畫家能把光線與氣氛的效果傳達得這麼好。畫家以最柔暢的筆墨及非常大的空間流動，來避開王諤及其他畫家畫風中的生硬：蜿蜒入遠方的律動，係由前景的小徑開始，繼之以河流，帶著人們的目光隨「S」形的曲線直到最遠方，且與上方的山嶺互相呼應。這是一幅精心設計的構圖，下筆變化多端且靈活自如，但卻一點也沒有院畫派的緊張，同時，也不過分依賴傳統。

如果浙派畫家能夠一直維持這種優秀的水準，我們也就不必討論其沒落了。可惜的是，他們並未做到，而且一落千里。同類風格的後期作品大多不足取，既缺水準也無創意。蘇州再一次取代南京而成為繪畫中心，蘇州的職業畫家如周臣、唐寅和仇英等人，其風格比浙派畫風更能吸引明代晚期的職業畫家，並成為他們的典範。浙派畫風的某些影響在出身浙江省的畫家作品當中仍然可以見到，譬如十六世紀後半葉的徐渭與十七世紀的藍瑛。然而，由於他們太分散，並且氣勢太弱，以至於無法延續此一畫派的命脈。到了十六世紀中葉，浙派已經可以說是壽終正寢了。

南京及其他地區的逸格畫家

第一節 浙、吳兩派以外的畫家

明代前半葉的重要畫家，多屬於兩大流派，亦即前面三章所敘述的浙派與吳派。如我們所見，這兩大派在基本的畫風取向、師古的對象、以及繪畫的主題上，都有著極大的不同；而畫家在社會地位及活動的經濟基礎上，也有差異。浙、吳兩派在各方面表現出來的分歧，其實就是後來明代在藝術史及藝術理論上論辯的基本問題，最後也反映在繪畫史南、北兩宗論的一大套說法上。由於在地域及風格標準之間，或是在畫風與畫家的社會經濟地位之間，在在都有著相當明確的關聯，因此，縱有例外和旁支，上述浙、吳之分的看法，並非完全不正確。

然而，浙、吳兩派絕對無法涵蓋這段蓬勃而多產的時期裡中國境內的所有創作。正統的中國史家對上一章所提及的浙派晚期畫家甚少注意，更別說是本章所要介紹的大師，除了我們最後所要討論的徐渭以外；他們向來偏愛蘇州的吳派畫家。而現代西方學者的研究，也同樣忽略了蘇州以外的發展，直到最近還有本書說：「十五世紀晚期和十六世紀期間，在蘇州的影響範圍之外，別無重要藝術可言。」[1] 其實不然，南京這個繪畫中心，在十五世紀後期是遙遙領先蘇州的，除了沈周之外，蘇州便少有可以誇口的畫家，到了十六世紀上半葉，南京仍與蘇州分庭抗禮。換句話說，若要囊括這個時期所有或大部分有趣的大家的話，就必得擴展我們的視野及分類架構。

本章首先要介紹的是活躍於1500年前後的一群畫家，他們並不特別親近當時的兩大主流，雖然多半與浙派關係密切。他們並沒有真正形成一個畫派，也沒有明顯的證據顯示他們互相認識。但這群畫家也像其他流派一樣，可以用地域及風格的標準，以及利用生活環境、創作態度的相似性來加以界定。此處蒐集的畫家全都出生且活躍於南京或南京一帶，而非其他較為古老的繪畫中心；他們大多數（事實上，我們有足夠的資料可以斷定所有的畫家）都是受過教育的文人，並且全都有股狂狷之氣；而這不單表現在畫中，同時在畫的題款上，及至於他們自取的別號如「迂翁」、「清狂」等，也都展現了這個特色。

這些標準當然吳偉也剛好適用，吳偉顯然是南京這群畫家的榜樣，就像其他浙派畫家追隨吳偉一樣。這裡所要介紹的這群畫家，向來都與其他被稱為「邪學派」的畫家，如張路、蔣嵩及鄭文林等人相提並論，而他們的畫風也有些相近之處。他們同樣源自於宋代繪畫的傳統主題和構圖，其未受傳統局限之處，主要在於下筆完成畫作的方法（以稀奇古怪或幻想的意象來表現狂奇之氣的畫法，通常屬於中國繪畫史的晚期）。他們以不平常的筆墨來表現平

常的題材，而就中國傳統的眼光來看，他們在紙絹上著墨和設色的方式可說是不雅馴，甚至是狂野。然而，其狂放處卻與後期浙派畫家所追求的隨興及不同流俗的效果略有差異。如前章所述，後期浙派畫家喜用誇張大膽或是震顫剛勁的筆法，因而風格常流於重濁遲鈍，成為晚期浙派的一大困擾。而以下即將介紹的畫家，用筆大多比較不費力，其所造成的緊張感較少，或者，他們也採取快速的線條鉤勒，有時則將兩種方式合而併之。

第二節　南京畫家

孫隆，「沒骨」畫與底特律美術館的《草蟲圖》卷　最早與傳統鉤勒填彩分道揚鑣的畫法之一，即是「沒骨法」，如此稱呼是因為畫作係以筆墨及純粹色彩暈染而成，並無墨筆鉤勒輪廓的「骨」架。沒骨畫始於唐代或者更早；十世紀時，五代的花卉畫家徐熙不用輪廓，只用大筆的水墨，然後再略施色彩暈染；其子（或者其孫）徐崇嗣在北宋初年以「沒骨法」畫花卉，而當時首屈一指的花卉大家趙昌，顯然也採用了這樣的畫法。

　　然而，就像其他非正統的技巧一樣，沒骨畫法被認為有些古怪，而運用此技法的畫家也不免有遭受文人畫評家批評的危險。例如，米芾（1051–1107）就批評趙昌的畫為：「收錄裝堂嫁女亦不棄。」米芾輕蔑趙昌畫作的部分原因在於，他一向藐視裝飾性及「美麗」的花卉畫，但另外也是因為他反對沒骨畫技法的緣故。瞧不起沒骨法，便說這種畫法意謂著缺乏經由純熟運筆而獲得的結構；在繪畫品評標準等同（其部分是源自）書法的年代裡，繪畫中的變化若是與書法不相搭配的話，便被排拒在門外。然而，有些畫家，尤其是花鳥畫家，則仍舊繼續僅以色彩、或將色彩敷在水墨渲染上作畫，要不然，就是把輪廓線畫得極輕，甚至於到了幾乎看不見的地步。由宋末至明初的數世紀裡，在南京東南約八十公里處的毗陵，有一小地方畫派專以重彩繪出裝飾意味濃厚的花鳥草蟲圖，有時雖也使用鉤勒筆法，但卻多半採用「沒骨」畫法。其中有許多作品後來都為日本人所收藏。[2]

　　孫隆就是一位花鳥畫專家，他來自毗陵，並且採用沒骨畫法。他一定是這個地方畫派的傳人，不過，其畫風師承未見記載，而且也與毗陵派前輩有別，用的是透明的水墨與顏彩渲染，而非濃重且不透明的顏料。

　　孫隆的生卒年不詳，但據說他與畫家林良同時，而其畫冊之一有姚綬的題款，因而可以推斷孫隆活躍在十五世紀後半葉，大約1450–75年間。據說他幼時天資穎異，舉止不凡，「風格如仙」。其祖父孫興祖為明初的開國忠臣，曾跟隨朱元璋北伐，圍攻北京城，之後卻不幸戰死；其後代孫隆因而獲得朝廷的特別眷顧。根據《畫史會要》所載，孫隆有時自己落款為「御前畫史」，意謂著他曾出任過宮廷畫家。由畫家兩部現存畫冊上的印章看來，皇帝可能曾將這些作品賜給貴族或高官。孫隆有一個別號為「都痴」（意即澈澈底底的痴人）。

　　除了花鳥、草蟲、蛙蝦等被譽為「饒有生趣」的作品之外，孫隆偶爾也作帶有米芾和米友仁父子風韻的山水畫。目前他僅存的一幅山水畫作，乃是收錄在上述的兩組畫冊之中，另外則是一幅立軸，除此之外無他。這張冊頁完全是以水墨和淡彩斑駁地染出山坡及樹木，而無任何明顯的筆法痕跡。這種畫法所要面對的批評是可想而知的：十六世紀的畫評家王世貞在批評林良的作品「無神采」之後，補充說：「同時有孫龍（即孫隆）者尤甚。」除了這條記載之外，晚期繪畫史料倒是很少提起孫隆。

　　這部畫冊現存於上海博物館，其中使人印象特別深刻的，是一幅蟬停在池中草梗上的冊頁（圖4.1）。其他水草的形狀標示出了池塘的表面。氤氳水氣中濕潤而柔和的效果，是由朦朧的墨色及模糊的筆法帶出來，某幾處的筆法是用在絹上濡濕的地帶，以便隨意地暈散。其他地方則較不整齊，水墨或色彩是斷續而疏鬆地刷在絲絹上，這也就等於中國式的淡出效果。此一效果乃是把物體與周遭環境混合在一起，以圖畫捕捉視覺所見，這種方式自十三世紀後便很少嘗試，和整個明朝繪畫的方向相反。

　　孫隆這兩組畫冊中的其他冊頁，都是以畫筆及透明的色彩和淡墨暈染繪出，這些作品為我們提供了最佳的線索，使我們得以為另外一幅堪稱中國畫史裡最為柔美的作品，找到其正確的創作時間與地點。這幅畫就是底特律美術館所藏的知名手卷《草蟲圖》卷（圖4.2），其上有經過更改且真假難分的元初大師錢選的名款及數枚鈐印。無論這幅畫的作者是誰，很顯然都比孫隆技高一籌，不過，也有可能是孫隆自己在早期的時候，以較為謹慎而保守的畫法，繪就了這幅賞心悅目的作品。圖中的景物是個小宇宙：相較於山水手卷帶領觀者神遊綿延數哩的鄉間遼闊景致，《草蟲圖》卷則是把觀者拉回秋天裡一座池塘的水面上，進入了一個忙碌的景象中，池中有許多青蛙和昆蟲蝟集，同時，觀者也可以在近距離內，仔細觀察這

4.1　孫隆　草蟲圖　取自花鳥草蟲冊　冊頁　絹本設色　21.8×22.9公分　上海博物館

4.2　明人（署名「錢選」）草蟲圖　卷（局部）　紙本設色　26.7×120公分　底特律美術館

些小動物居處的地方及其短暫的一生。這張畫後面部分的構圖（未收錄於此）羅列了各種甲
蟲、螳螂、及其他昆蟲，各就各位，背景則是花花草草的平地，這些生物就像幾乎同時的邊
文進《三友百禽》構圖中的小鳥一般。[3]

　　本書圖版所錄乃是卷首部分，其構圖顯然更為活潑：三隻蜻蜓在空中捕食蚊蚋，而另外
三隻青蛙則蹲在一片殘荷上伺機而動。這裡的主題是流動與變化 —— 快與慢的流動 —— 以
及更緩慢的生長及腐朽的過程。在道家的思想當中，如果要表達這樣的主題，則是以水的意
象和特性作為象徵，而此處的水面世界正是表現此一主題的適當背景；無論是就畫面的明亮
色彩，或是畫家無意建立任何筆墨的明確結構而言，其風格都同樣地帶有生命短暫、稍縱即
逝的意味。再一次，我們駐足感歎，褊狹的品味抑遏了這類作品的創作與流傳；底特律手卷
是此一畫類僅存的碩果，至少就其品質而言。

林廣與楊遜　不論後來畫評家的看法如何，孫隆及底特律手卷的作者，都並未故意反傳統，
只是一般對於在絲絹或紙上敷用顏料水墨的畫法，有其一定的容忍限度，而這兩位畫家則是
在技法上超越了此一限度。在介紹故意打破傳統規範的畫家以前，我們將先看看兩位次要畫
家及其較不知名的好作品，而且，這兩幅作品在當時的標準畫風之外，小心翼翼地作了一些
偏離。

　　其中一幅為林廣所畫，林廣出身於揚州，距南京東北不過五十哩之遙。據傳林廣曾跟隨

李在學習山水畫。十七世紀的一部輯錄畫家的資料書籍曾提及其作畫「得瀟灑活動之趣」。

　　林廣僅存的作品《春山圖》（圖4.3），完全符合了上述的特徵。在畫家的落款和日期旁有一則奇妙的對句：

　　鶯啼三月二月天，花發萬山千山裡。

　　圖中閒散的寬筆也許模仿的是李在，但其墨色之清淡、寬度之均勻、以及平面的效果，似乎更接近沈周的畫法；到了1500年，揚州畫家已能相當容易地知道沈周的畫作。和沈周一樣，林廣以線條的鉤勒與圓潤的墨點，來豐富並填實畫中物形，畫家並少用暈染且幾乎不用皴法。然而，林廣的構圖卻較沈周騷動一些，也更令人想起宋畫傳統；其結構似乎穩固地湊在一起，但細看之下，就會看出許多不協調的地方，彷彿這件畫作是林廣即興下的產品，他讓畫中的山巒成為一塊塊的空間，而樹木也似乎向著石塊之內而非其外生長。不過這些段落並未影響及整體效果，顯然地，整張畫的暗示性強過寫實性，其如草葉般的筆觸便是傳達春天有風的日子的感覺。而其風格的豐富正切合了景物，流瀉的瀑布與繁茂的樹木係以輕淡的色調畫出，彷彿沐浴在春天的氣息與陽光中一般。畫家以這種形式描繪出他自己及前景水榭人物的體驗。這種利用書法及抽象特質以為表達的有效方式，可以在後來十七世紀的作品中看到。假如這幅畫沒有落款，也會使人以為是十七世紀的作品。然而，它竟是1500年左右一名小畫家之作，這不但非常新鮮且具原創性，同時，也令人不由得希望這位畫家能有更多的作品傳世。

　　楊遜的山水畫作（圖4.4）也令人有相同的感受。其生平罕為人知，唯一一項有關的資料，則是由一位日本學者於1874年在他一幅畫作函上所題的字。但這項資料未經證實，也不完全可信。[4] 根據資料，楊遜出身於湖北省咸寧縣，在吳偉出生地南方約五十哩處。他於1454年取得進士；1489年成為國子監的學者，地點可能是在南京，同年，孝宗皇帝還頒贈了封號給他；1508年，楊遜歿。如果上述資料屬實，那麼按照其畫上的干支紀年則相當於西元1483年，而這件作品就是一件迥異於一般文人畫風的、非常有趣的文人畫家之作。

　　楊遜現存的作品只有三幅山水畫，其中一幅是紙本小品，另二幅則是絹本大幅山水。這兩件大幅山水的干支紀年正好相同：這裡所收錄的畫題有「西湖醉風子楊遜」，楊遜可能曾在杭州住過一段時日，而這也說明了為何這幅畫會有浙派的味道。事實上，如果我們想知道十五世紀後期文人畫家受浙派畫風影響的結果，楊遜的山水畫也許就是少數幾幅能回答這個問題的答案之一。這位畫家所師法的是李唐，而非馬遠，畫面遠景即可見到李唐式的崎嶇峭壁。光影二分在李唐風格之中，很有系統地被應用來區分岩石的各個層面，以顯出其形狀，

4.3　林廣　春山圖　1500 年　軸　絹本淺設色　182.8×103.8 公分　台北故宮博物院

4.4
楊遜
山水
1483 年
軸　絹本水墨
183.6×77 公分
加州史蘭克氏
（George J. Schlenker）收藏

到了元代（見《隔江山色》，圖2.16），此一技法已被簡化成一種自由濕潤的暈染斑點，以暗示石頭的強光與陰影，而不求清楚地刻劃岩石表面。楊遜將這種技巧進一步延伸；他的光影分法更為簡要，較少描述視覺上對光線的感受，不過，仍能創造出強烈光影的印象，加強了多岩山塊強而有力的存在。在某些段落裡，這種技巧甚至能夠藉著描繪物形光影的轉換，從而提供立體物形明確的視幻刻劃。

此畫的布局頗為老套，卻能有效地賦予景色遼闊與雄渾之感；事實上，其構圖的壯麗堂皇似乎更像出自於職業畫家而非文人之手。在前景種了茂盛樹木的岩岸邊，河水引領觀者的視線向後來到中景，此處有一名旅人正騎驢過橋；其後是霧氣瀰漫的山谷，而由山谷中高聳而起的是陡峭的岩石。構圖部分則是以三個不同深度的平面來安排，依斜角而漸次後退，岩塊則由近及遠，逐漸增大，由前景河岸的圓石漸次增為高聳至天空的巨峰，阻擋了觀者更進一步的視線。

「金陵痴翁」史忠　林廣和楊遜在表面上都不可能有任何公開的狂放行為；因為前者是職業畫家及浙派大師的追隨者，後者則極可能是倍受尊重的文人畫家。而這兩位畫家的原創性，都是以比較內斂且不顯著的方式呈現於畫中。真正能在畫中公然反傳統的是吳偉：他是個受過教育但經濟情況不甚好的畫家，為了某種原因，吳偉並未走上仕途，或許他曾經嘗試而告失敗，所以只好被迫（由於缺乏生平資料，我們只好假設這種情況）以繪畫這項原本只是嗜好的副業維生。一旦回報 —— 不論其所獲的贊助或是外界所給予的尊敬 —— 越來越大，而社會上也越來越能接受畫家不但是多才多藝的文人，同時在創作上也有某種程度的獨立性時，這對於那些處境特殊的人而言，選擇以繪畫維生就變得更加具有吸引力了。戴進和吳偉成功的繪畫生涯可能也是開啟社會認同的關鍵；然而，新穎甚至被視為異端的風格，則尤其是畫家剛贏得獨立性的聲明。

中國繪畫的非正統筆法通常採行兩種途徑，我們可稱之為「草筆」與「潑墨」。而前者可以在吳偉及張路的作品中得到好例子：其鈎勒方式在使每一筆劃均不離開畫面，因此即使突然改變或者逆轉方向都不會斷線。相反地，潑墨法則很少留下運筆的痕跡，而是將大片而淋漓的水墨潑灑在畫絹上，任其暈散滲透，因而也模糊了運筆的痕跡。後面這種形式的極端表現，從八、九世紀時一些行為特異的「潑墨畫家」就已經開始了，他們在創作的狂熱和酒精的麻醉下，在畫面上潑灑水墨或者顏料，而且通常在酒醒之後，再將恍惚之中隨意塗抹的半成品加上正規筆法的點染，看起來便像山水畫或其他題材。[5] 到十五世紀時，這些畫家的作品久已失傳，只留下了文獻記載；但他們和前代非正統畫家方從義一樣，仍是冒險想讓畫技脫離常軌的模範。

聰明而不守常規的畫家在生平方面還有一項共通點：也就是他們在幼時即天賦異稟。1438年出生於南京的史忠即屬此類，不過據說他到十七歲才能開口說話，並非一般神童的早

慧。雖然年幼時顯得痴呆，但實際上他內心相當聰穎 —— 這或許是人們發現他在短短的時間內，不但能說話，而且能談、能寫，甚至工詩文、善繪畫之後所下的結論。此外，史忠還擅長作曲，常常在酩酊大醉時，一邊吟唱一邊以手擊節；他並且將這些曲子教授給小妾何玉仙，並教她彈奏琵琶。他連名字也避免流俗：史忠原名徐端本；為何後來改名史忠，以及為何皆使用這兩個名字刻印蓋章，至今仍不得其解。而他荒唐年代所得的「痴」名，也一直沿用至晚年；只有當他想痴的時候才痴。畫家對此名相當得意，稱其住處為「臥痴樓」，晚年則自號「痴翁」等。

關於他第一次會見沈周的故事如下：史忠前去拜訪沈周，而畫家正好不在，史忠於是信步走入書齋，在牆上一幅素絹上作了一張山水畫，未留姓名而返。當沈周回來後見到那幅畫，立刻知道是「金陵史痴」所繪，因為蘇州無人如此運筆作畫。於是派遣僕人邀回史忠，兩人乃成莫逆之交，有時還住在彼此的家中。沈周曾在吳偉為史忠所繪的畫像上題辭，這代表了當時三位藝術名士值得一書的遇合；但此畫並未流傳。史忠大約活到八十歲，應該是歿於1517年左右。和吳鎮等人一樣，據說他也預知或甚至自訂死期，等日子一到，他在參加自己的喪禮之後，便無疾以終。

史忠習畫的過程並無記載可查，不過其畫風似乎接近於院派晚期「狂野」派畫家的風格，尤其是蔣嵩（也是南京人），我們可以假設史忠當年是以類似的院派畫風為基礎的。由於已無早年作品傳世，所以無從得知其當年畫風；現存畫作似乎都是較晚期之作，與其自述的「不拘家數」及「雲行水湧」頗為吻合。史忠作品的某些段落偶爾會讓人想起沈周，但卻遠遠缺乏這位吳派大師的運筆及掌握形式的能力。

史忠特別適合畫雪景，最有名的兩幅都是此一畫類：其中之一是他1504年所作的一幅手卷（圖4.5），以及科隆遠東美術館所收藏的一幅紀年1506的掛軸。[6] 也許有人會以為另一幅作於1504年春的掛軸也是以雪景為題材（圖4.6），但可能畫家的本意並非如此。史忠以水

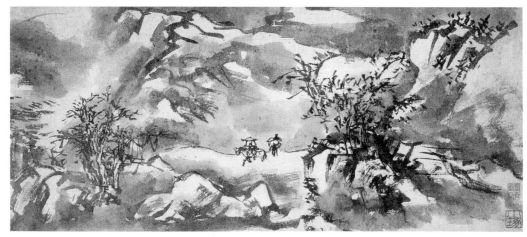

4.5 史忠 晴雪圖 1504年 卷（局部） 紙本水墨 25×319公分 波士頓美術館

墨自由揮灑的筆觸，其間的空白固
然可以解釋為殘雪，但更像是由陰
影處突出的強光；而後者似乎較有
可能，因為兩人對坐閒話的草屋前
門敞開，外面樹木枝葉繁茂，在在
都告訴我們這是一個天氣暖和的日
子。不過其曖昧之處自有其道理。
史忠的畫風與其說是細細地描繪風
景，不如說是傳達迅速而朦朧的印
象。畫家以大筆揮灑水墨，並在其
間留白，因而造成光與影的強烈對
比效果（假設是光與影），這種技法
顯然與楊遜的技巧類似；但楊氏的
山水景物清晰明確，史忠則不論是
畫岩石、霜雪或樹木，都是用同一
種粗野的筆法，使得畫中界線混淆
不明，而且通篇全不使用穩定連續
的輪廓線。

　　史忠這幅畫在圖錄中記載為
「仿黃公望山水」，然而，除了架設
山麓的方法之外，其與元代大師黃
公望的作品毫無相似之處。史忠在
畫中題曰：「金臺楊天澤過痴樓，談
及乃兄天德，知痴之為人，能鑒痴
之拙筆，可為米南宮（即米芾）能
鑒賞也，因作此以贈之。江東鑒史
寫，□□（弘治）十七年歲（甲）

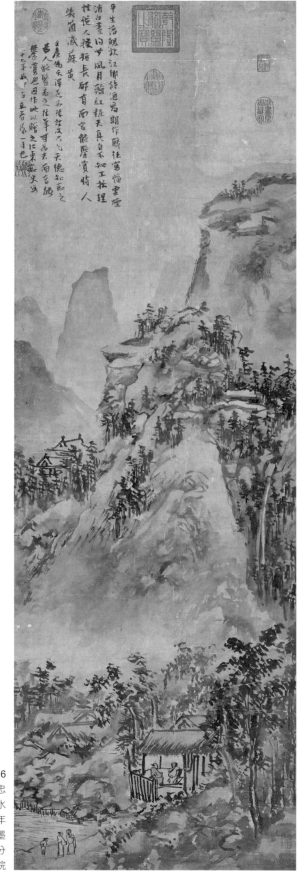

4.6
史忠
仿黃公望山水
1504 年
軸　紙本水墨
142.7×46.1 公分
台北故宮博物院

子（1504）立春後一日也。」

《晴雪圖》（圖4.5）也作於1504年春天，根據史忠的題款「春雪之甚」，我們可以推測這幅畫可能較上幅更早。這幅精采的手卷長約十呎，有三百多公分，全畫充滿即興氣息，彷彿畫家走過河邊覆雪的山坡瀏覽沿途風景，他快快記下且熟練地繪成一幅令人滿意的作品。這張畫的筆法在某些地方變得乾渴而潦草，偶爾會冒出一些較粗放的皴法，其鈎勒緊湊適足以描繪人物、房舍以及樹木；除此之外，整幅畫都是看似鬆散的輪廓線和不均勻的水墨，彼此相溶相連。此畫的風格與主題結合完美，正不正統的問題在此反而顯得無足輕重。

史忠在反傳統領域中所做的較顯著的冒險，則見於他的冊頁作品。冊頁開始在十五世紀末蔚為流行，與沈周不無關係，這對風格產生了解放性的影響；由於畫家必須在整部畫冊中表現出各種不同的風貌，因此在大幅而完整的卷軸中，畫家在風格的嘗試方面，可能會遲疑不決，但他卻可能會在單幅冊頁上做較大膽的演練。上海博物館所收藏一本十二開的未紀年畫冊，可以確定是畫家的晚期之作，史忠所用的無拘無束筆法，比起他1504年的兩件作品都更「揮灑」、更「潦草」。史忠所處理的主題與構圖仍是熟悉而傳統的：文人與其僕役在山間漫步，或泛舟賞景，或站在崖邊觀賞河景，或是如《憶別圖》（圖4.7）般，換為一位隱遁的漁翁。這些意象其浪漫的吸引力大半是以奉承觀者的方式，暗示觀者自己真正嚮往的就是這種自在的生活。作者的筆法與逸格畫家相同，這種作品顯然是針對有傳統品味卻又嚮往非傳統的人 —— 千古以來，對於那些追求物質報酬勝過追求藝術價值的畫家而言，這類人士一向都是藝術家為追求物質酬報時，所必須迎合的對象。而史忠真正狂逸的地方，則可以由他把畫冊中的人物（包括《獨釣圖》中的漁翁）畫成青白眼的模樣看出。

郭詡　我們推測此時反傳統的畫風乃是自覺地與院體分道揚鑣 —— 而這自然與前述浙派衰頹的原因有關 —— 此一假設由畫家接二連三標榜反傳統的舉動中得到了進一步的證明。如果「痴」與「狂」不只是畫家所選的名號，而是個人特質的一種自然流露，那麼畫家們的風格便不應如此類似，也就是說，反傳統派的理念有一個先天的矛盾之處。這個矛盾在郭詡（1456–1526後）的作品中可以獲得具體的發現。

郭詡是江西泰和人，受過極好的教育；他原本有志於仕途，卻為了某種原因而放棄了。1490年代，宮中極有影響力的一位宦官蕭敬邀他進京，並推薦他擔任官職，卻為郭詡所堅拒，而被譽為不愧逸民。據說郭詡也曾被大思想家兼政治家王守仁（即王陽明，1472–1528）引薦入宮作畫，王氏曾為郭詡的一幅畫題款，並進呈皇帝。郭詡擔任官職的時間可能很短，後來也放棄或失去了這個職位。之後，據說他四處遊覽，遍訪海內名山，並且聲稱他的範本即是諸名山，而非其他人的畫作。同樣以真山真水為畫譜的故事，也發生在其他許多畫家身上，但少有畫作足以令人信服。而同樣教人難以置信的是，由郭詡現存的作品來看，當時一般人竟然會認為他要比吳偉、杜堇和沈周等人更勝一籌。

4.7　史忠　憶別圖　冊頁　紙本水墨　上海博物館

　　人們認為郭詡善於處理任何風格的山水畫的評語，頗適合用來形容我們所一向認識的郭詡；但若從反面看來，似乎也意味著畫家沒有自己獨特的風格。由他存世兩幅作於十六世紀初（約1500–10）的山水畫來看，郭詡模仿的乃是高克恭風格的正統筆法，而這也是當時院派畫家所習用的作畫方式。至於另兩件人物畫，則是與吳偉和張路的畫風相仿，其中一幅收藏於台北故宮博物院，是1526年的作品。上海博物館所藏一套八開的畫冊則未紀年，其中有一開是以孫隆風格繪成的青蛙與蓮花圖，另有幾開是與史忠作品類似的山水畫（圖4.8），以及一開與吳偉及杜堇風格極為接近的人物畫（圖4.9）。後面這幅人物畫描繪的是一名坐在花園中的仕女，以及在她身畔追逐蝴蝶的男童。兩人臉上均有如史忠所繪漁翁般的可愛斜視神情。郭詡在這幅畫及其他作品上均題以自己喜愛的別號「清狂」。

杜堇　這群畫家中，更為嚴肅且更具有創意及影響力的人物是杜堇，其生卒年不詳，活躍於十五世紀末與十六世紀初期之時。杜堇為鎮江人（鎮江位於江蘇省長江南岸，南京之東），身為官宦子弟，他自少時便研習群經，並閱讀包括小說在內的各式文學作品。他所作的詩「奇古」。由杜堇在倪瓚《墨竹圖》[7]上的題款，可以看出其詩作與書法方面的成就，雖然其書法作品的表現可能稍微奇特了些。成化年間（1465–88），他舉進士不第，因此決定放棄仕途，並像其他人一般，轉以繪畫為主業。杜堇最早的紀年作品為1465年，雖師承不明，但他顯然受到了可能年長他幾歲的畫家吳偉的影響。

4.8 郭翊 雜畫冊之六 冊頁 紙本水墨 28.5×46.4公分 上海博物館

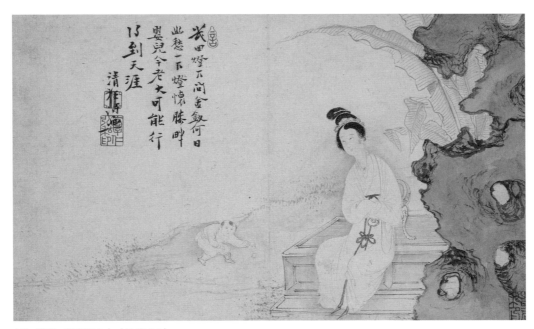

4.9 郭翊 雜畫冊之七（見圖4.8）

　　杜菫定居南京，無疑是因為該地乃是畫家謀生的最佳地點。他自號「古狂」。然其最為人所讚賞的作品，卻是那些純熟的「白描」技法（即描繪人物的細筆鉤勒方式），以及用來描畫建築物的「界畫」；而這些畫作一向被認為有「嚴整」之意。畫評家還注意到杜菫以寬粗而斷續的「飛白」筆法，來描寫岩石、樹木以及其他的山水畫要素；但根據王世貞的說法，杜菫這種畫法未必得到很高的評價。因此他雖然自稱「狂」，但世人所讚賞的仍是他細膩的筆法，而非其作品中反傳統的狂野筆觸。《畫史會要》中提及其作品廣受後代藝術家的抄襲與

模仿，當我們觀察到他的影響，尤其是對蘇州職業畫家的影響時，便可證明此言不虛。當唐寅於1499年正月間往訪杜堇時，杜堇既老又窮，此事可由唐寅寫給杜堇的詩作看出。杜堇極可能逝世於1509年之後不久，而這一年正是他最後一幅紀年作品的年代。

杜堇選擇描繪的多為膾炙人口的題材或奇聞逸事；他少畫純粹的山水畫，而專精於以山水或庭園為背景的人物畫。例如，詩人望月或在月光下散步的情景（他對宋朝詩人林逋的描繪，便是極好的例子，此作現藏於克利夫蘭美術館），便引發了南宋特有的抒情氣氛，也與稍早的院派畫風，尤其是馬遠的作品互相呼應。北京故宮博物院所收藏的杜堇手卷共有九幅插圖，以分別配合當時一位名為金琮（1448–1501）的詩人所題的古詩。金氏在此卷末尾指出畫作係由杜堇所繪，並載明當時為1500年。這些畫所描繪的正是以往騷人墨客的生活片斷。

其中一景（圖4.10）描寫詩人陶潛（即陶淵明，365–427），他與每畫必備的僮僕站在屏風前，正在欣賞其上所掛的一幅畫，畫中的題材正是陶淵明最著名的文章之一 ——〈桃花源記〉。故事敘述的是：一位漁夫在山中遙遠的河水源頭處，發現了一個狹隘的入口，穿越過後即到達一處樂園，人們與世隔絕，生活得快樂而和平。圖中的漁夫正走在路上，槳扛在肩上，朝向隱藏著山谷的入口、也就是畫面上所顯示的洞穴走去。

畫中畫的作法是以史忠和郭詡那種大膽而隨興的技法表達出來的；但畫外只有左側花園中的石頭畫法與之相配；其餘部分的筆法係以線條為主，且較有節制。描繪岩石材質用的是李唐所創的斧劈皴，李唐原作的斧劈皴為後世無數藝術家所模仿。畫家除了保留李氏山水的斧劈皴（此處的皴法震顫），同樣也靠強光與黑影來強調其堅實面。此處的陶淵明似乎也是古代人物的典型，但在杜堇筆下，卻別有一分機警敏銳 —— 陶淵明的眼睛睜著而目光炯炯，身軀則微微後傾 —— 此一處理方式則是以前未見。整個構圖頗類似沈周晚期的畫作，是以強而有力的對角線與水平線，作幾何圖形似的畫面切割，並將畫中央的屏風從中切成兩半。

杜堇未曾在畫作上落款或用印，這顯示了這些畫的「社會地位」；它們都是應命而作，

4.10　杜堇　桃源圖　卷（局部）　紙本水墨　28×108.2公分　北京故宮博物院

附屬於書法作品之下的。金琮在其題辭中提及某人（此人名字已被除去，畫卷本來是送給某位贊助者或友人，後經轉賣，往往便除去名款，以免原受畫者或其家人尷尬）：「索僕書古詩十二首，將往要杜檉居（即杜堇）為圖其事。」表示此畫自有其功能，並未被視為畫家個人獨立的創作，也因此，對觀畫者或收藏者來說，畫家的姓名也就不那麼重要了。當時以繪畫作為插圖而不落款的情況相當普遍，即使是知名畫家的作品也不例外；另一個相同的例子，是一幅由元朝畫家張渥描繪屈原〈九歌〉的橫卷（見《隔江山色》，圖4.8），畫家的姓名也只有在書寫正文的書法家題款時，才被提及。

另一幅同具特定功能的畫，是藏於台北故宮博物院的《玩古圖》（圖4.11～圖4.12）。此畫已被裝裱成一件立軸，但其不尋常的形狀和尺寸（一百八十公分有餘），顯示此軸原先極可能就像掛在如圖4.12右上方的屏風一樣。這類屏風已經不再以原來的形式流傳，而其上所掛的畫由於尺寸很難再裱回為卷軸，因此除了極少數外，均已失散，否則就頂多是截開，僅留存斷簡於後世。[8]

事實上，日本高野山金剛峰寺近來發現了一部與《玩古圖》構圖相同的作品。該寺所藏畫卷的內容，與《玩古圖》左邊三分之一的構圖雷同；至於另外兩段（中間及右邊部分）有可能也藏於該寺之中。換句話說，原畫被切割成軸，以便掛在日本床鋪間的壁龕。金剛峰寺的版本在題辭的書法部分及畫作的描繪方面，乃與杜堇其他的畫作較為一致，而台北故宮博物院的版本也許是與仇英風格相近的蘇州畫家之作，或者有可能就是出自仇英本人的手筆。

4.11　杜堇　玩古圖　軸　絹本設色　126.1×187公分　台北故宮博物院

4.12 圖 4.11 局部

在此，我們暫且將畫作真偽的鑑定留待後世考證，而把台北故宮博物院的作品視為符合杜堇構圖之作（此則毋庸置疑），我們或許會發覺，將此作看成是為屏風而設計的構圖，也許可以說明此作的一些特色：首先，它相當穩定，並表現得毫不專斷（如同日本狩野派畫家人物山水的屏風構圖；當然，這兩者在其他方面有著極大的差異）；其次，它強調了許多軼事細節，因而令人百看不厭；畫家有著極高度的技巧，且畫風保守，任何人見到了都會欣賞它。此外，這幅畫的規格明顯地影響及畫風，就像前面所提到的冊頁一樣，但其影響的方式卻與冊頁相反；《玩古圖》不像冊頁一般平易近人，並非為了抒發個人瞬間或強烈的經驗而作，而且也不鼓勵任何形式上的實驗。

這幅畫的主題是一般常見的傳統題材（就如日本屏風上常掛的琴棋書畫圖一般）。在庭院的陽台上，一位富有的古玩收藏家正向朋友展示其收藏，而後者正檢視著桌上的古銅器。一名男童手執卷軸由左方進入；畫面右上方的兩名侍女則在整理另一張桌上的其他寶物 ── 琴、手卷、花瓶、香爐、龜甲盒以及冊頁等。右下方的孩童則正以扇子捕捉兩隻蝴蝶，看似與主題無關，但卻是構圖上的必要角色：他不但填補了空間，同時也為畫面添增了另一段瞬間靜止的活動。

較罕為人知的《伏生授經圖》（圖4.13～圖4.14）與《玩古圖》有許多相似之處，可列為杜堇所作。有一部著錄曾經記載過一幅主題相同的畫作；[9] 而我們此處所刊印的這幅欠畫家題款的畫，也許正是同一幅作品，或者，是杜堇所繪的另一個版本。

這裡所選刊的是主要人物的細部描繪。圖中央的老者是儒家學者伏生，在西元前三世紀秦代滅亡、漢朝肇始之後，由自家牆壁中取出為逃避秦始皇焚書而藏的書經；伏生的餘生都花在向漢朝皇帝派來的學者講述經文之上，以保存其畢生智慧。其學生在圖的右方（並不在我們所選錄的圖上），正坐在書桌前，孜孜不倦地記錄伏生所說的話。畫家以傳統的人物模式來描繪這名學生和居於伏生身旁的僕人，但對伏生的描寫則不然；其灰白的臉顯得很特別，而對於肩膀及手臂憔悴且鬆垮的肌肉作入情入理的描述，則想必是畫家仔細研究老年人的身體結構後所得的成果。傳為唐朝大畫家王維[10] 所繪的伏生畫像（可能並非王維所作）在這方面更加精細，但杜堇的這幅作品在王維之後仍是不同凡響，足以與周臣的《流民圖》（圖5.6～圖5.8）在描述人們的病痛和瘦弱上相提並論。杜堇對於線條的描繪（尤其是老者伏生）相當嫻熟，由最細微的身體輪廓刻劃，到長袍飄然的書法性線條，隨著各部分而有豐富的變化。

第三節　兩位蘇州畫家與徐渭

不知為了何種原因，但可能部分與經濟因素有關，商業繪畫於十六世紀初期在南京式

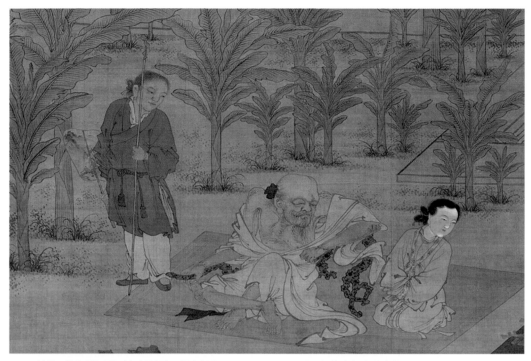

4.13　杜堇　伏生授經圖　軸（局部）　絹本設色　157.7×104.5公分　紐約大都會美術館

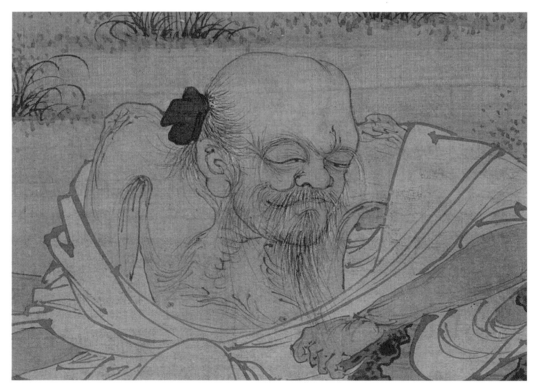

4.14　圖4.13局部

微，其後便移轉至蘇州發展；蘇州仍是文人畫重鎮，同時也是職業繪畫中心。南京直到晚明時期才又重新成為藝術之都。杜堇及其他畫家新風格的重要追隨者並不在南京，而是在蘇州

的職業畫家當中。然而在介紹他們之前，我們將先利用本章剩餘的篇幅——可能稍嫌零散——來引介十六世紀的三位畫家。這三人很難以派別歸類，因此如果沒有其他理由，我們姑且將其列於此處。事實上，不論在個人生活或畫風方面，他們均與本章前述畫家有所關聯。

王問 三人之中，首先要介紹的是王問（1497–1576），他也是三人中名氣最小的一位，出生於江蘇蘇州西北附近的無錫。王問於1538年中進士後，擔任過許多公職，其中包括他從1544年之後所擔任的南京兵部主事。這是他為了侍奉在無錫的父親而要求擔任的官職。稍後，他被任命至廣東為官，但卻辭退不往，為免老父乏人照顧。其父逝世後，王問退休隱居於太湖，築了一座別墅與庭園，以詩書畫自娛，並和當地學者及道士交遊，以安度餘生。[11]

由其現存作品看來，王問畫風成形的關鍵時期，應是在他任職於南京之時。在赴南京之前，他有一幅1539年的作品頗為類似蘇州畫家那種較柔和且平易的風格，而他在1552年及後來所作的其他所有畫作，卻強烈地流露出吳偉一派的影響，王問一定在南京看過他們的畫作。王問有部分的作品墨色深潤，筆勢峻急，很明顯是徐渭的先驅。王問中規中矩的作品可視為銜接徐渭非凡成就的一個重要環鍵。如同吳偉和杜堇一般，王問也從事與上述筆法完全相反、且需要高度技巧的「白描」畫法。介於上述兩種技法之中，他也像其他畫家一樣，在他的作品裡嘗試運用浙派及其流亞之風，使其結合當時還流行的主題、構圖，並加上沈周和其追仿者較為柔和粗闊的筆法，創造出一種令人愉悅的作畫方式。前一章所提到名氣較小的畫家李著就曾作過類似的嘗試；他原先師事沈周，待回南京後，又發現當前最流行的是吳偉的畫風，因而改學吳偉之作。

王問的一部由五張山水及人物冊頁所構成的畫冊中，有一張（圖4.15）顯示了同樣的風格走向，他以粗寬的筆墨繪出稜角分明的物形，然後加上墨色點綴（並非描繪氤氳之氣），墨色最深的部分群集在中間偏右，權充是構圖上的焦點。浙派山水強調垂直水平的構圖，偏好大塊簡單的造形，以及避免各種形式上以及表現上的複雜繁衍。1554年，王問在南京時，於這本畫冊的另一幅冊頁上題了辭，當時無錫遭到倭寇襲擊，王氏與其父兩度逃至南京，逼留了數個月。那時，一位名叫二谷的收藏家帶來王問數年前所畫（可能是他稍早停留於南京時所繪）的這本畫冊，請畫家題辭，王問只好依從他的請求。

謝時臣 謝時臣（1487–1567後）是另一位十六世紀的大師，他將沈周的筆法轉換為自己獨特的畫風。他出身於蘇州富裕的家庭，除了偶爾出外旅行外，一生一直待在蘇州，大多時候住在可以俯瞰太湖的山莊裡。由他作品的特色看來，他應是職業畫家，但並無可靠的文獻可資證明。《明畫錄》記述了對謝時臣繪畫的佳評，說他「頗能屏障大幅，有氣概而不無絲理之病。」至於其風格發展，他首先師法沈周畫風，之後再揉合戴進與吳偉的傳統。其作品時常遭到「韶秀不足」的評語，譬如《無聲詩史》就這麼評論他。如果我們由他大幅畫作來

4.15　王問　山水　冊頁　絹本水墨　藏處不明

看，這項評語似乎不假：這些畫作的主題往往太平凡，筆觸也太沉重，而且是以緊張顫動的
輪廓線來描繪此起彼落的山岳與土丘。其中的許多題材甚至還是取自古老故事中的敘述性主
題。至於畫家較小幅的掛軸、手卷與畫冊，反而顯得較為沉靜，通常也較有吸引力；其中的
山岳懸崖和沈周晚期的作品一樣，也表現得很質樸，其人物和房屋也有相同厚重的線條。在
十六世紀中葉，當時的吳派盛行（下一章我們會見到）較犀利的筆法與慎重安排的形式張
力，謝時臣較無拘束的畫作一定吸引了許多對這類特質有所偏好的人士，不過，看在另外一
些人眼裡，這些畫作卻可能顯得無趣且陳腐。

　　謝時臣的小品中，《溪山霽靄圖》（圖4.16）是幅很好的示範，其表現了畫家最令人喜愛
的風格。在穩定且緊湊的構圖、較為肥大的點描、粗闊而微淡的皴筆、以及造形簡單的樹木
背後，我們可以看到沈周的影子，而沈周的背後又有吳鎮的痕跡（請將圖左平頂的山脈與
《隔江山色》圖2.8、亦即吳鎮的《中山圖》比較）；然而，謝時臣並非只是單純地模仿前述
二人而已。這幅畫的布局對稱得宜；前景險峻的河岸由兩塊石墩組成，其間可看見房屋數
幢；滾滾濃霧則區分了前景與中景，後者也同樣地分為兩部分；兩條蜿蜒的河流是走向遠景
最簡單的指標，遠景則矗立著幾座高山。畫面左前方的舟中漁子，以及左後方的橋樑，則為

4.16　謝時臣　溪山霽靄圖　1559 年　冊頁裱成掛軸　絹本水墨　26.6×22 公分　加州大學柏克萊分校景元齋

此簡單的構圖提供了些微變化。

　　謝時臣予人印象最深刻的作品之一，可以說是一組以四季為題材的四大幅紙本掛軸，本畫所選刊的是其中的春、冬二景（圖4.17、圖4.18）。四季山水原先必定是準備懸掛在高官或富商家中的大廳之中，由屋頂垂掛下來，並隨著四季變化而更換畫軸。然而，就像其他長期懸掛的大幅水山畫一樣，其畫面已受到相當的磨損，同時也經過了數度修補（基於相同原因，傳世的明代浙派繪畫及院畫通常色調較暗，保存情況也較差，反而不如同時期較少懸

掛、且懸掛時間較短的畫作）。畫的尺寸和功能使創作者的畫風必須跟著大幅修正；謝時臣作小品畫所用的柔和筆法，並不適用於這麼大尺寸的構圖。大畫的物形必然較為大膽且厚重，色調的對比也更誇張，而構圖多少總免不了會比較鬆散，而且還要穿插一些故事情節。在中國晚期繪畫史上，只有少數一些大師能夠恰當地組合統一這麼大的畫面，而謝時臣並不在此列。在謝時臣的這套作品當中，小橋雖然不是（也不能假裝是）真正銜接畫面形式的造形單位，但是，觀者卻是在這些小橋的輔助之下，得以融入畫中景致，一步一步地由下往上移動視線。

在題為「平湖烟柳」的春景圖中（圖4.17），我們可以依次看到有僕從相隨的騎馬旅人、乘舟渡湖的遊子、水邊樓閣中閱讀的文士、一些房屋，而後在最頂端可以見到另一位正過橋的馬上旅人。前景中所繪的兩位騎馬文士，乃是原封不動取材自晚宋畫家梁楷的冬景圖，或是戴進同一主題的作品，或者由其他二手資料得來。

冬景圖（圖4.18）的題目因畫面受損，字跡有些模糊，但似乎與較早的唐寅《函關雪霽》（圖5.11）同名。其構圖也大致模仿唐寅或其他師法唐氏的畫作；我們可以看到：牛車往上邁向位於峻嶺間的山谷，遠方山徑有一村落及客棧，接著更上方的是一座佛寺。唐寅所醞釀出的冬日寒冷清冽的空氣及寂靜感，已經在這幅大畫中喪失殆盡，而且，由於畫中造形過份平面化，使得觀者無法像欣賞唐寅的畫作般地深入這幅畫當中。畫家精神奕奕所描繪的枯樹，以及幾乎鋪陳全畫的濃重點描，大大強調了這張畫的裝飾效果。正如日本狩野派的繪畫一般，觀者在欣賞這幅作品時，必須考慮到畫家的主要目的，如此才能瞭解其成功之處。

徐渭　徐渭（1521–93）是謝時臣的崇拜者之一，他也擅用墨跡淋漓的畫法，以創造出驚人的效果；他曾經這麼評述謝時臣：

> 吳中畫多惜墨，謝老用墨頗侈，其鄉訝之。觀場而矮者（個子太小看不見戲臺演出）相和（別人鼓掌自己也跟著）。十幾八九不知畫病不病，不在墨重與輕，在生動與不生動耳。飛燕玉環纖濃縣（懸）絕，使兩主易地絕不相入。令妙於鑒者從旁睨之，皆不妨於傾國。古人論書已如此矣，矧畫乎？謝老嘗至越，最後至杭，遺子素可四五，並爽甚。一去而絕筆矣。今復見此，能無慨乎！[12]

徐渭的紀年作品始自1570年，且大多數可能均於暮年所作；當徐渭從事繪畫之時，謝時臣厚重的山水畫風與史忠及其他南京畫家刻意的狂野筆法均已不流行，但徐渭（由以上引文可見）並不重時尚，偶爾以「南京逸格」畫家的風格作畫，並將一度浪漫而現已趨於陳腐的題材，作淋漓的揮灑。作為一位浙江真正的狂人畫家，他至少有兩項理由可逸出浙派畫風的常軌。我們將先介紹徐渭年代不詳的兩幅手卷（由其少數僅存的山水人物畫中選出，見圖

4.17 謝時臣 平湖烟柳 取自四季山水
　　　軸　紙本淺設色　321×94 公分　紐約大都會美術館

4.18 謝時臣 函關雪霽（見圖 4.17）
　　　321.9×93.7 公分

4.19），以說明其承襲浙派畫風之處，之後再談及其生平與複雜且悲劇的性格。

　　徐渭根本不是傳統派常討論的畫家，因其畫作純係自發與興來神到之筆，完全獨立於固有模式與既有傳統之外。不過，無論是文士獨坐在小丘上的殘柳樹邊沉思，或是旅人騎驢、侍從挑擔徒步前行的畫面，這些在主題或構圖上，均非特別創新；其狂放不羈的特殊之處，乃在於畫家作畫時所表現的方式。我們可以想像徐渭在酒宴上喝得酩酊大醉（很顯然地，他晚年經常如此），而後揮毫創作，這種作法乃是取法九、十世紀的「逸品」畫家，自由地潑灑水墨，並任意地運筆，以即興的方式約略彷彿標準的物象，以震驚觀眾。

　　實際上，觀畫者必須先熟悉較嚴謹而傳統的同類題材，之後才能完全瞭解徐渭的畫。旅者所走向的險峻懸崖及其上下彎曲的茂密樹枝毫無形狀可言，然就像在張路與其他畫家的無數作品中所詳細描繪的相同構圖一樣，此景因而成為大家所熟悉的意象。同樣地，位於小丘上席地而坐的人物左方者，乃是成串輕拍的點描和潦草的墨跡，而如果我們將這些當作是灌木叢的話，那也是因為畫家事先預測好觀者的期待，而給他正確的線索。但如果有人認為此乃出自狂人所畫的話（徐渭作品常被如此認為），那麼，我們必須加以補足：其瘋狂之中自

4.19　徐渭　山水人物圖　卷（局部）　紙本水墨　30.2×134.6公分　東京私人收藏

有章法，就像史忠等前輩畫家的狂亂一般。徐渭的狂態因此必須與清初另一位「狂人」畫家──朱耷──有所區分，他的意象本身就令人困惑，而且完全屬於其個人的體驗。

徐渭的生平記錄得相當完整，而且已有許多詳備的研究。[13] 在此大略敘述如下：畫家出生於浙江紹興一個退休官吏之家，為第三子，甫誕生即喪父。其母出身為妾，在徐渭九歲時即遭遣離。徐渭便由繼母苗夫人撫養長大，苗夫人是受過教育的女子，對徐渭相當縱容溺愛，顯示了其心中的寂寞與挫折。苗夫人於徐渭十四歲時去世，徐渭於是交由其長兄撫養。這樣的童年對一個敏感而早熟的孩子來說，不免會造成情感上的失調，使他難以適應正常的生活。徐渭天資聰穎，學習能力很強：七歲即能詩能文；學琴不久即能自行譜曲；戲曲、劍術以及書畫均相當嫻熟，而且他更自1540年代起潛心學習書畫。1540年，徐渭通過生員考試，但之後七次鄉試均告落第，此後生活便有些貧困，偶爾以當家庭教師及鬻文為生。中年後他創作了相當奇特且具原創性的雜劇《四聲猿》，也寫了兩篇關於南戲的重要文章。[14]

1557年，他擔任銜命擊退倭寇的總督胡宗憲的幕僚。多才多藝的徐渭不但為胡宗憲起草官方文書及上呈皇帝的奏章，同時也提供了頗為重要的戰略計策。胡宗憲於1562年因權傾一時、狂妄自大的丞相嚴嵩失勢，而受牽連入獄，徐渭唯恐遭到株連，於是佯狂賣傻。是真是假，如今也難以判定。無論如何，三年後，他的精神錯亂因這些刺激和挫折而日益惡化，並嚴重到以自殘的方式自殺；他以釘子穿入耳朵，以利斧擊頭，甚至自碎睪丸。之前他一直自認該年會死，還自寫墓誌銘；銘文以下面這首詩作為結尾，想必是準備將它刻在墓碑上：

杼 嬰疾完亮，可以無死；死傷諒。觥繫固允收邕，可以無生；生何憑。畏溺而投早噬渭，既髡而刺遲憐融。孔微服，箕佯狂。三復蒸民，愧彼既明。[15]

友人看護徐渭至其恢復健康，但第二年他瘋病復發，在一陣狂亂中刺死了他的第三任妻子。為此他被判死刑，幸好朋友居間協調，終於在監獄關了七年後被釋放出來。其生平最後的二十年，徐渭身心均患疾病，多半時候都處於酒醉狀態；雖然當時有越來越多具鑑賞力的人士讚賞其書畫與文章，但徐渭並未因此而得到任何物質上的報酬，依然過著潦倒貧困的生活。他常以書畫回饋別人贈送的飲食或衣物，但對真正想幫助他的朋友卻故意疏離他們。畫家對營救其出獄的朋友說：「吾圈中大好，今出而散宕之，迺公誤我。」晚年與兩個兒子住在一起，長子後來忍受不了他而搬出去；徐渭於七十三歲那年死於二媳婦家中，身無分文。

追溯徐渭畫風的發展時，由於關鍵人物畫家陳鶴的資料不足而告中輟。陳鶴是徐氏於1540年代與紹興文人畫家結交時認識的，他很可能是影響徐氏風格形成最具關鍵性的一位，可惜陳氏已無作品流傳。其生平及藝術活動的某些特色與徐渭極為相似。陳鶴自幼便被目為神童，同時也是個怪人，他放棄世襲的官位，而過著獨立的生活；他會賦詞作曲，在這方面也許是徐渭的老師。他常在酩酊大醉時，畫出草草幾筆的水墨水山與花卉，「于頹放中復存規

撫」。如果將他與先前介紹過的史忠合併來看，我們可以注意到一種模式：此一繪畫方式連同創作流行歌曲、雜劇等，在在都是十六世紀中國文人表達其選擇另一種生活型態的象徵。

影響徐渭繪畫創作的另一重要人物是蘇州畫家陳淳（1483–1544），我們將在下一章介紹他。徐渭在文章中所讚賞的畫家除上文提及的謝時臣之外，還包括了沈周與杜堇。

在徐渭傳世的作品中，有一幅無與倫比的長卷傑作現存南京博物院；該作雖有畫家落款卻無紀年。此卷（圖4.20～圖4.25）縱使刊印在此，也仍然光彩奪目，至於其原作則更顯得有震撼力。畫家以水墨畫出一系列的花果、芭蕉及樹木，其中有些以局部特寫而充溢了整個畫面，手卷所見的牡丹花（圖4.20～圖4.21）很明顯地是根據陳淳對同類主題所標取的保守畫法（圖6.20）所衍生而來。但是，徐渭並未如陳氏般以事先考慮好的造形運筆，而是以不規則的斑斑水墨暈染，彷彿毫無計劃一般。陳淳的花朵是以同心圓狀的渲染筆觸畫出，雖稍微重疊，但仍能分辨，徐渭的花瓣則是一團不整齊的墨跡，其中較黑的墨色擴散開來，也代表層層花瓣，只是陳淳描繪得比較完全。

牡丹之後跟著是其他徐渭所喜愛的題材 —— 石榴、蓮花、闊葉樹、菊花以及甜瓜的藤蔓與葉片（圖4.22～圖4.23）。卷末則運筆加速，且未曾停下來描繪植物接合的部分；畫家是以筆勢本身來串連所有的意象。雖然如此，徐渭仍能用這種方法表達出瓜的重量與藤蔓的彈性。除此之外，他運用精采的墨色層次，來表現成串藤葉之間的空間感，和西方的視幻畫法一樣有效，同時，也更能保存成長生命中的外貌。

這幅畫是少數不費力、且近乎奇蹟般地把視覺形象轉變為筆墨的中國畫之一，它似乎完美地融合了紙上書法的興奮之情，同時，對於主題及其潛在本質和視覺的特色，也有深深的投入。唐寅的一幅枝上小鳥（圖5.16），其中所畫的枯枝與後來的徐渭相似，是另一幅佳作。這些畫似乎避免了創作者在重現自然形象於紙上時，所經常會發生的干預其間的公式化過程。無論如何，徐渭並不曾完全放棄傳統格式，這點可以輕易地由比較他與陳淳所畫的牡丹看出，但徐渭卻選擇性地違背並開拓傳統，且加以巧妙地變化擷取，使得傳統不像傳統，從而成為一種新鮮的描繪方式。他的線條與形貌一氣呵成，避免了既定的筆法，同時也發明新技巧（如果不是全新，至少也很不尋常），例如：以不均勻的墨色造成渲染的筆法；趁水墨未乾時，加上濃墨，使其斑駁地滲開；或是以分叉的毛筆在墨葉上畫上活潑的線條，以表示葉脈，而這也使得畫面產生了一種強烈的力量。

這幅手卷在描繪葡萄藤的一大段落（圖4.24～圖4.25）時，達到了高潮，但也有人認為那是紫藤；由於畫面物形曖昧不清，所以這種看法也未嘗不可。畫家以半乾的筆，用書法中的「飛白」畫了兩枝不整齊的長藤蔓，蜿蜒越過布滿濃蔭的畫面，而濃蔭正是以濃烈的大塊墨跡鋪陳其上的。下垂的葡萄串（或者是花）在藤與葉之間，以稀釋過的墨汁鬆鬆地串起來。在枝葉與葡萄之上是大片糾纏的卷鬚。

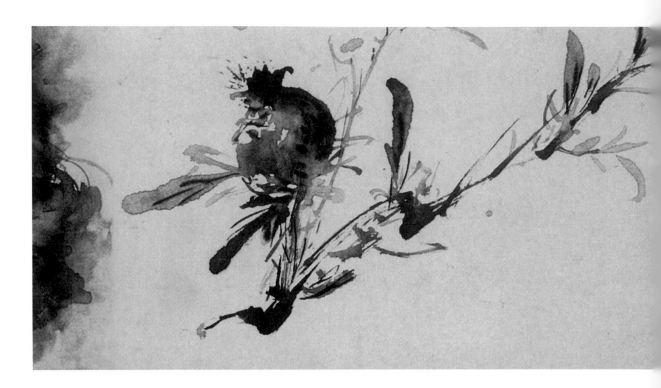

4.20–4.21　徐渭　雜花圖卷　卷（局部）紙本水墨　30×1053.5公分　南京博物院

　　不過，以如此的方式描述畫作，似乎暗示筆墨的再現功能比畫家原先賦與的更嚴謹；其實，徐渭狂放的筆勢和自由的水墨揮灑，早已毫無形象可言，有些段落（圖4.24～圖4.25）如果分開看，根本看不出其代表何物。如徐渭的山水與人物（圖4.19），筆墨的揮灑在整個意象中只具有暗示作用，而其暗示性則是部分源自於觀者對那些形象看起來很類似、但筆法卻較

傳統的畫作的無意識記憶。徐渭的葡萄相對於同一題材的傳統繪畫而言，彷彿是草書寫詩與
楷書抄詩之別：觀者記得此詩，而後則是透過草書這種具活動力的結構，來與中規中矩的楷
書形成相互參照，進而讀懂這些草體的文字，哪怕這些文字極難或甚至無法辨認。無論是書
法或繪畫，都是在大家所理解的標準模式和個人創作的拉鋸之間，創造出新穎或甚至如徐渭

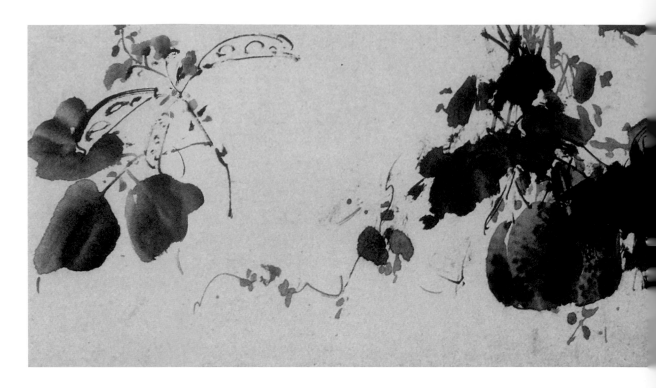

4.22–4.23　徐渭　雜花圖卷（局部）（見圖 4.20）

眼前這種狂放的效果。

　　這種有些狂放的用墨方式在中國有著相當長的傳統，由唐代逸品畫家的潑墨畫開始，接著南宋的禪畫家及其他人承續類似的畫風。比如1291年由行徑奇特的禪宗畫家日觀所繪的葡萄圖，便可以看做是徐渭這件同題材作品的先驅；[16] 以十三世紀的畫風背景看來，該畫雖也

豪放不拘，但卻缺乏徐渭式的熱情。此畫所根源的傳統更為嚴謹，雖然日觀強烈地偏離了當
時的畫風，甚至到了冰消瓦解的境地，卻仍無法做到如十六世紀晚期畫家的程度。徐渭風格
可能是中國繪畫大膽放逸風格的極致，至少在本世紀看來仍然如此。以此，它也不斷地啟發
著後世以大膽揮霍風格為主的畫家。這種畫可被視為現代抽象表現主義的先驅，並非沒有道

4.24–4.25　徐渭　雜花圖卷（局部）（見圖 4.20）

理，因為此一現代運動的發展，乃是源於遠東書畫家所賦與的靈感。

　　因此，我們可以很自然、甚至不可避免地將徐渭的畫風，看成是畫家錯亂心靈的流露。

南京博物院手卷上的葡萄藤段落裡，徐渭以筆在紙上所作的憤怒戳刺，以及那些近乎自動性

技法的無拘無束的筆法律動，似乎顯露了畫家幾近亢奮錯亂的心靈狀態。然若以二十世紀表現主義的眼光來看徐渭作品的話，我們必須先做個很重要的限定：在表現的意圖或效果上，徐渭的畫毫無歐洲表現主義畫家為了表達內在苦惱而繪出的不和諧色彩、極度的扭曲、或者夢魘似的意象。徐渭苦悶的一生雖然經常見諸其文字，但卻從未把這分自怨自艾表現在畫面上。這點有一部分是因媒材的不同，或是因為媒材所發展出的表現潛力不同的緣故；徐渭的作品雖有極度濃烈的情感，激猛得有時甚至到了暴力的程度，但對於不知道畫家生平的人來說，不一定會由畫中猜測到徐氏的悲劇性格。而事實上，如果選擇以西方心理學的角度來分析，還可能輕易地從畫作來判斷出畫家是個才氣洋溢、極為善感，但基本上很正常的人。徐渭畫作表達的是心理上的抒發而非壓抑，這極可能是作畫效果的關鍵：畫家把創作當作是排除心中苦惱的管道，因此繪畫對他而言，乃是治療而非病兆的象徵。觀者凝神重覽畫中所記錄的律動，心中所得到的反應，應是解放而非不快之感。

中國繪畫之中，那些在視覺與情緒上使人不悅的畫面，據我們所知，反而大多來自人格發展較為穩定的畫家：譬如王蒙、文徵明、吳彬、以及董其昌，這些畫家的畫法較徐渭更加仔細而有計劃，畫中精心設計的不協調及緊張，也都在他們的計算之內。

第四節　畫家的生活型態與畫風傾向

在本章及前幾章中，我們一再提及畫家的社會地位與畫風的關聯。中國的畫論家及畫史學者一向假定這兩者極有關係，並以此為基礎來討論特定的畫家與畫派。中國人以前是確切肯定，但近年來，一些西方學者卻趨向於確切否定社會經濟因素影響藝術的說法。他們質疑，藝術家的業餘或職業身分是否真能決定其風格，浙、吳兩派的區分是否相當明確且有用？此處，我們又碰到被一些觀察力敏銳的人稱為「分類論」和「概括論」的老問題。分類論者以辨明區別、以分門別類而瞭解之；概括論者則傾向於模糊其間的區別，並質疑分類的有效性。讀者至此已知道本書作者是個堅定的分類論者，所以不會對以下的討論感到驚訝。以下我們將討論這些區分是怎麼地清晰而有效 —— 也就是生活型態與畫風走向的關聯是真實且可論證的 —— 並說明為何如此。

為浙派和其他職業畫家辯護時，概括論者的論點常被提出，他們試圖把這些畫家從（概括論者認為是）中國畫評家的偏見與勢利中解救出來。而畫評家的偏見和勢利，也使自己不能正確地判斷藝術家及其畫作的價值，因此概括論者的說法的確有其長處。但是，解決之道應是矯正偏見，而非否定區分是無效的。否則，就會發生像第一章中，王世貞評論戴進繪畫的那種錯誤，王世貞自以為在讚美戴進，說他一系列畫作與沈周的作品幾乎難以分辨。如此讚美，戴進既不需要，而且，無疑地，戴進也不會承認。

左右中國繪畫風格的區別，通常與藝術本身無關：諸如年代、地域、畫家的社會經濟地

位、或是其個性和人格的區別差異等。前二項與第四項是眾所公認影響畫風的重要因素,但第三項則引起很大的爭議。承認其他三項要素的人,在這一點上膠著了;為了某些好的、自由的、甚至有點困惑的理由,他們似乎被風格與畫家的社會地位、或其活動的經濟基礎間的清晰關聯性所動搖,而反對為職業與業餘、仕紳與平民這種區別,賦予任何重大的意義。很顯然地,因為如同中國人當初之所為,這樣的區別帶有一種令人不悅的階級偏見。反對者指出,不同階級和類型的畫家仍互有往來,偶爾也會涉入對方的風格領域中。但在同意這些很不客觀的看法之後,我們只好回到作品與畫家的生平記錄上,來尋找其間清楚而可論證的關係。事實上,問題不在於它們之間是否有真正的關聯(當然,它們的確如此),而是如何解釋或說明其關係。

這個質疑觸及了問題的核心。反對畫風與社會地位或業餘及職業身分有關的人,其實認為社會地位就像畫家所繼承的特質一般,其在特定的風格上有著與生俱來的表達方式。但這種看法似乎認定畫家的風格,乃是受其出身與教養的環境所決定,而少有選擇的自由。但這些因素之於風格的效應,卻一點也不須如此理解。另一種解釋則可以跟今日所流行的兩性之間自有言語、行為及其他表達方式差異的看法相比擬。如果我們準備舉辦一個中國女畫家聯展,將會發現大多數的參展作品有著極相似的特質(但對於整個中國繪畫而言,它們並不相似),而這些特質可能會被歸納為「女性」風格。但假如我們在解釋這種畫風時,明指甚或暗示這種風格的形成乃是因為畫家是女性 —— 也就是說,這種風格好像是天生的,而且多少無可避免地表現出「女性氣質」來 —— 如此一來,我們必會遭到強烈的反彈,或者更適切地說,這種想法的確很應該被否決。取而代之的,如今在處理這種情況時,通常都會指出:一個人成長發展的環境總存在某些特定的社會期待;如畫家生長在期盼女像女、男似男的時代,自幼耳濡目染,長大後創作,也就不自覺地(甚或自覺地)會將這種特質表現在作品中。中國的女性畫家似乎就真是如此,通常以謹慎敏感而非大膽且陽剛的方式作畫,並且擅長蘭花、花鳥或其他「合適」的題材。

相同地,在中國社會中占有某種地位且具某些經濟能力的畫家,也得符合四周及自己的期望;他們所選擇的風格也因此受影響,甚至因此而被決定。例如,沈周與吳偉就無法互換畫風。沈周的風格必須符合其社會地位,而吳偉則有他另外的社會地位以影響其畫風。在他們二人各自的風格之內,雖有廣闊的空間可供一位特出的天才畫家去發揮其多采多姿的一面,但在這之外,亦各有限制,甚至連畫家本人也很少會去冒險。

業餘與職業畫家的區別,以及雙方畫風的互異,也可以用相同的方式解釋。不論文人畫家的技巧如何熟練,都不可能逾越自己的領域,而進入技巧完熟的職業畫家及其所承襲的宋畫風格範疇之中,否則,必會招致不利的批評。而職業畫家在某種程度上,縱然已經受到「業餘風格」的不當影響,但也無法藉此展現他真正高超的畫技,畢竟,純粹的業餘畫風對他而言,是格格不入的。

　　不過，在超越廣義的區分及傳統浙、吳兩派的分別之後，去辨認明代畫家中一再重現的類型，也就是說，去觀察一些生活型態相似的畫家何以會有一致畫風的現象，乃是一件很有趣的事，一如我們在上兩章中所舉的許多例子（「有教養的職業畫家」）。在介紹這個類型中偉大的蘇州代表唐寅，及其相關的兩名畫家之前，我們會把這個類型視為常見的現象，再加以討論。

　　在談及既有的期望之前，我們要提出的問題是：這些期望是如何建立，而這模式又是如何設定的？就明代繪畫以及我們正在討論的類型來看，建立典範的是吳偉。雖然在畫風和生平的許多特色中，戴進都是吳偉的前輩，但他似乎非屬此類畫家。若要追溯這類畫家更早期的先輩，我們可以上溯到八世紀的吳道子。吳偉很像吳道子，吳道子並樹立了這類畫家的基本特色：自幼即天賦異稟；行為無矩度，喜愛飲酒；為皇帝所欣賞的宮廷畫家（不過，這派畫家卻不是宮廷畫家，而是受高官富商贊助）；運筆如神，使得觀者皆瞠目以視（雖然吳道子既無畫作流傳，亦乏可信賴的版本，但據說他運筆奔馳，且以其師張旭的「狂草」書風為其部分畫風）。這也表示在當時的風格範疇內，這種繪畫與草書有著密切的關係，是「草體」書法的一種。

　　宋朝的梁楷或許是這派畫家的另一個典型。他也嗜飲且行為放誕；原為宮廷畫家，但後來自願離開畫院；其風格乃是游移於較保守、甚至可說是院體畫風和出色的狂草、簡筆風格之間。

　　明代這類畫家的特徵如下（當然並非全部皆如此）：中下階層出身，或是家境貧困；幼時即天資聰穎；所受教育以入仕為目的，但卻中途作輟；行為放誕，有時佯狂或甚至到真瘋的地步；其別號或齋名冠上如「仙」、「狂」及「痴」等字；參與通俗文化，如雜戲、詞曲等；愛好優雅都會生活，縱情酒色；願與富裕和有權勢的人結交，但卻不至於諂媚。雖然也許出身地方，這類藝術家卻活躍於大都市（如南京和蘇州）中。關於其社會地位與藝術成就，我們可稱之為「有教養的職業畫家」，因為他們既非文人業餘畫家，也非教育程度較低的「畫匠」。他們的畫風由傳統保守的南宋院體，逐漸轉為我們所謂的狂草或潑墨的巨匠風格。或者由其現存作品判斷，至少也是後者的變化。他們的題材為人物或人物山水（常以歷史或文學「古事」為內容），花鳥畫亦為其所擅長。純山水畫則較少，他們並不常如業餘畫家一般，受邀描繪士人夫退隱後的別墅、或者是送別宴會（我們在下文會看到唐寅將突破這一限制）。

　　屬於此類且展現出其大部分特色（即使不是全部）的畫家，除了吳偉之外，還有徐霖、張路、孫隆、史忠、郭詡、杜堇以及徐渭等人；本書未介紹者，也有一些可以算在內。[17] 這類畫家的作品若獨立來看，可以視為畫家個性及生活情況的直接流露；只有把畫家與畫作合併來看，其重複出現的部分才會明顯起來，使我們得以作出一個必然的結論：不管這些非傳統的畫家是否具有自覺，他們在追求非傳統的畫風時，也自有一套典範可資遵循。

　　當我們在下一章讀到唐寅的生平時，將會發現其生平十分符合上述典型，同時，也期望能夠在他的風格之中，找到一些相應之處。我們不會失望；唐寅無論在個性或畫風上，都較其他畫家來得複雜，其作品只有部分與吳偉、杜堇等人相關，但其比重卻很大而重要。當我們得知他曾經在以繪畫為業之前不久造訪過南京時，也應當不會過於驚訝才是。相反地，當我們在最後一章讀到唐寅同代的友人文徵明時，基於他的生活型態與唐寅迥然不同，我們因而會期待他的畫風有所差異，而事實上也的確如此。換句話說，到目前為止，我們對明朝繪畫已經有了足夠認識，不但可以辨識畫家所屬的生活類型，同時對其畫風也可以有所預期。

蘇州職業畫家

在探討院畫與浙派畫家時，我們曾經注意到明代早期的地方畫派 —— 其中有的是在浙江杭州及寧波一帶，另外也有一些是在福建及廣東兩省 —— 而屬於這些畫派的畫家，其風格仍舊都是以宋畫的傳統為其根基。這些畫派與畫家如今多半無人留意，雖則傳世大多數的明初畫作很可能都是出自他們的手筆（現在這些作品大多偽託為年代稍早或名氣較大的大師所作）；而且，儘管並非最有創意或最引人入勝，這些畫家在當時很可能就已經創作出了為數可觀的作品。中國早期的繪畫發展至宋代達於頂點，同時，宋代主要也是保守傳統的全盛期；對於那些仍然醉心於洗練的技法，以及追求具象再現風格的保守畫家，或是那些應求畫者喜愛，而不計較個人偏好的職業畫家而言，數百年來，宋畫一直是他們主要的靈感與風格的源頭活水。這些畫家分布各地，且應用各式宋畫風格，形成了一個共同而寬廣的基礎，而許多新的繪畫運動，乃至於個別畫家或地方流派，便得以據此而創新求變。當時的文人畫家或畫評家經常鄙視他們，而且，他們往往也是咎由自取。想要跳脫這種停滯不前的困境，最有效的方法，就是多與南京城裡不同背景的畫家交流，並且利用機會多觀摩私人或宮中所收藏的各種風格的古畫。

十六世紀初以降，南京的地位逐漸為蘇州所取代，畫家、贊助者、以及收藏家之間的往來不絕於途，蘇州地區成為當時書畫收藏的首善之區。不但如此，具有悠久歷史的蘇州文人畫傳統與職業畫家的傳統，形成了相得益彰的互動關係，而南京由於文人業餘畫派向來未成氣候，所以這種現象未曾發生過。整個十六世紀創造出最多傑作者，乃是蘇州的職業與業餘畫家。本章所要探討的，就是三位活躍於十六世紀初最偉大的蘇州職業畫家。

有關蘇州早期職業繪畫傳統可用的資料並不多，代表作也少。不過，我們可以推想，在我們以下所要探討的畫家出現之前，已經有一個由沿襲宋風的保守畫家所組成的地方畫派。十五世紀初期，師法盛懋風格的畫家陳公輔正活躍於蘇州；他是陳暹（1405–96）的老師；而陳暹「摹古殆能亂真」。陳暹與杜瓊情誼甚篤，他於1488年奉詔入（南京）宮廷，「詔賜冠帶」，冠帶是象徵性的服飾，通常是文人的標記。陳暹的代表作，如今僅剩下三幅從未見於刊印的作品，藏於京都的東福寺。[1] 所畫都是有關樓閣和人物（包括旅人、士人、廷臣及漁夫）的山水作品，其構圖拙劣，乃信筆揮毫之作。對於陳暹這樣一位因杜瓊青睞而結交，而且是經過皇帝甄選才受禮遇的畫家而言，這樣的作品實在並未展現出其真正的作畫功力。然而，拋開畫的好壞不說，這些作品顯示出了陳暹乃是一個十分保守的細筆畫家，而且，其作品充滿了逸聞趣事的細節。畫中的岩石係使用李唐的斧劈皴，且輔以濃重的陰影，但手法則

較為凝滯。如果這些畫作很實在地呈現出了十五世紀蘇州職業畫壇的傳統，那麼，大體而言，這一繪畫傳統似乎與浙派當時的發展互不相干。至於其對於宋代院畫題材的創新之處，則就更加地少了。

第一節　周臣

周臣為陳暹的弟子，大約生於十五世紀中期，確定歿於1535年之後，其最後一件紀年作品即作於1535年。周臣提高了蘇州職業繪畫的水準，使其能與文人畫並駕齊驅；同時，他也是蘇州職業畫壇最著名的兩位畫家唐寅和仇英的老師。畫史一般對周臣的評價過低，且其聲名為兩位弟子所掩；不過，若是比對觀察其畫，他在繪畫上的成就，要比中國或西方藝評家所給予的評價，來得更為豐富而有力度。在他謝世後三十年左右，王穉登對蘇州畫家提出了扼要的評述，而他對周臣的看法略有貶意：「一時稱為作者（意即以其技巧而得名）。若夫蕭疾之風，遠澹之趣，非其所諳。」晚明的文獻則稱他「亦院體中之高手也」，而且，其「用筆純熟，特所謂行家意勝耳」——這也就是我們前幾章所指的「草筆風格」。

周臣在畫作上，大都只落名款；儘管《畫史會要》曾提及他會作詩，但是，在其傳世的作品當中，並沒有出自周臣之手的題跋。除了1516年的《流民圖》之外，他從不記載作畫時的心境及背景，而在大部分的情況下，周臣甚至也不署年。這相當符合職業畫家的作風，不過，這也意味著，他跟大多數的中國職業畫家一樣，讓我們無法有確切的根據，得以追溯他風格的發展。如果我們推測（不很保險）他早期作品應該保有他最傳統、最縝密的風格的話，那麼，很可以從《北溟圖》（圖5.1）開始探討。

這幅畫的構圖和技法與任何的明代繪畫一樣無懈可擊；畫中無一處隨意，既沒有書法式用筆，也不是心血來潮之作。隨興對這幅畫而言，是無關緊要的；同樣地，這幅畫為什麼是十五世紀末或十六世紀初的作品，而不是十二世紀的作品，似乎也不重要，只有藝術史家除外。此畫幾近忠實地重現了南宋院畫家筆下的李唐式山水，譬如：畫中採用了對角走向的構圖，湍流與風中林木的描繪方式雖然古老，卻不失有效，而且，周臣對於高潮的鋪設，也與李唐頗有相通之處。他把全畫的焦點集中在一個人物身上，使其坐在自家宅中眺望敞軒之外翻騰的波濤。卷尾則是危岩巨石，當中有河水湧出。一名訪客正步上木橋而來，有僮僕攜琴於後。山石以斧劈皴描繪，垂直和傾斜地切割在動態的構圖當中，形成了強勁的節奏。

在此，畫的原創性似乎不太要緊；在這樣一個專畫柔山軟水，而且有意復古的年代裡，周臣的《北溟圖》必定因為很忠實於南宋那種致力於表現人對外在世界的感官經驗的畫風，而顯得很突出。由於周臣在引用李唐的畫風時，並不是有意想要仿古，而且，李唐風格也沒有妨礙到這幅畫的圖畫性——換句話說，周臣並不是靠高古的風格來突顯表現力的，而且，

5.1　周臣　北溟圖　卷（局部）　絹本淺設色　28.6×135.3公分　納爾遜美術館

（就像我們稍後會討論的仇英畫作一樣），周臣這幅作品並未展現出對藝術史的自覺，而是用一種很獨特的方式表達 —— 介於觀者與周臣所展現的景致之間，並沒有其他刻意的風格典故居中干擾，周臣筆下的風雨、波濤、山石、蒼松、以及人物，比起明代大多數的畫作，都更能立即而直接地引起觀者在感官情緒上的共鳴。周臣並不是利用景物來傳達古老的風格，而是選擇與他寫景的意圖相符的古人畫風，藉以鮮明地呈現出一幅動人的景象。

　　不論《北溟圖》完成於何時，它具體地告訴了我們：周臣基本上是執著於李唐的山水風格的，而且，在他其餘大部分比較保守的作品當中，也是如此。中國的職業畫家一般都先學習傳統的畫法，然後再從中發展出個人獨特的風格。如果我們認為周臣也是循著相同的風格發展模式，那麼，想要瞭解他的風格演變，就得先知道他是朝哪個特定的方向前進。

　　《松窗對弈圖》（圖5.2）雖然紀年1526年，但並不宜視為周臣繪畫成形階段的代表作。如果我們將它與《北溟圖》並觀，那麼，這幅畫似乎顯示出周臣的畫風正朝向運筆比較快速、線條感比較強烈、以及近乎「草體」的方向進行。為求畫筆流暢，並突顯快筆畫法的視覺效果，以使得我們的眼睛能夠不間斷地掃描整個流暢的布局與一氣呵成的景物輪廓，周臣不再鉅細靡遺地刻劃細部，或是呈現色調及轉折的細節，也不再以較為傳統的斧劈皴法來安住物形，而是使用狀如葉脈的筆法（具盛懋的遺風），這就好像是以畫水紋的魚網畫法，來描繪陸地一般。《北溟圖》中的蒼松本來就十分細瘦，這幅畫裡的松樹則長得更高，彷彿是畫家在打輪廓時，所一氣呵成的結果。他不用斜角布局的懸崖山石，而改以曲線與弧形的走勢，來作為整個構圖的基礎，並且以水平和垂直的景物（如房屋和遠方的樹木），作為休憩的定點。

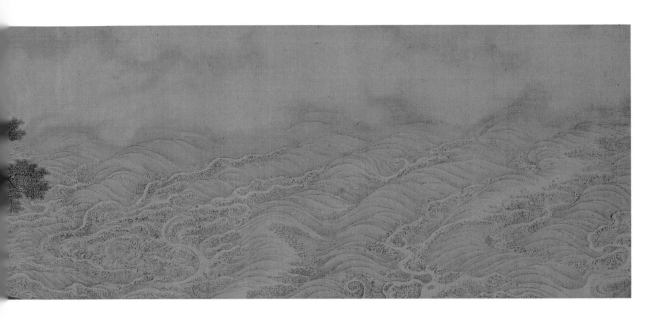

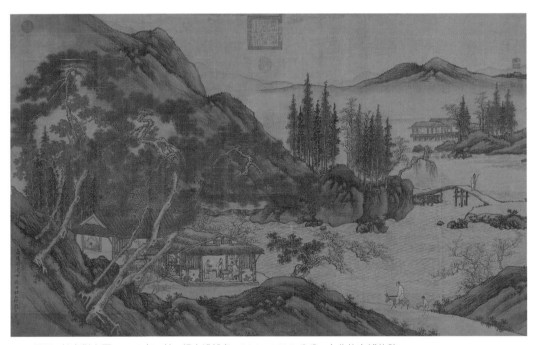

5.2　周臣　松窗對弈圖　1526 年　軸　絹本淺設色　84.2×132.2 公分　台北故宮博物院

　　草筆線條畫法的結果是量感轉換成動感。其好處是畫的肌理看起來比較輕柔，畫面也比較活潑；後遺症則是形體比較不結實。「草體」式的畫法往往有喪失實體感的危險：如果用得太過，畫面就會顯得輕浮，且流動過於頻繁，進而無法激起觀者對物形的立體想像。一幅題為「宜晚圖」的未紀年手卷（圖5.3），便因此顯得比《北溟圖》要單薄很多；儘管畫中的山水景物幾乎被簡化為線條，但其整體的表現還是十分有趣，且引人入勝。由於鈎勒筆法本身

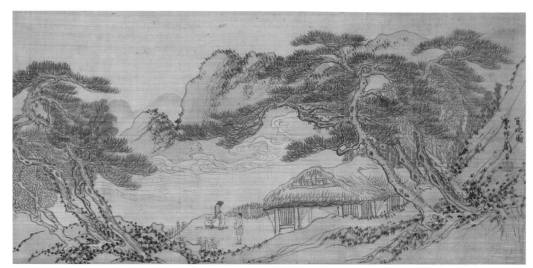

5.3 周臣 宜晚圖 卷（局部） 絹本設色 28.2×105 公分 台北故宮博物院

有所局限，畫家無法傳達令人信服的空間感及量感，於是，周臣在近景和遠景之間，引進了一段輪廓鈎勒得古色古香的雲霧，以彌補畫中缺乏深度的缺點。畫家使用厚重的筆法和簡化的造形，藉以形成強而有力的平面化圖案，全作頗似沈周晚年的作品，或許也反映出了沈周對周臣的影響。無論沈周此時是否仍然健在，無疑地，他和自己的學生文徵明依舊還是蘇州畫壇的翹楚。我們雖然無法從史料中看出，周臣是否跟唐寅、仇英一樣，也與蘇州的文人仕紳互有深交；不過，由於他的學生唐寅與文徵明自幼便已熟識，周臣勢必也認識這些文人及其畫作。

　　無論如何，周臣以書法運筆的嘗試並不表示他真正進入了文人畫家的領域，而只能說畫家對筆墨的強調，僅僅暗示出他有此意圖而已。基本上說來，周臣的筆法仍然是院派風格的快筆速寫，跟浙派晚期及南京畫家較為潦草的畫風較為近似，反而與當時蘇州文人的畫風相去較遠。周臣用來鈎勒山巒的輪廓、松樹的枝幹、煙霧繚繞的江邊、或甚至於茅屋屋頂的線條波動等，都是屬於同一種「書體」的用筆。這幅畫並沒有文人畫家所追求的那種皴法和筆觸變化，也無法引人注目良久。

　　周臣有些作品似乎擺明了是在模仿吳偉的風格，雖然吳偉的年齡可能大不了周臣幾歲，但是，他在十五世紀晚期的時候，卻比周臣更負盛名，而且更具影響力；蘇州及南京繪畫的許多新方向，都要歸功於吳偉。周臣的《柴門送客圖》（圖5.4）和吳偉所有的主要風格類似（請與圖3.1比較），如果畫家不落款的話，我們幾乎可以說這就是吳偉的畫作：例如，構圖上分為幾個大塊的幾何區域；把幾個不同深度層次的圖像壓縮在一起，將其置入同一空間，彷彿是用望遠鏡在遠處取景；以粗筆作率性的描繪，有時毫尖還故意分叉，以表達急促緊張之感；以及讓人物彎腰或是轉身，以表現出活潑的動力。整體說來，此畫具有一種騷動不安

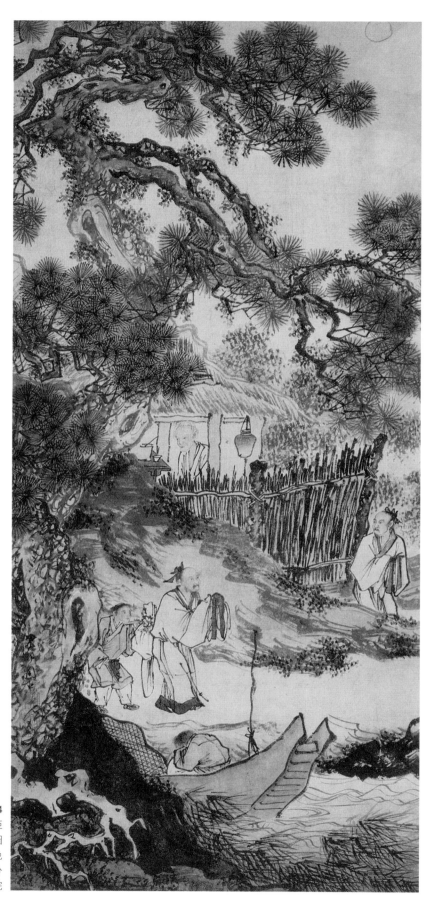

5.4
周臣
柴門送客圖
軸　紙本設色
120.5×56.8公分
南京博物院

和生猛的活力感,所以符合浙派晚期的風格。蘇州畫家偶爾會追求這種效果,但最後還是加以摒棄;他們一般偏愛比較流暢的畫風和洗練的技法。

　　浙派畫家與蘇州畫家(無論業餘或職業畫家皆然)在風格與品味上的不同,可以從周臣1534年所繪的《松泉詩思》(圖5.5)清楚地看出;周臣在題款中簡要地指出,此畫乃是仿自戴進。《無聲詩史》提及周臣的山水畫宗法李唐,接著又說:「其學馬夏者(馬遠、夏珪),當與國初戴靜菴(即戴進)並驅。」《無聲詩史》作者所指的,想必就是《松泉詩思》這類的作品。不管是人物與背景的比例、全畫開闊的空間感、再加上風姿獨具的蒼松(與周臣平常的風格差異頗大)、以及前景深暗色的山石等,這些母題都是屬於馬遠風格的特色,而周臣很忠實地傳達了出來。事實上,由於周臣的構圖並不太擁擠,全畫的重心巧妙地放在兩個席地而坐的人物身上,和戴進大部分的作品相比,這幅畫更接近南宋風格;周臣知道應該在什麼時候適可而止,但是,戴進及其浙派傳人卻往往不知節制;在構圖上,周臣雖然仿效南宋的布局原則,卻不拘泥於某一定型的畫風,也因為這樣,他的作品能夠免於陳腐 —— 在當時,想要採取馬遠的風格作畫,布局又要有創意,這簡直是不可能的事情,然而周臣卻能自創新意、自闢一格。把人物和最高峰安排在中央,這種手法暗示著十六世紀典型的中軸式構圖(請參考文徵明翌年的作品,圖6.8);左側巨松上有峻嶺,下有小溪,這是由浙派的不對稱構圖演變而來,比較有分量的景物均垂直地排在同一邊;不過,由松樹樹幹及樹枝,以及前景的山石與懸崖,乃至於右上方空白區域所組成的幾道對角線,則因為具備了南宋山水那種不對稱的斜角分割式構圖,所以能夠產生出我們此處所見的這種寧靜的餘韻。然而,在南宋繪畫之中,空白的區域乃是一片具有深度的空間,在這裡,卻只是一塊無可修改的白紙;畫家在空白區域周圍所設計的提示,並無法讓我們想像出畫面的深度;總之,這畢竟還是一幅明代的畫作。其鈎勒粗寬、舒緩,看不見浙派筆法的劍拔弩張。因此,我們可以推測,周臣因為和蘇州文人畫家往來密切,品味於是也受到了影響。

　　不過,就審美的角度而言,文人畫家的品味並不總是有助益的;而且,這一類的品味往往具有很大的箝制性,畫家如果想要保有選擇的自由,往往都會敬而遠之。我們在前面已經討論過,有些畫家遭受文人畫評家的貶抑,因為他們的筆墨「粗鄙」,也就是說,這些畫家的筆法並不符合文人狹隘標準內的「好」筆法,要不然,就是因為他們所畫的題材太「低俗」—— 主要指的是畫家去描繪那些比他們自己社會地位還低的題材,而不加以美化。言下之意,似乎還暗示著一些弦外之音:也就是說,繪畫裡面的那些窮人,其實並沒有那麼安貧如飴,而且,他們的生活也沒有那麼如詩如畫。中國藝術贊助人也跟其他時代或其他地區的同好一樣,他們並不覺得有必要花錢去買一些他們自己看不順眼的作品。後來的收藏家也是一樣,因此,一旦畫作被烙上「粗俗」或「低級」的印記,勢必就很難流傳於世,有身分有地

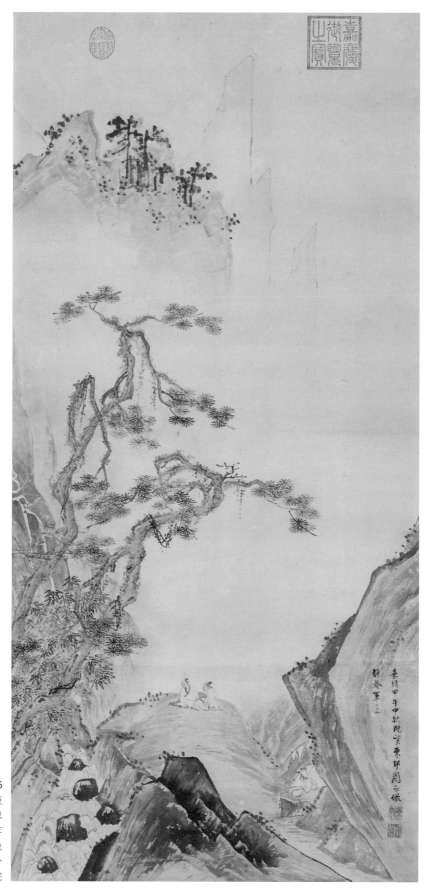

5.5
周臣
松泉詩思
1534 年
軸　紙本淺設色
114.6×53.1 公分
台北故宮博物院

位的收藏家是不會將這樣的作品納入考慮的。我們可以說，在題材的多樣性方面，流傳於世的中國晚期繪畫要比以往來得貧乏，分析其中的原因，收藏家在事後篩檢藝術作品，只怕也要負其中一部分責任 —— 換句話說，能夠流傳下來的作品，大多是鑑藏家認為值得傳世的。相當然耳，當時的藝術家也創作了其他題材的畫作，但是，能夠傳世的卻少之又少。

　　或許正因為這樣，周臣的名作《流民圖》（圖5.6～圖5.8）能夠流傳至今，才顯得特別地希罕。這部手卷從來沒有在收藏家的著錄上出現過；雖然畫上有幾則讚美的跋文，但是，卻從來沒有被收錄過。原來這是一部共計二十四頁的畫冊，每兩頁對開，每頁各畫一個人物，如今，這部畫冊已經被裱成兩幅手卷，分別由檀香山美術館和克利夫蘭美術館典藏。

　　周臣在冊後的題跋寫道：「正德丙子（1516）秋七月，閒窗無事，偶記素見市道丐者往往態度，乘筆硯之便，率爾圖寫，雖無足觀，亦可以助警勵世俗云。」

　　雖然周臣自稱作畫以記載「素見市道」—— 也就是說，他不是根據窗外一時的景象而作畫 —— 這些作品卻有如生活速寫一般，給人直接而獨特的感受，這在中國繪畫裡是十分罕見的，而且，即使是他所畫的這些形象也很難得一見。乞丐曾經出現在佛教繪畫裡（例如，十二世紀周季常著名的《布施餓鬼圖》，現藏於波士頓美術館），[2] 偶爾也會在敘事畫中現身。但是，把「乞丐」當作一個獨立的畫題，這在畫史早期卻從來沒有見過（周臣畫中常出現的攤販，在畫史早期當然也可看到，譬如，李嵩等人所畫的貨郎圖）。而周臣最後說這些人物

5.6　周臣　流民圖　1516年　冊頁裱成手卷　紙本　水墨設色　32.9×843.9公分　檀香山美術館

的圖像「亦可以助警勵世俗云」，這當中就有好幾種解釋的可能。有人也許會將周臣此作與日本鎌倉時代的繪卷相提並論，例如《病草紙繪卷》與《餓鬼草紙繪卷》等。據說，這些繪卷乃是根據佛家因果輪迴之說而畫；照此說法，人這一生之所以過著悲慘的生活，乃是因為自己在前世造了罪業。由此觀之，周臣是為了「警告」賞畫人不要造業，以免來生受苦。但是，後來十六世紀的作家在後面寫了三篇跋文，其中的一篇便提出了另外一種解釋。這位作家指出，周臣是藉著這部畫作來抗議當時的宦官亂政，並且要他們看看苛政對庶民生活的影響。明武宗正德皇帝於1505年登基時，年方十五，大權被劉瑾一干宦官所把持；劉瑾橫徵暴斂，貪贓枉法，使得明朝元氣大傷——劉瑾在1510年被罷黜時，所斂聚的財富竟然超過朝廷一年的歲出。這三則題跋對於我們研究這幅畫很有意義，值得我們多用篇幅引介。

第一篇跋文是黃姬水於1564年所書，他提到周臣擅長人物畫，接著又說：

此圖其所見街市丐者之狀種種，各盡其態，觀者絕倒，嘆乎今之昏夜乞哀以求富貴者，安得起周君而貌之邪！臥雲徵君出示，余漫題其後。

黃氏以為，不論位尊位卑，不論在衙門裡或市井之間，都有許多像乞丐一般的人。「徵君」是對於那些曾經在朝為官者的尊稱；「臥雲」很可能是一位官吏鄭國賓的齋名。

5.7　周臣　流民圖　局部（見圖5.6）

第二則題跋乃是較有名氣的張鳳翼所寫，他曾經於1564年中過舉人。張氏寫道：

是冊凡數種，其飢寒流離廢癃殘之狀種種。其觀此而不惻然心傷者，非凡人也。計正德子（1516年，即畫冊繪製之時）逆瑾（即劉瑾）之流毒已數年；而（江）彬、寧（王）宸肆虐方熾。意公符剖竹諸君，亦鮮有能撫字其民者。然則舜公此作殆與鄭（俠）君流民圖同意，其有補於治道者不淺，要不可以墨戲忽之也。

5.8 周臣 流民圖 局部（見圖5.6）

鄭俠為十一世紀的文人士大夫畫家。根據宋史的長篇記載，1073–74年間宋朝大鬧飢荒，鄭氏將城中街道所目睹的飢餓景象繪成圖畫，並把它呈給皇帝御覽，希望能因此而打動皇帝，以採取行動，拯救飢民。基於政治的動機作畫，在中國算是少有的個案：其實，鄭俠作畫的真正目標是宰相王安石（1019–86），因其認為王氏的激進改革乃是導致飢荒的罪魁禍首。周臣不在朝廷為官，當然無法接近皇帝；張鳳翼並沒有臆測周臣的《流民圖》是為何人所畫，也沒有談到究竟有誰會因為感動，而採取實際的挽救行動。

最後，文徵明之子文嘉於1577年寫了一首題跋：

東村此筆蓋圖寫飢寒乞丐之態以警世俗耳。而質山（指黃姬水）欲其寫昏夜乞哀，而靈墟（指張鳳翼）則擬之於（鄭俠）安上門圖。二君之見其各有所指哉。昔唐六如（即唐寅）每見周筆，輒稱曰：周先生！蓋深伏神妙之不可及。若此冊者，信非佗人可能而符於六如之心伏矣，豈易得耶。若黃（姬水）張（鳳翼）之指，則又論於畫之外，不在於形似筆墨之間也。

無論畫家所要傳達的訊息為何，《流民圖》似乎很明顯地反映出了周臣對畫中人物的同情。即使這種同情只是一種出自冷眼旁觀的憐憫，周臣也已經大大地突破了傳統。中國畫家所慣於鉤勒的下層階級人物 —— 例如，快樂的漁夫和無憂自在的樵夫等 —— 大多過於美化，過於濫情，引不起人們對於真實境況的關懷。周臣不僅觀察入微，他對於所畫人物的憔悴與所受的虐待，似乎也感同身受。這些人物包括：如惡鬼模樣的清道夫；面目猙獰，手裡

揮舞著繪有鍾馗畫像的驅鬼法師（圖5.6）；露著兩排牙齒獰笑的乞丐；以及賣蛇供人進補的販子（圖5.7）。此外，也有一個人（圖5.8）只纏著一片腰布，帶著行乞用的破碗，揹著一捆柴薪，形容枯槁，像極了魔鬼 —— 與其說他想要引起大眾的憐憫之心，還不如說是使人產生畏懼之情。而且，他的脖子似乎連頭都撐不起來。

雖然這些人物畫像都自成獨立的個體，但它們原先在畫冊上相對、並列的展示方式，無論在形式或心理效果上，都十分有力。人物的類型、姿態、服飾、以及所攜帶的物品，也都互有相似和對比之處。在中國繪畫的傳統之中，這些畫作的描繪似乎顯得不正式而簡略，而且，即使我們明白畫家所遵循的乃是「草筆」風格，且這種畫風在以前的時代裡，已經有梁楷諸位早期的大師運用過，但我們終究還是會認為：這種畫法基本上以描述為主，由於周臣對於襤褸的衣衫和蓬亂的頭髮描繪極為出色，因此，人們反倒不注意他的「筆法」了。為使這些冊頁能為世人所接受，周臣仍然保有當時的繪畫傳統與畫法；更重要的是，加上他觀察入微，筆法高妙，這使得他對人物的詮釋，要比傳統的人物畫家來得深刻。換句話說，這種風格雖然並不寫實，但卻傳達了畫家對現實的認知與感受。

周臣對人體肌肉骨骼的瞭解，以及他在運筆時的敏銳與熟練，可說是前無古人，後無來者。至少，我們從流傳至今的作品來看，畫史上很少有畫家作此嘗試。一如《草蟲圖》卷（圖4.2）的情況，我們在此又碰到了麻煩的問題：宋代之後的畫家具有十分犀利的寫實功力，卻為何很少加以發揮呢？或許又是因為後代畫評家及收藏家的品味狹隘，致使畫史上雖曾出現各式各樣豐富的畫作，但卻無法像《流民圖》一樣流傳至今，也因此我們無緣欣賞。

可想而知，至少有些與周臣同時代的人，在看過他的畫之後會這樣想：我們終於看到一位有創意的畫家了！他所留下來的畫作並不是老生常談；他不但能夠生動地處理新穎的題材，同時也比較重視鮮明的刻劃，而不拘泥於筆法的精細優雅或風格的賣弄，或甚至能拋棄儒家「沉默是金」的美學拘束。如果觀者能夠看到這一點，就會承認周臣具有不容小覷的繪畫實力。然而，在當時的中國，這種實力卻無法讓一個人躋身一流畫家之列，周臣不管在生前或死後，都從未擁有過一流畫家的殊榮。他的學生唐寅聲名更為顯赫，相傳周臣有時也替他「代筆」；當唐寅因求畫者眾而分身乏術時，他會請周臣代筆，然後自己題款售出。何良俊與王世貞都有此一說，[3] 但近來江兆申在研究唐寅時，卻認為此說可疑；事實上，我們並沒有證據來贊成或反駁。

第二節　唐寅

唐寅於1470年出生於蘇州，卒於1524年；所以，他大約小周臣二十歲，同時，周臣至少也比他多活了十一歲。唐寅的父親是位經營餐館的商人。這樣的職業雖然無法帶來高尚的社會地位，但顯然物質不虞匱乏，也使得他在一開始的時候，就能夠讓天才早發的兒子接受良

好的教育。之後，唐寅又有文徵明之父文林的教導，文林並且把年輕的唐寅介紹給蘇州的仕紳及文人社會。唐寅因此而結識了沈周、吳寬和大書法家祝允明。唐寅年輕時放蕩不羈，大部分的時間和金錢都花在飲酒狎妓上；然而，從1493–94年短短的兩年之間，他接連失去了父母、妻子、以及鍾愛的妹妹（自殺身亡），從此他變得較為收斂且遠離誘惑，轉而一心準備科舉考試。

1498年，唐寅在南京的鄉試當中，考中第一名舉人（文徵明也參加，但卻落第），翌年，他與富有的花花公子徐經同行，準備到北京參加會試，這是當時最重要的考試。主考官屬意唐寅為第一，唐寅原本也可望奪魁；然而他和徐經卻涉嫌事先從主考官處得知考題；在嚴刑逼供之下，徐經終於承認事先賄賂了主考官的僕人。儘管唐寅可能是無辜的，他只是因為遭人嫉妒而涉案，但是卻在洩題案的疑雲下，返回了蘇州，從此無意仕進。當時，他寫了一封動人的長信給文徵明，為自己的清白辯護：「整冠李下，掇墨甌中，僕雖聾盲，亦知罪也。」[4]

返回蘇州之後，唐寅又恢復了舊日縱情飲酒及頹廢的生活；同時，他也開始作畫以維持生計。他早年曾經習畫；1500年左右，他拜周臣為師。及至1505年，他已經聲名大噪，並且有能力在蘇州附近的桃花塢構築別業，用以款待張靈（也是畫家）及祝允明等人。1514年，寧王朱宸濠謀反，他邀唐寅前往；然而，唐寅往任新職之後，隨即發覺自己身陷險境，只得佯狂直到寧王准許他離開。唐寅晚年在蘇州放蕩不羈的生活，與他的畫作一樣出名，甚至可以說是聲名狼藉；在蘇州文化活動的極盛時期，唐寅的繪畫廣受歡迎。

牟復禮（Frederick Mote）在研究蘇州的歷史和文化時，曾經寫道：「的確，在明清的傳統城市當中，例如蘇州，人們有可能比較自由地表達一些獨特的行徑；對於偏離規範的行為，原本如果發生在鄉村中，勢必會受到輿論的監督和箝制，如今發生在城市中，便可逃過此限。蘇州因為富饒富庶，各種享樂變得多采多姿，游手好閒者得以結群成黨，想像力也可以互相激盪——許多生活在蘇州的游離人士更是過著五光十色的放蕩生活，他們在學術、思想、文學和藝術上的成就永垂不朽。」牟復禮在撰寫這篇論文時，想到的人一定有唐寅。

我們當然無法確定唐寅放蕩怪異到了什麼程度。而且，這當中到底有多少是經人渲染，或者是在唐寅死後才產生的傳說，我們都不得而知。但不管怎樣，畫家本人也助長了這類傳說的蔓延——在他四十幾歲時，畫家自稱「別人笑我忒風頭」，同時，在他的信札和詩文的字裡行間，似乎也證實了大眾對他的印象。不過，唐寅確實也同時在進行嚴肅的學術論著和文學創作。從他晚年寫給朋友的一封信中可以證明，他在信裡列出有關書畫、占卜、吳郡的歲時節慶、以及古今歷史等著作。[5] 不幸的是，這些著作似乎都沒有流傳下來。

他和文徵明一直維持著斷斷續續的友誼。文徵明生性較為拘謹，不但對唐寅的行徑不以為然，而且他對於唐寅大多數的畫作可能也不怎麼欣賞。唐寅晚年學佛，但對佛家的清規戒律似乎不怎麼虔誠奉行。唐寅卒於五十四歲，去世得相當早，據說是因為生活放縱所致。

從唐寅簡短的生平記述當中（事實上，他是明朝最佳的例子之一），可以明顯地看出我們在前面幾章所勾勒的畫家模式：畫家自幼為求功名而受教育，一旦仕途無望，便致力作畫，一方面為了在社會中贏得崇高的地位，同時又可以免除經濟上的匱乏。我們可以在唐寅身上看到這一類畫家的典型特徵：自幼聰穎過人；放蕩不羈，並耽於都市通俗文化中的逸樂；常有瘋狂或佯狂之舉（這是使自己不受社會規範所束縛，同時又是少數能為社會所接受的方法之一）；而且，與上流社會和中下階層的人都有來往。我們已經指出，畫家會因為這種社會地位的流動（或者說是曖昧），而產生出一套相應的畫風，希望藉此貫穿 —— 或者是企圖貫穿 —— 文人畫家與職業畫家之間的藩籬或屏障，雖然他們的成就不一。實際上，符合此一模式畫家的風格，往往具有寬廣的變化：從拘謹保守一直到比較偏向書法性格或草書式的畫風都有，有的甚至還演變成幾乎與當時代格格不入的逸格畫風；這些不同於世俗期望的風格，正好也與這類畫家的生活方式相吻合，正如著名的文人畫家與一絲不苟的畫匠各有不同的生活格調。唐寅的例子也突顯了這個模式；而且，他在突破職業繪畫與文人繪畫在社會和藝術方面的界線，也比以往的畫家來得成功。他常常會畫出兼取兩派之長的作品。他似乎不時都在證明：他的作品就算純以文人或職業畫家的標準來衡量，也都毫不遜色，甚至還能超越在兩者之上。

有關唐寅畫風的發展，江兆申有最新且最完整的研究，他認為唐寅早期的繪畫係由沈周的畫風入手（在江兆申看來，台北故宮博物院所藏的一幅手卷，可以看成是唐寅初期階段的代表作），之後，在1500年左右，唐寅轉變為職業畫家，並從周臣那裡學到了脫胎自李唐的風格。談到唐寅早期的發展，我們自然要提及吳偉、杜堇和其他南京畫家對他的深遠影響。1498–99年間，唐寅曾經寓居南京，因而見識了這幾位畫家的風格，並且還與杜堇本人結識。唐寅有些作品可以清楚地看出南京畫家的影響，但卻沒有一件可以確定為是他早期之作；不過，他的至交兼酒友張靈於1501和1504年間，各完成了一幅畫作，而且很顯然地都是屬於吳偉的風格，[6] 唐寅想必也熟知這種畫風，甚至可能在遊歷南京之後，隨即加以採用。唐寅很可能把南京的畫風，以及跟這些畫風相稱的生活型態，一併引進了蘇州畫壇；同時，他本人在畫風成形之際，可能也受到了南京風格的啟發（這裡必須注意的是，張靈似乎也是此一模式下的另一例：他曾經通過「諸生」考試，但「竟以狂廢」，[7] 最後變成了一位豪飲的「波西米亞式」（bohemian）藝術家。

《溪山漁隱》卷（圖5.9）顯然是唐寅洗練保守畫風的上乘之作，學自周臣。我們刊印的是該卷的末尾部分，由這個段落可以看到一位退隱文人在河畔上築了一座優雅的鄉間小屋；這位文人閒適地靠在欄杆上，並且與泛舟垂釣、十分優游自在的友人沉靜地對望。畫面右邊來了第三個人，他是位倚杖而行的訪客。這三人都有書僮隨侍在側。畫中人物的形象、姿態以及職業，都十分地理想化而傳統；我們似乎又回到了一個熟悉的繪畫主題之中，也就是文

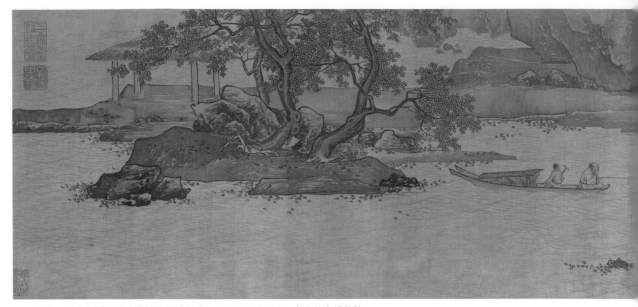

5.9　唐寅　溪山漁隱　卷（局部）　絹本設色　29.4×351 公分　台北故宮博物院

人隱士脫離現實以避世。身為畫家的唐寅，曾經在蘇州迷人的仕紳世界之外，有過悲慘的遭遇，因此，他不會畫像周臣《流民圖》之類的作品，以免破壞了仕紳們志得意滿的現狀 —— 或者，他可能曾經畫過（這點是我們一直不忘要補充的），但這些作品並未流傳下來。

　　畫中所布置的山光水景，十分地清朗嚴整；即使是落葉也沒有任何零亂的跡象，唐寅只是利用四處飄散的落葉，來象徵秋天的蕭瑟，以營造出怡人的情愁而已。南宋李唐畫中的那種明朗而井然有序的風格，以及周臣同類的風格，仍然都可以在唐寅的作品中看到 —— 然而，不同的是，唐寅所注重的比較是美感上的井然有序，反而不是自然景觀上的秩序感：畫中景物的輪廓十分明確，彼此之間並沒有相混之嫌；其次，唐寅也以墨色的深淺來強化視覺的區隔效果。在此作當中，皴法的運用主要並不是為了描繪景物的表面，而是為了區隔光線與陰影的深淺。某些部分的墨色頗乾，是以「擰乾」的筆觸，斜斜地拖過畫面的效果；其他部分則是使用比較寬濕而且重複的筆觸，結果形成了一種反光留白的皴法效果 —— 這是浙派畫家經常採用的技法，周臣偶爾也會使用。

　　在唐寅獨特的風格當中，最引人注目的特點之一，就是他在營造山石的時候，經常會將基本的造形元素畫得傾斜扭曲，以加強整個結構的生動性；因此，他的構圖比起沈周和周臣，通常都比較具有動感。《溪山漁隱》就具有這種特質；而這種特徵在《騎驢歸思圖》（圖5.10）中就更加明顯了。畫家在畫上所題的絕句是：

乞求無得束書歸，依舊騎驢向翠微；滿面風霜塵土氣，山妻相對有牛衣。[8]

　　江兆申相信，「乞求無得」指的就是唐寅北京會試失意一事，而最後一句「山妻」，指的是他於1500年離異的第二任妻子；照此說法，這幅畫作應當就是該年之作。假若這樣的詮釋正確，那麼，位於畫面中央偏右的山徑上，那位騎驢準備返回谷中小屋的人物，應當就是唐寅本人。擴大江兆申的解釋，有人可能會把山水之中（與《溪山漁隱》平易的世界形成強烈對比的）那種不穩與不安的氣氛，視為是唐寅心境的表現，而這也反映出了唐寅當時的情緒。但這種解釋的麻煩在於：如果以這種方式來解釋這張畫的特點，那麼，在他繪畫生涯的各個不同階段當中，有太多的作品都有雷同之處，因此，我們不能完全以唐寅的現實遭遇作為解釋。

　　此畫的構圖基本上屬於巨嶂式山水，不過，它和典型的北宋作品不同，並非由巨大而沉穩的景物構成；唐寅畫中的一景一物都經過了精密的計算，傳達出一種騷動不安的感覺。其中的明暗對比更是強烈而唐突，片片濃墨十分有節奏地排列在整個構圖之中。唐寅捨卻當地盛行的皴法，改用長筆鉤勒的直線畫法來描繪景物，彼此連成一氣，並且強調更大的流動感。這種流動感在許多量塊之間轉移，如怒潮洶湧般地向前推進、彎曲，一個方向進行完了，就朝另一個方向繼續前進，沿著中央山脊一直推向頂峰，再向左發展，之後告一段落。這種動態的畫法顯然並未受到沈周任何影響，甚至還是對沈周那種沉穩寬筆的畫法以及根深柢固的景物的反動。唐寅似乎傾向於選擇大膽而活潑的風格。

　　唐寅傳世許多最好的作品也都跟這幅畫作一樣，具有名家風範，構圖活潑，筆法明快。沈周和文徵明畫如其人，唐寅也不例外，他機智、敏捷、有時還很急躁。如果說沈周、文徵

5.10
唐寅
騎驢歸思圖
軸　絹本設色
77.7×37.5 公分
上海博物館（吳湖帆舊藏）

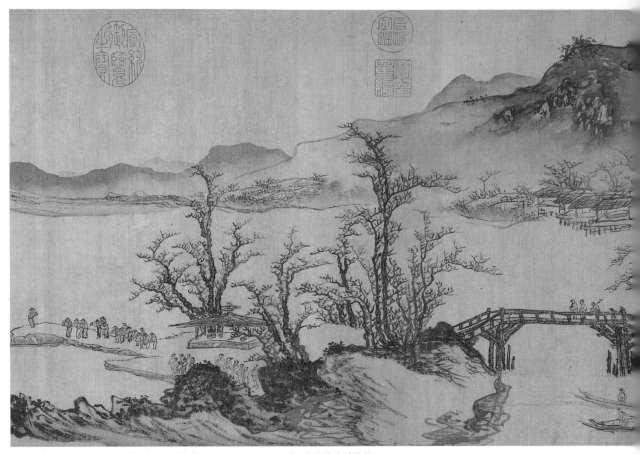

5.12 唐寅 金閶別意 卷（局部） 絹本水墨 28.5×126.1公分 台北故宮博物院

明兩人的作品非常適合靜默沉思，那麼，唐寅的繪畫就是為了引人注目，自娛娛人，甚至會讓觀者看得目不暇給。不過，我們所指的當然是他作品的主要趨勢，這麼說並不是否定他也能畫比較嚴肅的山水畫。以唐寅這種多才多藝的功力，只要他想畫，不管是簡單的抒情景致，或者是繁複的巨嶂式構圖，都難不倒他。有關唐寅所作的巨嶂山水，我們由上海博物館所藏一系列出色的四季山水，[9] 以及現存台北故宮博物院的名作《山路松聲》[10] 之中，可見一斑。在這些山水當中，畫家運用了壯麗且基本上比較穩定的設計，這種作法使他偶爾也可以採用「草筆」風格，卻又不失張力。另外，還有畫幅稍小的《函關雪霽》（圖5.11），江兆申認為這件作品應當是唐寅近四十歲的作品。

　　《函關雪霽》不但氣勢雄偉，筆鋒也很敏銳，令人激賞。畫中季節正值初冬，棕色的樹葉仍未從樹上飄落，不過地上已有點積雪。滿載米包的牛車正走向當日行程的終點，隘口有一村落，其上有座寺院。這幅畫的氣氛比較寧靜；《騎驢歸思圖》中，唐寅以陰影遮住岩塊，將其填滿整個畫面空間，在觀者眼前橫衝直撞；《函關雪霽》則是在構圖的中央部分留下敞開的空間，再以周圍蜿蜒的地塊圍住，帶領我們的視線，彎彎曲曲地從前景逐漸移向最遠的山峰上。這種中空構圖也有宋元畫家採用過，尤其是郭熙一派的畫家（請比較《隔江山

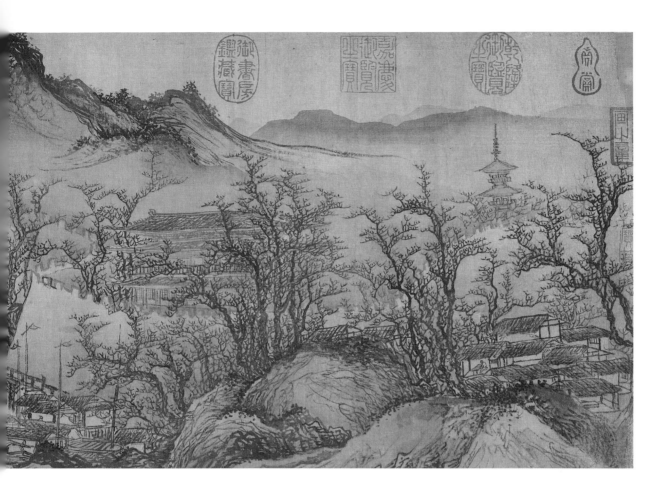

色》,圖2.20〜圖2.23)。這裡,宋畫的影子頗為明顯,可以從畫家節制的筆法看出。

　　在唐寅所嘗試的草筆線條畫法之中,《金閶別意》(圖5.12)是非常傑出的一幅作品。單就技巧而言,這種筆法只有周臣在技法爐火純青時,才能與唐寅並駕齊驅。此畫的題材十分獨特,而這種「江岸送別」的景致,在其他明代畫家的作品裡也能見到(尤其是王諤)。這些畫通常都是作為送別時餽贈友人的禮物。畫家在這類的作品當中,總是遵循著一定的傳統:亦即描述江邊某人(就是收下此畫的人)於登舟之前,正向一群離情依依的友人或仰慕者道別。在《金閶別意》中,將有遠行的人是鄭儲夅,唐寅在題款中說明鄭氏正準備動身前往北京謁見皇帝。在唐寅的構圖當中,送別一幕雖然是全作的焦點所在,但是卻被安排在細膩的山水景物之後,彷彿只是山水的一個註腳而已。而且,遠處的房舍與人物,看起來也好像與主題無關 —— 然而,全卷在前半段呈現出了一種豐富且令人目不暇給的景觀,但是,到了末段以後,牆外的景象卻很荒疏,就在這兩者的相互對照之下,於是襯托出了鄭儲夅在離開蘇州前的難分難捨之情。我們可以說,由於唐寅知道鄭儲夅要的是一幅面面俱到的畫作,而不只是交代送別的場面而已,因此他在描述山水景物時,並不像其他畫家那麼馬虎。在此,唐寅之所以優於一般受雇畫家的原因之一在於:即使是應景之作,他也會把它當作是一

個新的藝術問題來處理;所以,不論他原始的動機為何,他的畫作都還是有可觀之處。

當我們一展開這部手卷,首先從枯林之間,就可以看見蘇州城牆的一隅,其中,林木圍繞著一座寶塔和一大座重樓,當時的地方人士一定可以立即認出這個景致。餞別酒宴在金閶門舉行,但是,畫卷上並沒有描繪出來,也許金閶門的位置是在畫軸的最右邊,而且已經超過本卷的篇幅。前景是許多小房舍和小舟,人物有來有往。一座長橋連接了這塊陸地和另一座小島(或者是山岬),鄭儲爻正準備從這座小島登舟。一列送別的人拱手相送;鄭儲爻也拱手回禮;他身後的船夫正在起帆,表示他們即將出發。

這幅畫的筆法活潑,技藝精湛,彷彿完全受到了書法筆意的驅使,畫家的線條似乎一直在躍動。儘管畫中景物有些隨興,但還是鈎勒得很清楚。無論是山石、樹木、小丘、樓閣、橋樑(這裡沒有一處是以正統的直線畫法描繪的)、或甚至身形渺小的人物,在在都傳達出了畫家自然率性的筆趣。這就是這幅舉重若輕的傑作的特點之一;再者,此卷也完全沒有一成不變或一再重複的定型化格式。相反地,許多名氣較小的畫家 —— 其中也包括唐寅的模仿者 —— 在描繪這些景物時,則常常落入這樣的陷阱:特別是在描繪岩石的皴法,以及刻劃層疊交織的枯枝樹枒的時候。

唐寅山水畫的多樣性並不止於上述例子,只是我們限於篇幅,所能發揮的空間有限。唐寅的人物畫也一樣有名,由此,我們同時可以看出,他具有多方面的能耐。同時,我們也可以發現,吳偉、杜堇以及周臣等人都對唐寅的人物畫創作有所影響。唐寅可能於1499年在南京邂逅杜堇;他有一首詩是為杜堇而作,而且,他還不只一次在杜氏的畫作上題辭。唐寅曾經畫了好幾幅有花園景色與人物傢俱的作品;整體而言,這些畫作不僅十分接近杜堇,就連他們畫中所用的母題和風格特徵,也都非常類似。《陶穀贈詞圖》(圖5.13)就是唐寅這類作品的佼佼者之一。陶穀和女伶秦蒻蘭被安排在園內的一座巨石與一排芭蕉樹之後,這兩樣景物構成了平行四邊形構圖的下底;另外的兩扇屏風和樹枝,則形成了此一平行四邊形的上緣。藉此,觀者可以由上往下俯視,人物則被圍在他們自己的小天地裡,連左下角正在爐邊吹火暖酒的僮子,也被隔離在這個天地之外。此一布局讓畫中人物看起來有些遙遠,卻很適合用來描繪古人。

陶穀(903–70)是五代末、宋朝初的士大夫;他曾經奉宋朝開國皇帝之命,出使尚未降宋的南唐(後於975年投降)。在那裡,他遇見了女伶秦蒻蘭,但卻誤認她為驛史之女,並且為她作詞。第二天,南唐君主設宴款待。陶穀顯得態度強硬,難以親近,直到宮廷女伶秦蒻蘭進殿,演唱他前一日所作的詞,陶穀才察覺自己失態,因而困窘得無地自容。

這幅畫描繪南唐皇帝設宴的前一晚,陶穀與秦蒻蘭二人在花園內的情景;他們之間有一座精緻的燭台,其上點著蠟燭。陶穀凝視著秦蒻蘭,手足一邊和著琴聲打拍子;他要作的詩,心中已經有了腹案。他的身旁有筆、紙和一方石硯,而墨早已磨好。秦蒻蘭面對著他,

5.13　唐寅　陶穀贈詞圖　軸　絹本水墨設色　168.8×102.1公分　台北故宮博物院

5.14 唐寅 高士圖 卷 紙本水墨 23.7×195.8公分 台北故宮博物院

坐在一張凳子上彈著琵琶；這種樂器（相當於日本的三線琴）和伶人、妓女、風流韻事、通俗歌曲以及飲酒作樂等都有密切的關係；相對地，當人們提到古琴時，常常會聯想到的則是文人、從寧靜山中響起的發人深思獨奏、以及友人之間的高雅聚會。

　　籠罩在畫面之中的，還有一股引人微妙聯想的氛圍：優雅的調情氣氛、歷史的暗喻、以及趣味橫生的插曲。此畫輕鬆的風格十分怡人，園裡的岩石和樹木，都具有流利宛轉的輪廓與外表，人物也都很輕鬆自在，這些都很適合此一景致的氣氛。此一形式手法是為了傳達短暫的感情，而非永恆的真理。唐寅的作品當中，有許多關於歌妓以及她們與過往文人之間的風流韻事。在唐寅自己的生活當中，他也最喜歡和這些女伶廝混，所以，也就自然而然地以她們入畫。南京畫家如吳偉等，也喜歡畫歌妓（比較圖3.5）。對於此種素材的處理，唐寅頗接近南京畫家的風格（唐寅與仇英這兩位畫家──不論在生前或身後──很顯然都是以描繪「春宮畫」而聞名或惡名昭彰；不幸的是，儘管我們仍可看到有些偽託在他名下的摹本、仿作或是版畫，但這些畫的原作卻沒能流傳下來）。

　　唐寅的手卷《高士圖》（圖5.14），最能代表其草體畫法的風格。根據王穉登於1594年所作的跋文──傳至今日已有部分佚失，不過我們還是可以在著錄中看到完整的記載──此卷原由四段作品組成，分別援引了宋代四大人物畫家的風格：李公麟、劉松年、馬和之及梁楷。這部畫卷後來為吳洪裕所擁有，他在1650年臨終之際，曾經起意焚燒黃公望的《富春山居圖》，唐寅這部手卷和《富春山居圖》便一起被投入火中，結果，只有仿梁楷的這一段被

救起。唐寅的題辭（現已失傳，然仍見於著錄記載）之中，有一篇是獻給某位敬泉先生。

我們今日對於十三世紀初期大師梁楷的瞭解，主要來自日本所保存的一些作品。數百年來，這些畫作一直被奉為禪宗繪畫的鉅作，所以被視為嚴肅而且有點近乎宗教色彩。但是，梁楷在中國的名聲卻大不相同：人們印象中的梁楷，有些古怪，耽於飲酒，並且自稱為梁瘋子。他擔任宮廷畫院待詔不久，旋即離職，而且，他也喜愛作一些帶有戲謔特質的速寫畫作。在中國，許多題有梁楷名款的畫作，在風格上都比較符合這種類型 —— 雖則大多有偽作之嫌 —— 反而與日本人所推崇的禪畫家形象差距較大。唐寅在進行《高士圖》時，想必也想到了梁楷這種形象。

《高士圖》的畫名，加上畫的特質，使人不禁懷疑唐寅是否有譏諷之意；從畫中文人高視闊步的姿態來看，與其說是「高貴」，不如說他們「高傲」。右端的僮子緊繃著臉，一臉熱切的表情，身子微向前傾，根據平衡的定律看來，他應該是站不住的，而且，唐寅把他畫得有些卑微，這似乎也加了些嘲諷的味道。三名文人聚集在庭院之中，正準備作詩及揮毫，他們所用的文房四寶也都一字排開：僮子身旁有一張草蓆，上面有一支毛筆、一方硯台、一本字帖（可能是由某大書法家的碑文上拓印下來）和一卷宣紙，其他紙卷則置於地上與石桌上，桌上還有香爐及插著花的花瓶。賦詩作畫所有需要的用具都齊備了（此畫比較前面的部分已經遺失，不過仍有摹本留下；摹本中則多了暖酒的爐子）。

表面上，這幅畫讚美的是文人追求純粹的美感經驗，另一種畫家（如謝環，請參考圖1.6）則會採用直接了當的正面畫法。唐寅不願正經八百地處理這個景，他不隱藏自己的風

格，反而大膽地在《高士圖》中創新畫風，以契合畫中的高士們：他並非客觀地描繪畫家身外的事物，其畫反而近似一篇書法、一首詩或一闋琴曲，同樣都是透過筆調的變化和調整，以傳達他本人當時的心境；在這幅畫中，唐寅與觀者做了直接而親密的溝通。由於畫家一反客觀描述的立場，要觀眾由畫中所提供的視覺資訊，自己創造出一幅景象，因而使得他與觀者同樣居於一個平等的地位。畫面中，地面呈現劇烈的傾斜，主要是由於唐寅大膽採用平面化的畫法來描繪草蓆與文具，使得畫作產生一種書法的特質；特別是畫面上半部的岩石和草木被畫幅上方的界線大膽地截斷，畫家以非描述性、無定形的筆法來鈎畫，使我們簡直難以區分樹木及岩石。唐寅這種風格和周臣一樣，也是學自吳偉及其南京的追隨者，只不過，唐寅更輕鬆自如，少了一分劍拔弩張，以求與蘇州畫家所偏愛的較為揮灑的筆墨一致。

唐寅的多才多藝也擴及其他題材，較次要的門類，如花鳥、竹石和梅枝等，偶爾也會有作品出現。《寒木竹石》（圖5.15）現存三種版本，都不完整，其中較完整的一件則被截成兩幅掛軸。[11] 必須考慮到的是，可能我們所探討的作品原來又是一扇屏風 —— 在構圖上，這幅畫和《陶穀贈詞圖》（圖5.13）中秦蒻蘭身後的屏風十分相似。由此作與其他不同時期的屏風代表作推測，我們發現這類畫作的景致通常相當開闊，而且都綿延不絕地向景深延展，似乎都是為了增加擺設這些屏風的大廳或庭園的空間感。而這或許可以部分解釋：為何唐寅挾其精彩的書法性筆墨完成的畫作，並不同於典型文人畫在處理類似題材（請比較《隔江山色》，圖4.26）時的那種平面而半抽象化的表現，唐寅是十六世紀的畫家，但反而對氤氳之氣、空間、光線及陰影作了頗為自然的處理，同時，他在畫中傳達出了萬物滋長的活潑氣息，而不只是反映出畫家活潑的筆法而已。

唐寅在處理繪畫題材時所採取的視覺（而不是概要或形式的）途徑，包括運用濃淡渲染的純熟墨法和柔軟的筆墨，將繁茂的植物和大地、空氣整個大環境結合起來；這種風格與唐寅同時代的張路（請參考圖3.15）相仿。然而，張路少有唐寅如此登峰造極之作；很顯然地，唐寅較有創意，他很少因循既有傳統或重複個人畫法。由另一角度來看，畫中未曾間歇過的律動，使得所有的景物都活絡了起來，這點與盛懋的作品特色相當接近（見《隔江山色》，圖2.7）；從盛懋的畫作中，我們似乎也可以察覺到一種同樣具有緊張性的能量，不過，這是經過盛懋有意識的控制和藝術上的修飾而成。

要成功地調和自然寫實繪畫的優點與抽象的筆墨描繪，但是又不能顧此失彼，這樣的作品在明朝前後的近幾百年間，出現得遠比宋代少。即使偶然出現這種成績（那必定是令人振奮不已，甚至叫人吃驚的時刻），通常也不是出自道地的文人業餘畫家之手，同時，也不是由真正保守派或院派職業畫家完成，反而往往是由那些介於兩者之間的畫家所完成。在此，我們並不為其做派別的區分，而只將他們列入某一大類，因為實在很難分類：這類畫家包括吳

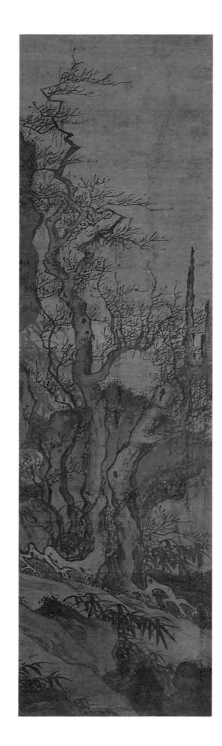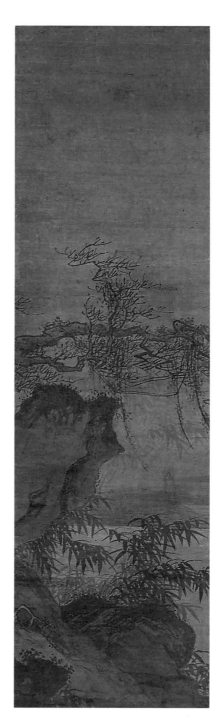

5.15
唐寅
寒木竹石
對軸　絹本水墨
107.5×30.5 公分
波士頓美術館

偉、唐寅，及後來的徐渭，以及清初一些個人色彩很濃的畫家，其中，石濤可以說是個中翹楚。

　　如果我們一定要從唐寅現存的作品當中，挑出一幅最能印證這種理想成就的畫作，那就非《枯槎鴝鵒圖》（圖5.16～圖5.17）莫屬了。畫中豐富的情韻，也可見於右上方的對句：

　　山空寂靜人聲絕，棲鳥數聲春雨餘。

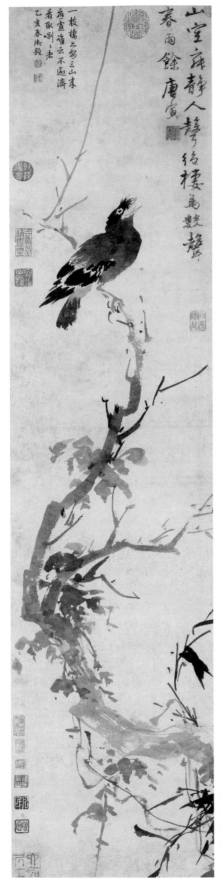

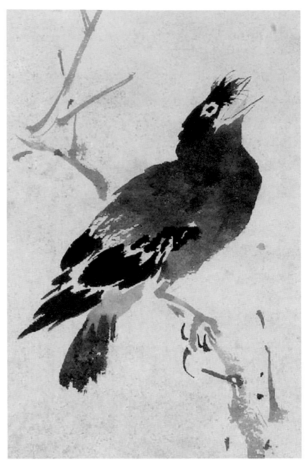

5.17　圖 5.16 局部

5.16
唐寅
枯槎鴝鵒圖
軸　紙本水墨
121×26.7 公分
上海博物館

下過雨後，枝葉繁茂的樹枝依然濕潤，它從這長條形構圖的底部，向上呈「S」形彎曲延伸，頂端則有一枝細長而緊繃的枝椏，筆直地往上突起。在我們瞭解到畫家以樹枝與棲鳥作為一個統合的意象後，又發現唐寅並未依賴既有的筆法去描繪主題，而且整幅畫顯然也很少有重複的筆墨時，我們對此一畫作的印象就更深刻了。唐寅在狹小的空間之中，運筆如神，展現出了色調、乾濕、動勢、以及形態等各種可能的變化，末了，人們也不覺得這些變化與精湛的技藝乃是經過精密計算的結果。唐寅的筆墨似乎盡可能呼應物象的基本特性，所以能夠鉤勒出老硬的樹枝、柔軟的細枝、彎曲的藤蔓、或是柔嫩的葉簇。

這幅畫作鉤勒隨意而獨特，盎然的生氣隨著唐寅運筆加速，而節節上升至頂端枝頭的小鳥。在此我們見到了小鳥昂著頭，啁啾而鳴（細節部分參見圖5.17）。畫家以些微的水墨渲染來描述這隻鴝鵒，除了眼睛、口喙、腳、翅膀的尖端以及尾部的羽毛之外，其墨色從未曾間斷過；這片暈染看似簡單，但卻耗費了畫家的心思，蘊含在此造形背後的，儼然是個有機的生命體。唐寅以熟練的畫技，針對現實作詩意式的描繪；綜合上述種種特點，這幅畫堪稱與宋代水墨的傑作並駕齊驅。

第三節　仇英

唐寅是位學識淵博，而且有教養的人，但他為現實所迫，所以成了職業畫家；在此，我們準備探討同類人士中的第三位畫家仇英。仇英是位職業畫家，拜環境之賜，他得以結識許多具有淵博學養的朋友。這些朋友還對他的繪畫產生了深遠的影響。他比前兩位畫家都要年少，大約出生於十五世紀最後的十年左右，至晚在1552年之前去世或停止作畫，因為名作家兼書法家彭年（1505–66）在1552年寫了一篇題辭，其中談到仇英的畫作「而今不可復得矣。」[12] 他在畫壇活躍的時間，總共不超過三十年。仇英出身太倉（今上海附近）的一戶貧寒人家，然其年輕時就遷往蘇州，並在那裡成為一名畫匠的學徒。這段期間，他的確畫了一些裝飾性的圖畫，而且很可能也臨摹古人的作品，當作贋品出售。

周臣注意到了仇英作畫的天分，收他為徒。另外，仇英很可能早就認識了唐寅。很可能周臣和唐寅也主動地把這位年輕的畫家介紹給了蘇州的文人圈，其中包括文徵明及其友人；文徵明等人，例如長於詩畫的王寵（下一章我們將討論其畫作）還為仇英許多的畫作題辭。到了1530年代，仇英已經是功成名就且令人景仰的畫家，同時，他還擁有自己的畫坊和門徒。當時，李唐風格的畫作因周臣和唐寅而風行，仇英不但能夠根據此風創作，而且他所畫出的山水畫還幾乎無懈可擊。當面對那些有藝術史品味的贊助人時，仇英也能夠以其純熟的技巧，針對這些人所曾擁有或見過的古畫，作出最逼真的臨摹，以迎合他們的喜好。

晚年時，畫家以「駐府畫家」的身分在許多收藏家的家中住過，這在中國是常有的現象；收藏家供以食宿、娛樂以及金錢，畫家則作畫回報。仇英在某位小官陳德相的山莊住了

好幾年，另外，他在崑山附近的周于舜家中住了更久，最重要的是，他也曾經在當時最大的收藏家項元汴府中寄住過。

項元汴是有錢人家的么兒，科舉考試落第後，便全心經營嘉興的產業，同時也以大量的藝術品收藏為志向。[13] 當鋪是他經營的重點，有些人典當了藝術品之後，無錢贖回，就入了他的收藏。項氏所擁有的名畫與名帖應有數百或數千件之多；由於他未曾留下著錄，我們無法得知其正確的數目，不過，傳世所見許多作品上都留有他的收藏印記。項元汴的收藏吸引了遠近愛好藝術的人，其中也包括了一些蘇州的鑑賞家。

仇英於1547年為項元汴作了一部畫冊，裡面有六幀仿古的山水，另外還有一幅描繪水仙和杏花的作品。[14] 由這兩部作品可以看出，他們兩人的交往大約就在那段時間；我們雖然不知道這段關係前後維持多久，但可以確定的是，仇英在這段時間裡面製作了數百幅作品，其中有許多都是臨摹項氏所擁有的古畫。仇英之所以能夠遊刃有餘，重新塑造古典風格，並熟悉古畫的構圖，的確都是因為他以前在蘇州的商業畫坊擔任學徒時，累積了豐富的經驗，之後，他又從項元汴及其他收藏接觸到了古畫。在觀賞之餘，他還加以研究及臨摹，因而使其技巧更上層樓。由於這個機遇，使得仇英和一般職業畫家在藝術史的位置上產生了基本的差異：其他畫家無法這麼廣泛地接觸畫史上與自己的創作有關的先人畫作；這些畫家通常只能遵循當下環境所派給他們的傳統，仇英卻發現有各種不同的傳統在向他開放。

在中國，光是臨摹古畫並無法建立畫家的名聲（相反地，西方研究中國畫的著作卻存在著一種錯誤的觀念，認為好的仿作與真蹟的價值相同，而且中國人並不特別重視原創性，這些觀念都是錯誤的認知，我們應當予以揚棄）。假如仇英只會臨摹他人的畫，便不會有今天的盛名；但他的能力並不止於此。例如，現藏於弗利爾美術館的一幅山水長卷，是仇英為項元汴所作，畫上的題款卻指出此乃仿李唐之作，[15] 以當時而言，此畫有著十分獨特的風格，人們絕不會誤以為是宋朝的畫作；再者，仇英出眾的《漢宮春曉》，雖然宮女的畫法源於古畫，但人們並不至於將它誤認為是同類風格的唐代創始人張萱或周昉之作，或甚至將它與一般畫家的仿作混為一談。

同時，我們必須承認，只要觀者看過仇英的畫作，都會覺得仇英具有卓越的才能與技巧，而且，想要達到他那種境界，一定不時需要外來靈感的補充；然而，創造獨特形式所需要的想像力，以及想要創新，畫家無時不刻都需要一股強而有力的人格特質，這兩者在仇英的作品當中都不存在。中國的畫評家認為，這或許是因為仇英不識字，他的出身與所受的教養，都無法給他文學或文化方面的薰陶，以培養出他的敏銳度。這種看法並非全然無據 —— 仇英或許真的學識淺薄，或者相去不遠。他不曾在作品中題詩作詞，或是寫上較長的跋文；他頂多只是落款，留下簡單的獻詞，也許只是交代一下他所仿畫家的名字而已；[16] 有人甚至認為他根本不識字（這個說法可能毫無根據），他所簽的名款也都是由別人代筆，而且，代筆的人還是著名的書法家 —— 文徵明之子文彭（1498–1573）。

在此，我們可以再一次注意中國人的偏見 —— 會作文章，會寫書法，顯然不一定就會畫畫。不過，指出仇英的作品沒有藝術史意識，同時也欠缺天真的特質，這樣的說法似乎有一定的道理，而不是偏見，而且，為了解釋這一點，有人提出仇氏的出身背景根本不適合發展出文人畫家所特有的那種帶有自覺的風格 —— 即使他發展出了這種風格，以他職業畫家的身分，似乎也不合適運用它。仇英作畫常能滿足贊助者的需求，而且畫得相當好（由於他能讓各種風格重現，不免會使人覺得：假設項元汴讓仇英研究一些義大利文藝復興時代的肖像，並且給予仇英所需的用具以及一兩天的時間，讓他去熟悉這樣的創作媒材，仇英或可應著贊助人的要求，轉而以義大利十五世紀期間的人物畫法，將項元汴畫成道地的佛羅倫斯貴族）。仇英及其作品引發了一些複雜而有趣的問題。究竟他創作的內在與外在動機為何？等我們在討論過他幾幅作品以後，將會繼續探討。

想要瞭解仇英的繪畫，巨大而堂皇的山水畫《秋江待渡》（圖5.18）是個很好的範例，因為它反映了畫家許多特長。這幅畫上有項元汴的印記，大概是為他繪製的。顯然地，此作與周臣和唐寅比較保守的作品有許多共同點。和這兩位畫家一樣，仇英規避了南宋院畫與後來浙派繪畫當中那種太強調表現的技法，而回歸到李唐較為客觀的風格；有些部分甚至還可以追溯到北宋大師的畫風。仇英這幅畫作構圖沉穩，極有空間感，也相當對稱（圖中央有一道筆直的接合線，可以將畫分為兩部分，而每一部分都可以自成一幅令人滿意的畫。這種構圖較寬闊的作品，常以這種方式分成兩幅畫，因為兩幅畫的市場價值高於合併後的大件作品）。林木與後面的江水形成了裝飾性的對比，畫家為這些樹木敷上了深紅、黃色以及青綠色，以表示秋天的顏色；距離越遠，林木的形體越小，色調也越淡，景致的縱深因此而得到加強，雖然整體看起來還是顯得平板，但視覺上卻很有說服力。

畫中其他景物的安排也十分巧妙有致，隨著視線逐漸移往各個不同的深度，景物的大小和特性也同樣隨之變化。左下方有位文人坐在岸邊，僮子則站立在高樹下，一同等候渡船回轉。河的對岸可以看見兩人正預備下船，前往幾乎被樹木遮住的房舍，無疑地，那裡的主人已為他們備好了文學饗宴，或是以美酒待客。越過河往後望去，則有一艘遊船停泊在中景與陸地相連的沙洲附近，遠處河岸，枝葉茂盛的樹林中有房屋幢幢。最遠處的山巒則為霧氣所圍繞；除此之外，所有景物都有如望遠鏡中的影像一般清晰。山巒平緩，輪廓清楚，面面相連，中間僅夾雜些許皴筆；另外，還施以淡墨渲染及溫暖的色調，希望對黃昏的光影作一番令人驚喜的視幻描繪。

和仇英其他的作品一樣，這幅畫容易描述，卻很難討論。其涵義與表達都旨在寫景：林木的紅葉傳達出秋天蕭瑟的氣氛；景物的比例安排和配置也透露出了一股寧靜的氣息，但我們卻無法將這些特質與仇英的性格連貫在一起。無論是在此作之中，或是其他作品之中，仇英的藝術個性在在都顯得出奇地隱晦。同代的人提到他的名字，但卻從來不談有關他的任何

5.18 仇英 秋江待渡 軸 絹本水墨設色 155.4×133.4 公分 台北故宮博物院

事情。仇英的畫作除了說明他的繪畫技巧高超之外，實在沒有多少關於他的線索。他所畫的
題材以及他對題材的刻劃，似乎都是在反映贊助者的經驗與視野，而與仇英本人比較無關。
於是，對於這樣一位大師，我們得提出另外一個問題：一個成就如此卓著的畫家，怎會將自
己隱藏得如此徹底呢？我們非但無法看到仇英在個性上的獨特表現，甚至在筆法的變化之
間，也見不到仇英作任何率性的表現。

　　仇英有兩件描寫庭園人物的大幅落款傑作，現屬日本京都的佛寺知恩院收藏。這兩件作
品都是描繪歷史上的名園。

金谷園為第三世紀末西晉石崇所有。石崇因經營船運貿易而致富，所以在洛陽近郊建了一座金谷園，以作為縱情遊樂之所。他在園中走道上掛著來自四川的織錦，同時，他也從偏遠之地蒐得珊瑚樹和其他的奇珍異寶，這類的珍寶遍布在他的宅中以及庭園的四周。他席上的賓客以詩會友，如果有人在一定的時間內無法成詩，則罰酒三斗。

在仇英的畫中（圖5.19），宴會尚未開始 —— 正如《秋江待渡》選擇了船剛抵達的時刻一樣；畫家這種安排可能是故意想要觸動觀者以往的等待經驗，因為他知道，對觀者而言，期待一個事件的發生，要比目睹事件本身更來得興奮。在畫中，石崇站在入口處迎接一位賓客。台階旁有兩棵矮樹，門的左右兩側各有兩株珊瑚樹栽在青銅的古董花盆裡。四名歌妓正在一旁等候，後方沿著垂掛蜀錦的走道，可以見到侍女托著美酒佳餚。園裡還有從江蘇運來的太湖奇石，被當成雕塑擺設。象徵富貴的孔雀和牡丹，更為園中的富麗堂皇之景添增了姿色。遠方的花叢之後，我們可以窺見露出頂端的鞦韆架子，這是作為閨中女子的玩耍之用（中國的紳士是不盪鞦韆的）。天空及整幅畫的色調顯得幽暗，使得其中白色與彩色的顏料十分鮮明。

和仇英《桃李園圖》及其他同一類型畫作中的人物一樣，《金谷園圖》中一群一群的人物與構圖中的其他要素，可能都是由古畫而來。畫家臨摹古畫時，這些人物乃是保存在所謂「粉本」的簡筆摹本或描圖之中，以備不時之需。各種粉本是由師徒相承，也是傳遞形式母題與圖畫樣式的主要方法。存世的古代粉本已經不多，但十七世紀追隨仇英風格的顧見龍，將其手中的粉本輯成一冊，現藏於美國堪薩市的納爾遜美術館，這或許是粉本較具代表性的收藏，同時也是一部網羅最受人喜愛的畫派母題的小型畫錄。如果一幅畫上的題辭寫的是「仿」古人，那麼，畫家所據以摹仿的「粉本」，其實很可能是根據傳為該位古人所繪的某幅作品而畫（至少職業畫家是如此；業餘畫家的「仿本」則可能是就記憶所及，所以，他們的仿古之作通常只和原畫約略彷彿）。

根據《無聲詩史》的記載，仇英臨摹了所有他能找得到的唐宋作品，並且將它們作成「稿本」，以便將來能夠再應用到他自己的繪畫成品中。《無聲詩史》的作者接著又提到，仇英擅於摹仿古畫的風格，而且幾可亂真。但這只對仇英最保守、以及脫胎自前人的作品說得通，他有些畫作的確可能與今日最受推崇的古代傑作混在一起。無論如何，這種看法也說出了中國人對仇英作品的評價。《無聲詩史》形容這些作品「秀雅纖麗，毫素之工，侔於葉玉。」[17] 很貼切地描述了仇英最精鍊的畫作是如何地精雕細琢，而《金谷園圖》自然是其中之一。不過，有時我們可能也會覺得，豐富多樣的細部刻鏤稍嫌累贅，因而會贊同王穉登對仇英所提的批評：「畫蛇添足。」（此語引自《戰國策》）

有關仇英另外一幅描繪庭園人物的作品，我們刊印了局部（圖5.20），畫中描寫的是位居長安的桃李園。從畫名看來，這似乎是一座果園，不過，園中所種植的桃樹和李樹，主要是

5.19 仇英 金谷園圖 軸 絹本設色 224×130 公分 京都知恩院

為了觀賞花朵，而不是為享用果實。在短暫的花季期間，園主與賓客一同在樹下賞花、飲酒以及賦詩（今天的日本每逢櫻花季時，仍然保有此一習俗，只是已經和古人的情景不完全相同）。八世紀時，唐朝的文化發展達到了頂點，首都長安成為文化發展中心；當時，在某個早春季節的黃昏時刻，詩人李白和友人共聚於桃李園，他先寫了一首著名的詩，以作為開場之用，其餘的人便跟著吟和作對；仇英這幅畫所描繪的，大概就是這種場景吧！

李白需要美酒來引發詩興是眾所周知的（同代的杜甫曾說：「李白一斗詩百篇。」）畫中坐在桌子右邊、手拿著酒杯的人也許就是李白，僮子和侍女則在旁斟酒、溫酒及打酒，以使他們的詩興不致中斷。盛開的果樹已十分醉人，並且還把畫中景致框起來。若是由其他畫家來處理這幅畫，可能會畫上很多盛開的花叢，人物則被圍繞在花叢中間，以使人感受到果樹開花時，被裹在香雲中是什麼感受。仇英將人物與果樹隔開，使得這兩者之間多了些空曠的地面，同時也減少了花枝的分布。詩人的坐姿也很巧妙地暗示了醉態。

無論有意或無意，仇英這種畫法是想藉著景物的具體描繪，來呈現出一種特定的經驗或氣氛，他並不運用當時盛行的抽象表現方式，來造成觀者對這種經驗或氣氛產生直接的共鳴。畫家一絲不苟地處理景物，並巧妙地將它們分配在畫面上，使其更容易辨認；之後，再把這些景物作一種技巧性的潤飾，而這在明代繪畫中，可說是無人能出其右。不過，儘管如

5.20　仇英　桃李園圖　軸（局部）絹本設色　224×130公分　京都知恩院

此，畫家與其所繪的景物似乎始終保持了一段距離，彷彿除了畫家的眼睛與巧手外，他本人與畫中的景物毫不相干。

　　蘇州偉大的庭園多興建於元、明兩代，而且如今大多還能見到。對於蘇州的詩人和畫家而言，庭園不僅是他們畫作的背景，同時也是最好且最典型的作畫題材。在這些私人的庭園之中，所有殘酷或令人不快的事都可一掃而空，而且，畫家也可以很輕鬆地將庭園中的種種逸樂，轉化為具有相同特色與目的的畫作。如果說，繪畫彷彿是對真實庭園作一種平面的描繪，那麼庭園無疑也是畫中世界與畫中理想的一種立體呈現，它介於藝術與現實生活之間。就跟藤原時代的日本一樣，十六世紀初期的蘇州社會，或是其特權階級，在經過成功地經營之後，人們彷彿都過著如詩如畫的生活，這種現象在人類歷史上是很少見的。庭園正好處於真實與美感之間的模糊地帶。而且，庭園也像藝術品一樣，可以貫穿過去和現在，因為它可以屹立好幾百年之久（詩人或畫家可以在倪瓚和趙原所曾經描畫過的庭園「獅子林」之中，應景作詩或繪作冊頁），同時，透過以往的文獻記載或繪畫所記載的古代庭園，後人也可以透過實際的建築（或是揣測）而加以重現。

　　我們無從得知知恩院這兩幅畫作究竟為誰而作；也許這個人具有士大夫的身分，因為祖宗的庇蔭，而繼承了這樣一座庭園，也或許他是一位富商，自己蓋了一座宅院，藉以炫耀財富，並以今之石崇自況。不管這位贊助人是誰，仇英在畫中體現了這位贊助人的理想，而且他經營這兩幅畫作的態度也跟庭園實際的格局一樣，也都是清楚分明且掌控完美。仇英的構圖源於宋代庭園飲宴的作品，而且，即使是宋代那些描繪庭園雅集的作品，甚至也都是仿自更早期的名作。相傳仇英曾經模仿過唐朝張萱與周昉的作品，這兩幅畫中的侍女，顯然就是擷取自這兩位畫家或其追隨者的作品。

　　探討仇英繪畫題材的源流，這是屬於學術研究的範疇，並不會影響我們對其作品的欣賞，因為除了少數的例外之外（稍後我們將會舉出其中一個例子加以探討），仇英顯然儘量避免刻意復古，或是採用自覺的風格暗示，或甚至使用任何形式的古樸畫風（primitivism）。一般文人畫家傾向於將這些特質融入風格之中，作為點綴，但在仇英的畫裡，並不見這些特質以及他個人自覺的畫風。所以，即使仇英與其他畫家的題材相同，風格表面上相似，其間卻仍有差距。這其中的區別，並不在於巧拙，而在於畫家創作的自覺，或者說是風格自覺的深淺。文人畫家在採用古代風格時，可能會誇張古風的特點，或者稍加扭曲，藉以說明自己引用古代畫風自有用意，而非純粹模仿。也就是說，他把引用的風格放入引號之中，就像標點符號一樣，有了雙重涵義：畫家引用某種古代題材，同時卻又稍微往後站開一步，希望與其所表達的訊息保持一些距離。仇英則不然；儘管他採用古風，並且與他所採用的畫題保持距離，但是他引用的方式與態度卻屬於另一類。仇英的作畫態度總是十分嚴肅，而文人畫家的仿古作品卻經常表現出嘲諷或機智（比較文徵明的《仿趙伯驌後赤壁圖》，圖6.7）。

除了描繪古代庭園別墅的畫作之外，仇英有時也受雇為贊助者描繪其理想的「鄉間小築」。我們已經看過元、明兩代的文人畫家所留下的這種特殊類型的作品；一般的職業畫家並不常畫這類題材（例如浙派畫家或周臣就不曾留下這樣的畫作），而仇英這類的作品也許可以說明他在蘇州鄉紳與文人圈裡所受到的重視程度。當鄉間別墅的主人向賓客展示一幅這樣的畫時，它所帶來的殊榮，通常不在於畫作的藝術造詣，或者是畫家如何成功地描摹某地的景致，而在於畫家的名氣與社會地位 —— 因為任何人只要有錢，都可以雇用勝任的畫師來描繪夏居，但是，並不是每個人都能夠促請王蒙或沈周來此下榻。仇英很可能是透過文徵明及其友人的關係，而受雇繪製這類作品的。

仇英這類作品比較出色的，當屬《東林圖》卷（圖5.21～圖5.22）。根據仇英本人的獻辭，這張畫是為一位東林先生而作，東林有可能就是朝廷御史賈錠（1448–1523）。如今，此畫至少存有三種版本。如果說，真蹟尚在，那麼究竟哪一本才是原作呢？這點還有待徹底的考證。[18] 台北故宮博物院現藏兩個版本，我們這裡所刊出的，是其中較好的一幅；雖然我們可以由畫裡的某些弱點看出，此卷可能只是某位仇英的追隨者的出色仿作，但是，它仍舊可能出自仇英之手。此畫僅有兩篇題詩，分別出自唐寅與其友朋張靈之手。台北故宮所藏另一個版本上的題跋，則提供了較多訊息，共有兩首詩和一篇散文，散文係由王寵於1532年所寫。不過，這段題跋原先可能是題在仇英為另一位贊助人所作的畫上。儘管如此，它還是值得引用，因為它說明了這樣一幅畫軸完成的經過：「此二作，余為王敬止先生題其園居詩也。今倩仇實甫畫史繪為小卷，敬止暇中出示命書，漫錄於後。」

王敬止就是蘇州士大夫王獻臣，他跟賈錠一樣，也擔任朝廷御史。他「倩」仇英為「畫史」，以為其園居作畫；「倩」這個字有雇用工匠的意味。所以，即使從這段簡短的跋文當中，我們也可看出仇英當時的地位隱約被降為畫工之流。

《東林圖》以岩石嶙峋的山谷間的小瀑布開始，接著有兩個僮子在枝葉繁茂的樹下，依著慣例在溫酒。東林先生坐在屋子的入口處，正和賓客敘話。另一條小溪則流經房屋的左方，溪上有一座木板橋，橋上的僕人正提著一包東西向屋子走去。卷末景色是純粹的南宋風格：前景傾斜的石塊顯示全卷的畫風至此已有改變；有一條河出現，帶出了河邊所有的景色；河岸向霧氣裡隱去，與橫陳的霧氣平行，也與退徑呼應，遠方的一叢桃樹有霧氣在當中瀰漫。整個構圖計算精確，從侷促到開展，從綿密到平緩，從較為嚴肅的象徵主題，諸如受日曬雨淋的岩石以及扭曲且蒙上陰影的樹木等，一直到溪水淙淙與果樹花開的繽紛景象。同樣地，這種風格其實並無法探討；和仇英其他的作品一樣，此畫的技法精巧，風格集各家之長；除此之外，並沒有什麼好挑剔或值得稱頌的。

閒散的筆法、大膽的書法式用筆、「逸筆草草」，以及其他藉放鬆對畫筆的控制以達到隨興效果的畫法 —— 仇英似乎都不太感興趣。毫無疑問，這是由於畫家的個性及訓練不合，不

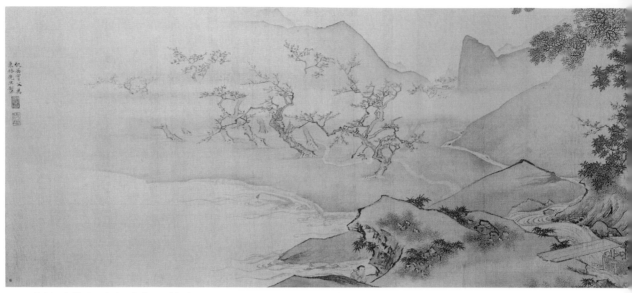

5.21　仇英　東林圖　卷（局部）　絹本設色　29.5×136.4公分　台北故宮博物院

5.22　圖 5.21 局部

過，也可能因為仇英主要活躍的時期比周臣與唐寅要晚一些：1525–50年，文徵明那種含蓄且
極其優雅的品味，風靡整個蘇州畫壇，同時，這也使得原先擅場畫壇達數十年之久的南京及
浙派晚期畫風，變得不合時宜了。仇英有時也採用與周臣、唐寅相同的潤澤畫風，但所不同
的是，他不會偏離畫風，使得畫中的景致化為活潑的書法式用筆，也不會在風格上進行任何
特定的冒險實驗。他總是安安穩穩地踏著同時代或前人的腳步前進，既不冒險，也不犯錯。
仇英善於白描，也善於在界畫之中描繪山水樓閣人物，同時，他也擅長運用錢選首創的那種
帶有復古裝飾趣味的青綠山水；此外，他也運用文徵明和陸治的精巧筆墨，並且染上淡淡的
冷暖色調，進而畫出柔和而富有詩意的作品。

　　我們將會在下一章看到文徵明與陸治此一風格的範例。仇英畫了許多同類的作品，也
許他有文、陸二人在一旁指導，所以自然受到他們影響；其中最好的例子是《樓居仕女圖》
（圖5.23～圖5.24）。此畫的構圖顯然屬於浙派一脈，畫中主要的造形單位一邊呈垂直、另一
邊則是呈水平排列，周臣與唐寅偶爾也採用這種形態的構圖。不過，此畫與浙派的相似之
處，僅止於此。浙派典型的輪廓分明、景物連結交錯的畫法，則與仇英所要表達的主題不
合，而且，他也不把這種構圖當作穩定的骨架，進而在其中營造活潑的張力。

　　畫家的筆致在在都顯得不確定且沉靜，十分適合畫中哀傷且欲言又止的主題。這樣的主
題也可以用詩詞來表達 —— 而且，已經有無數的詩詞詠嘆過這種主題。河畔閣樓的陽台上，
有一位女子正向河面眺望。任何熟讀唐詩的人（意指中國的讀書人）只要見到此畫，馬上就
會明白：這名女子正在思念她遠行的夫君或情人，並且盼望看到歸舟。然而，正如絕句詩人
可能會將此一意象留在第三句描寫，而把開頭的兩句挪為開場醞釀氣氛之用，仇英也把樓閣
和抑鬱的女子移至畫面中景，其下則有一段江水、陡峭的懸崖及平坦的河岸。岸上則見枝葉

5.23
仇英
樓居仕女圖
軸　紙本淺設色
89.5×37.3 公分
波士頓美術館

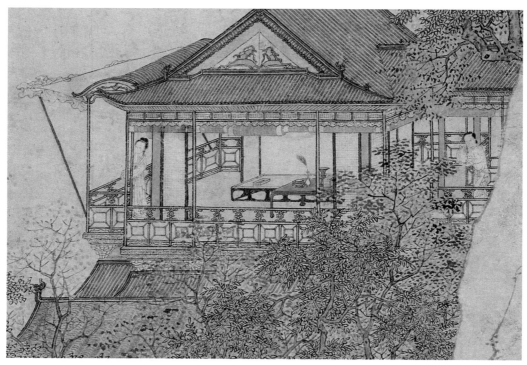

5.24　圖5.23局部

茂密的樹叢，有如屏障一般；樹後另外並有一道圍牆。

　　全畫被安排及描繪得冷靜精準，每個部分的處理都無懈可擊；畫中的河岸稜角分明，圍牆依水平的方向一字橫開，牆的上下緣彷彿用界尺繪製 —— 這些似乎都反映出了仇英鄙視以模糊或淡化的方式來交待景物轉折的變化（文徵明也是如此）。河流從樓閣到遠處綿延不絕，一直到左上方長有矮叢且突出的細長沙洲，才受到了攔阻；除了更遠處模糊的山影外，迢迢深入的景物到了稍遠的平坡便止住了。畫家利用景物的疏離，產生寂寥之情，可以說頗具倪瓚的功力，但一般而言，仇英並不常和倪瓚相提並論。

　　仇英以宋代的畫風為贊助人繪製山水，不過，他所據以摹仿的宋代畫家，一般不早於十二世紀中期，主要以李唐一脈的畫家和趙伯駒的畫風為代表。除此之外，則是馬遠與夏珪的浪漫畫風，然而，由於感性的根基不同，馬夏風格似乎並無法與十六世紀的蘇州畫風水乳交融。仇英偶爾也大膽嘗試這種風格，其結果反而比較接近（如果我們拿音樂來作比喻的畫）十九世紀末、二十世紀初的法國作曲家的曲風，帶有一種浪漫派之後的壓抑特質，絲毫也沒有德、俄兩國作曲家那種飽滿豐富的樂風。

　　《柳塘漁艇》（圖5.25～圖5.26）是仇英少數的水墨立軸之一，也是他仿馬夏風格的罕見畫作之一。在作品當中，我們看到畫家謹慎地選擇馬夏風格的特點，而絲毫不影響其基本上冷靜且矜持的畫風。他所採用的對角構圖特別有趣。由於漁夫和小舟的特殊安排，使得觀者

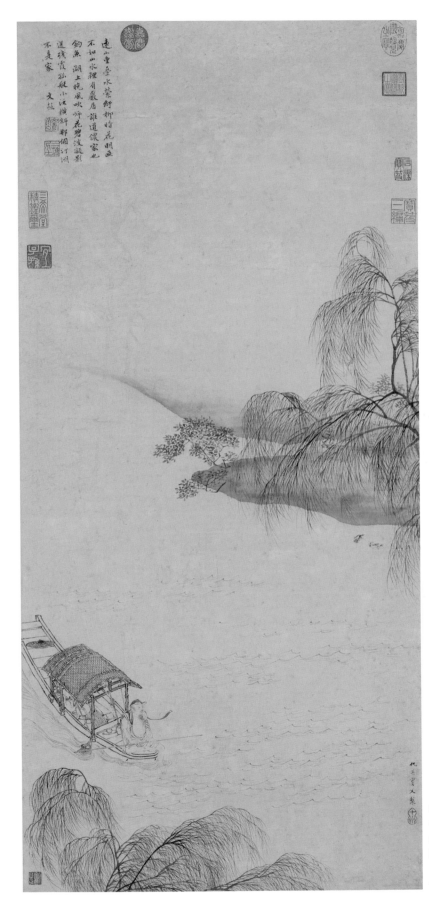

遠小重臺水縈紆柳暗花明處
不如山水裡有嚴居誰道儂家也
釣魚湖上晚風吹岈花碧波凝影
送殘賓弘擬小江橫斜那個汀洲
不是家
　　　　　　文徵

5.25
仇英
柳塘漁艇
軸　紙本水墨
102.9×47.2 公分
台北故宮博物院

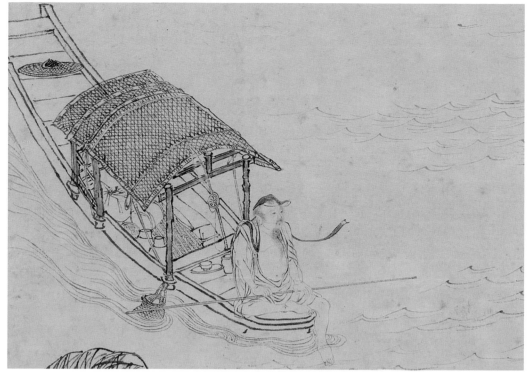

5.26　圖 5.25 局部

的視覺角度異常穩當；我們看著小舟向左順流而下，畫家描繪此舟的筆法，除了在結構上比
「白描」更具有寫景的能力之外，仇英也小心翼翼地與觀看的透視角度一致（請參考細部，
圖5.26）。平坦的河面與河岸的輪廓也符合了這個角度。按照南宋所流行的構圖，以上種種
景物所組成的對角線，必定落在漁夫和對岸附近的那對小鴨之間，亦即從漁夫上方到右邊另
有一條對角線，只不過這條線感覺得到卻看不見。畫中楊柳只有頂端出現在畫面上，隨風搖
曳，水面被風吹起漣漪，漁夫的帽帶也隨風飄揚，點出夏天涼爽的印象。仇英並沒有為了寫
意而犧牲他對寫景的喜好，也因此他反而成功地創造了此畫的效果，相當難能可貴。楊柳細
條的鈎勒，並不單純只是將其格式化，同時也表達了楊柳生長的形態；河岸的朦朧氣氛是經
過計劃的，除了表達實景之外，並無其他意涵；畫家對漁夫的刻劃則骨架準確，堪與周臣所
繪的流民媲美。

　　大約就在此時，用來陳列於高頂廳堂中的巨幅掛軸開始蔚為流行，而且一直維續到十七
世紀左右。文徵明、謝時臣、董其昌以及我們在下一冊才會討論到的其他許多畫家，也都畫
過同類尺幅的作品。仇英有兩件最令人印象深刻的作品，就是屬於這種規格，高度超過九
呎。原來這兩幅作品是屬於一組四幅的四季山水，而且想必是為了因應季節輪替而擺設。畫
上又見項元汴的收藏章，顯示這些畫作可能還是為他而作。

5.27
仇英
桐陰清話
軸　紙本淺設色
279.5×100 公分
台北故宮博物院

　　我們所刊印的是這套
四季山水的春景部分（圖
5.27），題為「桐陰清話」。畫
中有兩位人士站在巨石旁邊
的闊葉梧桐樹下，旁邊湍急的
水流是畫面季節的主要提示。
在這套描繪四季的畫軸當中，
另外還有一幅夏景山水傳世，
名為「蕉陰結夏」。[19]《桐陰清
話》中站立的人物的服飾及其
穩重的姿態，與唐寅《高士
圖》（圖5.14）的高士並無不
同；而這兩幅畫的基本差異在
於：仇英對人物的描繪十分嚴
肅，就跟他處理所有題材的作
風一般。這兩名高士慎重地執
手相對，宛如剛剛相遇或即將
分別；兩人的表情都很平靜。
湍急的溪流和岩石應和了人物
的主題，暗示了時光流逝以及
歷久不衰，這兩者都是他們之
間友誼的寫照；湍溪、樹木以
及岩石下方陰影所圍繞的部
分，產生了樹蔭下閒話家常的
氣氛，反而，人物本身並無此
效果。仇英與同代的文人畫家
不同，他在處理這種高大的構
圖時，不會刻意作成狹長的立

軸,也不會堆砌情節;也因此,畫的焦點得以維持,結構也很清朗。細觀此軸,再與仇英其他作品相較,《桐陰清話》的處理顯得流暢,甚至非常活潑;再者,仇英刻劃人物所用的筆法緊勁而有彈性,岩石的輪廓則以叉筆鈎勒而成。

　　仇英在後面的夏景圖上題記「戲寫」。此一措詞一般都是為了否認畫中有任何嚴肅的意味,仇英大概想以輕鬆的態度來畫這套作品。一般的業餘畫家常在即興的小品上題以「戲墨」二字,以他們的情況而言,這是十分貼切的。然而,對於四幅巨大而洗練的作品,以「戲寫」稱之,似乎有些不倫不類;因為這些作品並不是草草就能畫成的。事實上,這些畫絕不是即興之作,也不是信筆揮毫而成。它們的構圖必定事先經過了細密的規劃,而且,畫裡的一筆一劃也都很忠實地各有所司。仇英所有的作品當中,這兩幅畫的確代表了他最能夠放開筆墨的一面,畫中帶有率性及半放任的特質。不過,他並沒有真的那麼放開,他的筆墨和造形總還是在他全權掌控之下,繪畫的一切仍操之於他。仇英在這裡所證明的,並不是他也能夠放鬆筆法,而是這種較為活潑奔放的筆墨也能夠與中規中矩的繪畫方式相搭配。

　　從文徵明以降,蘇州畫家為了維護文徵明為繪畫所注入的文學性與詩意風格,一流或二流畫家根據故事與古詩作畫的情形日益普遍。這與明初院畫家直陳其事的「古事」畫有所不同(比較商喜所畫的《老子出關圖》,圖1.7)。蘇州這些畫家所作的都是獨立的山水畫,敘事的成分往往不十分明顯;由於這些畫都是為了特定的觀眾所作,所以觀者已經很清楚畫中所要交代的故事,因此,線索無須太多。再者,這類畫作經常引用詩文,而且都是由當時知名的書法家所寫,譬如彭年、文彭等人。這些畫家喜歡選用引人沉思、或令人憂傷的主題;最受歡迎的題材包括陶淵明的〈桃花源記〉、蘇東坡的〈赤壁賦〉,以及白居易的〈琵琶行〉等。

　　〈琵琶行〉寫於816年,當時白居易(772-846)被貶到江州(今江西省)。有一天,他來到河畔為友人餞別。附近的小舟傳來琵琶的聲音,他聽得出那是京都長安的音調,於是,白居易殷勤勸酒,希望她再為他們吟唱一曲;相問之下,才明白她是位年華老去的藝妓,由於年紀漸大,不再受歡迎,所以嫁給一位茶商,搬到了內地。聽她演奏時,白居易回想在長安的那段歲月,於是沉重地感受到,自己十分懷念悅耳的樂曲,以及昔日相伴的友人;而今,由於流放之故,已經不復能此。

　　傳世以此為題的畫作數以百計。其中,陸治於1554年所作的《潯陽秋色》(圖6.14),因為以繪畫的風格喚起類似的複雜情感,因此最能媲美詩中憂傷的氣氛。仇英的《潯陽送別圖》卷(圖5.28)一如仇英其他的作品一般,比較少能引發情感,但表達的方式卻比較直接。雖然此畫以文學為題材,但仇英仍然謹守繪畫的法度。在下筆時,陸治想到的是白居易所抒發的那種纖細的情感,仇英想到的卻是錢選及其他元代畫家所修正過的古拙青綠山水畫法(見《隔江山色》,圖1.11)。想當然耳,以唐代繪畫為本的風格應當會適合題有唐詩的

畫；但是，這只不過是從歷史的觀點來看，並不表示繪畫與文學風格之間有著真正的對應關係。

經由仇英之手，古拙畫風較以往更為抽象而圖案化。波浪的描寫更徹底地規格化，山巒呈條狀及片狀的分割，更近乎幾何圖形。設色的方式也很格式化，且青綠分明，中景上方的雲氣同樣也很格式化地鈎勒成帶狀，且橫貫中景。和古畫一樣，仇英對每個景物都同樣地重視；構圖的目的也不是為了把觀者的注意力引導至載有彈琵琶歌妓的小舟，雖說這是全畫的故事焦點。誠如我們稍早所說，這幅畫卷的敘事意味不濃，最終引人注目的，反倒是一種純粹的裝飾之美。同樣地，我們也會想到有的評家以「葉玉」形容仇英的繪畫；再者。我們也應當記住，蘇州以手工藝聞名，諸如刺繡、漆器以及各種材質的雕刻，而這些手工藝品也與仇英此作有著多種相通的特點：例如，豐富的表面肌理、平面化的裝飾以及作工精細等。

無論如何，這是一幅畫而不是手工藝品，我們必須以畫的標準加以評定和瞭解。只要願意，仇英有能力可以更純熟地創造視幻效果，而且當代將無有出其右者，但他卻畫出這麼一幅畫面擁擠且圖像概略的作品；我們不禁要問：仇英作畫的目的何在？我們已在王蒙及其他畫家的作品當中，看到有些畫作為了傳達壓迫或是與現實隔離的感覺，而故意犧牲畫面的空

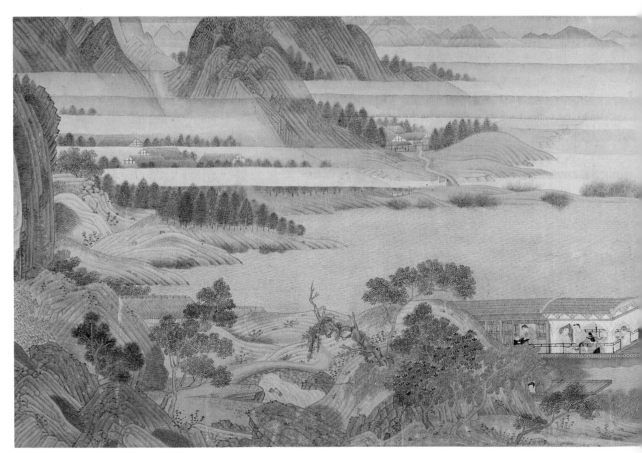

5.28 仇英 潯陽送別圖 卷（局部） 紙本設色 33.7×400.7公分 納爾遜美術館

間；或是為了相同目的，而把自然景物的形體簡化為定型的格式。但是，仇英的畫作立場中立，很難說他是為了抒發某種感情而作畫。我們也看過某些畫家的復古之作，趙孟頫即是一例，但是，趙孟頫開發古代畫風，有一部分是出於懷古之情，另一部分則是為了在當時盛行的風格之中尋找一些創新的變化。不過，這些動機似乎又和仇英作品的特色都不相符。比較可能的推測是：仇英的收藏家贊助人提供了古畫讓他參考，並且要他畫出風格相同或類似的畫作來，以符合收藏家好古的品味。本章稍早曾經提過內在與外在兩種動機，我們所指的就是這種狀況及其結果；以仇英此例而言，這幅畫卷與古畫之所以相關，乃是基於外在的動機使然，亦即仇英是應贊助人之請而繪作此圖，而比較不是出於他自己內在的動機。對於這種樸拙生硬的畫風，仇英想必不完全合意。也因此，畫家在風格的處理上，是超然與冷眼旁觀的；畢竟這不完全是他自己想要的畫法。

不過，這部畫卷連同仇英其他的復古作品，頗有幾分類似明代時期偽作的一些古畫贗品，也因此，我們可以為仇英此一風格的某些面向提供另一個解釋：仇英早年很可能也受雇製作偽畫（據我們所知，他晚年也畫）；當時，有些三流畫家專門製作贗品，用來欺騙那些無鑑賞眼光的三流買主。可能的情況是：仇英不單純只是引用純正的古人風格，而且 —— 主要

的目的就是 ── 想要讓我們看看，他如何改造一般贗品畫家慣用的風格，使其展現出較為成熟、較為高雅的面貌。雇用仇英作畫的鑑藏家圈子大概不至於被這些贗品所騙，因為看在他們眼裡，這些贗品實在顯得粗糙而虛飾。然而，他們對於仇英作品的反應又是如何呢？就我們對這些鑑藏家的認識，他們都具有深厚的眼力，對於繪畫風格的演變也很敏感，只要他們在畫中嗅到一點邪門的氣味，或是不管畫家的技藝再怎麼高超，只要畫風稍顯「低俗」，他們不免就要加以冷嘲熱諷一番。任何人只要稍微知道一點今日藝術的皮毛，都會對上述這種審美轉向的現象感到熟悉才是。如果說，我們對仇英繪畫涵意的這種解釋正確的話，那麼，我們所面對的正是一個令人倍感興趣的現象：換句話說，一個已經走到強弩之末的古代繪畫傳統，雖然早已淪入低俗或甚至墮落的模仿抄襲之境，竟然在最後又反身「回饋」，使得此一古代傳統產生了高品質的復興現象。我們未來探討到晚明畫家 ── 尤其是陳洪綬 ── 的時候，一定會遇見此一現象。然而，暫且不論上述這些鑑賞家的反應，我們不妨想像一下：身為藝術家的仇英，如果鑑藏家要求他以上述那種品味作畫時，他會作何反應呢？也就是說，他對於該種風格有什麼看法沒有？不過，在此我們的論點已經發展得過遠，並沒有確實的證據可作為支撐；因是之故，我們就不回答這個問題了。

唐寅和仇英都沒有重要的嫡傳弟子；仇英的女婿尤求酷好簡潔平庸的人物山水畫，但還是未能成一家之言。然而，由於唐、仇二人的影響，蘇州模仿古畫及製作贗品的風氣大盛，畫家繪製了無數千篇一律的摹本與贗品，有些作品還落有早期大畫家的名款，其他也有很多被偽託為唐寅及仇英之作。繪畫市場之中，由於「仇英」的偽作充斥，仇氏的名聲已經被署有他姓名的偽作所破壞。惟有在釐清了真蹟與二流仿作的區別之後，我們才能評斷仇英在畫史上的真正地位。及至十六世紀晚期，仇英已經和唐寅，連同沈周、文徵明等人，並稱為「明四大家」。先前由於浙派式微且聲名漸泯，職業繪畫的成績已大不如前；後來，在唐寅、仇英以及他們的老師周臣的努力下，職業繪畫的水準和名聲才又有所提昇。但是，在他們三人之後，卻後繼無人。一直到十七世紀，蘇州仍然是商業繪畫的主要生產中心。職業繪畫的傳統在明朝結束之前，又出現了幾位比較優秀的畫家，但是在這些畫家之中，敢與周臣、唐寅、仇英等人爭鋒者，卻寥寥無幾，而且無一成功。

文徵明及其追隨者：
十六世紀的吳派

第一節　文徵明

　　雖然藝術史學者儼然認為沈周「締造吳派」，也就是說，他將蘇州建設成明代文人繪畫的中心，但是，對於十六世紀蘇州地區的文人畫家而言，影響最深遠且最廣受摹仿的卻是沈周的弟子文徵明（1470–1559），而不是沈周本人。文徵明為此一時期的蘇州繪畫賦予了特殊的神采與風韻，當代無出其右者。[1]

早年　自宋代以來，文徵明家族一直都是書香門第，而且世代為官。到了文徵明的曾祖父時，舉家遷至蘇州，成為當地的貴紳。我們在前文曾經略微提及文徵明的祖父文公達與父親文林（1445–99），文公達在1479年退休時，曾經收受姚綬的贈畫（圖2.4），文林則是畫家唐寅的贊助人。文徵明和唐寅同年，他們都在1470年出生，兩人難免會彼此競爭，然而，在這場競爭中，文徵明似乎落居下風：唐寅聰穎早慧，在少年時代已經才華洋溢，文徵明則相反，相傳他早年甚為駑鈍。雖然文徵明接受了當時最好的教育——例如，他有吳寬擔任他的古文教師——但是，從1495–1522年間，文徵明至少參加了不下十次的科舉考試，但卻屢試不中；一直到了1523年，才經由地方知府的推薦，而在京城謀得職位。

　　科舉連連落第令文徵明難以消受；他很有個性地歸咎於自己不會或不屑寫八股文（因為他致力於古文）。當唐寅以優異的成績通過鄉試時，文林致函予其子文徵明：「子畏（即唐寅）之才宜發解，然其人輕浮，恐終無成。吾兒他日遠到，非所及也。」唐寅因牽連科場弊案而黯然返回蘇州之後，他與文徵明的關係便逐漸惡化，後來很少見面。由唐寅的兩封長信，可以窺知他想繼續保有文徵明的友誼和支持，但唐寅也承認他們彼此的性情相違。在此，我們謹摘錄其中數則，便可會其意：

> 寅與文先生徵仲，交三十年……先太僕（指文徵明之父文林）愛寅之雅俊，謂必有成……北至京師，朋友有相忌名盛者，排而陷之，人不敢出一氣，指目其非，微仲笑而斥之……。

> 寅每以口過忤貴介，每以好飲遭鳩罰，每以聲色花鳥觸罪戾。微仲遇貴介也……泊乎其無心，而有斷在其中，雖萬變於前，而有不可動者……願例孔子以微仲為師。非詞伏也，蓋心伏也。詩與畫，寅得與微仲爭衡；至其學行，寅將捧面而走矣。寅

師徵仲，惟求一隅共坐，以銷鎔其渣滓之心耳，非矯矯以為異也。[2]

　　文徵明從不懷疑自己終究會後來居上。當唐寅與朋友祝允明、張靈等人在蘇州尋歡作樂時，文徵明卻在家裡練字。他相當有節制，每次聚會飲酒從不超過六杯。有一回，文徵明受唐寅之邀到一艘畫舫上參加晚宴，忽然間，一群由蘇州青樓精選而來的女子偷偷上船，並且向文徵明圍攏過來，文徵明「開始尖叫，做勢要投水，唐寅不得已只好讓他乘舢板逃走」。[3]就跟倪瓚的傳聞軼事一樣，這類的故事很可能也是出自稗官野史，但這也說明了故事中的主角至少嚴謹得足以引發話題，同時，這也正好襯托出文徵明經常受人讚嘆的端正品行。

　　從1480年代晚期開始，文徵明也開始追隨沈周學畫。1489年，沈周動手繪畫一幅山水手卷，此卷後來由文徵明續筆完成。文徵明在此作完成後一段時間才在卷上題識，其中，他引用了這位前輩畫家對他的教誨：「畫法以意匠經營為主，然必氣運生動為妙。意匠易及，而氣運別有三昧，非可言傳！」[4]

　　文徵明師事沈周，一直到後者於1509年謝世為止。之後，文氏獨自研習，有時則是臨摹自己或地方上所收藏的古代書畫。一幅可能作於1496–97年間的存疑畫作《溪閣閒居圖》，雖然摹仿了黃公望的風格，但下筆並不嚴謹，手法也尚未成熟，如果此畫果為真蹟的話，那麼，可以視為是他早年師法元代畫家的代表，而且可能是受了沈周的鼓勵，才有此發展。[5]

　　《雨餘春樹》（圖6.1～圖6.2）是比較可信的真蹟原作，同時，比較有助於我們瞭解文徵明所受的沈周影響，並且明瞭他如何成為一位出眾的大畫家。將此作與沈周的《策杖圖》（圖2.8）相比較，可以讓我們窺見一斑。誠如我們對上引沈周給文徵明的教誨會有所期待，《雨餘春樹》和《策杖圖》在構圖上，正好有著明顯的相似之處，尤其是兩位畫家分割畫面的方式。把畫面分成幾個以大的幾何塊面為主的構圖，這同時也是浙派繪畫的特徵，然而，在浙派作品之中的幾何塊面，通常比較少、比較簡單，而且，並不像沈周和文徵明的畫作那樣，是把這些塊面緊密地結合在一起，或者使其靈活呼應。沈周避免了同時代畫家那些靜滯且陳腔濫調的構圖，而以多樣的巧思，展露了整套新的構圖以及新的形式可能。文徵明起初模仿的是沈周的構圖，後來卻自出新意，走向自己的實驗途徑。

　　由下而上瀏覽這些彼此相接的物形，就可以證明這兩幅畫作有很多的共通處。兩者都是以楔形水面作為開端，接著而來的是傾斜的河堤，兩堤之間都有橋樑連接，而且都有樹木環繞。再者，這兩件作品皆把較大的水面安排在畫面中央；此一水面不僅是將上下兩端的地面陸塊隔開，同時還具有與陸地相互頡頏的積極作用。在文徵明的畫中，遠景的堤岸宛如水上浮冰一般，不但也呈傾斜狀，並且有河水從中間一分為二。「主峰」其實只是一塊險峻的岩壁或絕崖，在兩幅畫中都居於中央遠景的位置，且峰頂偏左；如此一來，觀者的視線便可以蜿蜒深入而達到此處。前景和遠景的比重大約相當，而且上半部有一些主要景物，似乎完全與

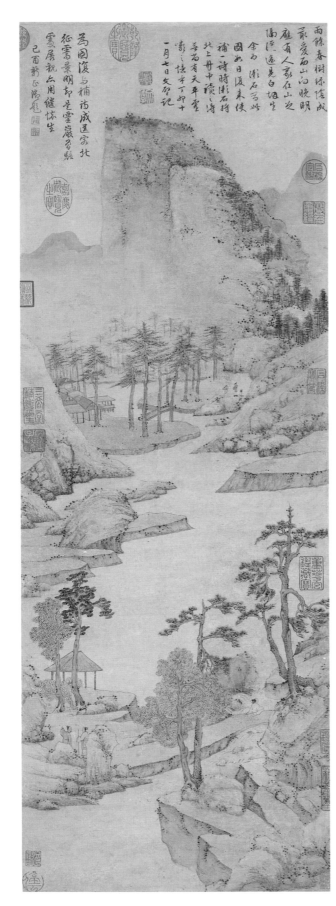

6.1
文徵明
雨餘春樹
1507 年
軸　紙本設色
94.3×33.3 公分
台北故宮博物院

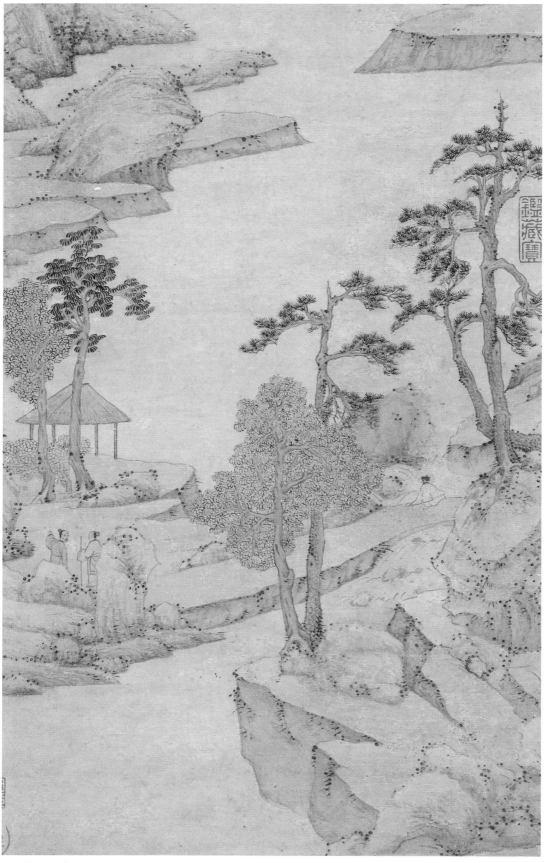

6.2　圖 6.1 局部

下半部互相映照。此二作的形態之所以相通，端賴構思細膩的造形重複、畫面比例的均衡分配、以及不穩定感等，在在都予人計劃周到之感，並且暗示了牽一髮動全身的平衡感。

不過，文徵明的構圖在很多方面都流露出了一種與沈周相異的藝術人格。纖細的乾筆輪廓線緩緩地鈎出了物形；墨點的部分（稀疏錯落，不以畫面的豐富為其旨趣，因為全畫重在表現疏薄的皴理）以及對於樹葉部分的精細描寫，同樣都是出於謹慎刻意。整幅畫並無絲毫衝動的筆致。沈周早期作品（圖2.9、圖2.10）的用筆，比起文徵明晚期典型的畫風，還來得細長，然而，沈周的筆觸繁富，且具有即興的創意，這卻是文徵明畫中所從未有過的。文徵明的畫作可以看出許多事後添補及修飾的痕跡（這表示他的畫技尚未達到揮灑自如的境界），儘管他很努力而細心地掩飾這些痕跡。沈周的山水大膽、雄渾、且山石陸塊的堆疊穩重強勁；相對地，文徵明的山水則顯得謹慎、含蓄，不但物形較小，而且有幾分猶豫。

文徵明畫風中的保守特質有其正面的價值，而且，這種特質似乎對十六世紀初期的蘇州畫壇產生了潛移默化的深刻影響。他的保守蘊涵著詩意的柔和氣氛與淡淡的鄉愁，後來大多數的吳派作品也都感染了這種情調。如果我們往上追溯這種特色或興味的源流，則可以在錢選的畫作，或是某些出自趙孟頫手筆或仿趙氏之作中，看到一些先例。其中著名的例子，如《幼輿丘壑》及《觀泉圖》（見《隔江山色》，圖1.17、圖1.26）等。從文徵明的文章（包括畫上題款）可以知道，趙孟頫是他最仰慕的畫家，同時也是他諸多風格特質中的主要典範，再者，文徵明作品中所含的古典冷靜的氛圍也是源於趙孟頫。

文徵明在題款中指出，此作係為一名為瀨石的朋友而畫，當其時，瀨石即將往赴北京，可能是為了出任官職。根據文徵明的看法，瀨石在乘舟北上的途中，可以展讀此畫，以慰思念蘇州之情。畫上絕句曰：

雨餘春樹綠陰成，最愛西山向晚明；應有人家在山足，隔溪遙見白煙生。

《雨餘春樹》說明了文徵明早年畫風發展的主要方向，也表現出其泰半作品的特徵：重技法、敏感、並且顯得含蓄。事實上，雖然此畫以其冷靜清明的特質而令人激賞，但是文徵明必定瞭解到，此作在量感和空間的表現上尚未使人信服，而有待改善。至於文徵明超越此一瓶頸，以及解決山水畫基本問題的方式，以我們對他生平的瞭解，就已經可以預見 —— 文徵明並不是一個不勞而獲的人，他一生的成就都是經由緩慢而審慎的耕耘，以及屢遭挫折與嘗試錯誤之後，才累積得來。文徵明不像唐寅這類畫家，好像不費吹灰之力就能夠以燦發的圖畫創意來營造出量感與空間的效果；相反地，他必須很艱辛地琢磨繪畫技巧。有幾幅他在往後十年間所繪的畫作（其年代有的根據畫上的紀年，有的則是由推測得來），透露出了他以師法古代大家的方式，營造出一套「由下往上」構築山水畫的法門。在此一法門之中，山水的各部分息息相關，而且畫面整體清晰可解，使觀者得以（憑想像）遊於其間。[6]

晚近才發現且著錄資料完整的《治平寺圖》（圖6.3）便是一個很好的例子。我們由畫家本人的題識得知，此畫完成於冬至日，相當於西元1516年的一月八日；文徵明以他知名的「小楷」題了一首長詩（後來收入文集《甫田集》中）之後，又補述曰：「履仁（即王寵）久留治平，歲暮有懷，題此奉寄。」關於王寵（1494–1533），我們稍後將討論其繪畫；《治平寺圖》作成時，王寵雖才年過二十，卻已是文徵明的密友，他留在蘇州西南方數哩的上方山中的治平寺，可能是為了遠離城市中的聲色誘惑，以專心準備科舉考試。畫面中央坐在屋裡的人物，也許就是王寵本人，他身旁置有書架；而畫面右下方的圍牆和門籬，可能就是治平寺的外圍。不過這幅文徵明典型的作品，似乎既無地形特徵，也缺乏個人情感的流露。

葛蘭佩（Anne Clapp）針對此畫寫道：「其以獨特而純粹的形式，展現了北宋院畫的風格。文徵明此風係取法於趙孟頫，但也可能直接學自某幅宋畫，他的園林繪畫即源於此。此作乃是文徵明同一系列畫作的開始，由於他極忠實於所摹仿的典範，因此，若無畫家親筆的題跋與落款，我們將很難得知《治平寺圖》乃是出自其手筆。」[7]儘管此一論點過分誇大其畫風的源頭（事實上，正好相反，此作處處可見文徵明個人的筆跡），不過，葛蘭佩強調此畫的風格學自宋畫（不論文徵明所見是否為真蹟原作），卻一點不假，其確實是以宋畫為骨幹。

同年另有一件作品，文徵明在題識中自陳為仿李成風格（參閱註6）。此作更加鞏固了我們對《治平寺圖》的看法：其以耐性而系統化的方式構築山水，的確使人聯想起北宋畫風。其前景的基礎厚實，平坦的河堤遠在水平面以上，這跟《雨餘春樹》並無不同；圍牆、籬笆與樹叢則環繞在畫面四周的空間裡，徐徐將觀者的視線帶進畫中深處。從構圖的焦點所在，也就是擺在畫面正中央的房舍開始，空間依左右兩方斜向後退，陡峭的山脈自其中拔起，而向右方扶搖直上峰頂。畫家的用意是要創造實體與空間的感覺。實體感是藉由山巒體積的描繪來表現，並輔之以山石皴筆與斜坡的墨點，空間的營造方法則是透過縝密的計算，好讓遠方的景物與近景的物形互相唱和，如此一來，形成了遠近之間的間歇與共鳴：例如，近景與中景的人物，一個剛剛抵達此地，另一個則正在等待（主動與被動）；下方右邊和中間偏左各有成對的樹木；右邊兩座山脈並肩往上攀升。

以《雨餘春樹》內斂疏淡的畫風與《治平寺圖》之細謹筆法所繪出的作品，仍繼續不斷地出現在文徵明的繪畫中；而粗放畫風的作品則較罕見。在中國的收藏家中流傳著一句名言：當求「細『沈』與粗『文』」，也就是說，應該以沈周較細謹的作品以及文徵明較粗放的作品為典藏對象。

「粗文」之中最顯著的例子，乃是1519年的大幅畫作《絕壑高閒》（圖6.4）。在岩石磊磊的山澗裡，有個人坐在岸邊，僮子捧書在身旁侍候著；這個人在等朋友，他正拄著手杖，渡過石橋而來。這種「一往一候」的搭配是沿襲《治平寺圖》和其他幾幅畫作的慣例。但是，《絕壑高閒》的空間比較侷促，其構圖依漏斗狀一直向後收束到左上方的瀑布。這道瀑布並

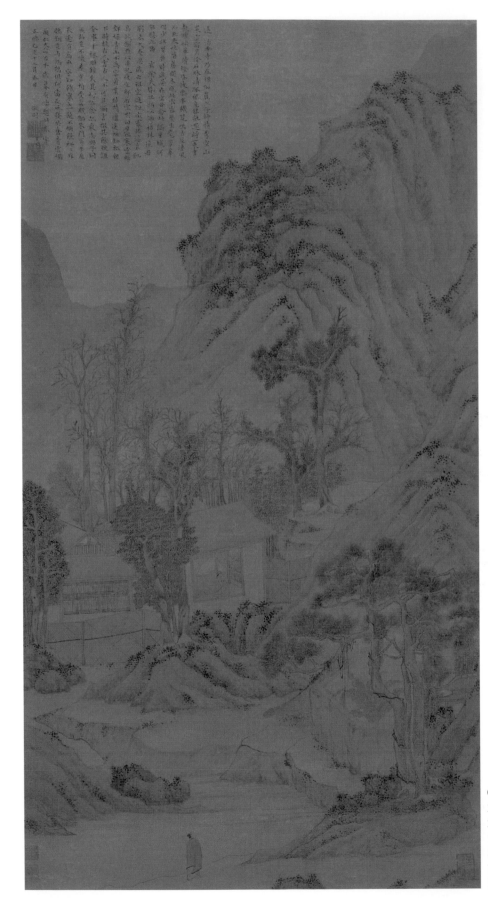

6.3
文徵明
治平寺圖
1516 年
軸　絹本淺設色
77.4×40.6 公分
加州大學柏克萊分校景元齋

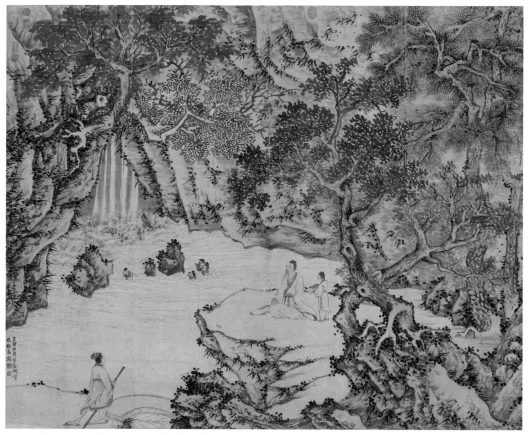

6.4 文徵明 絕壑高閒 1519年 軸 紙本淺設色 148.9×177.9公分 台北故宮博物院

未像（如同其他許多的吳派畫作一般）傳統的形式母題一樣，只充當構圖的要素而已，它似
乎使這一幕瀰漫了聲音與霧氣。而佔據在構圖上半部的松林樹蔭，所呈現出來的也不是以再
現實景為主，而是為了加強全畫清冷的氣氛，倒掛的懸崖也是如此。人物木然無表情，與整
個畫面氣氛一致；文徵明筆下的世界是由清澈的急流、岩石和樹木所構成的，而人物在這個
世界中亦有其地位，但僅止於傳達出背景的特徵。

　　文徵明的粗筆畫法表面上與沈周相似，但缺乏沈周筆墨中（尤其是後期的作品）所蘊涵
的酣暢與平易。這種粗筆畫法帶著更強烈的張力，而且當應用在這些有稜有角的物形時（部
分物形是遠自李唐畫派衍生出來的），則有嚴峻、甚至粗礪的感覺。文徵明似乎也不曾像沈周
偶爾即興作畫。觀者在文徵明畫作的背後，總是發覺到有一股強而有力的理智，緊緊地控制
一切。理智的運作可以在《絕壑高閒》的構圖中看出，而由此依構圖所導出的新模式，則在
他1542年的作品（圖6.5）發揮得淋漓盡致。在《絕壑高閒》中，文徵明將畫面分割成幾塊大
的區域；右上方是稠密擁擠的部分，其間布滿了樹枝、樹葉，正好與左下方的空曠地帶形成
了對比；再者，右下和左上兩個地帶，還各有一對盤繞的大樹，遠近相映。這一類的構圖最
早出現在沈周晚期的作品之中，譬如《虎丘圖冊》中有幾幅（圖2.19、圖2.20）便是。

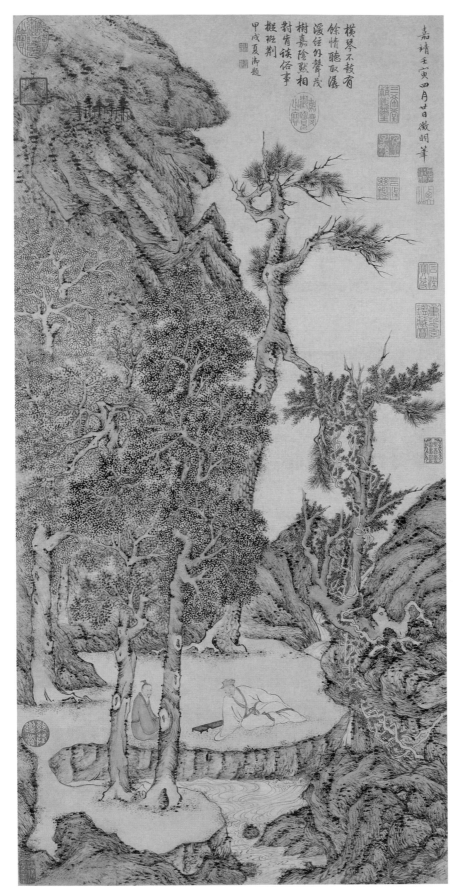

横琴不校有
餘情聽取灑
溪紆亦聲茂
樹嘉陰靜相
對肯誅侶相
挺班荆
甲戌夏御題

嘉靖壬寅四月廿日徵明筆

6.5
文徵明
茂松清泉
1542 年
軸　紙本設色
89.9×44.1 公分
台北故宮博物院

北京插曲 文徵明大部分及最好的作品都是在他最後三十年所作，在這之前，他曾經在北京擔任過短期的官職，但他很快地就歸隱蘇州。1523年，當他抵達北京時，已經年過半百，但他對仕途仍然充滿了希望。此一官職等於是對他的學識自信以及數十年來的苦讀，做了最終的肯定。他未經殿試而以歲貢生的資格被薦為翰林院待詔，負責編纂剛剛結束的正德時期（1506–22）的實錄。然而，基於種種原因，他在任職期間悶悶不樂，曾經三度向皇帝請辭未成，最後終於在1526年獲准還鄉。

文徵明在朝為官三年，他思念家鄉，疾病纏身，且俸祿微薄（有時全未支付）。他寄給妻子和兩個兒子文彭、文嘉的九封書札之中，沉痛地記錄了他赴北京途中的勞頓，以及他在北京的抑鬱生活。[8] 由他文章的片斷，我們可以看出文徵明不時為文字應酬所苦惱，「應酬詩文無虛日」。當時，他可能也以繪畫聞名，使得他必須應付來自高官及同僚的求畫或索畫的需求。同時，根據何良俊（1506–73，他似乎熟悉文徵明，因此是相當可靠的資料來源）的記載，我們得知文徵明遭到翰林院裡鄙視畫家的同僚所憎：「衡山先生（即文徵明）在翰林日，大為姚明山與楊方城所窘。時昌言於眾曰：『我衙門中不是畫院，乃容畫匠處此耶。』」[9] 稱文徵明為「畫匠」，並且影射其學識並不配進入翰林院，這是很大的侮辱。如果此事屬實的話，那麼，文徵明在北京期間的不如意之事又添了一椿。何良俊接著又指出，姚明山與楊方城二位分別是1523年和1521年的科舉狀元，他們都是文徵明在翰林院裡的同僚，但他們卻因識見過於狹隘，致使他們對學問以外的事物一點也不感興趣。何良俊並且提到文徵明的幾位朋友，他們個個富有文化素養，而且都是文徵明自己選擇結交的，他們彼此並以詩文相酬唱。

翰林院對文徵明文學與藝術上的才能表現出既敬又憎的另一項理由是：宮中年資高且有實務經驗的學者職位卻低於文徵明。文林的老友尚書張璁為文徵明打抱不平，但結局卻非常難堪。1526年張璁在皇帝面前嚴詞譴責其他朝臣，致使他們被廷杖，其中數人因而致死。

最後，文徵明在該年冬天辭官獲准。文嘉在為父親文徵明作傳時，記載了文徵明對此事的評論：「吾束髮為文，期有所樹立，竟不得一第，今亦何能強顏久居此耶。況無所事事，而日食太官，吾心真不安也。」[10]

晚年 返回蘇州以後，文徵明專心致志於詩書畫的創作，而且比往昔更加勤勉。他不再想當官，相傳還拒絕官吏求畫，以免自尋苦差事。他也拒絕為外國人或商人作畫（文徵明的朋友中不乏商人子弟，但他們都是讀書人，得以名正言順進入文人圈子；可能是那些不學無術的商人，文徵明才不屑與之進行贈畫與收取報酬的社交往來）。此後，他的藝術交往多多少少有點局限於文人，而且大多屬於仕紳階級，他們與他趣味相投，並仰慕他的藝術成就；在現實的大環境中，文徵明歷經艱辛，身不由己，最後決定投身在自己較能掌握的領域之中。拋開所有追求功名利祿的雄心壯志，文徵明在文人與畫家的角色之間取得了妥協；最後，當他把目標訂在能力所及的範圍之後，文徵明的成就變得無可匹敵。在他周圍形成了一個由詩人

和畫家組成的圈子，而無庸爭辯地，他就是這個圈子的中心人物，同樣地，他也是整個蘇州詩壇與畫壇的巨擘。

由於我們在前一章已經強調過周臣、唐寅和仇英的職業畫家立場，因此，我們必須要將文徵明繪畫生涯的經濟基礎與他們區別開來。此一差異雖不是很明顯，但卻實際存在，而且極為重要。區分的標準，主要並不在於畫家是否藉畫作來取得利益或財物 —— 大多數畫家無論其地位高低，都是如此 —— 而是取決於以下幾個問題（這些都是很關鍵的問題）：包括畫家是否意在出售，是否接受委託，是否會因為贊助人能夠付出優厚的酬勞或支助（如提供住處和款待）而為其作畫，以及是否任由他人的要求來影響自己對創作題材與風格的選擇等。

就唐寅與仇英而言，答案即使不是全部，也大多是肯定的；換成文徵明，只怕會是斷然而憤怒地否定，雖則他有時也會脫離純粹業餘畫家的立場。他很少像仇英和唐寅那樣，經常繪製裝飾性或實用性的畫作（也就是那些專為特殊場合或節慶等等而懸掛的作品），或是有關敘事、風俗、其他流行題材的作品（有些畫作乃是根據〈赤壁賦〉之類的詩詞而作，則屬例外）。據說，他贈畫給親朋好友，特別是家境貧困者，以接濟他們的生活。可想而知，他也曾經以畫當作私下的饋贈或謝禮，這一點我們在討論沈周的繪畫時早已述及。如果說，文徵明有時也會接受富人的禮物，並以自己的畫作充當回禮，那也無損於他在藝術創作上的獨立性。

然而，無疑地，在大多數蘇州百姓的眼裡，畫家就是畫家，想要買畫就找畫家。矛盾的是：就理論上而言，學養與高層文化是在市場之外的，這些人士的創作是不賣的；但是，如果就嚴格且實際的角度來看，學養的成果也跟工匠的製品一樣，都是有價值的市場商品。在鑑賞家的眼裡，文人畫家的作品不帶商業性，而且具有「文學性」，這幾個面向提昇了畫作本身的價值，因此，對當時蘇州許多收藏家而言，這類畫作的金錢價值自然也就提高了。常常有人說文人畫派的出現，使繪畫的藝術地位與書法和詩文並列；事實上，書法和詩文的地位同樣也是不明確的。一位大書法家可能被認為只是一個比較高尚的鄉下代書而已：有需要的人可以找代書寫一般用途的文件，譬如書信，另外，他也可以去找書法家代寫漂亮氣派的文字，譬如作坊門額上的題字等。

在蘇州，繪畫也具有相同的延展性，舉凡最單純的裝飾性和實用性畫作，一直到基於最純粹的美感沉思而作的畫作，一應俱全。至於文章，文徵明本人在寫給友人王鏊的書簡中，摒除了這樣的觀點：文章是無所為而為，源自作者內心的需求。這可從信中片斷窺知：「……（眾人）相率走求其（即文徵明）文，往往至於困塞。某不能逆其意，皆勉副之。所求皆餞送悼挽之屬，其又下則世俗所謂別號，率多強顏不情之語，凡某之所謂文，率是類也。嗚呼！是尚得為文乎！」[11]

由此可確定，文徵明並不想純粹為了友誼，而將時間與才能虛擲在這樣的文章上；但

是，他所得到的回報也一定不單單只是金錢的支付。文徵明不是富翁，他一定十分瞭解自己
繪畫的金錢價值。在他生前，已有許多作品流入市場。和沈周一樣，偽造他畫作的贋品也流
傳著。根據晚明的一部文集記載，文徵明的弟子朱朗相傳是他的「代筆畫家」，當文徵明為了
酬應或是還人情而忙於作畫，但卻無法全部完成時，就由朱朗代筆作畫，而後再由文徵明落
款（這種事顯然司空見慣，而這類畫可能是送給不識真偽的人）。一位南京來的訪客派僮子
送禮給朱朗，向他求一幅「徵仲（文徵明）贋本」，結果陰錯陽差，僮子將禮物贈給文徵明，
請他作畫，文徵明微笑收下禮物說：「我畫真衡山，聊當假子朗可乎？」[12]

　　文徵明的繪畫技巧純熟精湛，必能迎合各種品味，因此加強了這種複雜狀況中所有的張
力與曖昧。何良俊強調他在這方面的藝術特色：「衡山（即文徵明）本利家（即業餘畫家），
觀其學趙集賢（即趙孟頫）設色與李唐山水小幅皆臻妙。蓋利而未嘗不行（行家，即職業畫
家）者也。戴文進則單是行耳，終不能兼利。此則限於人品也。」[13]

　　文徵明有許多繪畫都描寫房屋置於園林之間，表現出其蘇州友人或舊識的院落及書齋。
無論這些畫是否有獻辭，想必都是作為答贈之用。在這類畫作之中，有一幅紀年1543的《樓
居圖》（圖6.6），是用來贈予一位劉麟先生（1474–1561）；當時，劉麟年屆七旬，剛剛辭官返
回蘇州，並計劃在當地建造一棟兩層的房舍，自己準備住在閣樓上。文徵明認為這個設計表
明了劉麟的「高尚」之意（也許是一語雙關）；事實上，此畫係作於房舍竣工之前，畫中可見
劉麟與朋友共坐二樓窗邊，文徵明在題詩中描述閣樓「窗開八面」，詩末並以「摠然世事多翻
覆，中有高人只晏如」作結。[14]

　　一如沈周1492年的《夜坐圖》（圖2.17），文徵明也將屋子和人物安排在中景稍遠處，藉
著圖繪語言傳達出高隱之願，也許是因為有感於他在仕宦期間的辛酸經歷——劉麟意欲樓
居，便隱含了這種願望。文徵明酷好秩序井然、左右對稱的構圖，而閣樓房間的描繪，正是
此一表現的極致。首先在畫面底部有兩棵枯柳長在斜坡上，接著有一道溪水流過削平的河岸
和一座圍牆；而這些景物連同上方樹林的根幹輪廓，分別扮演了底邊和頂邊的角色，共同圍
出了一片菱形的空間。樹叢的樹幹和枝葉，形成橫在構圖中央的濃密的簾幕，而屋子就從中
聳立。全景皆以纖細的線條和皴法來描繪，有淡墨暈染，設色清冷；此畫一絲不苟，有如
1507年的《雨餘春樹》和1516年的《治平寺圖》。

　　文徵明對於歷史和文學的鑽研達數十年之久，已經深深地影響了他的繪畫。誠如葛蘭佩
所指出：「他長期的治學經驗——使他那嚴肅的本性和內斂的情感更為強烈，並使其所有的
畫風平添了知性的素養。」[15]文徵明也像他最仰慕的畫家趙孟頫一樣，秉著歷史學家鑽研歷史
的精神來處理他的繪畫，並創作了許多源於古畫的畫風。也許有人會說，像仇英這類的職業
畫家也是如此；但是，誠如我們在前一章和這一章所試著要說明的，仇英運用古法的許多關

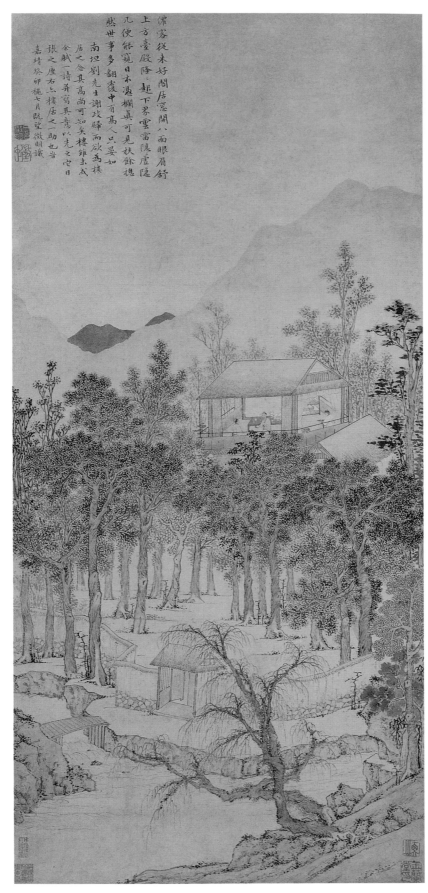

6.6
文徵明
樓居圖
1543 年
軸　紙本淺設色
95.3×45.7 公分
紐約大都會美術館

鍵處，都跟文徵明迥然不同。再者，仇英和唐寅兩人所偏好的典型只有部分與文徵明一致，雖則他們對古代繪畫和古代畫風的認識，不可能有太大的差異。也就是說，他們對傳統或多或少都有一些共識，但在作畫時，卻作了不同的選擇。

也許我們可以這麼說，中國的主要畫派都是在選擇師法古代畫風之際，建立起自己的繪畫史。十六世紀的蘇州畫家，無論是職業畫家或業餘畫家，他們對於較早期的繪畫以及其中的重要時刻，似乎都自有見解，其有別於先前元末時期與稍後晚明時期的「歷史」觀。我們只要從蘇州畫家存世作品中對古代畫風的運用，以及從鑑賞家對當地收藏的評論來看，即可瞭解明代中期蘇州版的繪畫史。在此一版本的畫史之中，唐代和唐代以前的繪畫備受尊崇，但蘇州畫家卻很少直接模仿這類古畫的風格。十世紀的董源和巨然、以及北宋畫家的山水畫風格，同樣也受到重視與討論，但對吳派畫家實際的創作並沒有很大的影響。長期受到忽視的北宋巨嶂式山水在明末時復甦，當時一位畫家便道：「北宋人筆意，世人不傳久矣。」[16] 文徵明和其他畫家「仿李成」的作品，大多顯露出他們對李成此派早期的畫風甚少有真正的認識，反而比較像是從元代大家的作品入手。

最令蘇州畫家與鑑賞家喜愛的畫史階段是十二世紀至十四世紀。對他們而言，李唐是此一階段之初較具有重要性的畫家；而李唐在南宋時期的後繼者，都是屬於風格保守的畫家，劉松年就是其中一個知名的例子，明代蘇州畫家所師法的南宋風格，似乎主要就是源於這些畫家，至於同屬南宋時期的馬遠、夏珪，反而沒有他們來得重要。在蘇州畫家看來，趙孟頫是元初時期的畫壇巨擘，而錢選則遠遠不及趙孟頫。元季四人家是蘇州畫家特別推崇的人物，而且主要受他們影響。

在這個由先輩典範所譜成的百寶箱中，蘇州的職業畫家偏好李唐一脈，業餘畫家則喜愛元代的文人畫家。至於約束畫家選擇「適合」自己身分的風格系譜，這種現象並沒有像我們在晚明畫論和繪畫中所見的那麼嚴苛。文徵明有時採用李唐畫風，而且，在他的作品之中，也可以見到宋畫的影響。然而，他從未像唐寅和仇英那樣，以逼真的手法臨摹宋畫；整體而言，他依循的是元代文人畫家所建立起來的形式主義風格的取向，而非宋代那種比較具有自然主義色彩且真正具有圖繪特性的畫法。

啟發並影響文徵明及其同派畫家者，另有一股風格淵源，我們可以從北宋末南宋初（亦即十一世紀末、十二世紀初）幾位特具涵養且有風格自覺的畫家的作品中看出，其中，尤以李公麟、米芾這兩位帶有復古傾向的畫家為首。舉例而言，文徵明曾經臨摹十二世紀中葉畫家趙伯驌以蘇東坡前、後〈赤壁賦〉為題的畫作（圖6.7）。文嘉有一則題款紀年1572，敘述其父在1548年臨摹該畫的情形：

後赤壁圖乃宋時畫院中題，故趙伯驌、（其兄）伯駒皆常寫，而予皆及見之。若吳
中所藏，則伯驌本也。後有當道，欲取以獻時宰（嚴嵩），而主人吝與，先待詔語之

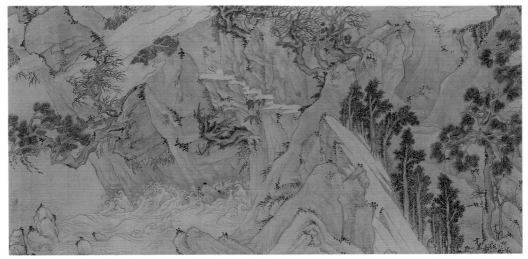

6.7　文徵明　仿趙伯驌後赤壁圖　1548 年　卷（局部）　絹本設色　31.5×541.6 公分　台北故宮博物院

曰：「豈可以此賈禍，吾當爲重寫，或能存其髣髴。」因爲此卷。

　　趙伯驌的原畫似乎未傳世；與之關係最為密切的宋代赤壁圖是一幅手卷，由稍早的畫家
喬仲常所繪，今藏於美國納爾遜美術館。[17] 趙伯驌沒有可靠的真蹟留傳，北京故宮有一手卷
繫於他名下，從未見於出版品，卷中描繪的是岸上風景，有松林、野鶴，可見他和同時代的
馬和之、十一世紀末的趙令穰，都屬於宋代中期一個有趣的小畫派，我們可以稱之為「詩意
復古派」，因為他們運用古代風格來追求詩意、非寫實、以及有時如夢似幻的效果，也許他們
是要對抗當代其他繪畫的強烈寫實傾向。即使這些畫家與朝廷和畫院互有關連，卻多少還是
與院畫主要的傳統有所距離；若就他們的畫風和取向而言，反倒是與李公麟等早期文人畫家
的關係較為密切；揄揚並模仿這一派風格的後代創作者，主要都是一些文人畫家。雖然錢選
和趙孟頫的復古畫風號稱是淵源於更古老的傳統，但是，此一畫派對他們也不無影響；王蒙
（特別是他的人物、房屋）、陳汝言等元末畫家各以不同的方式援引此派畫風；在十六世紀
吳派畫風的背後，此一畫派也扮演了重要的角色。

　　在馬和之，也許還有趙伯驌的作品之中，復古作風主要表現在某些顯著的風格要素上，
譬如，明顯的線條韻律，以及人物、動物、建築物等如兒童般或故作天真的筆調；這種專注
於反寫實的畫風，可以說是在作品與被描寫的對象之間，以及在作品與古代大家的典範畫作
之間，豎起了一道屏障。換句話說，畫家並不是以單純而直接的手法來表現他所描寫的對象
或所臨摹的古畫，而是從一定的距離、從一種複雜的美術史觀點，來看待這兩者。當這些復
古畫風又為後代所模仿時，其間的距離則再添一層。這就是我們在前一章所指出的距離感的
特徵：當畫家在畫中引用古代的風格時，他同時也是在運用一個不同的隱喻。文徵明的畫卷
就是一個好例子，畫家在諷刺的筆觸和怪異的古風之中，顯現出了運用風格的自覺，以防讀

者誤以為他真的是在描寫赤壁實景。

本書所刊印的段落，描繪出蘇東坡夜登赤壁頂峰之後，倏然驚恐的情景：「草木震動，山鳴谷應，風起水湧。予亦悄然而悲，蕭然而恐。凜乎其不可留也。」[18] 文徵明無疑遵循了宋代原作：當他從畫面的右邊（手卷都是由右向左瀏覽）起手，利用構圖來堆積畫面活動的強度，並逐步進入我們此處所見的情節高潮時，他所運用的乃是一些基本的手法，諸如增加對角線的斜度，並在畫卷的空間布滿巨大且動盪的物形等。一片樹林由寧靜急轉為狂風吹掃，崖邊詩人身影微小，衣袍在風中翻飛，他危危顫顫地立著，上有飛雲疾行，下有驚濤騰湧。然而，將人物描繪在特定的情景之中，希望藉此激發具有真實感的騷動不安情境，這種表現方式並不同於情緒的傳達；在文徵明的畫中，蘇東坡和他周圍環境都缺乏讓人深深感動的說服力，但文徵明並不想去感動觀者——他不是在說故事，而是在展現畫風。

無論這類敘事性繪畫及其特殊題材多麼令人激賞，或引人入勝，文徵明最具創意且終究最為重要的作品，還是他晚年所作的純粹山水畫。在這些作品當中，儘管仍有古意，但創新的趣味卻遠遠多過復古。表面上，他好像還是在「仿」古人之風，但是，他自沈周承繼而來的構圖創造力，以及自己因成熟而產生的自信，在在都使得他的作品嶄新而有創意。

舉例而言，以中國人對畫風的定義來看，我們可以千真萬確地指出，文徵明作於1542年的《茂松清泉》（圖6.5）乃是一幅仿王蒙的畫作，但是，這樣的說法根本就沒有碰觸到文徵明此作的基本特質，實則，文徵明創作的前提乃是與元代畫家迥異不同的。文徵明這幅筆致纖細的小品，基本上是一個平面化的創作（葛蘭佩說是「橫飾帶狀」〔friezelike〕），高高的松樹將畫面垂直分割為左右二半，似乎很彆扭地擋住左邊的懸崖和樹葉；地面呈淺平台狀，依水平走向橫列，較後方的那一塊平地上，則坐著兩個人，整個畫面也因此被分為上下兩半。這種構圖，我們可以在文徵明稍早於1519年所作的較不極端的《絕壑高閒》（圖6.4）中看出。在《茂松清泉》中，左上和右下皴筆繁複的區域因其他兩塊開闊的地帶而得到平衡，同時，每一區域又被樹幹、樹枝、河岸邊緣、以及奇形怪狀的懸崖，細分成有趣的形狀。畫中平面化的圖案是以刻意壓縮景深的方式得來，舉例而言，我們可以看到右方柏樹頂端的樹枝似乎和中間松樹伸出的枝幹交錯，然而松枝的位置其實還位於柏樹後方。甚至連人物也被處理得很形式化，被安排在更大塊的造形之中，並且與後面的背景形成對比的關係。以王蒙風格所畫成的迂迴翻騰的土石岩塊，在界線之內蓄積力量，這股力量充塞四周，同時卻又被牢牢的輪廓和硬生生的樹木所緊緊包圍，因此圖中各部分很少有靈活呼應的關係。這種能量壓抑的效果，通常反而是在氣氛寧靜的主題——樹下兩位朋友坐在河邊凝視流水——之中達成的，此一現象再次證明了明代許多畫家的創作，的確都有內容的表現與題材分離的情形。

尺幅窄長的山水畫雖然不是沈周的發明，卻是由他發揚光大，而且的確盛行於蘇州畫

壇。窄長的構圖亦為文徵明所喜愛，也許是因為此一構圖容許或甚至鼓勵物形急速地壓縮或延展。文氏畫中的力量往往得力於此。紀年1535及1550的作品（圖6.8、圖6.9）即是兩個著名的範例，其尺寸幾乎相同，乍看之下非常相似，然而文徵明創作這兩幅作品的原意卻迥然不同，此一差異正好呼應了文徵明風格的改變：他中期的畫作講究細心描繪（六十五歲人的作品還被歸為「中期」之作，這聽起來有些奇怪，尤其是對西方人而言，但是像文徵明這種起步晚、繪畫生涯長的畫家，卻是很合理的），到了晚期則轉變為結構清晰且有力度。這兩幅畫構圖的重要特色，竟然可以在《觀泉圖》（見《隔江山色》，圖1.26）中找到先例，頗為有趣；《觀泉圖》可能是臨摹趙孟頫紀年1309的作品。如同文徵明紀年1535年的山水畫，其構圖也是以溪谷裡綿延不斷的瀑布，將畫面垂直分割，而且，層層相疊的山麓幾乎占滿畫面。以文徵明1550年的《千巖競秀》圖為例，下半段的畫面被畫成凹穴岩洞，上半段則是陡峭的山峰聳立著。《觀泉圖》這幅小品一旦斷代明確之後，就可以清楚地證明為十六世紀吳派繪畫背景中的重要元素。

然而，文徵明在這兩幅畫中的題跋皆未提及趙孟頫。1535年的作品中，文徵明自言仿自王蒙（畫上寫著「倣王叔明筆意作」）；這幅畫作除了趙孟頫的構圖外，一定還有一些王蒙的畫作，諸如《青卞隱居圖》或《具區林屋》（見《隔江山色》，圖3.19、圖3.25）等作給予文徵明靈感，使他去除畫面的空白處，並且讓畫面從底部到頂部都塞滿了拔地而起的山麓。事實上，此軸比王蒙的任何作品都還要來得擁擠，而且，也顯得比較內斂沉穩：使山石具有扭動效果的乾筆皴擦很少使用，皴筆所產生的力量局限於物形中和構圖的各個部分（如1542年的《茂松清泉》，圖6.5）；唯一貫串整個畫面者，乃是綿長、緩慢而且蜿蜒的動勢，帶領觀者的視線沿著溪谷上升。如果把這幅畫當成一個獨立而完整的意象，將不易理解，而是要像手卷一樣，以分段的方式來閱讀。但是當觀者的視線上升時，所見到的景象卻偏於形式的組合，而不是故事情節：整齊排在中軸兩側的建築物和人物，畫得太簡單、太傳統，以致無甚可觀。比較能抓住觀者視線的，反而是一連串極為複雜而多變的景物穿插，譬如，磊磊巨石、欹斜的樹木、小徑、平台、山崖等；再者，畫面往上爬升的主要路徑，乃是沿著一道又一道的瀑布與飛泉發展，如此，也與山崖相映成趣。此畫的筆法乾渴且一絲不苟，是屬於文徵明的「細筆風格」；畫家將全神貫注在精細筆法的經營，因此不太可能有隨興或戲劇性的發展。這幅畫嚴謹、而且沒有火氣，散發著一股冷峻之美。

另一幅《千巖競秀》係於1548年開始動筆，而於1550年完成，文徵明在題款中寫道：

> 比嘗冬夜不寐，戲寫千巖競秀圖，僅成一樹，自此屢作屢輟。自戊申（1548）抵今庚戌（1550）始成，蓋三易歲朔矣。昔王荊公（即王安石）選唐詩，謂費日力於此，良可惜也。若余此事，豈特可惜而已。三月十日，徵明記，時年八十又一。[19]

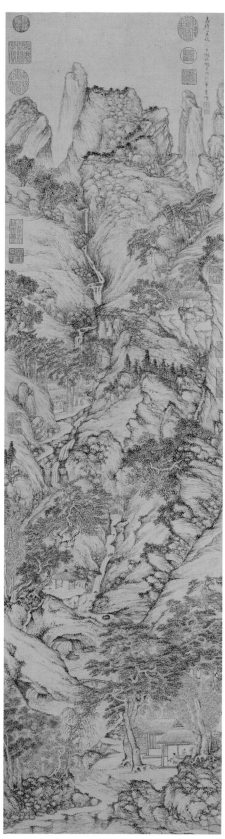

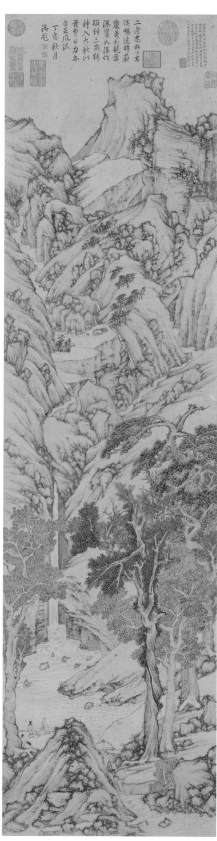

6.8 文徵明　倣王蒙山水　1535 年
　　軸　紙本水墨　133.9×35.7 公分
　　台北故宮博物院

6.9 文徵明　千巖競秀　1550 年
　　軸　紙本水墨淺設色　132.6×34 公分
　　台北故宮博物院

《千巖競秀》甚至比1535年的《倣王蒙山水》更為冷峻；後者的筆法敏銳而柔軟，《千巖競秀》則顯得沉穩，形象的安排也比較有系統，而且清晰。此畫的構圖用意宏大：他在1535年的山水之中，大抵是以平均分配的方式，來衡量畫中各要素，並且均勻地將這些要素分置在畫面各處，而後再以幾條長的線索將其串連，在此，他則是嘗試將大造形與小造形兩種系統結合，並且利用兩套相異的構圖公式，使其形成一種強而有力的整體設計，這是相當棘手的工夫。文徵明在畫面的下半部，重複了四十年前（即1519年）畫《絕壑高閒》（圖6.4）時的成功構圖手法，讓兩個人坐在岸邊樹下，人物身後則有一片池水，延伸至懸崖間的瀑布地帶。如此，畫面下方的中央部分便形成了一處凹穴，四周則有壯碩的樹木與堅實的山壁河岸圍繞著。

畫面的上半部則剛好相反，山石變成主體，磊磊地盤踞著畫面，幾乎不留任何空隙。上半部雖然沒有採哪一家「風格」，但廣義而言，卻是屬於黃公望的風格，因為畫家將自然界中的元素重新組構排列，形成一個精心製作且容易理解的結構。此一部分的山石環環相扣，彼此交錯，小礬頭則牢牢地嵌置在斜坡上。相對地，下半部則藉由線條與造形的重複來統一畫面：前景的錐形小坡與水潭的內緣及彎曲的樹枝相互呼應，右下角傾斜的岸邊則是與後方的斜坡呼應，垂直的樹幹則與瀑布呼應。只要我們考慮到上、下兩段畫面在用意上的諸多差異，便益發能夠感受到此一畫作的整體設計具有一種令人讚嘆的完整性。

對於一個畫派或繪畫運動而言，兩極化現象的產生是極為正常的，而且，極化的結果，終將使得此一畫派或運動分崩離析，畫家之間甚且會因此而發展出互相對立的風格走向。這種兩極化的現象，早就存在於每一畫派或運動的始創者的作品之中，然而，先驅畫家有能力調和各種不同的走向，換成後代畫家則無能為力。例如，浙派因有正統畫院之風與非正統的個人風格之爭，最後導致分裂；這兩種風格在戴進諸作中，配合得極為和諧，但是，到了吳偉筆下，這種兩極調和的作風已經少見得多，而且，自從吳偉以後，幾乎不復能見。

吳派繪畫的中心課題，可以界定為兩種對立的關係：其一是特定性與抽象性之間的對立；其二則是留戀具體經驗與渴望普遍性這兩種美學的對立。前者所謂「特定性」，本身又可細分為對過去文學主題的描繪，以及對現實世界的刻劃，因為我們已經把詩意性劃入吳派，同時以主觀的經驗為素材加以精心描繪，使其勾喚起溫和的詩意感，則涵括了現實景致與文學的閱讀：無論這些經驗源於畫家個人或是早期那些詩人，這些經驗看起來幾乎都是不食人間煙火的，也許我們從蘇州文人融合詩情畫意與現實生活的情景來看，即可明白這種情境。因此，屬於特定景致的畫題包括了地方風景、相遇和送別場合的記錄、以及根據古詩而作的繪畫等。相對地，有關純粹形式和半抽象結構領域的開拓，則是繼續透過毫無 —— 或十分欠缺 —— 特定時空感或欠缺人物活動的山水構圖來表現。在吳派晚期畫家的作品當中，這種區分相當明顯；早期則不然，劉玨還能以泛泛繪出的山丘和樹木來記錄個人出遊的印象（圖2.6），或者是遵循黃公望的構成主義手法，來描繪文人在山水中聚會的場景（圖2.5），而

沈周也能以相同的構成主義手法描繪山水，並且刻劃出一棟幾乎隱藏在其間的友人別墅（圖2.11）。

文徵明有許多作品顯然分屬上述兩種畫風，但他有些作品則似乎在兩者之間游移，或兼而有之，或調和交融。由此看來，他的《千巖競秀》不僅使這兩種風格走向並存，並且還和諧一致。畫中，一道通徑揭開序幕，引領觀者去分享一段特殊的經驗——沒有臨流獨坐的傳統景象——而後，當景致往上往後發展時，畫風則轉變為比較抽象、比較不具特定感的普遍性手法。

文徵明晚期的作品常出現古木，尤其是松柏。這些也跟瀑布和山岩一樣，同屬一個嚴苛頑強的環境，但卻不作迎合奉承；文徵明有時就是選擇用這種方式來看待世界。在他所見到的世界裡面，生存需要奮鬥不懈，同時，唯有踏實與表裡一致，才能為自己的生命掙得一席之地。對一般的蘇州富紳而言，這樣的態度似乎顯得奇特，再者，也與這些人士視世界為園林的觀點相左；但是對文徵明而言，自律嚴謹是為人處世的原則，非關外在環境。秉著相似的道德動機，他在描畫冬景圖的時候，便於其中的一則題款中寫道：「古之高人逸士……多寫雪景者，蓋欲假此以寄其歲寒明潔之意耳！」早在唐朝時，松柏長青在詩畫之中，已經被用來象徵君子堅忍不拔的志節。元朝畫家也常常引此作為繪畫的中心主題，不過，他們通常把松柏置於山水之中，山水的部分雖可儘量減少，但很少完全略去。沈周的《三檜圖》（圖2.23）則是切除畫卷的天地及邊緣，而單獨對古木作特寫，以此而言，是十分具有創意的。

文徵明顯然也畫過這類作品，但不知是否有真蹟流傳。不過，傳世有他晚期仿元代前輩的三件傑作，畫中除了象徵上相關的母題（很單純的懸崖、瀑布、溪流、石頭）之外，這些恰到好處的點綴提供古木作空間背景，以加強表現其特色。藏於台北故宮博物院的《古木寒泉》和克利夫蘭的派瑞夫人（Mrs. A. Dean Perry）所珍藏的《古木寒泉》，即分別完成於1549年冬和1551年春。[20] 其間，文徵明另有一小幅精品《古柏圖》卷（圖6.10）作於1550年，這是根據書法家彭年的題跋得知的。

此卷描繪一株虬曲的矮柏生長在一塊同樣扭曲的岩石旁。古柏緩慢而穩定地長成目前的模樣，岩石的面貌則是歷經了更長時間的風蝕日曬——前者是屬於植物本身的內在生長過程，後者則是受到外在環境影響的結果。此一分別只在觀者心裡留下一點弦外之音的感覺，就畫面本身而言，樹身與石面的皴法相近，實在看不出有太大的差異。在此一雙重主題之中，樹、石這兩種要素的融合，使人印象深刻，而且畫家以構圖為其手段，更強化了此一效果；樹木的輪廓線與岩石的形狀其實是相同的，同時，這兩者彎曲與突出的走勢也彼此重複。第三個比較次要的元素是空間，但此處是平面的空間；古柏的枝椏和岩石的輪廓鏤出一塊塊的空間，連同岩石、古柏本身的外形，構成了一個複雜而有趣的圖樣。在此一堆砌緻密、結構緊湊的設計之中，文徵明所使用的皴法兼具了敏銳度與力度，在觸感上很合宜，就

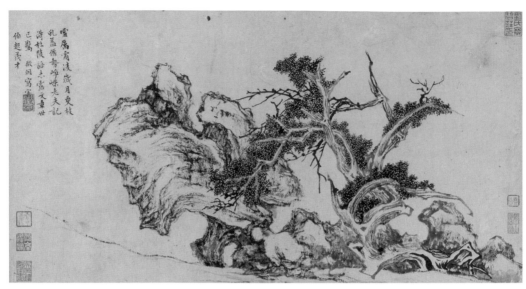

6.10 文徵明 古柏圖 1550 年 卷 紙本水墨 26×48.9 公分 納爾遜美術館

像所有中國畫應有的特色一般；表裡一致的觀念，在文徵明筆下展露無遺。文徵明的筆墨變化豐富，從乾到濕，從淡到濃，一氣呵成，誠如羅越對這幅畫的描述：「其所關心者，乃是精神與心理的活力，而非對自然的敏銳觀察。」[21]

第二節　文徵明的朋友、同儕和弟子

陸治　在文徵明的圈子中，繼文徵明之後，下一位優秀的畫家是陸治（1496–1576）。他是蘇州人，來自鄉紳之家；在接受了屬於他這個社會階層應當修習的正規教育之後，他取得了「諸生」的資格，也就是地方縣學的生員，並且被督學舉薦為「貢生」，當時貢生的選拔只須官方認可即可，而不須科舉考試。然陸治不愛做官，因此似乎從未擔任官職。他就像文徵明一樣，在地方上以行為端正聞名；此一聲名的來由，是因為陸治對高堂老母克盡孝道；其次，他視金錢如敝屣，將財產悉數讓給弟弟，自己的田地則作為興建祠堂之用。一些傳記資料都未論及他如何謀生。他也長於作詩並擅長古文。據王世貞所言，陸治的書法學自祝允明，繪畫師法文徵明；他主要可能是憑藉著這麼一手好字畫來營生，也許就是透過文人畫家所堅持的迂迴方式，收下了別人所隨意贈送（至少原則上是如此）的回禮。相傳陸治曾經憤然拒絕直接以金錢向他求畫的人：「吾為所知，非為貧也。」據說，任何人若想強行向他求畫，必然無法遂願，如果不用強行需索的手段的話，或許還有機會。他不常參加富人的酒宴。到了晚年，他變得更加特立獨行。他在蘇州南方支硎山下歸隱，生活貧困；根據描述，他的歸隱之地乃是（還是根據王世貞所言，他在1571年寫下〈陸叔平先生傳〉）：「雲霞四封，流泉迴繞，手藝名花幾數百種，歲時佳客過從，即迎置花所，割蜜脾，削竹萌而進之。

苟非其人而造者，以一石支門，剟啄弗聞矣。」

在繪畫方面，明代畫論家對陸治的花鳥畫評價甚高，不過，他今日的名聲主要得自於山水畫，畫論家說他的山水以宋畫為本。王世貞寫道：「其于丹青之學，務出其胸中奇，以與古人角。一時好稱之，幾與文先生埒。」給予陸治如此高的評價，我們不見得能夠同意；他為自己所設定的藝術課題，並不如文徵明嚴肅，而且，通常也沒有文徵明那麼有趣，他的作品大多只是具有迷人的吸引力而已。但即使是如此，和同時代其他畫家的大多數作品相比，陸治畫作的魅力與況味仍然有過之而無不及；文徵明的畫風較有嚴峻的氣息，在別人的仿效之下，往往會產生不安之感，有的時候，甚至還會萌生矯揉造作的扭曲效果；相較之下，陸治的畫風通常無此流弊。

十六世紀蘇州畫壇孕育出了獨特的山水畫風，陸治可能還是個中翹楚。此一畫風將地方風景處理得很清楚、很細碎，卻不擁擠雜亂；這類作品不講求立體感，也不抒發情懷；人物和樓閣都有些天真質樸，表現出了畫家擺脫塵世的意圖。如果說，我們感到這些畫家以及他們對繪畫所持的態度，有點像是在逃避現實，那麼我們可以說，除開繪畫，蘇州其他的文化大抵也是如此，再者，我們也可以回想一下，在此一時代裡，想要在政治或社會上有所作為，不見得會有好的結果，有心改革的官吏反而還很可能為自己惹來殺身之禍，有時甚至還落得滿門抄斬的命運。

明世宗十五歲登基，終其主政期間，一直都是宮廷黨爭下的傀儡。明世宗在位的四十五年間，年號嘉靖（1522-67），其為原本就已暗淡的明朝歷史寫下了黑暗的一章：宮中的陰謀算計、稅政腐敗（雖然企圖實施「一條鞭法」以簡化稅目和徵稅方法，結果仍於事無補）、經濟混亂致使民不聊生、與蒙古人連年爭戰、遠征東南亞計劃不周、國內暴動、倭寇入侵——這些在在都削弱了明朝的統御能力與權威。

《彭澤高蹤》（圖6.11）是陸治最早期的紀年畫作，此作其實是一幅想像的畫像，描寫的是中國著名的隱士陶潛（即陶淵明，365-427）。據載，陶淵明辭去了一份擔任地方長官的好工作，選擇回鄉隱居，從此謝絕（陸治本人也是如此）與達官貴人交遊。陸治在第一則題識中寫道：「秋日南樓贈菊，包山陸治寫此謝之。」第二則題識則敘述：「此余癸未季（1523）在陳湖作也。壬申三月（1572）慎餘先生（此一名字的意思是「考慮過多」或「掛念」）攜至支硎山居。回首已五十年矣！而紙墨若新，可謂能『慎餘』哉！為之重題。」慎餘先生可能就是官拜南京工部都水司主事的李昭祥。

畫中，陶淵明悠閒地坐在斜坡的松樹根上，手持菊花數朵，都是他在繪畫中常見的一般特徵，松樹象徵他是高風亮節之士，菊花則是他個人的偏愛，且種在園中。陶淵明的性格與生活方式和陸治如此相近，因此這幅畫可說又是一種雙重意象，一是理想化的自畫像，另一則是明朝文人隱士所模仿的理想意象。人物的畫法是在表達自我的滿足和內心的和諧，神色

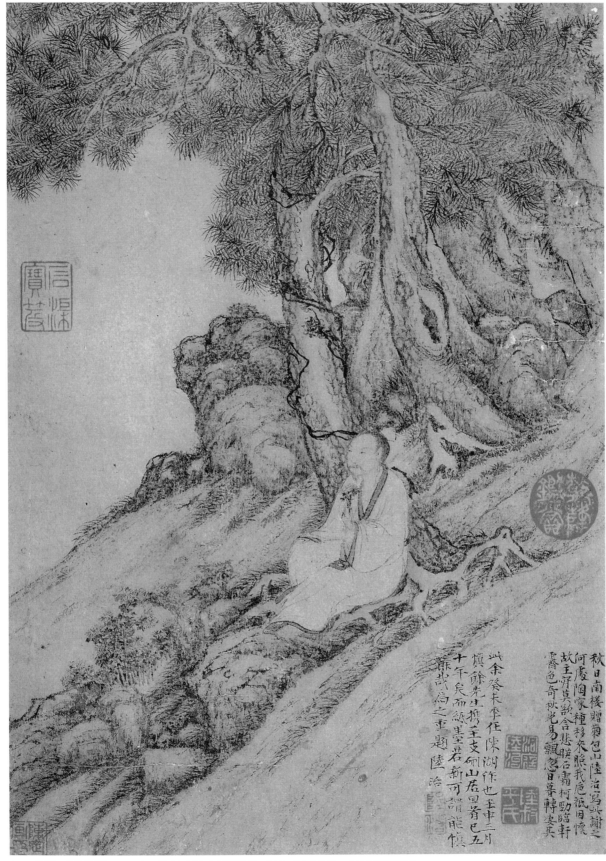

6.11　陸治　彭澤高蹤　1523 年　冊頁　紙本水墨淺設色　34.2×23.8 公分　台北故宮博物院

靈敏但泰然自若，簡單的橢圓形頭部與穿著寬袍的橢圓形身軀相呼應。

　　以平順柔和的細筆來描繪文士意象，這成了吳派繪畫的標誌；到了晚明時期，則演變成古怪的變形，不過，這幅畫作的年代較早，畫得還相當自然，對於意識到自我風格後的誇張表現還一無所知。雖然畫中可以明顯見到陸治特有的焦墨（即量少而乾渴的濃墨），但在背景的描繪上同樣也未見個人風格的痕跡。

　　在陸治大部分的山水畫中，我們很難看出其留有批評家所謂的「宋畫」痕跡，不過，還是有幾幅碩大堂皇的掛軸，可以看出他是師法北宋的巨嶂式山水。陸治慣用的纖細線描似乎並不適合此類構圖，因其無法營造出此類構圖所需的量感，所以，在這些作品之中，陸治放棄他獨有的輕柔筆觸和清淡的墨色。在一幅未紀年的大幅絹本作品《仙山玉洞圖》（圖6.12）中，他大量使用水墨和色彩渲染，因此，組成山麓的石塊彷彿被微弱、間歇出現的陽光所照亮，而且，輪廓線和岩石的邊緣鉤勒比常見的作品要更重些。前景有樹有煙雲的部分被處理成朦朧一片，與遠景以傳統手法所畫的雲朵正好形成對比。其主題和規模有北宋風貌，但構圖動勢的跌宕更近於元畫：首先，在右下角隆起的斜坡奠定了對角線方向主要的走勢，上方和下方各有一列與之平行，走勢到了左邊收住腳步，使勁翻轉，然後順著一排崢嶸突兀的岩塊往下直向洞穴，山洞是主要構圖動勢的匯聚之處。上方和右側的段落較靜謐，連同前景的莊園、樹木，共同包圍盛載湧動的畫面中央。兩位文人坐在洞口前，其中一位向另一位指出洞窟著名的特徵。

　　儘管畫題有些虛無飄渺，但所畫卻是真有其地，也就是位於宜興太湖西岸的張公洞。此名源於漢朝道教天師張道陵，據說他曾居住於此；沈周等人也畫過張公洞。事實上，描繪洞窟巖穴在吳派的山水畫中極為普遍。我們不須落入弗洛依德的窠臼，也可以在此一母題流行的背後，看到另一種表達渴望安然退隱的想望，特別是由於他們所描繪的洞窟，一般都不怎麼驚世駭俗。陸治所強調的是化外之感，以及避開世俗，這是蘇州繪畫另外一個常見的主題，在明末時由吳彬發揚光大。而所謂的化外之感，則是由自然奇景本身所喚發出來的，畫家藉之加以點化。陸治的題詩將張公洞比擬成傳說中的海上仙島蓬萊山：

玉洞千年秘，谿通罨畫來。玄中藏窟宅，雲裏擁樓臺。巖竇天光下，瑤林地府開。
不須瀛海外，只尺見蓬萊。

　　在這段時期以前，中國的山水畫還不很盛行寫實景；即使元代和明初的文人畫家描繪朋友隱居的住處，也都將他們擺在常見的背景之中，也許三五好友會知道地形特徵所在，但就畫作看來，則沒什麼特殊之處，原因在於畫家較著重畫風，意不在描寫實景。我們見過沈周畫虎丘和其他蘇州名勝，後期的吳派畫家仍延續著。晚明的蘇州畫家之中，寫景能手以張宏

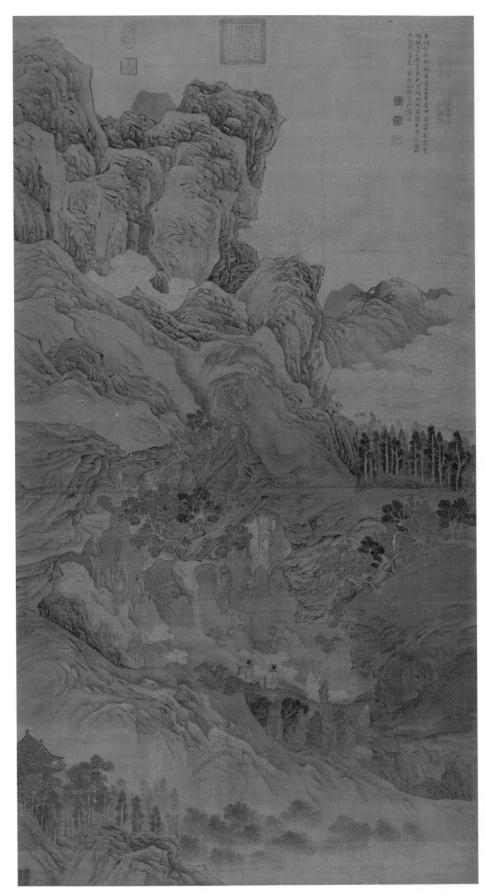

6.12
陸治
仙山玉洞圖
軸　絹本設色
150×80 公分
台北故宮博物院

最為知名。陸治畫了許多這類的作品，立軸和手卷皆有。

在陸治所畫的立軸當中，有一幅未紀年，但可能是屬於中年時期，也就是1540或1550年代的作品，畫中描繪的是支硎山（圖6.13），這是陸治最後終老之地。也許是為了讓這幅比較無驚世氣息的景致展現出一分比較親密的感受，陸治採用了纖細的線描畫風，均勻地染上淺綠色和橘黃色；遇有必要之處，他還點綴著樣式稍微繁複的樓閣以及細心間隔的叢叢茂林。這是另外一種分格式的構圖，係由一連串的上升對角線所構成，看起來山麓似乎是在持續地上升，其實，每個段落之間只有一點點距離。無論如何，觀者並不希望看得太匆促，因為陸治在沿路上提供了很多可供遊玩的娛樂；陸治與文徵明不同，他不吝在畫中穿插一些帶有凡俗趣味的枝節。

畫面下方是一棟房舍俯臨溪流，可以看見主人和一位朋友在窗邊對坐。房屋上方往右側可以通向寺院；載送遊人的轎子和驢子在寺門前等候，路旁有攤販提供點心，有幾個鄉紳站在門前，向牆裡望去，可看到中庭還有數人。他們所洋溢出的遊賞氣氛濃於宗教信仰上的朝聖氣氛。左方池水的岩岸旁有二、三人坐著，另外還有兩位乘轎循陡峭小徑往山上去。

雖然人物提示出幾種遊賞風景的方式，但這並不是一幅引領觀者入畫的寫實作品。它其實是徬徨在真實描景和抒情寫意之間，畫中物形缺乏實體感，也沒有層次豐富的筆法皴擦。此畫不須認真地營造立體感與空間感，就已經能夠引起美感。陸治鉤勒岩石和山坡的特徵，可由層層堆起的折帶皴看出，此種皴法方折但不尖銳，交錯編織而成一片片的菱形樣式。

陸治紀年1554的《潯陽秋色》（圖6.14），可能是晚年所作。畫的是白居易的〈琵琶行〉，詩中描寫詩人在江邊與友人話別時，聽到年老的妓女在彈奏琵琶；這與我們前面所介紹的仇英《潯陽送別圖》（圖5.28）主題相同，而且，許多吳派畫家都曾就此題作畫。陸治的作品比其他畫家更能傳達出纖細的哀愁，以及對人間愛戀易逝的瞭知。他在寧靜遼闊的水面上，散置一些實際上沒什麼重量感的小物形。幾段陸地平穩地座落在水平面上，除了在空間上帶來了一點張力之外，彼此並沒有互動關係。陸治的用筆乃此作最細膩、最洗練的部分，就此而言，明朝畫壇之中幾乎無人能與之媲美：他的筆端彷彿只是輕輕地觸在紙面上，從不使勁。前景的紅楓、水面上微微泛起的漣漪、以及遠方浮在河上的綠色小島，在在都醞成了一股蕭瑟的秋意，與數百年前白居易詩中的心情隔代相呼。舟楫與人物是陸治畫中真正具有寫景特質的素材，但由於這兩者在畫中所扮演的角色無足輕重，因此畫家可以將其縮到最小。與前景江岸兩相對照之下，陸治筆下的舟楫與人物顯得非常不起眼，因此觀者初閱畫卷時，很容易就會忽略掉。

《潯陽秋色》中有幾項特色係師法自倪瓚。終陸治一生，倪瓚都是他傾心與摹仿的對象。但是，與其他畫家不同，陸治並不是從外表上「仿倪瓚」，而是從倪瓚的畫風中擷取一些

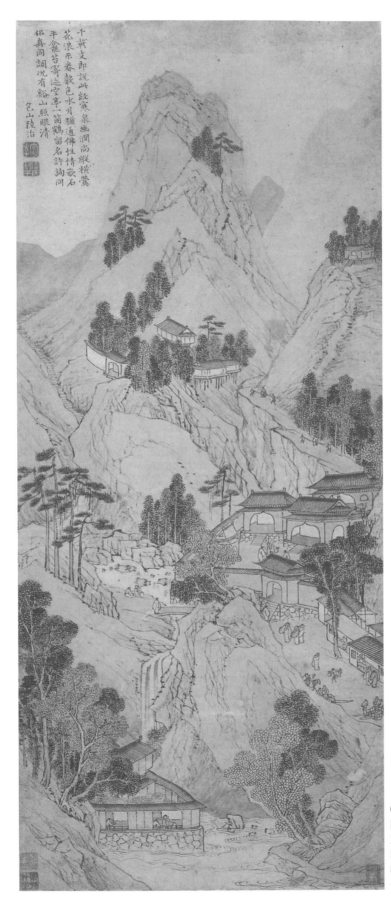

千載支郎說此經寒泉幽澗尚縱橫驚
花浪末春馥色水月猶通佛性情嵌石
平龕若寄運空亭一箇鶴留名許詢同
侶真同調況有谿山照眼清
色山陸治

6.13
陸治
支硎山圖
軸　紙本設色
83.6×34.7 公分
台北故宮博物院

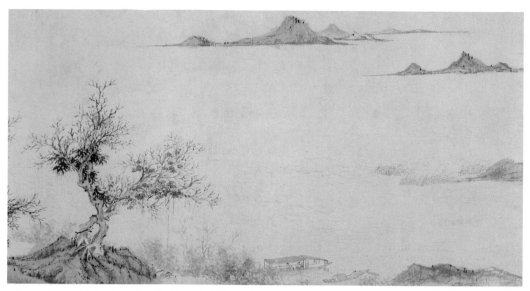

6.14　陸治　潯陽秋色　1554年　卷（局部）　紙本淺設色　22.3×100.1公分　弗利爾美術館

與自己作品相契合的特色；基本上，陸治仍保有自己的面貌。就《潯陽秋色》而言，陸治所採用的倪瓚特色包括：蕭散的構圖、各部分相隔以營造出寂寞的氣氛、以及羽毛般的輕柔筆觸等。就蘇州博物館所藏的出色山水圖（圖6.15）而言，此卷與台北故宮博物院1564年的山水圖酷似，[22] 可能是陸治晚年之作；畫中，陸治就是採用倪瓚的折帶皴法，來建構山石的各個斜面，一方面是為了產生立體的結構，同時也有意保持其基本的通透性格。除了寥寥幾筆的淡墨是用來表現山石表面的凹處之外，整幅畫作全不設色，也不暈染。人物和屋舍的畫法都因襲傳統，其中一位人物立在前景的橋上，另一位則坐在遠方舟中；畫中所寫並非特定的實景，也無故事情節。

　　畫面從前景的斜坡向後移，其間經過一系列大小有致的造形，造形之間的重複和間隔也都經過精確計算。使構圖各部分緊密相接的方法，則學自黃公望：例如右上方兩座蜿蜒山脈的組合方式，便與黃公望相同；再者，有些岩石造形，諸如平頂的懸崖、端頂呈方形的山坡、以及傾斜得幾乎與水面平行的樹木等，這些形式母題都可溯源至元代大家的作品。但是，跟倪瓚或黃公望任何一幅傳世作品相比，陸治的筆法更為銳利，構圖更為複雜，而且，整體如水晶般透明的效果，也都是陸治個人的特色。在陸治的作品中，屬於此類的山水畫展現了他最為深刻的形式之旅，也就是以抽象的技法來處理純粹的造形；陸治這類作品寥寥可數，但是當其時，明代中期的繪畫正朝此重要方向發展，而陸治的創作可謂貢獻良多。

　　陸治也試著以文徵明所喜愛的條幅格式作山水畫。其中最引人注目的是一幅晚年作品，亦即1568年的《花谿漁隱》（圖6.16），此一畫幅甚至比已知所有的文徵明畫作都要來得狹長（長度約為寬度的四點五倍）。畫題和部分的構圖都是源於王蒙的傑作（見《隔江山色》，圖

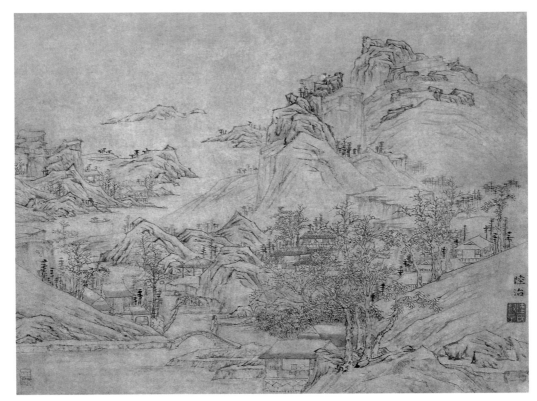

6.15 陸治 溪山訪友圖 軸 紙本水墨 32.2×43.5公分 蘇州博物館

3.18），蘇州畫家知道王蒙這幅畫作，當時屬於項元汴所收藏，此作一定還有不少摹本傳世，因為台北故宮博物院就藏有此畫的原作與兩幅摹本。

　　陸治首先將舟中漁夫安排在底端，其上有樹林掩覆，酷似王蒙原畫。最頂端有形狀獨特的陡峭山峰自江邊升起，遠處並有低矮的山巒，這些回復到王蒙的構圖，很忠實地重現了其頂端的結尾景致。但是，除了頂底兩段的借景之外，介於中間段落的景致，既非仿自王蒙，也不是針對自然風景進行描繪。除非我們將此舉看成是蘇州畫家自己在玩的一場複雜的遊戲，否則我們很難從藝術史的層面去理解陸治這種作法（也許有人忍不住想說：我們應當就畫解畫，此一道理就像羅森伯格〔Harold Rosenberg〕建議二十世紀西洋繪畫的觀賞者務必瞭解「畫作本身在說什麼？」是一樣的道理）。[23] 陸治仿照文徵明在二十年前所作的《千巖競秀》，也將構圖分為上下兩半，居中的部分則小心翼翼地不加以區分界定，以免造成空間上的不連續感。下半部則如文徵明的畫作一樣，架設成一個有懸崖壓頂的山谷，使之成為洞穴，洞穴在吳派的山水圖像中扮演著非常重要的角色。在不可或缺的瀑布之下，岸邊有一人鬱鬱寡歡地坐著，旁邊則有僮子隨侍在側。人物上方則是複雜的空間轉折，拔地而起的懸崖驟然轉為一路向後的山脊，山脊旁邊有一道河流，為這段新起的平坦退徑加強了說服力。然後，在經歷了這段屬於十六世紀時期的古怪形式之旅後，我們再度銜接上了陸治學自王蒙的景段。

探討過此一時期蘇州山水畫奇特的內在發展過程，並熟悉部分以元畫或較早期作品為主幹的歷程後，我們已經很能明白並接受這套遊戲規則，進而去欣賞蘊涵在此類作品中的特殊價值。但是如果我們暫且向後退一步，試著更客觀地純就畫作本身來看，而撇開藝術史的角度不談，那麼我們不得不承認此作帶著危險的神秘性格；換句話說，相較於一般畫作所關注的一些課題，陸治這幅作品具有一股強烈的脫軌傾向；此一畫風取向所根據的美學前提，似乎會讓畫面愈來愈難有流暢的連貫性，因為這些前提會迫使畫家以更極端、更機巧的方式來解決與日俱增的人為風格的問題。在十六世紀後半期，這類畫幅狹長且構圖擁擠的畫作俯拾皆是；這些畫作的出現勢必會證明，當二流畫家也如法炮製時，原先那股充滿力度的魅力很快就會遞減，因為他們對原創者的遊戲目的並未瞭解得那麼清楚，再者他們也沒有一分淋漓的元氣，也不夠靈活流利。

王寵 文徵明和陸治都是多產畫家，現存的作品多達數十幅。相形之下，十六世紀初期蘇州另一位倍受讚賞的畫家的作品便很少，現今只有一幅代表作傳世。此人即為王寵（1495–1533）。雖然王寵出身商賈之家，且比文徵明年輕近二十五歲，但卻是文徵明的至交。他和文徵明一樣，屢次落第，最後一次赴考的時間是1531年；他在兩年後去世，年未滿四十。文徵明為他撰寫墓誌銘。根據畫評家的看法，如果王寵能再活久一點，他將與沈周、文徵明

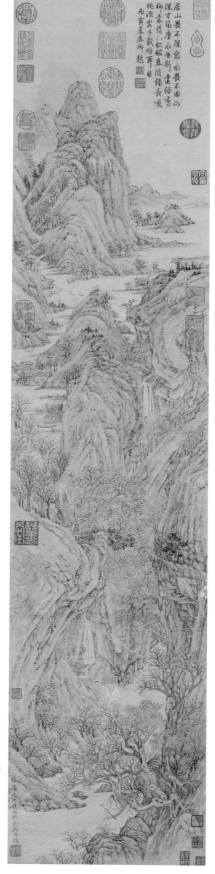

6.16
陸治
花谿漁隱
1568 年
軸　紙本淺設色
119.2×26.8 公分
台北故宮博物院

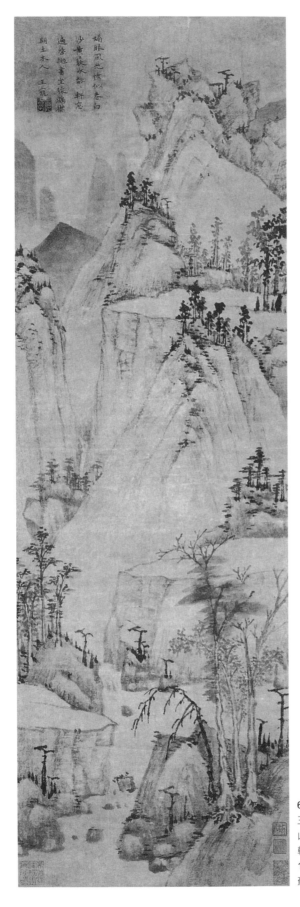

6.17
王寵
山水
軸　紙本水墨
100.8×30.5公分
蘇州博物館

並駕齊驅。他是當時最傑出的書法家之一，僅次於文徵明和祝允明，他同時也是一位有名的詩人。王寵見於著錄的作品很少，文嘉於其中的一幅作品上題曰：「履吉（即王寵）不以畫名，此幅乃偶然興到，隨筆點染耳！然深得大癡（即黃公望）、雲林（即倪瓚）墨外之趣，可見高人胸中無所不能。」[24]

蘇州博物館收藏的山水畫，是王寵唯一為人所知且見載於出版品中的作品（圖6.17）。在我們讀過文嘉所寫的題跋以及其他人對他作品的評論之後，我們自然也會期待此畫乃是一幅仿自元朝黃公望和倪瓚風格的作品。由王寵此作可以明顯看出，雖然文徵明的影響力橫掃蘇州畫壇，但似乎沒有那麼徹底；儘管王寵與文徵明情誼深厚，他的繪畫卻恪守稍早沈周的畫風。粗寬的鈍筆在這位大書法家的手中運用自如，冷靜地表現出極為純粹的形式。

大抵而言，此畫乃較偏於倪瓚一脈；構圖則多借助黃公望，其結構有如建築般地穩定，展現了與黃公望相同的秩序感。其次，沈周針對黃公望這套獨特的造形組構系統，也曾做過

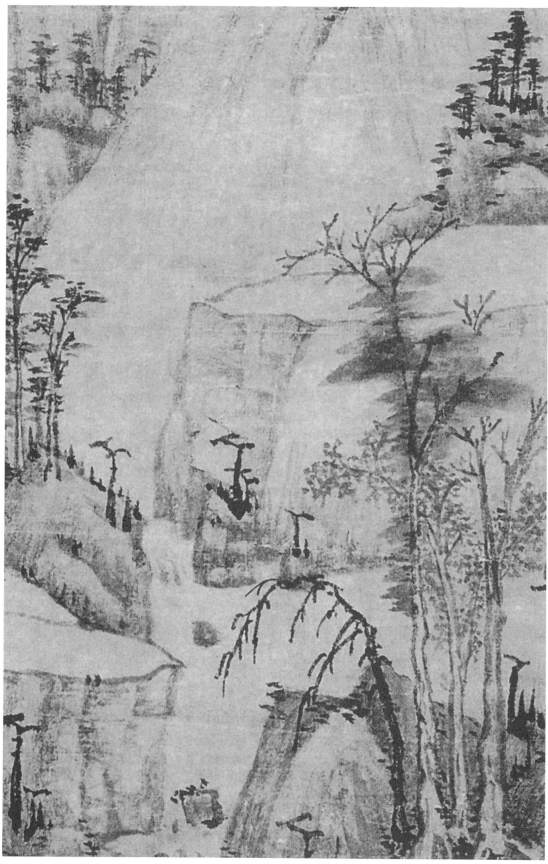

6.18　圖 6.17 局部

重新的組合，王寵此作之中同時也夾雜著此一形式因子。不過，王寵在重複運用幾何化的造形時，不但在比例和位置的經營上加以精心區隔，同時還比沈周更為精確；再者，他在有限的墨色層次中使用墨點的手法，也比沈周更為洗練。即使是畫面的細部（圖6.18），仍舊傳達出了王寵不同凡響的筆墨功力，堪稱全蘇州畫派最賞心悅目的作品之一。

此一山水的風格走向，正代表了我們所謂的抽象（abstract）風格。有關「抽象」的用法，晚近的西洋藝術當中，也用相同的名稱來通稱某些藝術風格（同時也是很籠統的一種稱呼方式），或者，他們也用「非寫實」（nonobjective）或「非具象」（nonfigural）的名稱來加以形容；在此，我們對於「抽象」的用法，並不同於西洋藝術。以西洋藝術的觀點而言，中國畫家從未到達真正的抽象藝術，因為在中國畫之中，總是可以看出自然景物或是假想的實物或風景等形象，儘管有時要費點力氣才得以辨識。我們以「抽象」一詞來形容中國繪畫中的種種，所指的是畫家以抽象化的手法來處理物象的作法，這意味著物象已經沒有了特定的時間與空間的指標，同時，物象也失去了個別的特徵，觀者再也看不到詳實逼真的皴法質理，且光影的處理與物表的細節等等也都付之闕如。相對於別種繪畫的方式，所有這些特徵的描寫，則是用來強化觀者的感官刺激之用。我們的用意是要把抽象山水與描寫特定地方與事件的作品作一區分，使其與文學性、敘事性的主題，以及與文人觀瀑或靜聽松風一類的沉醉自然的主題有所區隔。後者這類題材構成了有明一代蘇州畫壇的創作主體。往後我們會看到，抽象畫風無論在理論上或實踐上，都為晚明的董其昌及其後繼者所大力倡導。抽象與否，或許可以由畫作本身的主題，或是其形式的特色來界定，畢竟這兩者都是主宰畫作的表現力及（最廣義的）意義的決定性因子。當然，這是相對來看，因為這些表達內容的來源乃是相輔相成，而非彼此排斥的。

陳淳　抽象畫風的另一個出色範例，可以見於陳淳紀年1540年畫冊中的第一幅山水冊頁（圖6.19）。由此作同時也可以看出，沈周在去世之後，影響力仍然持續數十年之久。陳淳典型的山水係採取一種閒散飄逸的風格，用以描繪煙雲山林，此乃源於宋代米芾、米友仁父子、及其在元代的後繼者的風格而來。在陳淳的這幅冊頁當中，岩石和山巒由粗寬濕潤的輪廓線更穩固地框住，墨色比渲染的部分深不了多少。一排略呈長方形的石塊，以稍微傾斜的對角線方向橫伸過畫面，其上有蓊鬱的林木，到了山頂則冒出一列形狀相似的石塊，與前排石陣呼應。穿過岩石和樹木所構成的中景屏幕可以看到房舍，並且有流水湧出，注入前景的寬闊水面，水面將觀者與整個景致隔開。這幅畫吸引人的地方在於閒逸的氣氛，畫家透過幾種簡單的形式母題，使其產生一連串令人愉悅的變化，從而使觀者體會到這種氣氛。石塊頂部的傾斜角度或左或右、樹叢或高或低、以及一堆一堆小石塊各種不同的安排等，雖然在敘述上互不相干，但是當觀者橫向賞畫有如讀樂譜時，便可看出其形式上的重要。甚至墨暈中的墨點，不管是不是畫家故意點上（畫家可能輕輕在畫紙上灑些東西，影響了原有的吸水性），或

是無意間沾染，在在都使得這個簡單的圖樣平添了變化豐富的效果。

　　畫家陳淳或稱陳道復（1483–1544）是文徵明圈內的一員。他像其他畫家一樣，也出生在蘇州，是御史大夫陳璚之子，受過良好教育，但從未步入仕途。可能大多以書畫維生，關於這一點，其寥寥無幾的傳記資料照例皆隻字不提。沈周可能是他老師，但無論如何，兩人是忘年之交。

　　一般總是認為文徵明曾經教過陳淳，但是（據王世貞所言）當弟子問及，文徵明並不敢居功，而答道：「吾道復（即陳淳）舉業師耳，渠書畫自有門徑，非吾徒也。」王世貞認為，文徵明言中對於陳淳的成就略有不滿。

　　王世貞的記載連同其他的史料也提及，陳淳早年的山水畫風仿元代畫家（指的可能就是黃公望、倪瓚和王蒙這幾位經常被摹仿的先輩典範），作品洗練而純熟，中年時畫風一轉，斟酌於米芾、米友仁此一傳統及其元代後繼者高克恭之間，開始變得逸筆草草。有關陳淳繪畫生涯的這段梗概敘述，大體可以從現存的作品獲得印證。此外，再補充一點：數十年前活躍於南京的吳偉、史忠和郭詡等畫家的作品，顯然也強烈地影響著陳淳。在陳淳1540年的山水畫冊中，另有幾幅冊頁便是運用了南京這些畫家所喜愛的構圖類型和形式母題，例如懸崖下的漁夫等。誠如前章所指出，在明代業餘文人畫壇之中，米家山水和高克恭傳統的畫風所扮演的角色並不重要，不過卻經常為院畫家以及南京城內外一些非正統的畫家所採用或改良。非正統畫派一面打破一些規則，一面則繼續信守其他規則，藉此脫離院體畫風。陳淳與南京非正統畫家的關係十分密切，這有助於說明為何他的風格進而對徐渭的創作發展產生了重大

6.19　陳淳　山水　取自畫山水冊　1540 年　冊頁　紙本水墨　30.1×48.2 公分　台北故宮博物院

影響。陳淳的用墨比蘇州其他畫家靈活自如,而且更富墨色變化,他的筆致也較閒逸,不那麼拘謹。

在陳淳眾多的花卉畫中,例如,藏於台北故宮博物院紀年1538年手卷中的各段畫面(圖6.20),便兼具筆墨精采與刻劃入微,足可媲美如唐寅的《枯槎鴝鵒圖》(圖5.16)。尤其,在未乾的淡墨中,讓濃墨有限度地擴散,以及利用側鋒沾墨,在一筆之中含有漸層的變化,這些技巧都被善加開創,發展出陳淳多彩之美的新高峰。這些技法具有寫實再現的作用,營造出了一朵花中的深淺濃淡,或者是葉片間各角度的向背,所以不會像早期大部分的水墨花卉流於平板,包括沈周及其他許多畫家在內,都免不了有此缺點。

王穉登針對陳淳此類畫作論道:「尤妙寫生,一花半葉,淡墨欹豪,而疏斜歷亂,偏其反而咄咄逼真,傾動群類。若夫翠辨紅尋,葩分蕊析,此俗工之下技,非可以語高流之逸足也。」

沈碩 當我們對十六世紀蘇州畫壇瞭解得愈多,我們開始會發現,不同家派的風格與傳統在當時彼此縱橫交錯,而且形成一種豐富而繁複的結構,此乃畫家與贊助者、收藏家、畫商與鑑賞家彼此之間,在錯綜複雜的互動下所產生的結果。畫風像人一樣,也有階層的區分,求畫者按照特定的期望而去尋找特定的畫家,譬如,找仇英的人是為了求作某一種畫,找唐寅則是為了另一種畫,至於找文徵明,又是另外一種。有人可能以為,仇英和唐寅的畫風適合各種社會和經濟階層,其訴求層面較廣,文徵明的畫風則只吸引趣味相投的收藏家,因此訴求範圍有限。在十六世紀初期的幾十年間,這的確是事實,然而,到了文徵明晚年的時期,

6.20 陳淳 畫牡丹 取自寫生卷 1538年 卷(局部) 紙本水墨 34.9×253.3公分 台北故宮博物院

人們的品味似乎改變了。自從劉珏和沈周早年的時代以來，文人業餘繪畫那種有些曲高和寡且「自成一格」的狀況逐漸消泯，因為他們的作品越來越受歡迎。文徵明有許多後繼者轉為職業畫家，或是成為道地的職業畫家，這些都證明了吳派在畫風上的這層轉變。

正當文徵明的後繼者主導畫壇之時，仇英和唐寅的畫風便如我們前面所述，在他們謝世之後，除了二流畫家以外，幾乎沒什麼後續的發展。此時，職業畫家為了賺錢，可能會接受諄諄勸告，學習去運用「文學性」的風格，哪怕他們並不苟同時下的觀點，並不認為文人的風格代表了時代進步的潮流。再一方面，各種對於仿宋風格畫作的需求並未完全停止，收藏家繼續狂熱地追尋古畫，這也刺激了製作假畫的畫家去填充供不應求的真蹟市場（贋品除了被當作真蹟賣給失察的顧客之外，通常多少也被當作是象徵性的贈禮或賄賂；收到「宋畫」如果太急著去詢問作畫的真實年代，則顯得有些不識好歹且近乎失禮了）。因此，一位畫技純熟且多才多藝的畫家可能身兼多種角色：他可以是擅長宋代院體畫風的傳統派，可以是古畫的臨摹者或製造偽畫的畫家，也可以是唐寅和仇英的追隨者，甚至也是沈周和文徵明的摹仿者 —— 而且，如果他的創作力能夠兼善以上諸項特長，那麼想當然耳，他本身也是一位具有原創性的畫家。

比較不知名的蘇州畫家沈碩，可能就是屬於這種類型。他不僅具備上述這些角色，同時還擴及其餘，也身兼鑑賞家的特長。他的生卒年未見記載，不過他活動的年代可以暫定為1540–80年左右 —— 他有兩幅紀年的畫作，分別完成於1543和1544年，他同時也是年輕畫家兼收藏家詹景鳳的朋友。詹景鳳1567年中舉人，大約在此時活躍於蘇州畫壇，直到十六世紀末，他有幾件紀年1590年代的作品。

沈碩是蘇州東邊的長洲人，曾經在南京住過一段時日。據《明畫錄》所載，當初他決定習畫時，曾經三年「不下樓」。其風格師法宋朝的李唐和劉松年，以及元代的吳鎮，但也追仿唐寅和仇英。數份文獻指出，他善於臨摹古畫。詹景鳳的《東圖玄覽編》（可能是1590年代所著的文集），有幾度提及沈碩摹仿宋元繪畫。雖然詹景鳳的文集與其他文獻資料並沒有明說，但他們言下之意都是指他繪製贋品。詹景鳳也引述沈碩對古畫的見解，指出他是從鑑賞的立場出發。鑑識可能也是沈碩另一項收入的來源，因為對一位藏家而言，以見解和鑑定來換取金錢禮品，可能是很正常的事。

以想像力來彌補這些片斷資料的空白之後，我們可以推測出，沈碩對新舊繪畫的所有面向應當具有相當廣博的認識，這些見識是他從蘇州和南京地方的藏畫學來，並且將知識和才能作多方面的發揮。能夠兼備畫家、偽畫畫家、收藏家、鑑識家以及（很可能也是）畫商等眾多角色，沈碩並不是特例，到了我們這個時代，也仍舊不乏這類顯著的例子。

在沈碩所臨摹仿作的作品之中，究竟有多少是繫在比較知名的畫家名下而流傳下來，我們無從說起，不過，沈碩自己具名的真蹟原作則相當罕見。除了一幅依沈周風格所繪成的扇

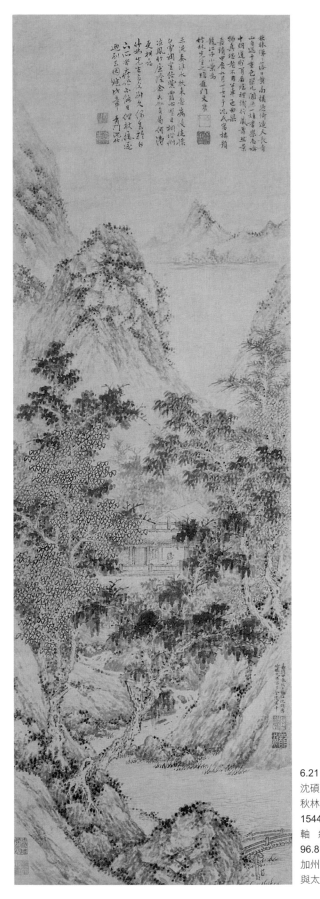

6.21
沈碩
秋林落日圖
1544 年
軸　紙本水墨
96.8×30.8 公分
加州大學柏克萊分校博物館
與太平洋電影資料庫

面之外，目前所知沈碩的畫作僅有兩幅：包括紀年1543的山水卷，[25] 以及本書所刊印的1544年《秋林落日圖》（圖6.21）。後者繪於南京，係為某「竹林先生」而作，畫上另有兩位畫家為作題詩，分別出自文徵明之姪文伯仁與沈仕之手（沈仕與沈碩無關，兩人名字相近，但字不同）。此畫所描繪的是林木蓊鬱的溪谷向著寬闊的河流開展，有可能就是長江。樹林圍繞的樓上坐著一位先生，或許就是竹林先生本人。房舍座落在中景地帶，並以蜿蜒的流水與前景隔開。穿越茂密樹葉間的開口可以看見茅屋。沈碩運用漸層的墨色來描繪樹木之間的日影斑駁，並釐清了空間的關係，此一表現可以說頗具大將之風；他的筆致流利靈敏，相對於當時比較流行的線描筆法，這似乎是很不尋常的「繪畫性」（painterly）手法。

雖然沈碩在畫中透露出了他對沈周和文徵明的畫風瞭解得極為透澈，而且，如果他願意的話，確實可以臨摹得很逼真，不過，他主要師法的畫家乃是元代的吳鎮，而且甚至更傾向於盛懋的畫風（見《隔

江山色》，圖2.4、圖2.5、圖2.7）。當一位幾乎被人遺忘的畫家展現出了他對畫史早期畫風運
用自如的能力 —— 就像我們在沈碩此軸以及其1543年手卷中之所見一般 —— 而且，根據文
獻資料的記載，他被認為是以摹仿為業時，我們可能必須心生警覺，也就是說，我們對於古
畫真偽的鑑定，不能心存滿足，至少我們不能犯了一般的大忌，只因為畫作的素質很高，便
將其視為真蹟。

第三節　十六世紀後期文氏的子孫與追隨者

　　文徵明的親戚和子孫之中，出現了許多畫家及書法家；一直到十九世紀中葉，文氏家族
還有文鼎承襲家族創作的傳統。[26] 然則，文氏一族在文徵明之後，特別值得一提的畫家僅僅
只有二位，他們都是文徵明的下一代，也就是文徵明的次子文嘉（1501–83）以及姪兒文伯仁
（1502–75）。

文嘉　有一段時期，文嘉曾經在安徽省和州的一所縣級以下的學堂 —— 可能就是「儒學」
—— 任教，不過，他的晚年似乎是在故鄉蘇州度過。由於自幼浸淫書畫，熟悉家中收藏，
並且與父親所結識的收藏家故舊經常接觸，因此，他毫不費吹灰之力就成為一位學有專精的
鑑賞家，至少他能夠以半專業的程度從事書畫鑑賞，一如他的兄長文彭。文彭當時乃是當代
大收藏家項元汴的藝術顧問。文嘉的題識也見於諸多重要的畫作上，有些是題畫詩，有些則
是畫史的品評；通常，他是應藏家要求提筆為文，而且就理論上而言（就像文人業餘創作一
般），他純粹是基於彼此的友誼而作，但在實際上，他卻往往為了某種報酬而作（我們在討論
沈碩時，已經提到這種情形）。當宰相嚴嵩（1480–1565）失勢時，其所收藏的藝術作品 ——
都是別人奉承求寵的贈禮 —— 悉數充公，文嘉即受聘為其中的書畫編訂著錄。[27]

　　文嘉自幼浸淫在最精緻的審美環境之中，為免他在繪畫創作上有失文雅，不但被灌輸
以各種規矩，同時也因此將原創性和實驗的精神摒除在外，因為原創和實驗往往是為追求更
遠大的創作目標，而不是為了尋求雅緻，不免會有偏離良好品味的危險。文嘉繪畫的開創之
處，僅僅在於他更進一步地深入如詩似幻的境界，這同時也是陸治所擅長的畫風。創作者在
追求這種畫風時，唯一會招來的危險，則是過分地雕琢。至於文嘉的畫是否太過雕琢，則是
見仁見智的問題。他作畫通常取材於古詩、當地的風景、或是傳統的主題等；他的畫風在所
有明代的繪畫當中，有最講究且最凝練的筆法，也有最清冷的色彩，而且，當他將現實界伸
手可及的物象轉化為極具表現力的淡薄意象時，其變形轉化的手法也精緻至極。

　　文嘉紀年1555年的山水（圖6.22），比起他其餘大部分的作品都更具有實體感。此一山水
題為「偃山樓閣」，可能是描寫蘇州附近的某個地點，要不然就是畫家憑空想像出來的風景。

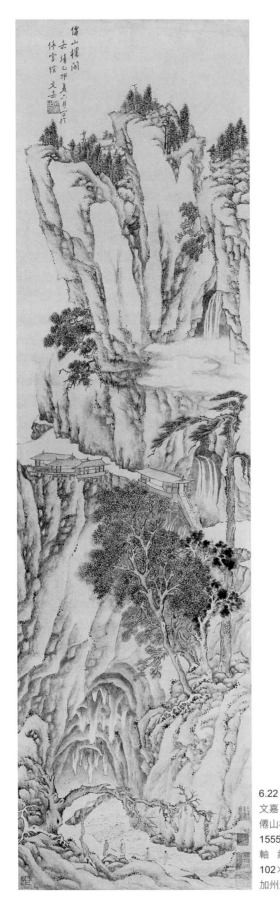

畫中有道觀位於懸崖上，其下為巖穴。不管文嘉所繪是否為實景，其構圖主要是自創得來，或者（更明確地說）是根據吳派窄長山水的格局變化而來。如果我們瞭解文嘉是在文徵明繪畫《千巖競秀》（圖6.9）之後五年就完成此畫，再者，如果我們也試著去想像文徵明這位年已八旬的倔強且畫名遠播的老父，是如何眼睜睜地看著文嘉執筆作畫時，那麼，我們就不難明白文嘉畫中為何會有故意脫離常軌的跡象，就像小巴哈（K. P. E. Bach）創作奏鳴曲的情形一般。缺乏創意的畫家只會因循固定的創作格式，有創意的畫家則可能會完全加以摒棄；文嘉的作法則是將固定的格式延展變形，但還不至於到破壞的程度。

文嘉也跟文徵明一樣，把構圖從中間分為上下兩等分；負責貫串上下兩段畫面的，則是一棵裸露樹幹的松樹。下邊有急流湧出的巖穴，此乃全畫的主題，這是整幅畫的形式基礎，係沿著下方延展而上的凹陷動勢發展而成。畫面的底端有兩位文士和僮子沿著河畔而行，其上有古木低垂。盤繞在古木上的藤蔓散發出一股陰森之氣，到了巖穴之中，此一陰森之感更加令人毛骨悚然，穴中奇形怪狀的鐘乳石搖搖欲墜，到了上方的山水地帶，景物則變得令人不安，觀者的視線無法穩住 —— 山徑斜得厲害，重重樓閣有

6.22
文嘉
儼山樓閣圖
1555 年
軸　紙本淺設色
102×28.2 公分
加州大學柏克萊分校景元齋

如凌空而立。文嘉的用色極冷，僅限於青綠和淡黃棕色的色調，而不是採用陸治等人所用的稍溫暖的綠色系與橘紅色系。

文伯仁　文徵明的姪兒文伯仁比文嘉年輕一歲，其成長的環境想必大同小異，不過他的個性卻截然不同：據說他性情陰鬱，脾氣暴躁，常叱責人，因此很不受歡迎。年輕時，他曾經因為某些爭執而興訟公堂，控告他知名的伯父文徵明，結果被文徵明反告一狀，最後文伯仁被判入獄。在獄中的時候，文伯仁「病且亟，夢金甲神呼其名云：『汝前身乃蔣子誠門人，凡畫觀音大士像，非齋戒不敢落筆，種此善因，今生當以畫名世。』覺而病頓愈，而事亦解矣。」[28]之後文伯仁病癒，訟事亦解；據說他進而成為文氏家族第二位名家，許多人都說他可以媲美文徵明。

能夠證明此一評價的文伯仁山水寥寥可數；這些作品的格式也都屬於窄長一類，畫中擠滿了淵源於吳派的細節，而且是以堆積排列而成，而不是按照畫面的組織結構加以布置。此一作風也許會令觀者感覺目不暇給，但是，對於整幅畫作卻無從瞭解起。以這種方式來堆疊構圖，不斷地聚積小的造形元素，直到其數量龐大，以至於填滿了有限的空間為止，這種畫法在十六世紀最後二十五年間的蘇州畫壇中，其實是相當常見的；這是以文徵明的畫作為仿效對象，但卻不幸失敗的結果。文徵明同時也將許多元素統合成精巧複雜的整體，但是相形之下，在文徵明的畫中，這些形式相關的素材強而有力地組成了強烈且清晰可辨的結構。文伯仁在其他作品當中，則營造出了極端相反的畫面效果，不過，就其極端的特質而言，則是相似的。在這一類的作品裡，畫面空疏至極，水面更為廣闊，而且使得前景和遠景彼岸遠遠地隔開，其距離的疏遠程度遠非前人能及。

現存文伯仁作品中的傑作，乃是四幅藏於日本東京國立博物館的大幅紙本水墨掛軸，名為《四萬圖》。我們上面所提的負面特徵，只部分適用於這些作品。這四幅畫軸都有文伯仁自書的畫題及名款，最後一幅並有增補的題識。我們根據題識得知，該作繪於1551年，係為友人汝和（本名為顧從義）而作。「萬」字有「無數」之意。這四幅畫的構圖都是以重複自然界中的造形母題為本，直到填滿整個畫面空間為止，此中含有越出界外、無限延伸之意。再者，這四幅畫作組成了四季之景：春景名為「萬竿煙雨」；夏景「萬壑松風」（圖6.23～圖6.24）；秋景「萬頃晴波」（圖6.25～圖6.26）；冬景則是「萬山飛雪」。這四幅畫都有董其昌的題辭，為這些作品提出了另外一層說法，亦即每幅畫作都是仿自古人的畫風（文伯仁原本可能並無此意）。可想而知，董其昌希望觀者將畫作與古代大家相聯繫，而不管觀者對古代大師的理解究竟為何（由於董其昌的聯想有點牽強附會，因此，這兩者的關係不易看出）；再者，他也期待觀者以較富詩意而不僅僅是圖繪的想像來掌握《四萬圖》的潛在主題，並且欣賞其與四季面貌的一致之處；他也希望觀者從文徵明一派的脈絡來看畫，將這些作品看成如

前面所述的「遊戲之舉」；最後 —— 如果有可能的話 —— 董其昌也希望觀者就畫賞畫。

事實上，這四幅山水以其緻密的畫面設計，已經遠比文伯仁其餘大多數的畫作容易欣賞得多；這四幅作品必定代表了《明畫錄》作者所特別讚賞的文伯仁畫風：「所作山水，筆力清勁，能傳家法，而時發巧思，橫披大幅，巖巒鬱茂，不在衡山之下。」

董其昌在《萬壑松風》（圖6.23）上題道：「此昌倣倪雲林，所謂士衡之文患于多才，蓋力勝于倪，不能自割，已兼陸叔平（即陸治）之長技矣。」此處之所以提及士衡 —— 即著名的〈文賦〉作者陸機（261–303）—— 乃是為了援引同時代的張華對陸機的評論：亦即大部分的人都自歎文才疏淺，而陸機卻為文才豐沛所苦。

如果考慮一下董其昌在另外一處以輕蔑的口吻批評「今人從碎處積為大山」的說法來看，我們不免懷疑他對文伯仁的溢美之詞，是否出於真心，尤其是置文伯仁於倪瓚之上。此一讚美最好理解成董其昌因持畫人是自己的朋友，或者因為受恩於他，所以不得不或多或少表達一下自己對這些作品的熱愛。當我們把董其昌當作畫家來討論時，將會見到他那僵硬簡約的畫風展現了對於這種不斷孳乳皴理細節的反動，因為這種畫風會混淆了他所堅持的清晰結構。

但事實上，從畫風而言，文伯仁以有效而不究兀的構圖來安排松林、岩石和山嶺的作法，卻是出奇地成功。在整個構圖的底部，分叉的形式母題係由中央互相錯開的兩株松樹所揭示；一道溪流斜向左方流去，山嶺則向右斜行；當我們往上爬行的時候，一路都有斜向的景物歧出，將我們的視線從中軸的地帶導向上方和旁邊，中軸的部分則是以垂直樹木的間隔來表示，沿著中軸並有不顯眼的人物分布在山谷之中，總共有七人。最上方的天際線也不合「中央主峰」的標準格式，反而還是以「V」字型的母題為結。通篇的筆致是屬於敏銳的乾筆，董其昌想必為此而提及倪瓚；否則，實在很難再找到其他更好的理由。

夏景「萬頃晴波」（圖6.25）就比較容易讓人聯想到倪瓚，因為構圖至少和倪瓚的遼闊江景相似；不過，董其昌這回想到的是趙孟頫：「此圖學趙文敏湖天空闊之勢，吾家水村圖正相似。」《水村圖》是趙孟頫在1302年所作的山水手卷（見《隔江山色》，圖1.29）；與文伯仁此作相似的是，《水村圖》中有一些描繪細膩的物象，零星散布在水平面上，水面一路延伸到天際的山丘。

文伯仁構圖的底部有一人坐在船中吹笛子（圖6.26）。由船上的卷帙、書與酒壺來看，此人應當是個讀書人；對他而言，在湖上泛舟純粹是為了清心。水面上的漣漪將幽幽笛聲盪到遠方，遠方另有一艘船淡淡相映。只有一群掠過水面的飛鳥幫助觀者的視線橫跨水面。吳派繪畫中纖細優雅的特色至此已達巔峰，之後漸漸式微；如同南宋末期某些山水畫，此幅已經盡其所能地減少物象，其留白之多已是觀者所能容忍的極限。

有關十六世紀晚期至晚明時期的吳派後期繪畫，我們將在下一冊介紹。本章最後將以兩

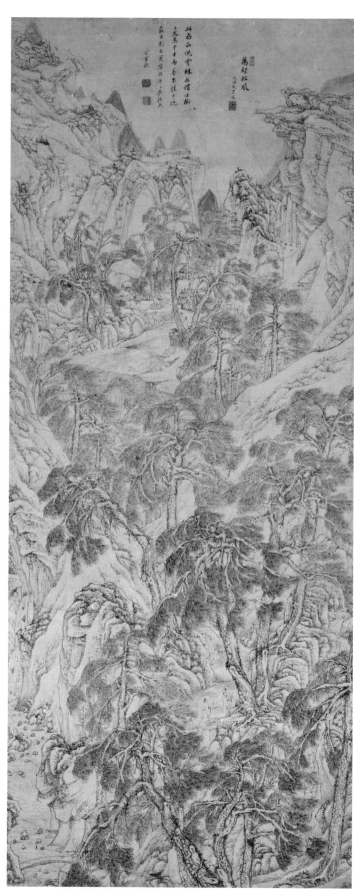

6.23
文伯仁
萬壑松風
取自四萬圖
1551 年
軸　紙本水墨
191.1×74.6 公分
東京國立博物館

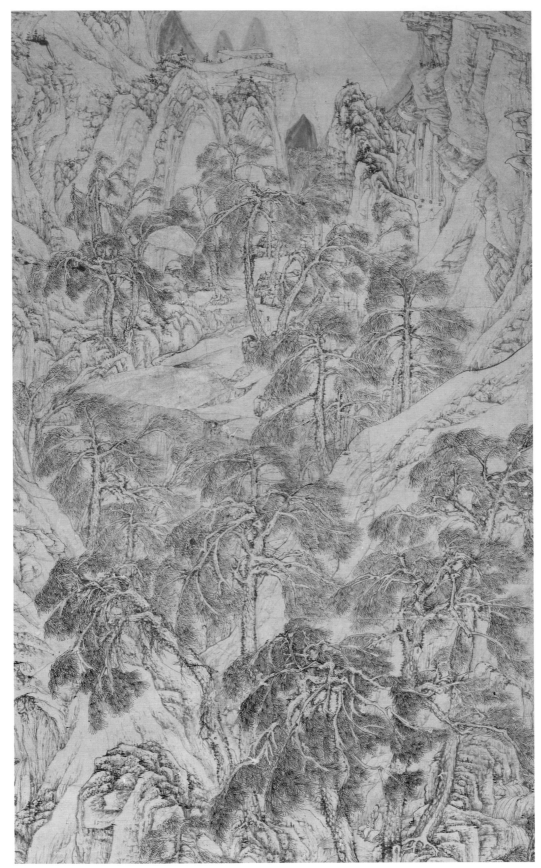

6.24 圖 6.23 局部

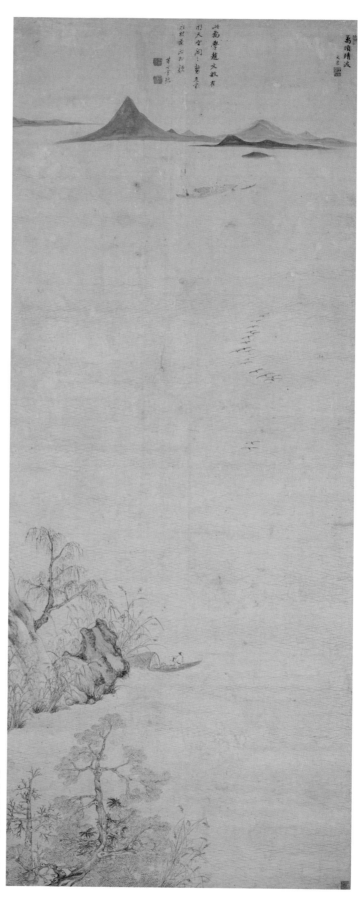

6.25
文伯仁
萬頃晴波
取自四萬圖
1551 年
軸　紙本水墨
191.1×74.6 公分
東京國立博物館

6.26　圖 6.25 局部

幅山水作為結束。這兩幅山水引導出了與文氏年輕一輩截然不同的畫風，不僅延續了前述吳派畫作中所見的注重形式或抽象的流風，同時也預示了山水畫風下一波真正具有決定性的變化，而此一變化將由董其昌於十六世紀與十七世紀之交完成。

侯懋功　首先是侯懋功所作的一幅未紀年山水（圖6.27）。關於侯懋功的生平，我們所知有限。他是蘇州人；生卒年不詳，我們甚至連他活躍的年代也無法確定。他的紀年作品介於1569–1604年間。[29]《明畫錄》以「疏淡清雅」形容侯懋功的山水畫，並且說他從錢穀（1508–74年後）習畫。錢穀是文徵明的學生，畫風也亦步亦趨。根據《明畫錄》的說法，侯懋功後來轉向黃公望和王蒙的畫風，且漸「入元人之室」，也就是逐漸精通這些元代大家的手法，而與早期的面貌迥異。此處我們所刊印的畫作當屬侯懋功晚期之作，因為此作確如董其昌在畫面右上角的題識所言：「有元季名家風致。」侯懋功在三度空間之中，安排了具有山石質感、輪廓柔和且具有量感的物象，不僅脫離了他早期的面目，同時超脫於吳派畫風之外。

這並不是說侯懋功的畫作具有比較顯著的寫實風貌——就形象系統的理路而言，侯懋功依賴自然景致的程度，並不比文徵明來得深——只不過他運用了一種比較不公式化，而且相當隨意的手法來處理樹葉，同時，他也運用乾而不均勻的淡墨，來畫出質感較強的岩石地表。物象在他筆下，顯得更具有自然風格的效果。此作所產生的流暢造形極引人注目，令人想起黃公望的作品，因為後者正是此一畫風的主要源頭；侯懋功畫中隆起的峰嶺，以類似對位法相伴相生的方式開展，其所根據的也是黃公望的模式（見《隔江山色》，圖3.4），係以三個基本的單位有規律地重複：包括三角形、墨色較深且成堆的圓石、以及頂部削平的山體，均斜向著觀者，有時甚且側出，形成平台的形狀。

垂直的構圖、中央呈長而蜿蜒的律動、兩旁則以平行的形態輔助中央的律動——這些都是屬於十六世紀繪畫的表現。除此之外，侯懋功其餘的表現手法，如果不是屬於嶄新自創，要不就是源於前人的舊風：尤其是沈周、文徵明等人在「仿黃公望」風格的山水中所表現出來的較平板、較為幾何化且較為缺乏土石質感的特質等。侯懋功此圖說明了其與黃公望某幅或某幾幅山水的直接關聯，而且，很可能他還是有意回歸此一源頭。就此言之，侯懋功此作也預告了董其昌復歸原源的態度。

居節　我們用來總結本書的作品，不僅作者的活躍時期存疑，畫作本身的紀年也不可考，甚至還真偽莫辨。不過，由於我們還有一些相關的問題尚未解決，所以無法略過此一重要的佳作。這幅作品就是《江南春》（圖6.28），畫上落有居節的名款，紀年1531。居節是蘇州人，少時從文嘉學畫；文徵明見到他的作品甚為驚喜，遂親自教授。他的書畫與文徵明十分近似，有人視他為文徵明的得意門生。至少在被人肯定為自成一家之前，居節在繪畫上的成就，無疑主要是基於他臨摹或甚至複製文氏作品的能耐。居節與一位名為孫隆的宦官（卒於

6.27 侯懋功 仿元人筆意
　　軸 紙本淺設色 112.3×34.9 公分 台北故宮博物院

6.28 居節 江南春 紀年 1531 但可能稍晚
　　軸 絹本淺設色 113.6×31 公分 台北故宮博物院

1601年，切勿與十六世紀的同名畫家孫隆混淆）所監督的御用織造廠有所關聯。孫隆得知居節工於繪畫，是以傳召入見；居節拒絕前往；孫隆惱怒，於是控告他延滯納稅，使得居氏一家破產。居節在虎丘山麓的南村建了一棟小屋，以貧病交集度完餘生。《明畫錄》說他「得筆資，招朋劇飲，或絕糧，則晨起寫疏松遠岫一幅，令童子易米以炊」。之後又說他「年六十，竟以窮死」。

由居節紀年之作所引發的斷代問題在於：他的創作期由1531年綿延至1583年，這似乎顯得過長；對一個畫家而言，活躍期長達五十年並非不可能，不過，這與史料記載他卒於六十歲的說法，很明顯互相矛盾。再者，就其畫風來看，紀年1531的《江南春》似乎是屬於晚期的作品，而且毋庸置疑地應當晚於文徵明1547年所繪的一幅畫題與題詩都相同的名作。[30] 居節有數幅紀年1530年代的作品見於著錄，其中一幅紀年1534的作品署有居節的名款，但可能是偽作。[31] 除此之外，居節現存的畫作大多適切地落在1559–83年間，這是一段共計二十四年的時間。

《江南春》的題辭和落款本身並無嫌疑，而且，此畫的風格與居節其他的作品顯然一致，只是年代令人難以接受。另外一個可能的考量則是：居節晚年為了鬻畫，而將作畫的日期提早（這種情形就像十九世紀日本的渡辺崋山或現代的契里訶〔de Chirico〕一樣）。也許在萬曆年間（1573–1620），無論作家是何許人，只要作品的年代是屬於人們所認為的吳派黃金時代，其價值就遠遠高過當代的作品。據說居節品行端正，因此可能很難相信他會出此下策，但是，文獻記載他「竟以窮死」，可見他的生活窮困到了極點，因此，如果他要在畫作的紀年上作假，理由其實是很充分的。

這只是我們的推論；不過，居節此一畫作的存在卻是不爭的事實。再者，無論其屬何年之作，此一山水很明顯地展現出了早期吳派及文徵明《江南春》畫中的風格，已經有轉化為幾何抽象作風的傾向，而且即將成為下一階段繪畫的主流（居節晚年對此新畫風的興趣，也可以由他其餘的作品窺得，尤其是台北故宮博物院所藏兩部畫冊中的幾幅冊頁）。[32]

文徵明的《江南春》畫作是由三段陸塊組成，彼此之間有流水隔開；近景沙渚上的修長樹木以及中景較矮的樹叢，則分別與水面相映成趣。居節也大致保留了此一格局。文徵明山水的前景大多繪有人物，讓觀者很容易進入畫中；在《江南春》之中，文徵明畫了一位泛舟之人。居節則省略了人和小舟。文徵明的《江南春》運用了最細膩、最疏薄的手法；畫中物形係以墨點、最清淡的輪廓線、以及淺色暈染的手法加以刻劃；明確堅實的輪廓線則幾乎罕見。居節在其他作品之中，也證明自己擅長於這種輕描淡寫且詩意盎然的畫風，不過，在同名的《江南春》畫中，他為求明快而捨纖細；其物象輪廓清晰、稜角分明，本質上是抽象的。此作令人聯想起從印象派畫家（Impressionists）過渡到塞尚（Cézanne），而後再發展至立體派畫家（Cubists）的情形。在居節此作中，水岸線傾斜；在上半段的畫面之中，左右視角不協調，使空間變得扭曲；水面的轉折似乎也不甚流暢。樹木比較沒有個性可言，而是被

畫家當作構圖的單位使用，樹頂呈刻板的三角形狀，樹幹筆直，其作用在於分割並組織水面的區域，並強化其在畫面格局中的積極作用。文徵明畫中的山石峰巒是安定而靜止的，居節的山石則是活躍的（一如侯懋功山水中的物形），因為他把山頂的坡面畫得較為歪斜，致使山形指向或衝向畫面的左端或右端，如此形成了彼此靈活呼應的動勢。畫面上半段的重量不但增強了構圖的不安定感，同時，居節的畫法也使其彷彿要從右邊的畫面滑出一般。

居節此幅山水的特色在於，他把全部的精神都貫注在處理形式純粹性的問題之上。相形之下，侯懋功也有相同的傾向，只是沒有居節這麼深入其中。此一作法在十六世紀末期至十七世紀前半葉期間的吳派晚期繪畫之中，並不具代表性；反倒是同時期活躍於松江附近的畫派起而採用此風，並且加以拓展，其中又以董其昌最不遺餘力。屬於吳派最後一個時期的蘇州畫家所要強調的，則是該傳統中較為詩意、較富敘事色彩且較為抒情的面貌。不過，這些發展已經不在本書討論的範圍之內了。居節的繪畫並未顯出他與吳派早期的畫風完全決裂；他畫中的某些特色仍然可以在吳派的先輩畫家中找到前例：例如，頭重腳輕的構圖早已見於沈周（圖2.8），稜角分明的物形也見於陸治等人，曲折傾斜的水岸線則有文徵明《雨餘春樹》（圖6.1）的先例可循。不過，居節運用這些特色的目的卻是新穎的，就本質上而言，他是以一種嶄新的風格來加以表現，同時，這也預示了山水畫的新時代即將來臨。至於新時代的繪畫特色，以及它如何呈現出另外一個可堪與元初階段相媲美的畫風變革，我們將在本系列的下一冊，也就是晚明繪畫的專題中，再作討論。

註釋

以下的出版著作多是縮寫，全名請讀者見〈參考書目〉。

第一章

1. 王履的傳記資料見《明畫錄》（收入《畫史叢書》，卷2，頁21）、《無聲詩史》（卷1，頁6），與《佩文齋書畫譜》（卷55，頁40）錄自〔清初〕錢謙益《列朝詩集》的引文。

2. 王履這兩篇文章見《佩文齋書畫譜》，卷16。元朝作家對於馬遠與夏珪的貶抑，參見莊肅（《畫繼補遺》）以及湯垕（《畫鑑》）的評論；這兩部書都收錄在《隔江山色》的書目中。

3. 畫冊上的題辭首見於《鐵網珊瑚》（約1600年），占了第6卷大半；如果這些題辭都屬於同一套冊頁，那麼這套冊頁必然多於《無聲詩史》及其他十七世紀資料所提的「四十餘」開。根據《畫苑掇英》（1955）這部圖錄的記載，此冊仍有十一開傳於世，而這些冊頁還曾經刊登在「神州國光社」1929年出版的畫冊之中，但卻把畫家誤為范寬。1973年，我曾於上海博物館看過其中的五開。然而，除了「神州國光社」所刊印的十一開之外，另有三開則陳列在北京故宮博物院中；有可能同冊其餘的冊頁也都存放在那裡。有關這部畫冊的諸多問題，我們必須等到能夠就近根據原作加以研究時，才得以解決。

4. 盛著傳世的兩幅代表冊頁，一在台北故宮博物院（典藏編號VA7K），另一則在紐約大都會美術館（典藏編號1973.121.14）。此二作並未對盛懋一脈的手法，作任何有趣的突破。一幅現存台北故宮博物院的落款冊頁《淵明逸致圖》，似乎是周位唯一存世的作品。

5. 典藏編號MV23；見《故宮名畫》，第7輯，圖版9，以及Cahill, *Chinese Painting*, pl. 120（局部）。

6. 一幅如今僅見於圖版的1452年山水，如果真是謝環所畫的話，那麼就應當算是他「成熟」時期之作；參見《藝苑真賞》，第9卷。

7. 此作並未署名，但楊士奇的題跋則指出，此係謝環所作。此作的另一版本現存中國的鎮江博物館（見《文物》，1963年，第4期），也是傳為謝環所畫，然其刊印效果惡劣，以致無法置評。謝環真正的作品——很可能兩幅畫都是——必須等到在中國的手卷得以研究時，才能判定。

8. 有關「古事」畫的研究，請見《國華》，第283期（有一對），以及《東洋美術大觀》，第10冊。石銳的「古事」畫卷，包括了一部《探花圖卷》，為大阪高槻市橋本家所收藏（見《橋本收藏明清畫目錄》，圖2），但喜龍仁（Osvald Sirén）將其誤認為是兩幅畫（見Sirén, *Chinese Painting*, vol. VII, p. 232），另外一部則是由克利夫蘭美術館於近日購得，參見Sherman Lee, "Early Ming Painting," pp. 244–47. 在立軸方面，除了本書所刊印的這幅作品之外，另有一幅現存東京的根津美術館。

9. 全卷刊於《中國畫》，第13圖；局部段落圖，參見Sirén, *Chinese Painting*, vol. III, pl. 271. 原畫未見以彩色圖版刊印者，不過，我在研究這幅畫作的設色與細部描繪時，則是使用我在1973年訪問中國時，根據原畫所拍攝得來的彩色幻燈片。1375年，一位裱工將此畫呈給洪武帝，後者的題跋，見於《佩文齋》，卷84。

10. 現藏遼寧省博物館；見《遼寧》，圖8–14。

11. 許多較前或較後的畫家也可以引為例證。特別有趣的是一幅馬軾所作、現存台北故宮博物院（典藏編號MV41）的大而奇異的畫作。該作係根據郭熙《早春圖》的布局而有所變化；《早春圖》中間偏右的那條不規則的過道，開闢了一處彷彿是通往地底世界的視野，以克服坡麓過分的靜滯與凝重。此一作法到了馬軾手中，被轉換加大，以作為瓦解中央主要陸塊之用，好讓陸塊不那麼厚重：這樣一個錯誤的特例，後來竟成了傳統之一。除此之外，馬軾此軸還緊緊追隨戴進的風格，參見本書圖1.16。

12. 參見鈴木敬，《明代》，頁15–23，〈戴文進伝および戴文進評〉，頁24–37；〈戴文進画蹟とその様

式〉，頁151–63；〈画院の内外に及ばせる戴文進の影響〉。我也受惠於羅傑斯（Howard Rogers），他以明代資料（鈴木敬也曾引用）為主，試作了一份有關戴進生平的年表；以及邁特森小姐（Mary Ann Matteson），她在筆者1974年冬春之季的「明代院畫」研討課中，以這份年表為基礎，提出了戴進作品的發展順序；這兩篇論文對我在研究戴進時，均有所助益。

13. 《春風堂隨筆》，參見鈴木敬，《明代》，註12的引文。有關倪端的作品，除了台北故宮博物院所藏的一幅有問題的畫作之外，我唯一知道的，乃是一件現存於北京故宮博物院的未曾刊印過的畫作，該作與前述所謂的保守畫院風格十分吻合。

14. 郎瑛敘述戴進在謝環死後才回北京；但又說，戴進在京中的贊助人之一乃是楊士奇，楊氏於1444年過世，而謝氏在楊士奇謝世之後，至少還多活了八年。即使我們對於謝環紀年1452的畫作不予採信（請見註6 —— 這幅畫的圖版太不清楚，以致無法判定真偽），仍可對照參考《英宗實錄》的記載 ——《英宗實錄》為鈴木敬所引用（前引書，註217，頁315），以證實謝環於同一年（1452）被擢升為錦衣衛副指揮。這種年代不一致的問題，我們很難解決；郎瑛在事情發生後約一百年，才寫了這篇小傳，難免會有些錯誤。

15. 見Cahill, *Chinese Painting*, p. 64. 戴進畫中人物的姿勢和佚名的《柳陰高士圖》（前引書，頁63）中所描繪的人物十分接近，因此，戴進也許知道這幅作品，或是某幅以此圖為藍本的作品。

16. 台北故宮博物院（典藏編號MV33）；見Sirén, *Chinese Painting*, vol. VI, pl. 145. 亦見Sherman Lee, "Early Ming Painting." 李雪曼（Sherman Lee）在其文章當中亦採用相同的解釋，同時這兩幅畫作也都見載於文中。

17. 見Fontein and Hickman, no. 55.

18. 包括現存於台北故宮博物院傳為高克恭的《群峰秋色》（典藏編號YV16），以及舊題為董源所作的《洞天山堂》（典藏編號WV10），這兩作似乎都是出自明初某位高克恭追隨者之手，而這位追隨者很可能是一位院畫家。

19. Lee and Ho, pp. 26–62.

20. Sickman and Soper, pl. 118.

21. 轉引自Whitfield, p. 286.

22. Chaoying Fang, pp. 30–32.

23. 一幅在台北故宮博物院（典藏編號MV40），見《故宮書畫集》，43。另一幅則藏於普林斯頓大學美術館，見《東洋美術大觀》，第10冊。

24. 參見李天馬，〈顏宗〉。

25. 根據較晚的官方文獻記載，林良和呂紀於弘治年間（1488–1506）被徵召到宮廷，而現代論著也如此認為。然而，近來的中國學界認為，林良年代應該再早些，亦即約生於1416年，而卒於1480年左右，且其主要的活動時間在景泰與天順（1450–64）年間。參見李天馬，〈林良〉；亦見《故宮博物院》，圖36中關於林良的註釋。

26. 引自《畫史會要》中有關林良的記載；亦見鈴木敬，《明代》，註305。

第二章

1. 傳記資料係引自李華宙（Lee Hwa-chou）所作的王紱傳，見*Dictionary of Ming Biography*（《明代名人傳》），pp. 1375–76.

2. *Chinese Art Treasures*, no. 91.

3. 關心這個問題的讀者，請參閱Frederick Mote（牟復禮）精采的論文，"A Millennium of Chinese Urban History."

4.　如Susan Bush, pp. 164–65指出：由李思訓到李唐及馬遠這一脈，後來成為所謂的「北宗」傳統，此一說法早在1387年就於《格古要論》中提出。到了杜瓊，則開始將褒貶帶入這個系統裡，由此可見，杜瓊乃是傾向於後來被稱為「南宗」一派的畫家。關於杜瓊的詩文，參見俞劍華，《中國》，上冊，頁103。

5.　關於吳鎮的立軸，請參見Sickman and Soper, pl. 118. 而姚綬仿趙孟頫的畫，現藏於北京故宮博物院（見《晉唐五代》，圖99）。

6.　Cahill, *Fantastics*, no. 13.

7.　有關沈周的主要傳記作品，請見Richard Edwards（艾瑞慈）的著作。除了早先一些失敗的研究之外，艾瑞慈的*Field of Stones*（1962）是英文著作中，第一部針對個別的中國畫家而作的全面性研究。我也引用了艾瑞慈最近所寫的沈周小傳，參見*Dictionary of Ming Biography*, pp. 1173–77.

8.　艾瑞慈（*Field of Stones*, xxi）和喜龍仁（IV, 155）都將第一句理解為 "Mi is not Mi, Huang is not Huang." 但這樣的說法不僅毫無意義，語法上也不通：在中文裡（「米不米，黃不黃」），「不」字之後只能跟著一個動詞，此處「不」字之前也是動詞。所以，此處「米」的意思乃是「以米家風格」或「像米家風格」（在理論上，任何中文裡的名詞因而可以強制性地權充動詞）。這一句話的隱含意義應是「米風也不像米風，黃風也不像黃風」，或者甚至「要像米風或不像米風……」。

9.　*Chinese Art Treasures*, no. 44.

10.　關於1471年的《靈隱山圖卷》，前文在論及劉珏1471年的畫作時，曾經言及此圖乃是沈周與劉珏在該年於同一趟旅行中所作，如果說，這幅畫可信的話，則會打亂此處有關沈周風格發展的論述。不過，在未目睹真蹟的情況下，我較傾向於懷疑此卷可能出自十七世紀某位後代畫家的仿作。參見《沈石田靈隱山圖卷》，上海，1924年。

11.　參考Edwards, *Field of Stones*, p. 91.

12.　有關開首數行，我參考了Edward, *Field of Stones*, p. 57的說法。杜維明教也曾協助我解讀這段題記，殊為可貴。

13.　相關資料參見孔達（Victoria Contag）的論文，"The Unique Characteristics of Chinese Landscape Pictures." 該文雖然難懂，卻很值得一讀。

14.　見Edwards, *Field of Stones*, pp. 23–31；以及Cahill, *Chinese Painting*, pp. 128–29.

15.　《滄州趣圖卷》，北京，1961年。

16.　王世貞，《藝苑卮言》；見《故宮週刊》，第77期。

17.　有關這幾株古木及其他相關的記載，請見Tseng Yu-ho（曾佑和），"Seven Junipers." 直到最近，南京博物院的原作仍無法供人研究；所以，我們無法確定哪一個版本才是沈周的真蹟。但在觀賞過此卷的原作之後，則可確認南京博物院所藏版殆為真蹟無疑；與其他相同構圖的版本相較，此卷不但很明顯地略勝一籌，同時，與那些傳為文徵明所作的同類型手卷相較，此卷亦較優越，這其中也包括了現存於檀香山美術館的那部備受稱讚的文徵明手卷。大阪市立美術館藏有一部沈周此卷的仿本（參見《大阪市立美術館》，圖79），卷中亦摹仿抄錄了沈周（其紀年分別為1484及1492年）與王世貞二人原來的題跋，但這些題跋如今已不見於南京博物院的原蹟之中。

第三章

1.　此處傳記資料出處不一，可信度也參差不齊。我再度借用鈴木敬所蒐集的資料；也受惠於Holly Holtz關於吳偉的論文，這篇文章是在我的研討課中提出，後來擴充成碩士論文，我因此得以隨意徵引。

2.　請參照鈴木敬的《李唐》一書。然而，此處的作品也是好得出乎尋常，浙派的泛泛之作大多數仍未見刊物印載。

3.　關於這幅手卷，以及針對中國早期文學和藝術上的漁夫題材所作的精采討論，請參見John Hay（韓莊）

的文章。

4. 請見Barnhart.

5. Barnhart, p. 178，引自王世貞，《藝苑卮言》。

6. Sirén, vol. III, pl. 328.

7. *Dictionary of Ming Biography*, pp. 591–93.

8. 《唐宋元明名畫大觀》，圖308–11。紀年1548的山水畫（《神州國光集》，第19冊），因房兆楹證實徐霖早在此十年前便已去世，所以應是贗品。

9. *Pageant of Chinese Painting*, pp. 536–39；《宋元明清》，附錄18–21。

10. 鈴木敬，《明代》，頁297。

11. 請見川上涇所撰有關王諤的文章，以及鈴木敬，《明代》，頁184–85。

12. 鍾禮的傳記資料及其在浙派中地位的評價，請參見米澤嘉圃〈鍾禮〉一文，及鈴木敬的《明代》，頁205–8。

13. 鈴木敬，《李唐》，圖版81。本書所刊印的畫作和另一幅Strehlneek氏舊藏（*Collection E. A. Strehlneek*, auction catalogue, Tokyo Art Club, n. d., pl. 147）的《觀瀑圖》，是出版品中僅見的兩件繫於鍾禮名下的作品。不過，另有兩件藏於台北故宮博物院、原定出自馬遠手筆的大畫，也可歸在他的名下，這兩件大畫描繪的是文人在高崗上望月飲酒，其一（編號SV97）因畫的左下角有作者署名及印章，另一幅（編號SV104）則因在構圖和風格方面極為近似。

14. 此一日期係根據朱端的一枚刻有「辛酉（1501）徵士」銘文的印章；此印出現在朱端的好幾幅畫上。

15. 請參考鈴木敬，《明代》，頁4–7，以及第六章各處對浙派晚期畫家批判責難的討論。

16. 這部李著的手卷係屬日本高槻的橋本末吉收藏；參見《橋本目錄》，圖版8。畫家另外唯一一幅著名的作品，則是一件由舊金山Eugene Gaenslen博士所擁有的小幅山水（上面有畫家的印鑑），目前存放在加州大學柏克萊分校的美術館裡。

17. 郭味蕖認為張路的生卒年為「1464–1538」，喜龍仁亦然，但都未註明出處。

18. 《藝苑卮言》；參見《故宮週刊》，第78期。戴進同樣的遭遇，見於較晚的《五雜組》和《無聲詩史》。

19. Sirén, vol. III, pl. 325.

20. Sickman and Soper, pl. 32B.

21. 鄭文林有兩幅山水人物畫，現屬日本高槻的橋本末吉收藏（《橋本目錄》，圖版15、16），另有一幅則為景元齋所收藏（鈴木敬，《李唐》，圖版25）。如果以風格為判準，則還有其他一些作品可以暫時列入鄭文林之作，這其中包括一件未具名、但傳為戴進所作的大幅人物山水，現藏於台北故宮博物院，題為「春酣圖」（編號MV355）。

22. Cahill, "Yüan Chiang."

23. 鈴木敬，《李唐》，圖版84。其他兩幅朱邦的作品現藏於大英博物館；請見Whitfield, pl. 11, 14.

第四章

1. Wilson and Wong, p. 20.

2. 日本學者島田氏於其〈呂敬甫の草蟲圖〉一文中，論述了這個畫派的許多作品。同時，此一畫派倖存至清初的證據，可以由唐光（1626–90）於1671年以沒骨畫法所繪的荷花圖看出；參見《故宮博物院》，圖版71。

3. 參見《故宮書畫集》，第39冊；局部圖，參見Cahill, *Chinese Painting*, p. 120.

4. 此一《箱書》（即畫函的題款）是為一幅無年款的紙本山水而作。楊遜現為人知的第三幅作品，乃是一件藏於東京國立博物館的大幅冬景山水。十分感謝普林斯頓大學的牟復禮教授與哥倫比亞大學的雷德雅

（Gari Ledyard）教授給予慷慨協助，他們花時間來考證這位難懂的楊遜，使我不需再查證與日本箱書資料相符合的畫家人名，或是任何提及畫家楊遜的參考書籍。根據記載，另外還有兩位名為楊遜的人士：一位來自湖北濤州，並於1493年中進士；另一位則以孝聲聞名，且在1597年中舉，但兩人都不是畫家。自稱「麟峰山樵」且於1874年題作箱書的日本作家，引用了兩項資料來源：一為十七世紀的《明季會纂》，另外則是清朝康熙皇帝所編的書畫百科全書《佩文齋書畫譜》。然而，不管我們再怎麼仔細查閱這兩本著作，卻都無法找到有關楊遜的記載。麟峰山樵似乎不太可能捏造這項資料或其出處；但他有可能錯指出處；我們暫且錄下他所提供的楊遜傳記資料，希望以後能加以確認，或是有更充足完備的資料以便取代。

5. 島田修二郎，〈逸品畫風〉。

6. Speiser and Frank.

7. 倪瓚的墨竹圖紀年1374，現存於台北故宮博物院，請見《故宮季刊》，第1卷，第3期，頁19。

8. Sullivan, "Early Chinese Screen Painting."

9. 請見《平津館書畫記》，頁35–36。此一著錄係由孫星衍（1753–1818）所撰，並於1841年出版。作者評論了其他畫家為伏生所作的畫像，並指出杜堇並未畫出伏生手持經書授課的模樣，這點在我們所選刊的圖版中也是如此。

10. 現藏於大阪市立美術館；請見Sirén, vol. III, pl. 90, 以及Cahill, *Chinese Painting*, p. 18.

11. 此處對王問生平的敘述，係以李華宙在*The Dictionary of Ming Biography*（《明代名人傳》）（pp. 1447–48）中所作的周詳考據為本。以下有關謝時臣的註記，也是參考李華宙（同書，pp. 558–59）。

12. 亦參考Sirén, vol. IV, pp. 169–70.

13. 如Tseng Yu-ho（曾佑和），"A Study on Hsü Wei"; I-cheng Liang與L. Carrington Goodrich於*Dictionary of Ming Biography*中所作的生平研究；以及Faurot的著作。其中Tseng和Faurot根據原典提供了諸多資料。

14. 《四聲猿》中的兩齣，已由Faurot譯入英文，Faurot相信其中一闋應是徐渭晚年所作。徐氏有關南戲的論著，近來已由K. C. Leung在其博士論文中探討。

15. 參考曾佑和（同註13所列專文，p. 24），其在文中提及此篇詩文的文意十分晦澀。

16. Sirén, vol. III, pl. 368.

17. 譬如，在杜大成的畫冊之中，已有兩幅冊頁於近日刊行於世（參見《遼寧》，第2冊，圖20–21）。杜大成的生卒年與活動時間均不詳，而且，他其他的作品也未見有出版品登載。然而，當我們得知他所畫的花草蟲魚，係以孫隆和郭詡的「沒骨」畫法所完成時，則文獻上有關他出生及活躍於南京，同時也是詩人和音樂家，並自稱為「山狂生」的記載，便一點也不足為奇了。甚至於，我們幾乎會覺得，已經可以約略地將杜氏的畫風與其生平的其餘部分連貫起來。但是，這麼做的話，我們不免又將畫風與生平的關係推得過分遠了。

第五章

1. 在這三幅作品當中，有一幅另有兩種版本，均藏於台北故宮博物院，分別傳為李嵩（典藏編號SV92）與劉松年（典藏編號SV86）所作；此二作均優於東福寺的藏本，可見這些作品只展現了陳暹摹仿他人的一面，因此不應視為其代表作。

2. Boston Museum of Fine Arts, *Portfolio*, I, pl. 79.

3. 有關何良俊的記載，請見其《四友齋畫論》，收錄於《美術叢書》，頁45。王世貞的說法，則見其《藝苑卮言》，收錄於《故宮週刊》，第75期。

4. 可參見T. C. Lai（賴恬昌），pp. 40–43；同書pp. 32–40則記述了「賄賂」案始末。另外一篇關於唐寅的生平，係由李鑄晉所撰，寫得甚好，亦收錄於同書，pp. 115–21。也可參閱江兆申寫於《故宮季刊》第2卷

第4期至第3卷第3期（1968年4月至1969年1月）一系列的文章。

5. Wilson and Wong, pp. 72–75. 所謂的《六如畫譜》，是一部摘錄早期畫論的選輯，其以唐寅之名流通；事實上，此書乃是晚明時期根據十六世紀所刊行的《古今畫譜》翻刻而來，唐寅之名純係偽託。

6. 這幅成於1501年的作品是一幅人物山水畫，其上有文徵明寫於該年的題款（請見《唐宋》，圖361）；而1504年的畫作所描繪的是織女（見《藝術叢編》，第11冊）。

7. Sirén, vol. IV, p. 207; 引自王穉登。

8. Lai, p. 100.

9. 《唐六如畫集》，圖22–25。

10. *Chinese Art Treasures*, no. 100.

11. 另兩幅構圖，則包括了波士頓美術館右掛軸所涵蓋的部分，以及更右邊的部分，該畫中有完整橫陳的樹枝，同時也可看到河的對岸；此二作少了波士頓美術館雙幅的左幅，亦即直立的樹幹與懸崖的部分。然而，由畫的構圖及其裱成屏風的格式來看，波士頓版的左軸還是少了一部分，而這部分並未有任何版本傳世。其他兩種版本都有題詩，並有唐寅落款，而且，這兩者的題辭幾乎完全相同，因此在波士頓版的原作當中，已失傳的右邊段落大概也有同樣的題款。有關這三種版本，請參考江兆申的文章（《故宮季刊》，第3卷，第3期，1969年1月，圖版20–22）。至於另外那兩種版本，一為中國大陸的收藏（江兆申，同上文，圖版21），另一為台北私人所藏（江兆申，同上文，圖版20）。大陸收藏的版本就複印品看來，無論在書法與繪畫上，似乎都比台北私人收藏的那一本為佳，因此或有可能是唐寅真蹟。根據江兆申的推測，唐寅此作可能畫了不只一次。唐寅另外也畫了一幅題材相似的作品，原先或許是裱在屏風上的，請見南京博物院著錄，《南京博物院藏畫集》，第1冊，圖31；此畫的長寬大約都是一百五十公分。

12. 有關仇英的生平資料，我有一部分是依據Martie Young於*Dictionary of Ming Biography*, pp. 255–57中所作的考據。

13. 關於項元汴的生平，請見陳之邁於*Dictionary of Ming Biography*, pp. 539–44中所作的考據。

14. 此畫冊現存於台北故宮博物院（典藏編號MA12）；另一幅描繪水仙與杏花的畫作，則存於弗利爾美術館，另外，台北故宮博物院亦有一部摹本（典藏編號MV453）。

15. 局部圖參見Cahill, *Chinese Painting*, p. 146；至於《漢宮春曉》圖卷的片段，亦見同書, p. 145。

16. 唯一可能的例外，則是張大千舊藏的一幅「白描」道教仙人圖，畫上的詩句很明顯是由畫家本人所題（見《晉唐五代》，圖153）。我未曾見過原作，因此無法判定其真偽。仇英書法的另一例證，則是一封信札，見載於Jean-Pierre Dubosc, "A Letter and Fan Painting by Ch'iu Ying." 這封書信十分有趣，也說明了仇英如何受雇作畫。

17. 《無聲詩史》，收錄於《畫史叢書》，卷3，頁41。

18. 本書所刊載的版本，現藏於台北故宮博物院；另一版本舊屬京都桑名氏所收藏（刊載於《東洋美術大觀》，第10冊），兩者十分相像，登在書上相互對照，幾乎分不出其差異之處。第三種版本也是台北故宮所收藏，紙本，惟畫題不同，題為「園居圖」。

19. 參見Cahill, *Chinese Painting*, p. 141. 第三幅畫的是王羲之題扇圖，據傳，此幅與前兩者為同套之作，然其尺寸與比例卻不相同；有可能這是一幅另外之作，除風格與前兩幅相似外，並無關連可言。請見《晉唐五代》，圖151。

第六章

1. 以下有關文徵明生平的註解，係根據江兆申所作的極為詳細的《年譜》；參見〈參考書目〉。另外，也有賴於艾瑞慈對文徵明所作的生平考據，見*Dictionary of Ming Biography*, pp. 1471–74. 關於文徵明的研究，晚近有三篇重要的論著問世，雖然本章在這些論著發表之前，已大致脫稿完成，但我還是必須指出，這

三部著作所給我的幫助匪淺。這三篇論著的作者分別是武麗生與黃君實二人（Wilson and Wong）、葛蘭佩（Anne Clapp）以及艾瑞慈（艾氏所著*The Art of Wen Cheng-ming*），係為安娜堡密西根大學美術館的文徵明展覽目錄而作，書中也收錄了葛蘭佩和其他人的文章）。我尤其要向葛蘭佩致謝，她在我執筆期間，曾先後提供她的研究初稿及博士論文，以作為我的參考。

2. 文林的書信引文，係取材於文嘉所輯的文徵明傳記；亦見Clapp, p. 8. 唐寅的書信，亦可參見Lai, pp. 48–50.

3. Tseng Yu-ho, "The Seven Junipers," pp. 22–23.

4. 江兆申，〈文徵明年譜（一）〉，頁67–68，亦可參考Clapp, p. 5.「氣運（韻）生動」乃是五世紀謝赫所提六法之首。

5. 參見Edwards, *The Art of Wen Cheng-ming*, no. VIII; 該圖為比尼三世（Edward Binney, 3rd）所收藏。艾瑞慈討論到這幅畫及其題辭的問題，最後他接受這是文徵明早期的作品，葛蘭佩亦然。

6. 除了本章所刊的這幅作品之外，這些畫作還包括了文徵明前一年所繪的仿李成冬景圖（Clapp, fig. 4），以及兩幅仿倪瓚的手卷，一幅是1512年左右的作品（Edward, *Wen Cheng-ming*, no. XIII，另一幅約是1517–19年間的作品（同上，no. XIV）。最後一幅的構圖與《治平寺圖》特別相近。

7. Clapp, p. 47. 葛蘭佩在作此說法時，手上只有此幅畫作的照片可資參考；後來，她在見到原畫之後，則表示這是一幅仿作逼真的摹本。艾瑞慈也持相同意見；不用說，筆者並不同意這一說法。

8. Edwards, *Wen Cheng-ming*, no. XVIII.

9. 《四友齋叢說》，卷15，頁125（北京，1959）。姚明山就是姚淶（1537年歿），1523年中狀元，與文徵明同年進入翰林院；楊方城就是楊維聰（1500年生），1521年中狀元。

10. 文嘉，〈先君行略〉（《甫田集》）。亦見Clapp, pp. 22–23.

11. 同上書；Clapp, p. 2.

12. 《金陵瑣事》，頁126；亦見於《無聲詩史》，卷3。

13. 《四友齋叢說》，卷29；北京1959年翻印版，頁267。

14. Edwards, *Wen Cheng-ming*, no. XLI.

15. Clapp, p. 25.

16. 此乃戴明說在自己一幅山水圖上的題款；參見Sirén, *Chinese Painting*, vol. VI, pl. 308B.

17. 此作舊為紐約顧洛阜氏（John M. Crawford）所藏，參見*Chinese Calligraphy and Painting in the John M. Crawford, Jr., Collection*, New York, 1962, no. 14.

18. 參見Birch, p. 383.

19. 參考Clapp, p. 62. 南京博物院所藏紀年1550的《萬壑爭流圖》為其對幅；見《南京博物院》，圖版27。

20. 1549年的作品，刊印於Cahill, *Chinese Painting*, p. 130; 1551年的作品，刊印於Sirén, vol. VI, pl. 211B.

21. Loehr, *Chinese Art*, p. 59.

22. 這是一幅題為「雪後訪梅」的冊頁，見於一部名家集錦畫冊（編號VA9K）。

23. Harold Rosenberg, "A Risk for the Intelligence," *The New Yorker*, October 27, 1962, p. 152.

24. 參見《佩文齋》，卷87，頁37–38。

25. 扇面藏於台北故宮博物院；參見《故宮週刊》，第64期。手卷今藏於舊金山亞洲美術館，未見出版。

26. 文氏繪畫家族的一覽表和系譜，參見Sirén, vol. IV, p. 186, footnote 1。

27. 《鈐山堂書畫記》；文嘉的跋文紀年1568年。《天水冰山錄》是嚴嵩所藏書畫的較完備著錄，係由嚴嵩的一位後代子孫，於1728年根據其家族所藏的抄本刊印成書。

28. 故事見於《無聲詩史》，卷2，頁29；英譯見Sirén, vol. IV, p. 187.

29. 武麗生與黃君實所著書中第二十六幅作品的說明，係由Elizabeth Fulder Wilson執筆，她提出侯懋功活躍

的年代應當更早一點，約1540–80年間，但其證據薄弱。對於紀年1604的山水（《藝術叢編》，第8冊），作者們咸認為畫上僅以干支紀日，並認為此畫應向上回推一甲子才對，亦即1544年左右，事實上，畫上「萬曆甲辰」的紀年確切，除了1604年之外，別無可能。這幅畫的摹本（《天隱堂名畫選》，圖33，沙可樂氏〔Arthur M. Sackler, Jr.〕收藏），可以跳過不看，但是《藝術叢編》所刊印的版本，就複製品來看，殆為真蹟無疑。一幅見載於著錄，並有文嘉和文彭紀年1548年題款的畫卷，也被武麗生和黃君實引為佐證，但是，這反而是不可靠的證據，因為並沒有原畫可供研究，而且，畫作本身又無紀年 —— 如果是為某人別墅而作的畫卷，一如侯懋功此卷，別墅的主人往往會去邀集一些歌詠別墅的詩文，而後再請畫家作畫。也因此，顧洛阜所藏的1569年畫作，很可能就是目前所知侯懋功最早的紀年畫作；此畫表現出創作者力圖將畫面從中間一分為二，以營造出一種具有延展性的構圖（或者套用Elizabeth Wilson的說法，也就是「雙層式」構圖）—— 這種構圖我們在介紹其他畫家時，已經見過幾種例證。由王季遷所藏的一部從未刊印過的紀年1577年的山水冊，可以看出我們此處所要討論的未紀年山水畫，大約就是屬於這一時期，換句話說，也就是畫家活躍時期的中期。

30. *Chinese Art Treasures*, no. 97. 文徵明的題詩係根據倪瓚同名同題畫作，其韻腳亦與倪瓚詞作相應和。

31. 原田謹次郎，《日本現在支那名画目録》，頁165，書中登載了居節另一幅紀年1531的畫作；陸心源的《穰梨館》，卷21，頁21，也登載了一幅紀年1530的作品；同為陸心源所輯撰，《續錄》，卷8，頁5，則錄有居節1537年的作品。台北故宮博物院所藏的一件居節落款的《品茶圖》，紀年1534年，乃是臨摹文徵明同名的畫作，亦藏於台北故宮，惟居節仿作的品質低劣，可略過不談。在此，我還必須感謝徐澄琪小姐，她研究居節的報告在我所開的吳派繪畫研討課中發表，當時，本章正進入最後的編輯作業，適時地讓我作了一些可貴的修正。

32. 台北故宮博物院：紀年1583的《詩意八景》冊（編號MA23），以及未紀年的一部十二幅山水冊（編號MA80）。

參考書目

中文參考書目

《天水冰山錄》（1728年出版），《叢書集成》版，北京，1937年

《天隱堂名畫選》（收錄中國名畫百幅），東京，1963年。

《佩文齋書畫譜》，100卷，王原祁總裁，孫岳頒等纂輯（成書於1708年）。

《明人傳記資料索引》，2冊，台北，1965年。

《明畫錄》；參見徐沁。

《金陵瑣事》；參見周暉。

《南京博物院藏畫集》，2冊，南京，1965年。

《故宮名畫》，10冊，台北，1965–69年。

《故宮書畫集》，45冊，北京，1930–36年。

《故宮博物院藏花鳥畫選》，北京，1965年。

《故宮週刊》，第1–510期，北京，1929–37年。

《晉唐五代宋元明清名家書畫集》，上海，1943年。

《神州國光集》，21冊，上海，1908–12年。

《無聲詩史》；參見姜紹書。

《畫史會要》；見朱謀垔。

《畫苑掇英》，3冊，上海，1955年。

《遼寧省博物館藏畫集》，北京，1962年。

《藝苑真賞》，10冊，上海，1914–20年。

《藝苑叢編》，24冊，上海，1906–10年。

文嘉，《鈐山堂書畫記》，1569年，收錄於《美術叢書》，第2集，第6輯，頁39–64。

文徵明，《文徵明彙稿》，2卷，上海，1929年。

——《甫田集》，36卷（約1574年），上海，1910年翻印本。

王世貞，《藝苑卮言》，摘錄於《故宮週刊》，第68–78期。

王履，《范中立華山圖》，上海，1929年（王履《華山圖》冊頁十一幅，傳為范寬所作）。

王穉登，《吳郡丹青志》（序文紀年1563年），1卷，收錄於《美術叢書》，第2集，第2輯。

朱謀垔，《畫史會要》（序文1631年）。

江兆申，〈六如居士之身世〉，《故宮季刊》，第2卷，第4期（1968年4月），頁15–32；〈六如居士之師友與遭遇〉，第3卷，第1期（1968年7月），頁33–60；〈六如居士之遊踪與詩文〉，第3卷，第2期（1968年10月），頁31–71；〈六如居士之書畫與年譜〉，第3卷，第2期（1969年1月），頁35–79。

——，〈文徵明年譜〉，《故宮季刊》，第5卷，第4期（1972年），頁31–80；第6卷，第2期（1972年），頁45–75；第6卷，第3期（1972年），頁49–80；第6卷，第4期（1972年），頁67–109。

——，《吳派畫九十年展》，台北，1975年。

何良俊（1506–73），《四友齋叢說》（序文1569年），北京，1959年重刊本，畫論部分收入《美術叢書》，第3集，第3輯，《四友齋畫論》。

何樂之，《徐渭》，上海，1959年（《中國畫家叢書》）。

李天馬，〈林良年代考〉，《藝林叢錄》，第3冊，1963年，頁35–38。

——，〈顏宗年代考〉，《藝術叢錄》，第3冊，1963年，頁38–39。

沈周，《沈石田靈隱山圖卷》，上海，1924年。

──，《滄州趣圖卷》，北京，1961年。

周暉（活躍於1610年前後），《金陵瑣事》（序文1631年），2冊，1955年景印版。

俞劍華，《中國畫論類編》，2冊，北京，1957年。

──，《王紱》，上海，1961年（《中國畫家叢書》）。

姜紹書，《無聲詩史》（跋文1720年），收錄於《畫史叢書》

夏文彥，《圖繪寶鑑》（序文1365年），上海，1936年重刊本。另有韓昂（於1519年）輯著之《圖繪寶鑑續纂》與毛大倫等人（於十七世紀末）所輯之《圖繪寶鑑續纂》。

孫星衍，《平津館鑑藏書畫記》（1941年出版），1卷。

孫祖白編纂，《唐六如畫集》，上海，1960年。

徐沁，《明畫錄》（跋文1673年），收錄於《美術叢書》，第3集，第7輯。

徐崙，《徐文長》，1962年。

高居翰，《隔江山色：元代繪畫（1279–1368）》，台北，石頭出版股份有限公司，1994年及2013年再版。

高濂，《燕閒清賞箋》（成書於十六世紀末），收錄於《美術叢書》，第3集，第10輯。

張安治，《文徵明》，上海，1959年（《中國畫家叢書》系列）。

莊肅，《畫繼補遺》（成書於1298年）；與鄧椿《畫繼》（成書於1167年）合併重刊，北京，1963年。

郭味蕖編，《宋元明清書畫家年表》，北京，1958年。

陸心源，《穰梨館過眼錄》，1892年。

湯垕，《畫鑑》（著於1329年；由其友張雨補寫完成），北京，1959年（箋註本）。

童雋，《江南園林志》，北京，1963年。

溫肇桐，《明代四大畫家》，香港，1960年。

董其昌，《畫旨》，見《容臺集·別集》，卷4。

詹景鳳，《東圖玄覽編》（約1600年），收錄於《美術叢書》，第5集，第1輯。

趙琦美，《鐵網珊瑚》（序文1600年）。

鄭秉珊，《沈石田》，上海，1958年（《中國畫家叢書》系列）。

謝肇淛（約1600年），《五雜組》，2冊，上海，1959年。

顧起元（1565–1628），《客座贅語》（跋文1618年）。

西文參考書目

Barnhart, Richard. "Survival, Revival, and the Classical Tradition of Chinese Figure Painting," *Proceedings of the International Symposium on Chinese Painting* (Taipei, 1970), pp. 143–210.

Birch, Cyril, ed. *Anthology of Chinese Literature from Early Times to the Fourteenth Century*. New York, 1965.

Bush, Susan. *The Chinese Literati on Painting: Su Shih (1037–1101) to Tung Ch'i-ch'ang (1555–1636)*. Cambridge, Mass., 1971.

Cahill, James. *Chinese Painting*. Lausanne, 1960.

──. Fantastics and Eccentrics in Chinese Painting. New York, 1967.

──. *Hills Beyond a River: Chinese Painting of the Yüan Painting*. New York, 1976.

──. "Yüan Chiang and His School," *Ars Orientals*, V (1963), pp. 259–72; VI (1966), pp. 191–212.

Chinese Art Tresures: A Selected Group of Objects from the Chinese National Palace Museum and the Chinese National Central Museum, Taichung, Taiwan. Geneva, 1961.

Clapp, Anne DeCoursey. *Wen Cheng-ming: The Ming Artists and Antiquity*. Ascona, 1975.

Contag, Victoria. "The Unique Characteristics of Chinese Landscape Pictures," *Archives of the Chinese Art Society of America*, VI (1952), pp. 45–63.

Contag, Victoria and Wang Chi-ch'ien. *Seals of Chinese Painters and Collectors of the Ming and Ch'ing Periods*. Rev. ed., with supplement, Hong Kong, 1966.

Dictionary of Ming Biography; see Goodrich and Fang.

Dubosc, Jean-Pierre. *Great Chinese Painters of the Ming and Ch'ing Dynasties*. New York, 1949.

———. "A Letter and Fan Painting by Ch'iu Ying," *Archives of Asian Art*, XXXVIII, 1974–75, pp. 108–12.

———. *Mostra d'arte cinese, Venezia: Settimo centenario di Marco Polo*. Venice, 1954.

Ecke, Gustav. *Chinese Painting in Hawaii*, 3 vols. Honolulu, 1965.

Edwards, Richard. *The Art of Wen Cheng-ming*. Ann Arbor, 1976.

———. *The Field of Stones: A Study of the Art of Shen Chou*. Washington, D. C. 1962.

Exhibition of Paintings of the Ming and Ch'ing Periods. City Museum and Art Gallery. Hong Kong, 1970.

Fang, Chaoying, "Some Notes on Porcelain of the Cheng-t'ung Period," *Archives of Asian Art*, XXXVII (1973–74), pp. 30-32.

Faurot, Jeanette Louise. *Four Cries of the Gibbon: A Tsa-chü Cycle by the Ming Dramatist Hsü Wei*. Unpublished doctoral dissertation, University of California, Berkeley, 1972.

Fontein, Jan and Money L. Hickman. *Zen Painting and Calligraphy*. Boston, 1970.

Goodrich, L. Carrington and Chaoying Fang, eds. *Dictionary of Ming Biography*. 2 vols. New York, 1976.

Hay, John. "Along the River During Winter's First Snow: A Tenth-Century Handscroll and Early Chinese Narrative," *Burlington Magazine* (May, 1972), pp. 294–302.

Holtz, Holly. *Wu Wei and the Turning Point in Early Ming Painting*. Unpublished master's thesis, University of California, Berkeley, 1975.

Lai, T. C. *T'ang Yin, Poet-Painter*. Hong Kong, 1971.

Lawton, Thomas. *Chinese Figure Painting*. Freer Gallery of Art Fiftieth Anniversary Exhibition, II, Washington, D. C., 1973.

Lee, Sherman, "Early Ming Painting at the Imperial Court," *The Bulletin of the Cleveland Museum of Art*, October, 1975, pp. 243–59.

———. "Literati and Professional: Four Ming Painters," *The Bulletin of the Cleveland Museum of Art*, III, no. 1 (1966), pp. 2–25.

Lee, Sherman and Wai-kam Ho. *Chinese Art under the Mongols: The Yüan Dynasty (1279–1368)*. Cleveland, 1968.

Leung, K. C. *Hsü Wei as Dramatic Critic: A Critical Translation of the Nan-tz'u Hsü-lu*. Unpublished doctoral dissertation, University of California, Berkeley, 1975.

Li, Chu-tsing. *A Thousand Peaks and Myriad Ravines: Chinese Paintings in the Charles A. Drenowatz Collection*. 2 vols. Ascona, 1974.

Loehr, Max. *Chinese Art: Symbols and Images*. Wellesley, 1967.

———. "A Landscape Attributed to Wen Cheng-ming," *Artibus Asiae*, XXII (1959), pp. 143–52.

Mote, Frederick. "A Millennium of Chinese Urban History: Form, Time and Space Concepts in Soochow," *Rice University Studies*, vol. 59, no. 4 (Fall, 1973), pp. 35–65.

Sickman, Laurence, ed. *Chinese Calligraphy and Painting in the Collection of John M. Crawford, Jr*. New York, 1962.

Sickman, Laurence and Alexander Soper. *The Art and Architecture of China*. Baltimore, 1956.

Sirén, Osvald. *Chinese Painting: Leading Masters and Principles*. 7 vols. London, 1956–58.

Smith, Bradley and Wan-go Weng. *China: A History in Art*. New York, 1972.

Speiser, Werner and Herbert Franke. "Eine Winterlandschaft des Shih Chung," *Ostasiatische Zeitschrift* (1936), pp. 134–39.

Sullivan, Michael. "Notes on Early Chinese Screen Painting," *Artibus Asiae*, XXVII (1966), pp. 239–54.

Tomita, Kojiro and Tseng Hsien-ch'i. *Portfolio of Chinese Paintings in the Museum of Fine Arts*, Boston, 1961.

Ts'ao Chao. *Ko-ku yao-lun* (published 1387). 13 chüan. Translation by Sir Percival David, *Chinese Connoisseurship: The Ko Ku Yao Lun —— the Essential Criteria of Antiquities*. New York, 1971.

Tseng Yu-ho. "The Seven Junipers' of Wen Cheng-ming," *Archives of the Chinese Art Society of America*, VIII (1954), pp. 22–30.

Tseng Yu-ho. "A Study on Hsü Wei," *Ars Orientalis*, V (1963), pp. 243–54.

Weng, Wan-go H. C. *Garden in Chinese Art*. New York, 1968.

Whitfield, Roderick. "Che School Paintings in the British Museum," *Burlington Magazine*, May, 1972, pp. 285–94.

Wilson, Marc and Kwan S. Wong. *Friends of Wen Cheng-ming: A View from the Crawford Collection*. New York, 1974.

Yonezawa, Yoshiho. *Arts of China: Painting in Chinese Museums*. Tokyo, 1970.

—— . *Painting in the Ming Dynasty*. Tokyo, 1956.

日文參考書目

《明清の絵画》，東京，1964年。

《東洋美術大観》，12冊，東京，1913年。

《唐宋元明名畫大觀》，2冊，東京，1929年。

大阪市立美術館，《大阪市立美術館藏中國繪畫》，2卷，大阪，1975年。

川上涇，〈送源永春還国詩画巻と王諤〉，《美術研究》，221号（1962年5月），頁1–22。

米澤嘉圃，〈鍾欽礼筆　高士観瀑図〉，《國華》，846期（1962年9月），頁408–14。

——，《中国美術》，3冊，東京，1970年。

阿部房次郎、阿部孝次郎合編，《爽籟館欣賞》（阿部氏所蔵中国絵画），6卷，大阪，1930–39年。

東京国立博物館，《中国明清美術展目録》，東京，1963年。

原田謹次郎，《中國名畫寶鑒》，東京，1936年。

——，《日本現在支那名画目録》，東京，1938年。

島田修二郎，〈呂敬甫の草虫図：常州草虫画について〉，《美術研究》，150号（1948年），頁1–20。

——，〈逸品画風について〉，《美術研究》，161号（1950年），頁20–46。James Cahill（高居翰）翻譯："Concerning the I-p'in Style of Painting," *Oriental Art*, 7 (1961), pp. 66–74; 8 (1962), pp. 130–37; and 10 (1964), pp. 19–26.

鈴木敬，〈明の画院制について〉，《美術史》，60期（1966年），頁95–106。

——，《李唐・馬遠・夏珪》，《水墨美術大系》，第2冊，東京，1974年。

——，《明代絵画史の研究・浙派》，東京，1968年。

橋本末吉，《橋本收藏明清畫目録》，東京，1972年。

圖序

1.1　　王履《華山圖冊》頁19

1.2　　王履《華山圖冊》頁20

1.3　　明人《秋林遠眺圖》頁22

1.4　　明人《松齋靜坐圖》頁23

1.5　　邊文進《雙鶴圖》頁27

1.6　　謝環《杏園雅集圖》頁29

1.7　　商喜《老子出關圖》頁30

1.8　　石銳《山水人物圖》頁32

1.9　　石銳《山水》頁34

1.10　　李在《歸去來兮圖》頁36–37

1.11　　李在《山水圖》頁38

1.12　　戴進《潁濱高隱》頁42

1.13　　戴進《達摩至慧能六代祖師畫像卷》頁43

1.14　　戴進《聽雨圖》頁45

1.15　　（傳）戴進《長松五鹿》頁46

1.16　　戴進《山水圖》頁48

1.17　　戴進《秋江漁艇圖》頁49

1.18　　戴進《秋景圖》頁51

1.19　　戴進《冬景圖》頁52

1.20　　周文靖《周茂叔愛蓮圖》頁55

1.21　　顏宗《湖山平遠圖》頁56

1.22　　林良《鳳凰圖》頁58

2.1　　王紱《秋林隱居圖》頁64

2.2　　王紱《鳳城餞詠》頁64

2.3　　杜瓊《天香深處圖》頁68

2.4　　姚綬《吳山歸老圖》頁70–71

2.5　　劉珏《清白軒圖》頁72

2.6　　劉珏《詩畫卷》頁73

2.7　　劉珏《仿倪瓚山水》頁74

2.8　　沈周《策杖圖》頁75

2.9　　沈周《幽居圖》頁79

2.10　　沈周《畫山水》頁81

2.11　　沈周《崇山修竹》頁84

2.12　　沈周《為珍庵寫山水圖》頁84

2.13　　沈周《贈吳寬行圖卷》頁86–87

2.14　　沈周《山水》頁88

2.15　　沈周《山水》頁88

2.16　沈周《雨意圖》　頁90

2.17　沈周《夜坐圖》　頁92

2.18　圖2.17局部　　頁92

2.19　沈周《千佛堂雲巖寺浮屠》　頁94

2.20　沈周《憨憨泉》　頁94

2.21　沈周《白雲泉》　頁98–99

2.22　沈周《蟹蝦圖》　頁100

2.23　沈周《三檜圖》　頁101

3.1　吳偉《寒山積雪》　頁108

3.2　吳偉《春江漁釣圖》　頁109

3.3　吳偉《漁樂圖》　頁110–111

3.4　吳偉《二仙圖》　頁114

3.5　吳偉《鐵笛圖》　頁116–117

3.6　吳偉《美人圖》　頁118

3.7　徐霖《冬景圖》　頁120

3.8　呂紀《花鳥圖》　頁123

3.9　呂文英《江村風雨圖》　頁124

3.10　圖3.9局部　　頁125

3.11　王諤《雪嶺風高》　頁127

3.12　鍾禮《高士觀瀑圖》　頁129

3.13　朱端《山水圖》　頁131

3.14　圖3.13局部　　頁132

3.15　張路《漁父圖》　頁135

3.16　張路《拾得圖》　頁137

3.17　張路《人物圖》　頁138

3.18　（傳）張路《晏歸圖》　頁138–139

3.19　蔣嵩《春景山水》　頁140–141

3.20　圖3.19局部　　頁141

3.21　蔣嵩《冬景山水》　頁142–143

3.22　圖3.21局部　　頁142

3.23　鄭文林《壺中仙人圖》　頁144

3.24　明人《夕夜歸莊圖》　頁145

4.1　孫隆《草蟲圖》　頁150

4.2　明人《草蟲圖》　頁151

4.3　林廣《春山圖》　頁153

4.4　楊遜《山水》　頁154

4.5　史忠《晴雪圖》　頁156

4.6　史忠《仿黃公望山水》　頁157

4.7　史忠《憶別圖》　頁159

4.8　郭詡《雜畫冊》之六　頁160

4.9　郭詡《雜畫冊》之七　頁160

4.10　杜堇《桃源圖》　頁161

4.11　杜堇《玩古圖》　頁162

4.12　圖4.11局部　頁163

4.13　杜堇《伏生授經圖》頁165

4.14　圖4.13局部　頁165

4.15　王問《山水》　頁167

4.16　謝時臣《溪山霽靄圖》頁168

4.17　謝時臣《平湖烟柳》　頁170

4.18　謝時臣《函關雪霽》　頁170

4.19　徐渭《山水人物圖》頁171

4.20–4.25　徐渭《雜花圖卷》頁174–178

5.1　周臣《北溟圖》頁186–187

5.2　周臣《松窗對弈圖》頁187

5.3　周臣《宜晚圖》頁188

5.4　周臣《柴門送客圖》頁189

5.5　周臣《松泉詩思》頁191

5.6　周臣《流民圖》頁192

5.7　周臣《流民圖》頁193

5.8　周臣《流民圖》頁194

5.9　唐寅《溪山漁隱》頁198–199

5.10　唐寅《騎驢歸思圖》頁200

5.11　唐寅《函關雪霽》頁201

5.12　唐寅《金閶別意》頁202–203

5.13　唐寅《陶穀贈詞圖》頁205

5.14　唐寅《高士圖》頁206–207

5.15　唐寅《寒木竹石》頁209

5.16　唐寅《枯槎鴝鵒圖》頁210

5.17　圖5.16局部　頁210

5.18　仇英《秋江待渡》頁214

5.19　仇英《金谷園圖》頁216

5.20　仇英《桃李園圖》頁217

5.21　仇英《東林圖》頁220–221

5.22　圖5.21局部　頁220

5.23　仇英《樓居仕女圖》頁222

5.24　圖5.23局部　頁223

5.25　仇英《柳塘漁艇》頁224

5.26　圖5.25局部　頁225

5.27　仇英《桐陰清話》頁226

5.28　仇英《潯陽送別圖》頁228–229

6.1　文徵明《雨餘春樹》頁234

6.2　圖6.1局部　頁235

6.3　文徵明《治平寺圖》頁238

6.4　文徵明《絕壑高閒》頁239

6.5　文徵明《茂松清泉》頁240

6.6　文徵明《樓居圖》頁244

6.7　文徵明《仿趙伯驌後赤壁圖》頁246

6.8　文徵明《傲王蒙山水》頁249

6.9　文徵明《千巖競秀》頁249

6.10　文徵明《古柏圖》頁252

6.11　陸治《彭澤高蹤》頁254

6.12　陸治《仙山玉洞圖》頁256

6.13　陸治《支硎山圖》頁258

6.14　陸治《潯陽秋色》頁259

6.15　陸治《溪山訪友圖》頁260

6.16　陸治《花谿漁隱》頁261

6.17　王寵《山水》頁262

6.18　圖6.17局部　頁263

6.19　陳淳《山水》頁265

6.20　陳淳《畫牡丹》頁266

6.21　沈碩《秋林落日圖》頁268

6.22　文嘉《偃山樓閣圖》頁270

6.23　文伯仁《萬壑松風》頁273

6.24　圖6.23局部　頁274

6.25　文伯仁《萬頃晴波》頁275

6.26　圖6.25局部　頁276

6.27　侯懋功《仿元人筆意》頁278

6.28　居節《江南春》頁278

索引

二劃

七星（檜樹），100。

「七賢過關」，戴進，40。

《九歌圖》（原為屈原的文學作品），張渥，162。

《二仙圖》，吳偉，113、圖3.4。

二谷，166。

《人物圖》，張路，136、圖3.17。

《十四夜月圖》，沈周，93。

三劃

《三友百禽》，邊文進，26、151。

《三國演義》，120。

《三檜圖》，沈周，100–101、251、圖2.23。

卜方山，237。

上海，211。

上海博物館，50、67、150、158、159、202、281（第一章註3）、圖1.2、圖2.3、圖3.5、圖4.1、圖4.7、圖4.8、圖4.9、圖5.10、圖5.16–5.17。

久遠寺，122。

《千佛堂雲巖寺浮屠》，取自《虎丘圖冊》，沈周，93、95–96、圖2.19。

《千巖競秀》，文徵明，248、250–251、260、270、圖6.9。

士衡（陸機），272。

《夕夜歸莊圖》，明人，144、146、圖3.24。

大阪市立美術館，144、283（第二章註17）、圖2.9。

大梁，67。

大運河，65。

大都會美術館，參見「紐約大都會美術館」。

女性畫家，180。

小仙（吳偉），105、115、119。

小楷，237。

《山水》，王問，166、圖4.15。

《山水》，王寵，262、264、圖6.17–6.18。

《山水》，石銳，33、圖1.9。

《山水》，取自《為周惟德寫山水人物冊》，沈周，87–89、圖2.14–2.15。

《山水》，取自《畫山水冊》，陳淳，264–266、圖6.19。

《山水》，楊遜，152、155、圖4.4。

《山水人物圖》（青綠風格），石銳，31、33、圖1.8。

《山水人物圖》，徐渭，169、171、圖4.19。

《山水圖》（仿郭熙風格），李在，36–37、39、47、圖1.11。

《山水圖》，朱端，130、圖3.13–3.14。

《山水圖》，戴進，47、49、281（第一章註11）、圖1.16。

山西省，70。

山狂生（杜大成），285（第四章註17）。

《山亭文會圖》，王紱，65。

《山路松聲》，唐寅，202。

四劃

《中山圖》，吳鎮，167。

尹喜，31。

仁智殿，26、31、33、39、54、57、106、121、126。

仇英，25、146、162、185、186、188、206、211–230、242、243、245、257、266、267、286（第五章註12、16）；《東林圖》，219、圖5.21–5.22；《金谷園圖》，214–215、218、圖5.19；《柳塘漁艇》，223、225、圖5.25–5.26；《秋江待渡》，213–214、215、圖5.18；《桃李園圖》，215、217–218、圖5.20；《桐陰清話》，225–227、圖5.27；《漢宮春曉》，212、286（第五章註15）；《樓居仕女圖》，221、223、圖5.23–5.24；《潯陽送別圖》，227–230、257、圖5.28；《蕉陰結夏》，227。

《六祖截竹圖》，梁楷，115。

天平山，97。

《天池石壁圖》，黃公望，82。

天津博物館，136。

《天香深處圖》，杜瓊，67，圖2.3。

太公望，41。

太倉，211。

太湖，17、166、255。

太監（宦官），24、26、28、35、39、40、41、66、158、193、277。

太學，16、134、152。

尤求，230。

支硎山，252、253、257。

《支硎山圖》，陸治，257、圖6.13。

文人，參見「仕紳階級」。

文人畫，17；亦參見「文人業餘繪畫」。

文人業餘繪畫：元代時期，17；蘇州畫壇，62、65–66、232、242、245；臨摹的方法，215；所運用的古代畫風，17、65–66、152、218、245；「戲寫」，227、248；對職業繪畫的影響，28、44、47、53、110–111、190、197、265–266；所描繪的題材，65、95、218；理論，17–18、19、66–67、91、93；與職業繪畫對峙，17–18、31、35–36、85–87、106、107、179–182、242。

文公達，69、232；《吳山歸老圖》，姚綬，69、圖2.4。

文王，41。

文伯仁，268、269、271–272；《四萬圖》，271–272、圖6.23–6.26；《萬山飛雪》，271；《萬竿烟雨》，271；《萬頃晴波》，271、272、圖6.25–6.26；《萬壑松風》，271、272、圖6.23–6.24。

文林，82、196、232、241。

文淵閣，63、65。

文彭，212、227、241、269、288。

文鼎，269。

文嘉，194、241、245、262、269–271、277、287–288；《偃山樓閣圖》，269–271、圖6.22。

文徵明，5、44、47、63、69、78、82、89、97、179、182、188、190、194、196、199、211、212、218、219、221、223、225、227、230、231–280；所受沈周之影響，97–98、233；對其他畫家的影響，252、265、266–267、269–271、279–280；論其他畫家的著作，63、69；《千巖競秀》，248、250–251、260、270、圖6.9；《古木寒泉》（台北故宮博物院藏），251；《古木寒泉》（克利夫蘭美術館藏），251；《古柏圖》，251–252、圖6.10；《仿李成冬景圖》，287（第六章註6）；《仿趙伯驌後赤壁圖》，218、245–247、圖6.7；《治平寺圖》，237、243、287（第六章註6）、圖6.3；《雨餘春樹》，233、236、237、243、280、圖6.1–6.2；《茂松清泉》，239、247、248、圖6.5；《倣王蒙山水》，190、248、250、圖6.8；《甫田集》，237；《絕壑高閒》，237、239、247、250、圖6.4；《溪閣閒居圖》，233；《萬壑爭流圖》，287（第六章註19）；《樓居圖》，243、圖6.6。

〈文賦〉，陸機，272。

文學，104；亦參見「雜劇與散曲」、「詩」。

方從義，78、95、155。

日本繪畫，21、35、43、143、152、164、169、193、207、279。

「日近清光」，122。

日觀，176、177。

《水村圖》，趙孟頫，272。

水墨，57。

王世貞，53、85、113、134、150、160、179、195、252、253、265、283（第二章註17）。

王守仁（王陽明），158。

王安石，139、194、248。

王英，29。

王振，41。

王問，166、285（第四章註11）；《山水》，166、圖4.15。

王紱，62–65、67、69、71、76、77、82；《山亭文會圖》，65；《秋林隱居圖》（仿倪瓚風格），63、圖2.1；《鳳城餞詠》，65、圖2.2。

王陽明，158。

王敬止，219。

王維，66、67、164。

王蒙，33、62、63、67、69、81、82、83、95、179、219、228、246、247、248、250、259、260、265、277；《具區林屋》，248；《花溪漁隱》，33、259–260；《青卞隱居圖》，248；《倣王蒙山水》，文徵明，190、248、250、圖6.8。

王履，18–20、21、96；《華山圖冊》，18、19、96、圖1.1–1.2。

王諤，126、128、130、143、146、203、284（第三章註11）；《雪嶺風高》，126、128、圖3.11。

王寵，211、219、237、261–262、264；《山水》，262、264、圖6.17–6.18。

王鏊，41、242。

王獻臣，219。

五劃

世宗皇帝，253。

仕紳階級，17、25、65–66、105、180、188、196、198、241、242。

代筆畫家，89、195、212、243。

仙，181。

《仙山玉洞圖》，陸治，255、圖6.12。

冊頁，19、78、87、89、93、96、99、136、149、150、158、159、166、192、212、264、265、279。

《冬景山水》，取自《四季山水圖》，蔣嵩，140–142、圖3.21–3.22。

《冬景圖》，取自《四季山水》，戴進，50、圖1.19。

《冬景圖》，徐霖，119、圖3.7。

北京：出身或活躍於該地的畫家，26、33、35、40–41、44、50、62、63、105、106、112、119、121、196、199、203、241、282（第一章註14）；政治中心，16、24–25、28、104、140；繪畫中心，33、35、62、105、121；繪畫以外的城市生活，112–113。

北京故宮博物院，31、93、161、246、281（第一章註3）、282（第一章註13）、283（第一章註5）、圖4.10。

《北溟圖》，周臣，185–186、187、圖5.1。

《古木寒泉》（台北故宮博物院藏），文徵明，251。

《古木寒泉》（克利夫蘭美術館藏），文徵明，251。

古狂（杜堇），160。

古事，30、31、40、112、181、227、281（第一章註8）。

《古柏圖》，文徵明，251–252、圖6.10。

史永齡，89、91。

史忠，104、153、155–158、159、161、169、172、173、181、265；《仿黃公望山水》，156–158、圖4.6；《晴雪圖》，156、158、圖4.5；《憶別圖》，158、圖4.7。

史鑑，71。

台北故宮博物院，7、26、65、130、159、162、164、197、202、219、251、259、260、266、279、281（第一章註4、11）、282（第一章註13、16、18、23）、284（第三章註13、21）、285（第四章註7、第五章註1）、286（第五章註14、18）、287（第六章註25）、288（第六章註31、32）、圖1.15、圖1.16、圖2.2、圖2.5、圖2.8、圖2.10、圖2.11、圖2.16、圖2.17–2.18、圖2.22、圖3.1、圖4.3、圖4.6、圖4.11–4.12、圖5.2、圖5.3、圖5.5、圖5.9、圖5.11、圖5.12、圖5.13、圖5.14、圖5.18、圖5.21–5.22、圖5.25–5.26、圖5.27、圖6.1–6.2、圖6.4、圖6.5、圖6.7、圖6.8、圖6.9、圖6.11、圖6.12、圖6.13、圖6.16、圖6.19、圖6.20、圖6.27、圖6.28。

《四季山水》，戴進，50、圖1.18、圖1.19。

《四季山水》，謝時臣，168–169、圖4.17、圖4.18。

《四季山水圖》，蔣嵩，140–142、圖3.19–3.20、圖3.21–3.22。

《四萬圖》，文伯仁，271–272、圖6.23–6.26。

《四聲猿》，徐渭，172、285（第四章註14）。

巨然，17、66、245。

《左傳》，77。

《布施餓鬼圖》，周季常，192。

平山（張路），134。

《平湖烟柳》，取自《四季山水》，謝時臣，168–169、圖4.17。

《幼輿丘壑》，趙孟頫，236。

弘仁，77。

弘治年間，91、106、113、121、122、126、128、157、282（第一章註25）。

弘治皇帝，85、106、113、126。

弗利爾美術館，49、65、69、144、212、286（第五章註14）、圖1.3、圖1.17、圖2.6、圖3.16、圖3.24、圖6.14。

正德年間，106、121、130、192、193、194、241。

正德皇帝，119、121、126、130、193。

永嘉，浙江省，28。

永樂年間，24–27、28、39。

永樂皇帝，24。

玉河，44。

白居易，227、257。

白描，115–117、160、166、221、225、286（第五章註16）。

《白雲泉》，沈周，96–97、圖2.21。

石田（沈周），77、78、80。

石崇，215、218。

石銳，31、33、40、47、281（第一章註8）；《山水》，33、圖1.9；《山水人物圖》（青綠風格），31、33、圖1.8。

石濤，209。

立齋，82。

六劃

《仿元人筆意》，侯懋功，277、圖6.27。

《仿王蒙山水》，參見「《倣王蒙山水》」。

《仿李成冬景圖》，文徵明，287（第六章註6）。

《仿倪瓚山水》，劉玨，73、76、圖2.7。

《仿郭熙秋山行旅圖》，唐棣，37。

《仿黃公望山水》，史忠，156–158、圖4.6。

《仿趙伯驌後赤壁圖》，文徵明，218、245–247、圖6.7。

伏生，164；《伏生授經圖》，杜堇，164，圖4.13–4.14。

《伏生授經圖》，杜堇，164，圖4.13–4.14。

安徽省，144、269。

成化，41、53、59、88、115、159。

成國公，105。

《早春圖》，郭熙，37、281（第一章註11）。

朱元璋，16、65、66、149。

朱邦，144–146、284（第三章註23）。

朱耷，172。

朱宸濠，196。

朱朗，243。

朱能，105。

朱棣，24。

朱端，130、144、284（第三章註14）；《山水圖》，130、圖3.13–3.14。

汝和，271。

江兆申，7、195、197、199、202、286（第五章註11）。

《江行初雪圖》，趙幹，112。

江西省，158、227。

《江村風雨》，呂文英，122、圖3.9–3.10。

《江岸望山圖》，倪瓚，76。

江南，17、67。

《江南春》，文徵明，279–280。

《江南春》，居節，277、279、圖6.28。

江彬，194。

江蘇省，17、18、30、65、159、166、215。

牟復禮（Frederick Mote），196。

竹林，268。

米友仁，67、150、264、265。

米芾，67、80、149、150、157、245、264、265。

老子，30、31。

《老子出關圖》，商喜，30–31、227、圖1.7。

行書，49。

西田上人，70。

西湖，71、73、152。

七劃

伯牙，138、139。

何玉仙，156。

何良俊，133、195、241、243、285（第五章註3）。

何惠鑑，41、122。

佚名畫作：《夕夜歸莊圖》，144、146、圖3.24；《松齋靜坐圖》，21、圖1.4；《春山圖》（楊維楨？），130；《柳
　　陰高士圖》，282（第一章註15）；《秋林遠眺圖》，21、35、圖1.3；《夏景山水圖》，122；《草蟲圖》卷，
　　150–151、195、圖4.2。

佛釋畫，43–44、113、121、136、192、193；亦參見「禪畫」。

克利夫蘭美術館（Cleveland Museum of Art），41、57、93、95、122、161、192、281（第一章註8）、圖
　　1.12、圖2.19、圖2.20、圖3.9–3.10。

《吳山歸老圖》（為文公達歸隱而作），姚綬，69、圖2.4。

吳洪裕，206。

吳派，17–18、53、62、77、82–83、97–98、148、167、232、236、245、246、248、250、255、257、260、
　　267、270、271、272、277、279、280；沈周出現之前的吳派，62；吳派的構圖，82、238–239、248、

270；吳派的建立，53、77、232；吳派晚期繪畫，97、250、255、267、272、277、280；吳派創作的題
材，255、257、260、271；與浙派的對峙，17–18、82–83、148、179–182。

吳偉，53、59、98、104、105–117、119、121、134、136、140、141、148、152、155、156、158、159、
160、166、180、181、182、188、197、204、206、208、250、265；《春江漁釣圖》，107、110–111、圖
3.2；《二仙圖》，113、圖3.4；《美人圖》，115–117、140、圖3.6；《寒山積雪》，107、110、圖3.1；《漁樂
圖》，111–113、134、圖3.3；《鐵笛圖》，115、圖3.5；對其他畫家的影響，121、134、136、140、148、
159、166、188、197、206、208、265。

吳彬，179、255。

吳淞，65。

吳舜民，63。

吳道子，104、106、113、134、181。

吳寬，69、82、85–87、96、100、196、232；《贈吳寬行圖卷》，沈周，85–87、96、圖2.13。

吳縣，62。

吳興，105。

吳鎮，44、49、50、54、62、65、66、67、69、73、78、95、96、140、156、167、267、268、283（第二章
註5）；《中山圖》，167；《漁父圖》，49、69。

呂文英，122；《江村風雨》，122、圖3.9–3.10。

呂紀，53、57、121–122、126、282（第一章註25）；《花鳥圖》，122、圖3.8。

孝宗皇帝，106、152。

宋代院畫，參見「畫院」。

宋旭，98。

廷美（劉珏），80。

快園，119。

李公麟，115、206、245、246。

李日華，78、95。

李白，128、217。

李在，33–39、40、47、53、54、152；《山水圖》（仿郭熙風格），36–37、39、47、圖1.11；《歸去來兮圖
卷》，35–36、圖1.10。

李成，17、54、237、245、287（第六章註6）。

李東陽，69。

李思訓，66、282（第二章註4）。

李昭祥，253。

李昭道，66。

李迪，25。

李唐，17、19、25、30、66、126、128、152、161、184、185、186、190、197、198、211、212、213、
223、239、243、245、267、282（第二章註4）。

李郭傳統，17、54。

李雪曼（Sherman Lee），49、282（第一章註16）。

李嵩，25、30、192、285（第五章註1）。

李夢陽，57。

李鐵拐，113。

《杏園雅集圖》，謝環，29–30、41、43、圖1.6。

杜大成，285（第四章註17）。

杜甫，217。

杜菫，8、53、158、159–164、166、173、181、182、197、285（第四章註9）；《伏生授經圖》，164，圖4.13–4.14；《玩古圖》，162、164、圖4.11–4.12；《桃源圖》，161–162、圖4.10。

杜檉居（杜菫），162。

杜瓊，41、66–67、69、70、77、78、80、85、184、283（第二章註4）；《天香深處圖》，67、圖2.3。

沈仕，268。

汪肇，133。

沈周，53、62、66、69、70、71、73、76、77–101、104、112、119、134、148、152、156、158、161、166、167、173、179、180、188、196、197、198、199、219、230、232、233、236、237、239、242、243、247、251、255、261、262、264、265、266、267、268、277、280、283（第二章註10、17）；《十四夜月圖》，93；《三檜圖》，100–101、251、圖2.23；《白雲泉》，96–97、圖2.21；《夜坐圖》，89、91、93、112、243、圖2.17–2.18；《虎丘圖冊》，93–96、112、239、255、圖2.19–2.20；《雨意圖》，89、91、93、101、圖2.16；《幽居圖》，78、80、圖2.9；《為周惟德寫山水人物冊》，87–89、圖2.14–2.15；《為珍庵寫山水圖》，83、圖2.12；《崇山修竹》，82、83、圖2.11；《畫山水》（為劉珏而作），80、236、圖2.10；《策杖圖》，73、76–77、80–81、83、233、280、圖2.8；《滄州趣圖卷》，93；《盧山高》，81；《蟹蝦圖》，取自《寫生冊》，98–100、圖2.22；《贈吳寬行圖卷》，85–87、96、圖2.13；文徵明與他學畫，233；吳派的創立者，53、77、232；對其他畫家的影響，97–98、134、152、166、188、197、232–233、247、262、264、267–269、277、280；與史忠結識，156；與劉珏的關係，73–77。

沈恆，70、78。

沈貞，78。

沈遇，67。

沈碩，266–269；《秋林落日圖》，268–269、圖6.21。

沈繼南，71。

《甫田集》，文徵明，237。

「沒骨」畫風，99、149、284（第四章註2）、285（第四章註17）。

「邪學派」，121、128、133–146、148。

沐晟，40、44。

牡丹，參見「畫牡丹」。

狂，39、148、158、159、160、172、181。

肖像畫，24、29、69、213。

走獸畫，25、26、28、30、53、57、98–100。

八劃

《具區林屋》，王蒙，248。

《函關雪霽》，取自《四季山水》，謝時臣，168–169、圖4.18。

《函關雪霽》，唐寅，169、202–203、圖5.11。

和州，安徽省，269。

周于舜，212。

周文靖，53–54；《周茂叔愛蓮圖》，53–54、圖1.20；《枯木寒鴉圖》，54。

周臣，25、35、53、146、164、185–195、196、197、198、203–204、208、211、213、219、221、225、230、242；《北溟圖》，185–186、187、圖5.1；《宜晚圖》，187–188、圖5.3；《松泉詩思》，190、圖5.5；《松窗對弈圖》，186、圖5.2；《流民圖》，35、163、192–195、圖5.6–5.8；《柴門送客圖》，188、190、圖5.4；與唐寅的關係，195–198、203–204、208。

周位，24、281（第一章註4）。

周季常，192；《布施餓鬼圖》，192。

周昉，212、218。

《周茂叔愛蓮圖》，周文靖，53–54、圖1.20。

周惟德，87–89；《為周惟德寫山水人物冊》，沈周，87–89、圖2.14–2.15。

周敦頤，54；《周茂叔愛蓮圖》，周文靖，53–54、圖1.20。

《夜坐圖》，沈周，89、91、93、112、243、圖2.17–2.18。

孟玉潤，26。

《宜晚圖》，周臣，187–188、圖5.3。

宜興，255。

屈原，162。

居節，277–280；《江南春》，277、279、圖6.28；《品茶圖》，288（第六章註31）；《詩意八景》，288（第六章註32）。

岳正，39。

底特律美術館（Detroit Institute of Fine Arts），149、150、151、圖4.2。

房兆楹，117、284（第三章註8）。

抽象藝術（中國），264。

斧劈皴，111、126、161、184、185、186。

《易經》，78。

昆明，雲南省，33。

昆蟲畫，149–151、285（第四章註17）。

明代院畫，參見「畫院」。

明四大家，230。

《明畫錄》，130、140、142、144、166、267、272、277、279。

杭州，浙江省：出身該地或活躍於該地的畫家，31、39、40、41、43、71、121、152、169；繪畫中心，17、54、62、105、121、184。

東京國立博物館，121、271、284（第四章註4）、圖1.11、圖2.1、圖6.23–6.26。

《東林圖》，仇英，219、圖5.21–5.22。

東南亞，24、28、253。

《東圖玄覽編》，詹景鳳，267。

東福寺（京都），184、285（第五章註1）。

林良，53、54–59、121、149、150、282（第一章註25、26）；《鳳凰圖》，57、59、圖1.22。

林逋，161。

林椿，25。

林廣，151–152、155；《春山圖》，152、圖4.3。

松江，280。

《松泉詩思》，周臣，190、圖5.5。

《松窗對弈圖》，周臣，186、圖5.2。

松樹，99、251、253。

《松齋靜坐圖》，明人，21、圖1.4。

武宗皇帝，106、193。

武昌，湖北省，105、106、115。

武英殿，26。

河南省，134。

波士頓美術館（Museum of Fine Arts, Boston），93、122、130、192、286（第五章註11）、圖4.5、圖5.15、圖5.23–5.24。

法家，16。

況鍾，66、69、70。

治平寺，237、243。

《治平寺圖》，文徵明，237、243、287（第六章註6）、圖6.3。

牧谿，99。

《玩古圖》，杜堇，162、164、圖4.11–4.12。

知恩院，京都，214、218。

臥雲（鄭國賓），193。

臥痴（痴人之家；史忠的住處），156。

花草植物畫，30、151、172、173、266、285（第四章註17）。亦參見「花鳥畫」、「菊花」、「畫牡丹」、「蘭花」等條目。

《花鳥草蟲冊》，孫隆，99、150、圖4.1（《草蟲圖》）。

花鳥畫，25–27、57、69、98、121、122、149、150、180、181、208、253。

《花鳥圖》，呂紀，122、圖3.8。

《花溪漁隱》，王蒙，33、259–260。

《花谿漁隱》，陸治，259–260、圖6.16。

虎丘，93–96、112、239、255、279；《虎丘圖冊》，沈周，93–96、112、239、255、圖2.19–2.20。

《虎丘圖冊》，沈周，93–96、112、239、255、圖2.19–2.20。

表現主義，177。

邵武，福建省，54。

《金谷園圖》，仇英，214–215、218、圖5.19。

金剛峰寺，162。

《金陵瑣事》，133–134。

金琮，161、162。

「金碧山水」，31、66。

《金閶別意》，唐寅，203、204、圖5.12。

金閶門，204。

長安，215、217、227。

長江，16、65、159、268。

《長松五鹿》，傳戴進，44、47、圖1.15。

長洲，91、267。

《雨意圖》，沈周，89、91、93、101、圖2.16。

《雨餘春樹》，文徵明，233、236、237、243、280、圖6.1–6.2。

《青卞隱居圖》，王蒙，248。

青花瓷，53。

「青綠」山水，31、33、89、213、221、227、228、271；亦參見「金碧山水」條；《山水人物圖》（青綠山水），石銳，31、33、圖1.8。

九劃

侯懋功，277、280、287–288（第六章註29）；《仿元人筆意》，277、圖6.27。

南北宗繪畫，18、53、66、148、282–283（第二章註4）。

南村，279。

南京：出身或活躍於該地的畫家，16、17、24、26、39、62、63、104、105、106、112、115、116、117、119、121、134、140、148、149、151、152、155、156、159、160、166、169、181、182、184、188、196、197、204、206、208、221、243、265、267、268、285（第四章註17）；其社會、經濟、與文化生活，33、35、104–105、134；政治中心，16、24、104、105；畫中的南京風光，140；繪畫中心，24、33、35、62、63、104、105、119、146、148、164–165、184、221；繪畫之外的城市生活，112、115。

南京博物院，173、178、283（第二章註17）、286（第五章註11）、287（第六章註19）、圖1.4、圖2.23、圖4.20–4.25、圖5.4。

咸寧，湖北省，152。

《品茶圖》，居節，288（第六章註31）。

姚淶（姚明山），241、287（第六章註9）。

姚綬，67–69、77、85、149、232、283（第二章註5）；《吳山歸老圖》，69、圖2.4；《秋江漁隱圖》（摹自趙孟頫），69。

宣德年間，26、28–39、40、41、53、54。

宦官，參見「太監」。

屏風畫，107、162、164、208、286（第五章註11）。

《幽居圖》，沈周，78、80、圖2.9。

待詔，26、31、33、40、106、207、241、。

待詔畫家，參見「待詔」。

拾得，136。

《拾得圖》，張路，136、圖3.16。

故宮博物院，參見「北京故宮博物院」；「台北故宮博物院」。

《春山圖》，佚名（楊維楨？），130。

《春山圖》，林廣，152、圖4.3。

《春江漁釣圖》，吳偉，107、110–111、圖3.2。

春宮畫，206。

《春景山水》，取自《四季山水圖》，蔣嵩，140–141、圖3.19–3.20。

《春酣圖》，傳戴進，284（第三章註21）。

《枯木寒鴉圖》，周文靖，54。

《枯槎鴝鵒圖》，唐寅，209、211、266、圖5.16–5.17。

柏林東方美術館，圖3.17、圖3.19–3.20、圖3.21–3.22。

柏林博物館，50。

《柳陰高士圖》，佚名，282（第一章註15）。

《柳塘漁艇》，仇英，223、225、圖5.25–5.26。

毗陵，121、149。

洪武年間，16、18–24、28、44。

洪武皇帝，16、24、28、31、62、78、281（第一章註9）。

《流民圖》，周臣，35、163、192–195、圖5.6–5.8。

《洞天山堂》，傳董源，282（第一章註18）。

派瑞夫人（Mrs. A. Dean Perry）收藏，251。

《為周惟德寫山水人物冊》，沈周，87–89、圖2.14–2.15（《山水》）。

《為珍庵寫山水圖》，沈周，83、圖2.12。

狩野派繪畫，35、164、169。

界畫，31、160、221。

科隆遠東美術館（Museum of Far Eastern Art, Cologne），156。

科舉制度，16、24、252。

《秋江待渡》，仇英，213–215、圖5.18。

《秋江漁艇圖》，戴進，49–50、111、圖1.17。

《秋江漁隱圖》，趙孟頫，姚綬摹，69。

《秋林落日圖》，沈碩，268–269、圖6.21。

《秋林遠眺圖》，明人，21、35、圖1.3。

《秋林隱居圖》（仿倪瓚風格），王紱，63、圖2.1。

《秋舸清嘯圖》，盛懋，44。

《秋景山水》，弘仁，77。

《秋景圖》，取自《四季山水》，戴進，50、圖1.18。

《美人圖》，吳偉，115–117、140、圖3.6。

胡宗憲，172。

胡惟庸，62。

范仲淹，97。

范寬，18–19、281（第一章註3）。

《茂松清泉》，文徵明，239、247、248、圖6.5。

郎瑛，39、40、41、53、126、282（第一章註14）。

風雨題材的繪畫，91、122。

風格，17、18、21、24–26、28、31、44、179–182、184、245；與業餘繪畫對峙，19、28、30、35–36、85–87、179–182、186、242–245；職業繪畫中所運用的元代風格，31、44–47。

飛白，160、173。

十劃

《倣王蒙山水》，文徵明，190、248、250、圖6.8。

倪端，40、59、282（第一章註13）。

倪瓚，19、62、63、67、73、76、77、80、95、96、159、218、223、233、257、259、262、265、272、285（第四章註7）、287（第六章註6）、288（第六章註30）；《仿倪瓚山水》，劉玨，73、76、圖2.7；《江岸望山圖》，76；《秋林隱居圖》（仿倪瓚風格），王紱，63、圖2.1。

唐光，284（第四章註2）。

唐寅，5、25、146、161、169、173、181、182、185、188、194、195–211、213、219，221、226、232、233、236、242、245、266、267、285（第五章註4）、286（第五章註5、11）、287（第六章註2）；《山路松聲》，202；《函關雪霽》，169、202–203、圖5.11；《金閶別意》，203–204、圖5.12；《枯槎鸜鵒圖》，209、211、266、圖5.16–5.17；《高士圖》，206–208、226、圖5.14；《陶穀贈詞圖》，204、206、208、圖5.13；《寒木竹石》，208、圖5.15；《溪山漁隱》，197–198、圖5.9；《騎驢歸思圖》，198–199、202、圖5.10；與文徵明的交往，195–196、232–233。

唐棣，37、39；《仿郭熙秋山行旅圖》，7。

夏芷，33、40。

夏昶，65。

夏珪，17、18、19、21、24、25、35、41、50、54、67、122、126、128、190、223、245、281（第一章註2）。

《夏景山水圖》，佚名，122。

孫君澤，17、21、33、126。

孫叔善，78。

孫隆（宦官），277、279。

孫隆，99、149–151、159、181、285（第四章註17）；《草蟲圖》，取自《花鳥草蟲冊》，99、150、圖4.1。

孫興祖，149。

庫伯勒（George Kubler），76。

庭園，繪畫主題，214–218、243。

徐崇嗣，149。

徐渭，146、148、164、166、169–179、181、209、265、285（第四章註14）；《山水人物圖》，169、171、圖4.19；《雜花圖卷》，173–179、圖4.20–4.25。

徐經，196。

徐熙，57、149。

徐端本（史忠），156。

徐霖，104、117–120、134、181、284（第三章註8）；《冬景圖》，119、圖3.7。

《晏歸圖》，傳張路，139–140、圖3.18。

書法，以書法論畫，49、57、115–117、149、173。

書法家，24、26、35、69、115、162、196、207、211、212、227、242、251、262、269。

《書經》，164。

根津美術館（東京），281（第一章註8）。

《柴門送客圖》，周臣，188、190、圖5.4。

《桐陰清話》，仇英，225–227、圖5.27。

《桃李園圖》，仇英，215、217–218、圖5.20。

〈桃花源記〉，陶淵明，161、227；《桃源圖》，杜堇，161–162、圖4.10。

《桃源圖》，杜堇，161–162、圖4.10。

泰和，江西省，158。

海上探險，28。

浙江省，17、26、28、31、39、40、44、53、62、122、126、128、130、133、146、169、172、184。

浙派，17–18、21、33、43、44、47、53、67、82–83、91、98、105、107、110–113、119、122、128、130、133、136、142、143、144、146、148–149、152、155、158、166、168、169、171、179、184、185、188、190、198–199、213、219、221、230、233、250;「浙派」之定義，17、53;其沒落，119、130、133、142、146、158、230;其創始，53;所使用之構圖，82、107、133、166、221、233;所描繪的題材，111–113、122;浙吳兩派之對峙，17–18、82–83、148–149、179–182;對雪舟之影響，21、43;與蘇州畫家比較，190。

《浮玉山居圖》，錢選，33。

祝允明，196、233、252、262。

秦始皇帝，164。

秦淮河，106。

秦蒻蘭，204、208。

粉本，215。

紐約大都會美術館（Metropolitan Museum of Art, New York），143、281（第一章註4）、圖1.6、圖3.12、圖4.13–4.14、圖4.17、圖4.18、圖6.6。

納爾遜美術館，堪薩斯市（Nelson Gallery-Atkins Museum, Kansas City），215、246、圖5.1、圖5.28、圖6.10。

草書，49、57、116、175、181、197。

《草紙繪卷》，193。

《草蟲圖》，取自《花鳥草蟲冊》，孫隆，99、150、圖4.1。

《草蟲圖》卷，明人，150–151、195、圖4.2。

袁江，25、130、144。

貢生，241、252。

陝西省，18。

馬和之，206、246。

馬夏傳統，17、18、19、21、24、25、35、41、50、54、67、126、128、223。

馬琬，62、71。

馬軾，33、281（第一章11）。

馬遠，17、18、19、20、21、24、25、35、41、50、54、67、91、122、126、128、133、152、161、190、223、245、281（第一章註2）、282（第二章註4）、284（第三章註13）。

馬麟，41;《靜聽松風圖》，41。

《高士圖》，唐寅，206–208、226、圖5.14。

《高士觀瀑圖》，鍾禮，128、284（第三章註13）、圖3.12。

高克恭，44、47、67、89、128、159、265、282（第一章註18）;《群峰秋色》（傳），282（第一章註18）。

高野山，162。

高濂，133。

十一劃

商人階級，104、134、195、242。

商喜，30–31、33、40、47、227;《老子出關圖》，30–31、227、圖1.7。

商業繪畫，參見「職業繪畫」。

國立故宮博物院，參見「台北故宮博物院」。

《崇山修竹》，沈周，82、83、圖2.11。

張士誠，65。

張旭，181。

張宏，255、257。

張復陽，133。

張渥，115、162；《九歌圖》（原為屈原的文學作品），162。

張華，272。

張萱，212、218。

張路，50、110、115、133、134–140、144、148、155、159、171、181、208、284（第三章註17）；《人物圖》，136、圖3.17；《拾得圖》，136、圖3.16；《晏歸圖》（傳），139–140、圖3.18；《漁父圖》，134、136、208、圖3.15。

張道陵，255。

張遠，17。

張鳳翼，194。

張璁，241。

張靈，196、197、219、233。

《探花圖卷》，石銳，281（第一章註8）。

掛軸，225。

曹知白，96。

梁楷，35、115、136、169、181、195、206、207；《六祖截竹圖》，115；《釋迦出山圖》，136。

梅花，26、99、122、208、211。

《清白軒圖》，劉珏，70–71、76、圖2.5。

清狂，148、159。

《淵明逸致圖》，周位，281（第一章註4）。

瓷器，53。

盛著，24、44、281（第一章註4）。

盛懋，24、31、44、130、184、186、208、268、281（第一章註4）。

紹興，浙江省，128、172。

翎毛畫，53、57、59、209、211、圖1.23、圖3.8、圖5.16–5.17。

莊子，106。

莆田，福建省，54。

許由，41；《穎濱高隱》，戴進，41、43、圖1.12。

郭詡，158–159、161、181、265、273、285（第四章註17）；《雜畫冊》之六，159、圖4.8；《雜畫冊》之七，159、圖4.9。

郭熙，17、20、35、37、38、54、130、202、281（第一章註11）；《山水圖》（仿郭熙風格），李在，36–37、39、47、圖1.11；《早春圖》，37、281（第一章註11）；《仿郭熙秋山行旅圖》，唐棣，37。

都痴（孫隆），149。

陳公輔，184。

陳汝言，31、62、115、246。

陳邦彥，113。

陳孟賢，78。

陳金，54、56。

陳洪綬，230。

陳淳，97、173、264–266；《山水》，264–65、圖6.19；《畫牡丹》，266、圖6.20。

陳琳，67。

陳道復（即陳淳），265–266。

陳蒙，80。

陳德相，211。

陳暹，184、185、285（第五章註1）。

陳璚，265。

陳鶴，172。

陸治，97、221、227、252–261、269、271、272、280；《支硎山圖》，257、圖6.13；《仙山玉洞圖》，255、
　　圖6.12；《花谿漁隱》，259–260、圖6.16；《彭澤高蹤》，253、255、圖6.11；《溪山訪友圖》，259、圖6.15；
　　《潯陽秋色》，227、257、259、圖6.14。

陸深，40、53。

陸機（士衡），272。

陰陽家，54。

陶淵明，35、99、161、227、253、255；〈桃花源記〉，161、227；《桃源圖》，杜菫，161–162、圖4.10；《彭
　　澤高蹤》，陸治，253、255、圖6.11；《歸去來兮圖卷》，李在，35–36、圖1.10。

陶瓷，53。

陶潛，參見「陶淵明」。

陶穀，204、206。

《陶穀贈詞圖》，唐寅，204、206、208、圖5.13。

雪舟，21、43。

《雪嶺風高》，王諤，126、128、圖3.11。

鹿，44、47。

十二劃

喬仲常，246。

《壺中仙人圖》，鄭文林，142–144、圖3.23。

寒山，136。

《寒山積雪》，吳偉，107、110、圖3.1。

《寒木竹石》，唐寅，208。

《富春山居圖》，黃公望，206。

彭年，211、227、251。

《彭澤高蹤》，陸治，253、255、圖6.11。

復古，31、33、185、218、221、229、245、246、247。

揚州，151–152。

揚州八怪，106。

散曲，104。

普林斯頓大學美術館（Princeton University Art Museum），143、282（第一章註23）、284（第四章註4）、圖
　　3.23。

普順，43。

《晴雪圖》，史忠，156、158、圖4.5。

景元齋，284（第三章註21）。

景泰年間，28、53、282（第一章註25）。

《湖山平遠圖》，顏宗，54、圖1.21。

湖北省，105、115、152、285（第四章註4）。

渭水，41。

《渭濱垂釣》，戴進，41。

湯垕，19。

焦墨，142、255。

無錫，62、166。

《無聲詩史》，106、134、140、166、190、215、281（第一章註3）。

琳派，143。

琵琶，116、139、156、206、227、228、257。

〈琵琶行〉，白居易，227、257。

《琵琶記》，116。

琴，85、138、139、164、172、185、204、206、208。

琴棋書畫，164。

《畫山水》（為劉珏而作），沈周，80、236、圖2.10。

畫史，219。

《畫史會要》，57、149、161、185。

畫竹，65、69、99、159、208、285（第四章註7）。

《畫牡丹》，陳淳，266、圖6.20。

「畫院」，明代：十五與十六世紀的風格，128、130；所描繪的題材，30、31、40、41、43、112–113、122；
　　所運用之元代風格，44、47、113、115；所運用之宋代風格，17、18、25、26、30、31、67；敘述以及
　　其與宋代畫院之比較，21、24、28；戴進與其之衝突，39–41；亦參見個別朝代與畫家之條目。

〈畫楷序〉，王履，19。

皴，49。

《策杖圖》，沈周，73、76–77、80–81、83、233、280、圖2.8。

《絕壑高閒》，文徵明，237、239、247、250、圖6.4。

華山，18、19、96；《華山圖冊》，王履，18、19、96、圖1.1–1.2。

菊花，99、173、253。

象徵，47、57、59、99、112、139、158、215、251、253。

貿易，25、54、65、104、215。

逸民，158。

逸品，171、176。

進士，24、69、152、166、285（第四章註4）。

開封，河南省，134。

雲南，33、40。

項元汴，133、212、213、225、260、269、286（第五章註13）。

黃公望，67、71、78、80、82、83、95、97、133、157、206、233、250、259、262、265、277；《天池石壁圖》，82；《仿黃公望山水》，史忠，156–158、圖4.6；《富春山居圖》，206。

黃河，54。

黃姬水，193、194。

黃筌，57。

十三劃

新儒家，16。

業餘繪畫，參見「文人業餘繪畫」條。

楊士奇，29、41、281（第一章註7）、282（第一章註14）。

楊天澤，157。

楊溥，29、41。

楊榮，29、41。

楊維楨，115、130；《春山圖》，佚名，130。

楊維聰（楊方城），241、287（第六章註9）。

楊遜，152、155、157、284–285（第四章註4）；《山水》，152、155、圖4.4。

「溜込」，143。

《溪山訪友圖》，陸治，259、圖6.15。

《溪山漁隱》，唐寅，197–198、圖5.9。

《溪山霽靄》，謝時臣，167–168、圖4.16。

《溪閣閒居圖》，文徵明，233。

《滄州趣圖卷》，沈周，93。

獅子林，218。

痴，156、158、181。

痴翁（史忠），155–156。

《萬山飛雪》，文伯仁，271。

《萬竿烟雨》，文伯仁，271。

《萬頃晴波》，文伯仁，271、272、圖6.25–6.26。

萬曆年間，130、279、288（第六章註29）。

《萬壑松風》，文伯仁，271、272、圖6.23–6.24。

《萬壑爭流圖》，文徵明，287（第六章註19）。

絹本畫作，96–97。

《群峰秋色》，傳為高克恭，282（第一章註18）。

葛蘭佩（Anne Clapp），237、243、247、287（第六章註1、5、7）。

董巨傳統，17。

董其昌，18、53、66、89、133、179、225、264、271、272、277、280。

董源，17、66、67、245、282（第一章註18）；《洞天山堂》（傳），282（第一章註18）。

虞山，100。

裝飾性繪畫，25、26、113、149、211、242，亦參見「實用繪畫」。

詩：徐渭的墓誌銘，172；根據詩文作畫，227、242、245–247、257；與蘇州繪畫的關係，57、65、69–70、71、73、89、113、198–199、209、211、226、243、257。

《詩畫卷》，劉玨，71、73、80、96、97、250、圖2.6。

《詩意八景》，居節，288（第六章註32）。

詹景鳳，267。

賈錠，219。

道教與道教題材，18、24、31、105、106、113、143、151、255、286（第五章註16）。

《道德經》，31。

《達摩至慧能六代祖師像卷》，戴進，43–44、圖1.13。

鈴木敬，39、40。

《倦山樓閣圖》，文嘉，269–271、圖6.22。

十四劃

嘉靖年間，253。

嘉興，67、71、105、212。

圖畫院，24。

寧王，196。

寧波，浙江省，54、121、126、184。

實用繪畫，28、134、162、169、242，亦參見「裝飾性繪畫」。

實景畫，255、257。

《漢宮春曉》，仇英，212、286（第五章註15）。

漁父，繪畫主題，39、49–50、111–113、136。

《漁父圖》，吳鎮，49、69。

《漁父圖》，張路，134、136、208、圖3.15。

《漁樂圖》，吳偉，111–113、134、圖3.3。

福建省，26、28、33、35、54、59、105、142、184。

蒙古人，7、16、24、28、39、53、253。

賓陽洞，龍門石窟，139。

趙令穰，246。

趙伯駒，31、33、223、245。

趙伯驌，218、245–247。

趙孟頫，24、62、67、69、229、236、237、243、245、246、248、272、283（第二章註5）；《水村圖》，272；《幼輿丘壑》，236；《秋江漁隱圖》，姚綬摹，69；《觀泉圖》，236、248。

趙昌，149。

趙幹，112；《江行初雪圖》，112。

遜學，67。

鳳城，65。

《鳳城餞詠》，王紱，65、圖2.2。

《鳳凰圖》，林良，57、59、圖1.22。

十五劃

劉松年，25、30、206、245、267、285（第五章註1）。

劉珏，62、69–77、78、80、82、85、96、97、250、267、283（第二章註10）；《仿倪瓚山水》，73、76、圖2.7；《清白軒圖》，70–71、76、圖2.5；《畫山水》（沈周為劉珏而作），80、236、圖2.10；《詩畫卷》，71、73、80、96、97、250、圖2.6；與沈周的關係，69–77。

劉俊，113。

劉玨，82。

劉貫道，24、25。

劉備，119。

劉瑾，193、194。

劉麟，243。

《寫生冊》，沈周，98–100、圖2.22（《蟹蝦圖》）。

寫意，57、225、257。

寫實主義，57、93、195、208、246、266。

履仁（王寵），237。

廣州，54、105。

廣東（廣州），8、54、57、105、121、166、184。

廣東省博物館，8、54、圖1.21。

廣東畫家，54、56、57。

德徵（史永齡），89、91。

慧可，43。

《樓居仕女圖》，仇英，221、223、圖5.23–5.24。

《樓居圖》，文徵明，243、圖6.6。

樓觀，25。

潑墨，106、126、155、176、181。

「潑墨畫家」，106、155、176、181。

《潯陽秋色》，陸治，227、257、259、圖6.14。

《潯陽送別圖》，仇英，227–230、257、圖5.28。

稿本，215。

蔣嵩，133、140–141、142、148、156；《冬景山水》，取自《四季山水圖》，140–142、圖3.21–3.22；《春景山水》，取自《四季山水圖》，140–141、圖3.19–3.20。

蓬萊山，255。

諸生，170、197、252。

諸葛亮，119。

輞川，67。

鄭文林，133、140、142–144、148、284（第三章註21）；《壺中仙人圖》，142–144、圖3.23。

鄭和，24。

鄭俠，194。

鄭國賓，193。

鄭儲多，203–204。

鄭顛仙（鄭文林），142。

《餓鬼草紙繪卷》，193。

髯仙（徐霖），119。

雪川，67。

十六劃

儒家與儒家的題材，16、29–30、93、99、100、113、164、195。

儒學，269。

壁畫，24、78、107。

憲宗皇帝，59、106。

《憶別圖》，史忠，158、圖4.7。

戰國策，215。

樹木，67、99–101、208、251–252，亦參見「松樹」、「檜木」。

橋本收藏，281（第一章註8）、284（第三章註16、21）。

歙縣，144。

盧鴻，144。

《潁濱高隱》，戴進，41、43、圖1.12。

翰林院，16、24、63、65、139、241、287（第六章註9）。

《蕉陰結夏》，仇英，227。

蕭敬，158。

衡山（文徵明），241、243、272。

遼寧省博物館，281（第一章註10）、圖1.10、圖1.13。

錢習禮，29。

錢塘，浙江省，39、40、41、44、53。

錢選，33、67、150、221、227、236、245、246、圖4.2；《浮玉山居圖》，33。

錦衣衛，28、30、57、106、121、122、126、130、282（第一章註14）。

隨筆，262。

靜嘉堂文庫（東京），91、122。

《靜聽松風圖》，馬麟，41。

龍門，139。

《憨憨泉》，取自《虎丘圖冊》，沈周，93、95–96、圖2.20。

十七劃

徽宗皇帝，25、28。

應景之作，63、203、218。

戴進，28、33、37、39–53、54、57、105、107、111–113、119、121、126、128、133–134、155、166、
 169、179、181、190、250、281（第一章註11）、282（第一章註12、14、15）、284（第三章註18、21）；
 「七賢過關」，40；《山水圖》，47、49、281（第一章註11）、圖1.16；《冬景圖》，取自《四季山水》，50、
 圖1.19；《長松五鹿》，44、47、圖1.15；《秋江漁艇圖》，49–50、111、圖1.17；《秋景圖》，取自《四季山
 水》，50、圖1.18；《渭濱垂釣》，41；《達摩至慧能六代祖師像卷》，43–44、圖1.13；《潁濱高隱》，41、
 43、圖1.12；《聽雨圖》，44、50、圖1.14；浙派的創立者，53；對其他畫家的影響，36–37、39、57、

107、110–113、122、126、128、133–134、166–169、190。

檀香山美術館（Honolulu Academy of Arts），77、192、283（第二章註17）、圖5.6–5.8。

檜木，100、251。

濮陽，江蘇省，30。

禪畫，43、99、113、115、136、176、207。

舉人，54、62、70、105、194、196、267。

謝時臣，98、166–169、173、225、285（第四章註11）；《平湖烟柳》，取自《四季山水》，168–169、圖4.17；
　　《函關雪霽》，取自《四季山水》，168–169、圖4.18；《溪山霽靄圖》，167–168、圖4.16。

謝肇淛，53。

謝環，25、28–30、31、35、39、40、41、53、54、207、281（第一章註6、7）、282（第一章註14）；與戴進
　　之間的衝突，39–41；《杏園雅集圖》，29–30、41、43、圖1.6。

鍾子期，138、139。

鍾馗，134、195。

鍾禮，128、130、133、143、284（第三章註12、13）；《高士觀瀑圖》，128、284（第三章註13）、圖3.12。

「點」，47。

十八劃

《歸去來兮圖卷》，李在，35–36、圖1.10。

〈歸去來辭〉，陶淵明，35。

職業繪畫，24、54、105、106、121、184–185、197、211–212、217–219；杭州的職業繪畫，17、54、62、
　　121；南京的職業繪畫，24、62、105、106、140、164–166；寧波的職業繪畫，54、121；與業餘畫家對
　　峙，17–18、31、35–36、85–87、106、107、179–182、242；職業繪畫中所運用的元代風格，31、44–47；
　　職業繪畫中所運用的宋代風格，17、25、181、184、245；蘇州的職業繪畫，146、164–166、184–185、
　　230、242–243、267。

藍瑛，146。

鎮江，江蘇省，159。

鎮江博物館，281（第一章註7）。

《雜花圖卷》，徐渭，173–179、圖4.20–4.25。

《雜畫冊》，郭詡，159、圖4.8–4.9。

雜劇，104、172、173。

雜劇與散曲，104、119、172、173、181、206。

《雙鶴圖》，邊文進，26、圖1.5。

顏宗，54；《湖山平遠圖》，54、圖1.21。

《騎驢歸思圖》，唐寅，198–199、202、圖5.10。

十九劃

《廬山高》，沈周，81。

瀨石，236。

羅森伯格（Harold Rosenberg），260。

羅越（Max Loehr），5、8、63、252。

「藝術史式的藝術」，63、85。

《蟹蝦圖》，取自《寫生冊》，沈周，98–100、圖2.22。

《贈吳寬行圖卷》，沈周，85–87、96、圖2.13。

贊助制度，16、35、36、40、41、43、53、54、62、85、104、105、106、107、112、113、119、134、
　　155、162、181、190、211、213、218、219、223、242、266，亦參見「職業繪畫」。

邊文進，25–27、28、57、121、151；《三友百禽》，26、151；《雙鶴圖》，26、圖1.5。

邊景昭（邊文進），26。

二十劃

嚴嵩，172、245、269。

蘇州，江蘇省：手工藝中心，65、232；出身或活躍於該地的畫家，24、66、69、77、134、169、195、
　　211、232、267、269、279–280；社會、文化、與經濟生活，65–66、104、196、253；畫中的蘇州風光，
　　85、93–97、205、218–219、237；繪畫中心，17–18、62、104、146、148、164、165–166、181、184、
　　230、232、242、266。

蘇州博物館，259、262、圖6.15、圖6.17。

蘇軾（蘇東坡），139、227、245、247。

《釋迦出山圖》，梁楷，136。

二十一劃

蘭花，99、180。

《鐵笛圖》，吳偉，115、圖3.5。

顧見龍，215。

顧起元，104。

顧從義，261。

顧愷之，62、106、113。

二十二劃

《聽雨圖》，戴進，44、50、圖1.14。

龔開，143。

贗品（偽作），56、96、98、207、211、229、230、243、267、279、284（第三章註8）。

二十三劃

麟峰山樵，285（第四章註4）。

二十四劃

靈隱山，283（第二章註10）。

二十五劃

《觀泉圖》，趙孟頫，236、248。

國家圖書館出版品預行編目（CIP）資料

江岸送別：明代初期與中期繪畫（1368–1580）/ 高居翰（James Cahill）
　　作；夏春梅等初譯. -- 再版. -- 臺北市：石頭, 2013.06
　　　面；　公分
　　譯自：Parting at the Shore: Chinese Painting of the Early and Middle
　　　　　Ming Dynasty, 1368–1580
　　參考書目：面
　　含索引

　　ISBN 978-986-6660-26-9（平裝）

　　1. 繪畫史　2. 明代

940.9206　　　　　　　　　　　　　　　　　　　　　102010762